黄 宾 虹 册 页 全 集

山水仿古画稿卷

2

浙江人民美术出版社

浑厚华滋　虚静致远

——黄宾虹的山水画艺术

杨瑾楠

作为中国近现代绘画史上高标独立的画家，黄宾虹（1865—1955）一生经历丰富，早慧博知，学养深厚，在文史研究及艺术实践中均造诣非凡。其名质，字朴存，号予向、虹叟、黄山山中人，原籍安徽歙县，生于浙江金华的徽商家庭，卒于杭州。其早岁恰值中国近代风云动荡、民族危亡之时，黄宾虹深受变法思想影响，放弃科考，主持农村改革，乃至积极参与民主激进运动。42岁为避追捕定居上海，以为"大家不世出，惟时际颠危，贤才隐遁，适志书画"，此后毕生致力于治学、书画创作及美术教育，居上海30年间于商务印书馆、神州国光社任编辑，于新华艺术专科学校、上海艺术专科学校任教授，又参加南社诗会，组织金石书画艺观学会、烂漫社、百川书画社及蜜蜂画社。自1937年始伏居燕京近十年，谢绝应酬，专心研究学问及书画，创作达到高峰期。1948年迁至杭州栖霞岭至终老。

黄宾虹的早期绘画主要受新安派影响，行力于李流芳、程邃以及髡残、弘仁等，但也兼法元、明各家，重视章法上的虚实、繁简、疏密的统一，用笔如作篆籀，遒劲有力，在行笔谨严处，有纵横奇峭之趣。新安画派疏淡清逸的画风对黄宾虹的影响持续终生，60岁以前画风更是典型的"白宾虹"，皴擦疏简，笔墨秀逸，靠"默对"体悟古人创造山川景观的规范，未从长期的临古中自创一格。

而当面对清末画坛萎靡甜俗等诸多弊病及海外文艺观念的冲击时，兼有社会变革经历和很深传统素养的黄宾虹决意求变。他以变法为思想动力，以民学为学术基础，在仔细衡量海外绘画的基础上反观中国画的传统，从内部寻求变革的动力，开辟除了"疑古"及"泥古"之外的道路，而非简单折中东西方绘画的面貌或技法。这种反本以求的做法需要深厚的学养及独到的识见，更需要艰辛、持之以恒的求索：其一，黄宾虹研习传统绘画并积累大批临摹稿，这种临摹并非忠实再现，而是侧重勾勒轮廓及结构，忽略皴擦敷染，随性精炼，虚实相生，为其变法奠定基础；其二，广游名山大川，如黄山、九华、天台、岱岳、雁荡、峨眉、青城、剑门、三峡、桂林、阳朔、罗浮、武夷等，搜奇峰并多打草图，希望经由师造化来变法，事实上也证悟晚年变法之理，尤其是青城坐雨后所作《青城烟雨册》和瞿塘夜游时在月下画的一批写生稿；其三，黄宾虹在京沪两地的书画鉴藏活动及其中外友人对中国传统的释读亦为其绘画理念提供新的视角。在50岁至70岁期间，黄宾虹经由脱略形迹的临仿，筛选并整合出个人的创作理念，基本上从古人粉本中脱跳出来，以真山水为范本，参以过去多年"钩古画法"的经验，创作了大量的写生山水，作品讲究有出处，章法井然而清奇。

而黄宾虹画风的真正成熟为70岁后至其辞世，黄氏领会到"澄怀观化，须从静处求之，不以繁简论也"，并推浑厚华滋为最高境界，找到可作为典范的北宋山水。黄宾虹曾说过学习传统应遵循的步骤："先摹元画，以其用笔用墨佳；次摹明画，以其结构平稳，不易入邪道；再摹唐画，使学能追古；最后临摹宋画，以其法备变化多。"黄宾虹所说的宋画，除了北宋诸大家外，往往包含五代荆浩、关仝、董源、巨然诸家在内，认为宋画"多浓墨，如行夜山，以沉着雄

厚为宗"，且贵于能以繁密致虚静开朗，尝作论画诗曰："宋画多晦冥，荆关粲一灯。夜行山尽处，开朗最高层。"经由审美观念的转变后，黄宾虹变法成功，将数十年精研笔墨、章法的成就完整地体现在绘画实践中，使作品呈现"黑、密、厚、重"的特征，兴会淋漓，浑厚华滋，墨华鲜美，余韵无穷，堪称大器晚成。

在北平期间，黄宾虹完成"黑宾虹"的转变后，又进行水墨丹青合体的尝试：用点染法将石色的朱砂、石青、石绿厚厚地点染到黑密的水墨之中，使"丹青隐墨，墨隐丹青"，力求将中国山水画中水墨与青绿两大体系进行融合。当他南迁至杭州后，观及良渚出土的上古玉器而开悟，如金石的铿锵与古玉的斑驳交融般使笔用墨，画面韵致浑融，笔墨呈现一片化机。

已知黄宾虹现存作品在万数以上，大部分为立轴，此外也有相当数量的册页、扇面等小品。黄宾虹作画丘壑内营，纵然写壁立千仞，也并不定是高堂大轴，确切而言，绝大多数尺幅并不大。正因黄宾虹深知如何在小空间里营造大气象，是故即使以一腕之内的册页，也能写开阔宏阔的高山大川，这气度常令人忽略册页的真正尺寸，误以为是立轴巨作。而言归正传，册页的经营置陈毕竟与立轴不同，有其独特规律，我们也可以之作为一个侧面来辨析、研习黄宾虹画风的各个进程。

首先，与立轴相比，其册页，尤其早年所作，更多见基本图式的反复或多方的模写，是为创作大作品做研习和准备。其二，用册页记录游历观景时的所见所感，譬如有若干套黄山小景，写奇妙景致且笔墨、设色非常精到，这与水墨写生相类，但艺术价值远高于一般的写生稿。其三，用作思考画史、画理的片断记录或研习古人的临仿稿，如题"古人画境，至高妙处无有差别""秦汉印，法度中具韵趣，故凡事皆可类推"之类，以及《临渐江黄山图册》，观者再三品味，每每豁然开朗。其四，则在小幅上有意识地进行某种技法的强化或探索，这类册页作品形制灵活便利，在形式上可散作活页，亦可集合成套，如专以渴笔焦墨法作的《渴笔山水册》，专以墨渍化的《水墨山水册》、写意水墨的《松谷道中》、淡设色的《黄山卧游》以及重彩设色的《设色山水图册》等。这些作品都可作为我们解析黄宾虹画法的范本。

一般而言，画册页小品时画家的创作意识相对内敛散淡，形成虚静内美、富于诗意的基调。在观临黄宾虹的册页小品时，其中的诗兴情致总能扣人心弦，令人在画境中低回辗转、流连忘返。黄宾虹所钦佩的明末画家恽向认为凡好画"展卷便可令人作妙诗"，"无论尺幅大小，皆有一意，故论诗者以意逆志，而看画者以意寻意。古今格法，思乃过半"，这强调的是画与诗之间以意寻意、遂能新意生发的关系。石涛则进一步发论："诗与画，性情中来者也，真识相触，如镜写影，今人不免唐突诗画矣。"石涛的忧虑亦是历来的难题。黄宾虹对四王的一些指摘，正因其未能从"性情中来"，未得"真识相触"之奥义、陈陈相因之故。

黄宾虹在《画法要旨》中开宗明义地提出"大家画者"的概念。他将画史以来各有所擅的画家大致分为三类：一是娴诗文、明画理的文人画者，包括兼工籀篆、通书法于画法的金石画家；二是术有专攻、传承有门派的名家画者；再就是"识见既高，品诣尤至，深阐笔墨之奥，创造章法之真，兼文人、名家之画而有之的大家画者"。而所谓"大家画者"，能"参赞造化，推陈出新，力矫时流，救其偏毗，学古而不泥古，上下千年，纵横万里，一代之中，曾不数人"。可以看出，"大家画者"的思想体现了黄宾虹对画史传统整体把握的高度，更是在替时代呼唤"大家画者"以为标杆，同时，这也该是他思虑精熟之后的自勉和期待。黄宾虹决意在古典山水艺术中体现人生价值，并提出画家若欲以画传，则须以笔法、墨法、章法为要。故欲论黄宾虹作品的成就，舍笔墨章法则无由参悟。

　　得益于其金石学上的修为及临习古帖的日课，黄宾虹的绘画作品高度展示出书画用笔的同一性，达到内美蕴藉的效果，并在理论上归纳出五种笔法及七种墨法，等等。

　　五种笔法即"平、留、圆、重、变"。其一，平非板实，而须如锥画沙；其二，言如屋漏痕，以忌浮滑；其三，乃言如折钗股，忌妄生圭角，建议取法籀篆行草；其四，重乃言如枯藤，如坠石；其五，变非谓徒凭臆造及巧饰，而当心宜手应，转换不滞，顺逆兼施，不囿于法者必先深入法中，后变而得超法外。

　　七种墨法则指"浓墨、淡墨、破墨、泼墨、积墨、焦墨及宿墨"，而后又增渍墨法与亮墨法，可见用笔既中绳矩，墨法亦有不断生发的可能性，二者相辅相成。这些均乃黄宾虹作品气象万千的重要成因，其中以破墨、积墨、渍墨及宿墨应用尤为出色。这九种墨法大致可分两类，一类因调和时水、墨的比例不同，可分为淡墨法、浓墨法、焦墨法、宿墨法这四种，用水得当正是墨法出色的不二法门，水墨中不同的含墨量可发挥迥然相异的效果。其中的宿墨比较特殊，以宿墨作画时，胸次须先有高洁寂静之观，后以幽淡天真出之，笔笔分明，切忌涂抹、拖曳；宿墨使用得当可强化画面的黑白对比，甚至于黑中见亮，成为点醒画面的亮点。第二类则根据施用方法不同而分为泼墨法、破墨法、积墨法、渍墨法及亮墨法。泼墨法，以墨倾覆于纸上，或隐去或舍弃用笔，摹云拟水，状山写雾；而破墨法的方式多种多样，如淡破浓、浓破淡、水破墨、墨破水、色破墨、墨破色，其间浓淡变化及用笔方向均会影响破墨的效果；积墨则以浓淡不同的墨层层皴染，黄宾虹认为董源、米芾即以此法故能"融厚有味"；渍墨法便是先蘸浓墨再蘸水，一笔下去可于浓黑的墨泽四周形成清淡的自然圆晕，无损笔痕；而亮墨法或是从积墨法演化而来，但偏重用焦墨、宿墨叠加，使浓黑且"厚若丹青"，既包含宿墨的粗砺感，又在有胶的焦墨与已脱胶的宿墨之间推演，拿捏好虚虚实实的尺度，更在极浓郁的浓墨块之间留白，使笔与墨、墨与墨之间既融洽又分明，如小儿目睛，故称"亮墨"。

　　黄宾虹还非常重视用水，指明"古人墨法，妙于用水"，运用了"水运墨、墨浑色、色浑墨"等多种渍染、干染技

法，也用水渍制造笔法、墨法无法形成的自然韵味，或用水以接气，若即若离，保持画面必要的松动感又贯穿全幅，或于勾勒皴染山石树木后，于画纸未干前铺水，可使整体效果柔和统一。

章法也是成就黄宾虹艺术的重要因素。黄宾虹指出有笔墨兼有章法方为大家，有笔墨而乏章法者乃名家，无笔墨而徒求章法者则为庸工，而因章法易被因袭而沦为俗套，惟笔墨优长又能更改章法者，方为上乘。黄宾虹提出："画之自然，全局有法，境分虚实，疏密不齐，不齐之齐，中有飞白……法取乎实，而气运于虚，虚者实之，实者虚之。"并实践于绘画中，于密处作至最密，而后于疏处得内美，知白守黑，得画之玄妙，于浑厚华滋的笔墨中完美地交织出虚静致远的格致。

至此，黄宾虹为六法兼备的画史正轨，再次确认了笔墨的本源性即正统性以及笔墨技法质量的规定与强调，这也是成为大家画者的基本要求。黄宾虹溯古及今，更高瞻远瞩，其理论与实践具备开放性，预留阐发的无数可能性。

书画作品的价值固然受书画自身的材质、技法、历史以及外部世界变化的制约，但关键还取决于书画家本人的见地。因黄宾虹拥有过人学养及天赋气度，能不为题材及体裁所限，一任其作品悠游于临仿、写生、草稿、创作之间，而专注于传达理念，或于画幅中以诗文纪事论理，以辅助表达。后学者当细心体会大师如何在古典主义的范畴中做到"从心所欲，不逾矩"。黄宾虹之为大家的原因即在于他对传统山水画的"矩"，即法度的透彻体悟。认识与表现是绘画创作中不可分离的两个方面，正因黄宾虹对法度的完整认识才能够拥有个人创作的高度自由，才能够在"参差离合，大小斜正，肥长瘦短，俯仰断续，齐而不齐"的规矩中充分展示张力，成为古典山水绘画向近现代山水绘画转变的伟大界标。

黄宾虹在生命最末几年里，双目几近失明，但仍执笔不倦，并开始大胆尝试，例如将传统笔墨的表现力推向极致，或试着把笔墨表现带往全新的境地，明显具有极限性与实验性的特征。其衰年变法顺从内心的本愿，自在无障碍，画艺呈现出先生后熟、熟后返生的质地，风格变化也经历了从谨严到虚散、从规矩到自由的过程。这是黄宾虹"变法图存"的理想在中国画领域里的成功实践，使古典山水画孕育出独特风貌及现代性。由此，中国画的语言系统不但具有了近代史特有的特征和意义，更指向了现代与未来，而黄宾虹在古典与现代转捩处的里程碑地位亦由此确立。

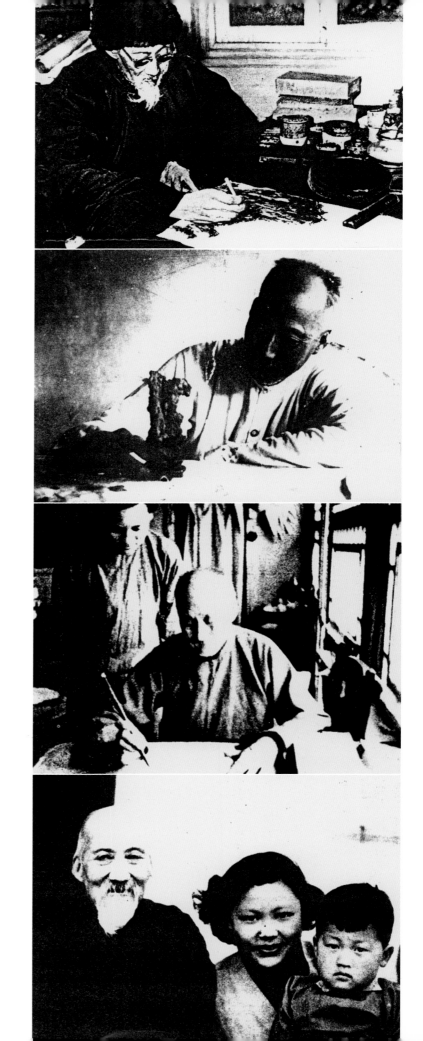

山水仿古画稿图版

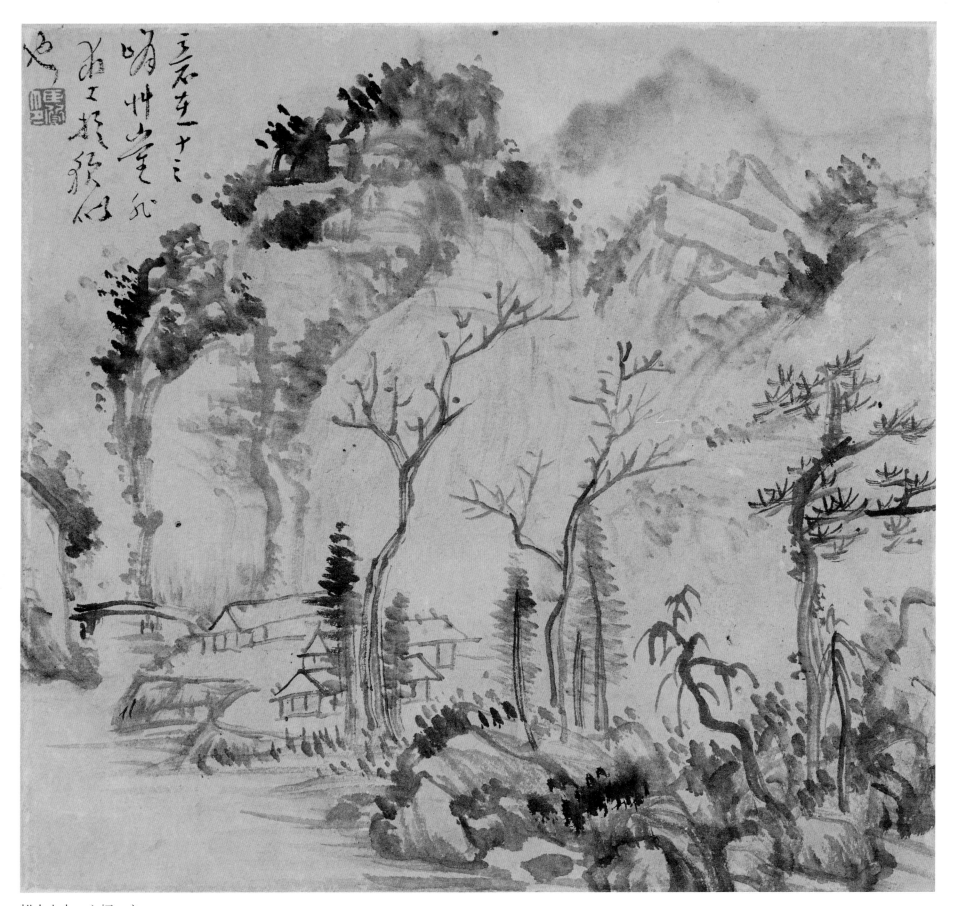

拟古山水　六幅　之一

纸本　17cm×17.5cm　浙江省博物馆藏
题识：意在十三峰草堂　非求工于貌似也
钤印：臣质印

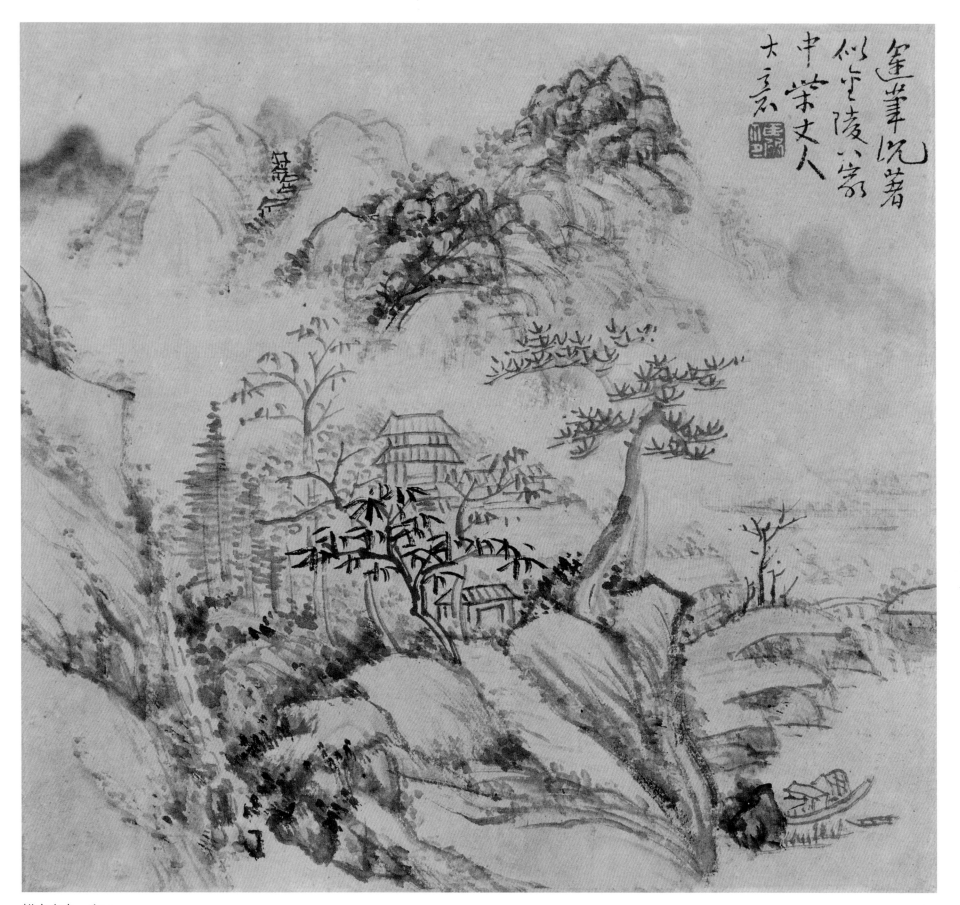

運筆沉著
似金陵八家
中柴丈人
大意

拟古山水　之二

题识：运笔沉着　似金陵八家中柴丈人大意
钤印：臣质印

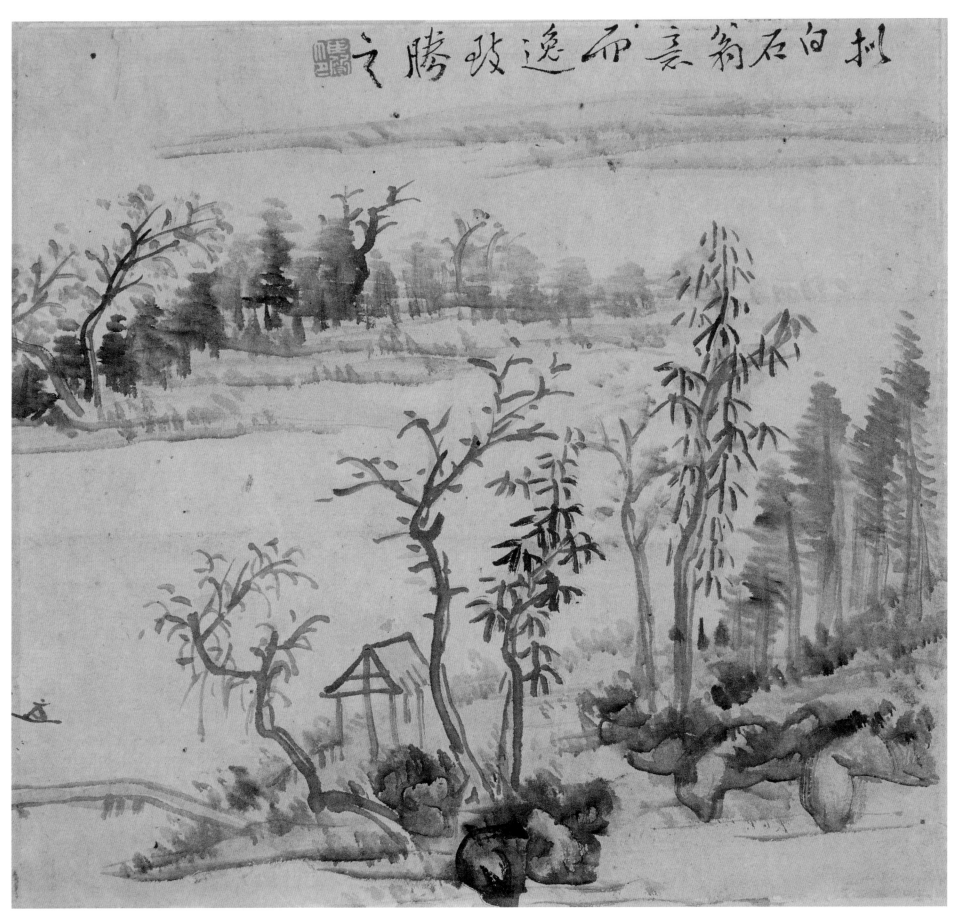

拟古山水　之三
题识：拟白石翁意　而逸致胜之
钤印：臣质印

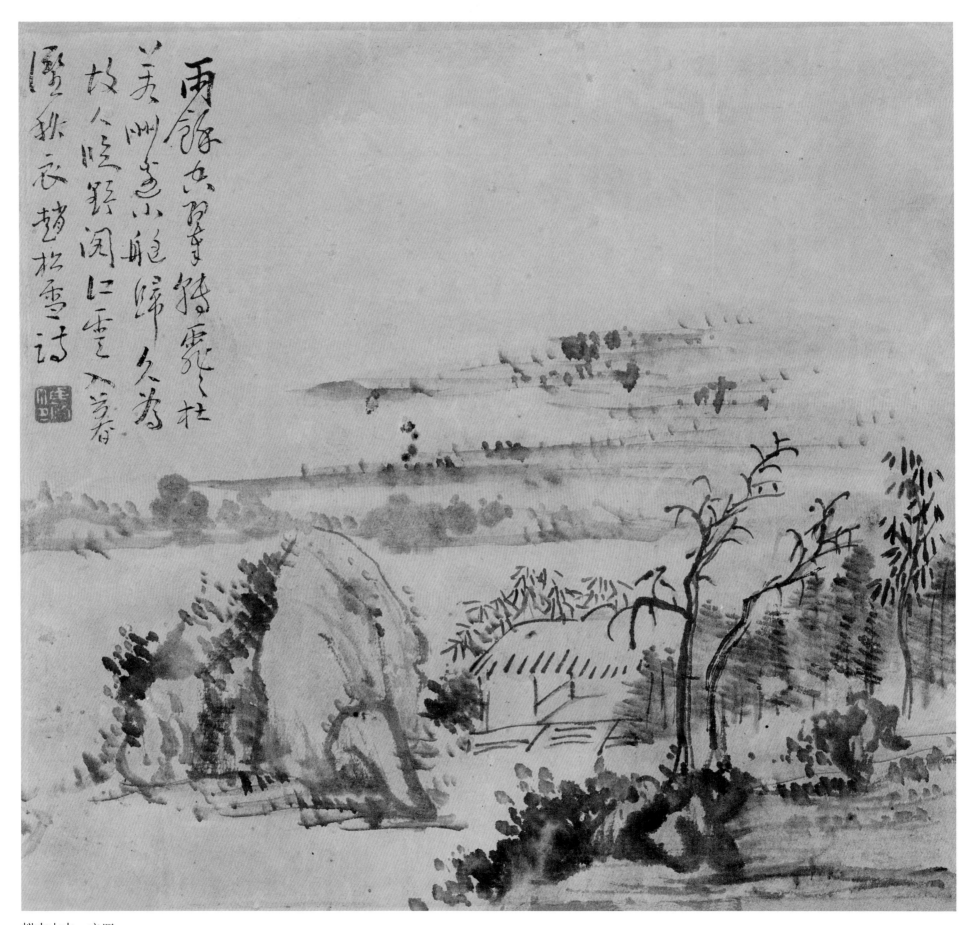

拟古山水 之四
题识：雨余空翠转霏霏 杜若洲边小艇归 久为故人临野阁 江云入暮湿秋衣 赵松雪诗
钤印：臣质印

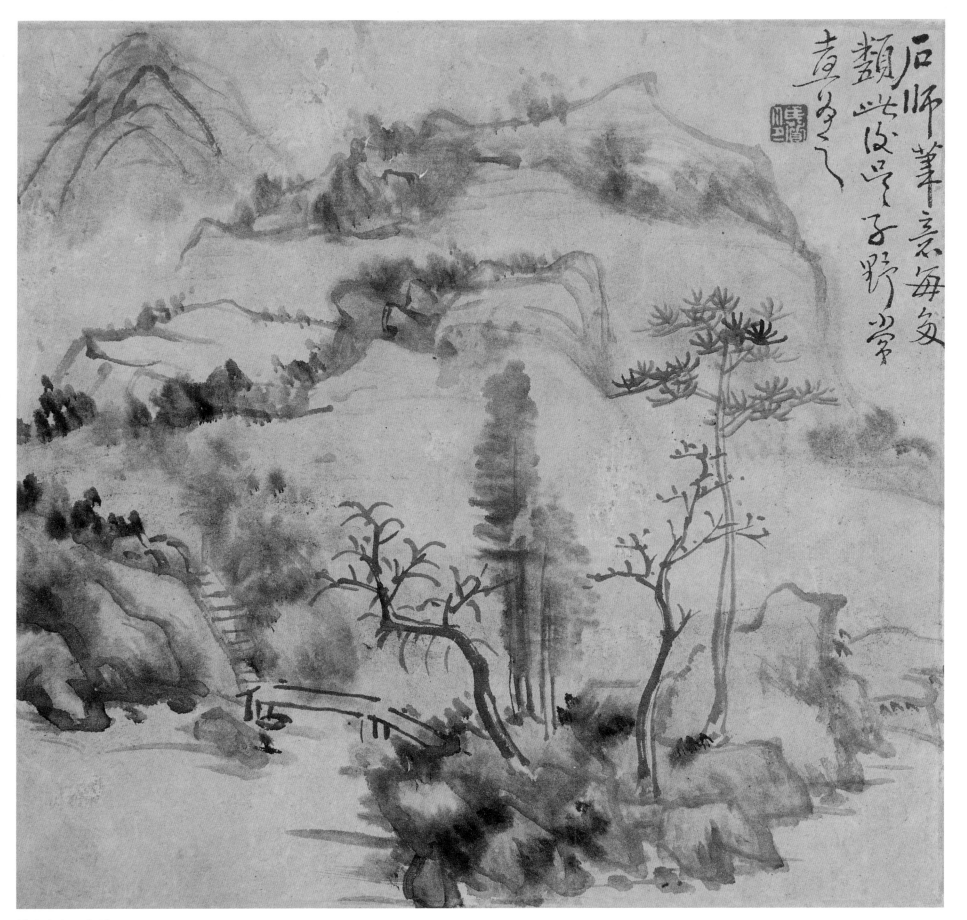

拟古山水　之五

题识：石师笔意每多类此　后吴子野常喜为之

钤印：臣质印

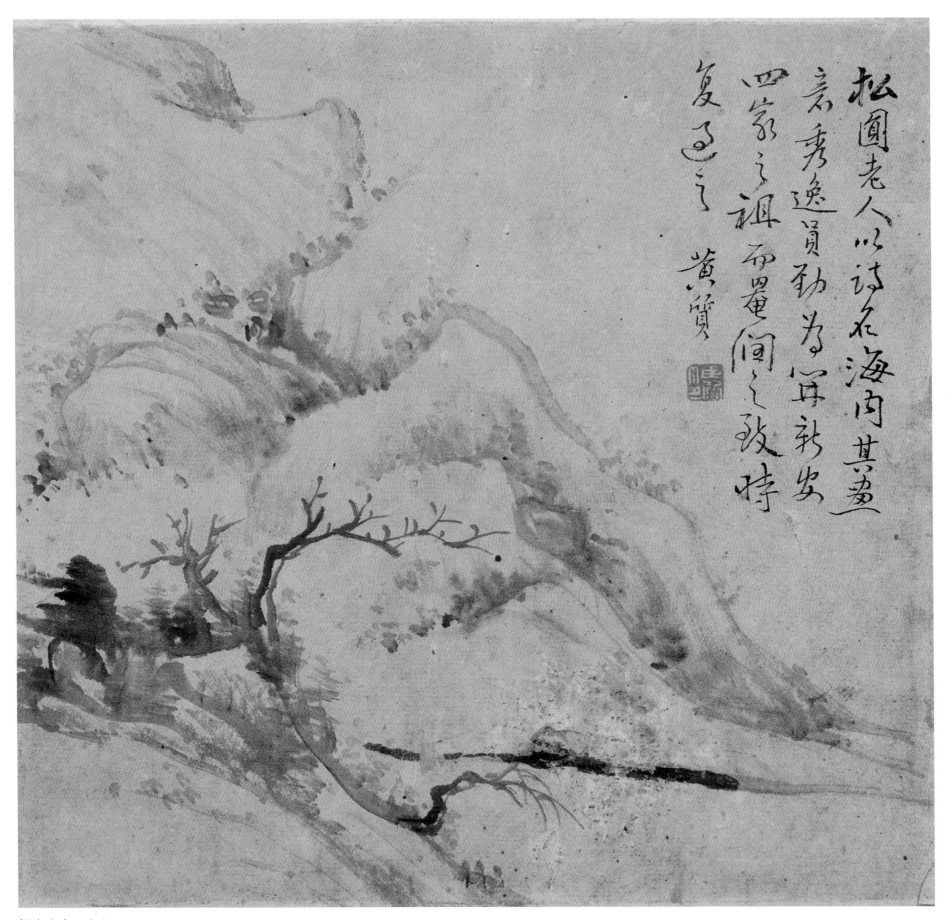

拟古山水 之六

题识：松圆老人以诗名海内 其画意秀逸圆劲 为开新安四家之祖 而淹润之致时复过之 黄质

钤印：臣质印

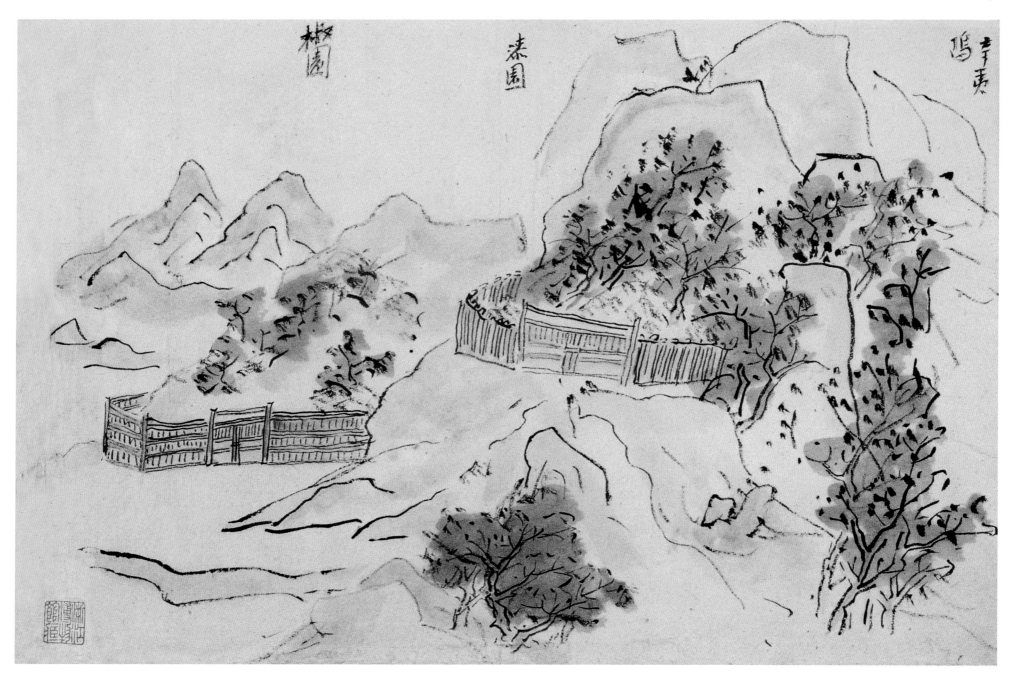

椒园

漆园

辛夷坞

临王维辋川山庄　六幅　之一

纸本　30cm×45cm　浙江省博物馆藏
题识：辛夷坞　漆园　椒园

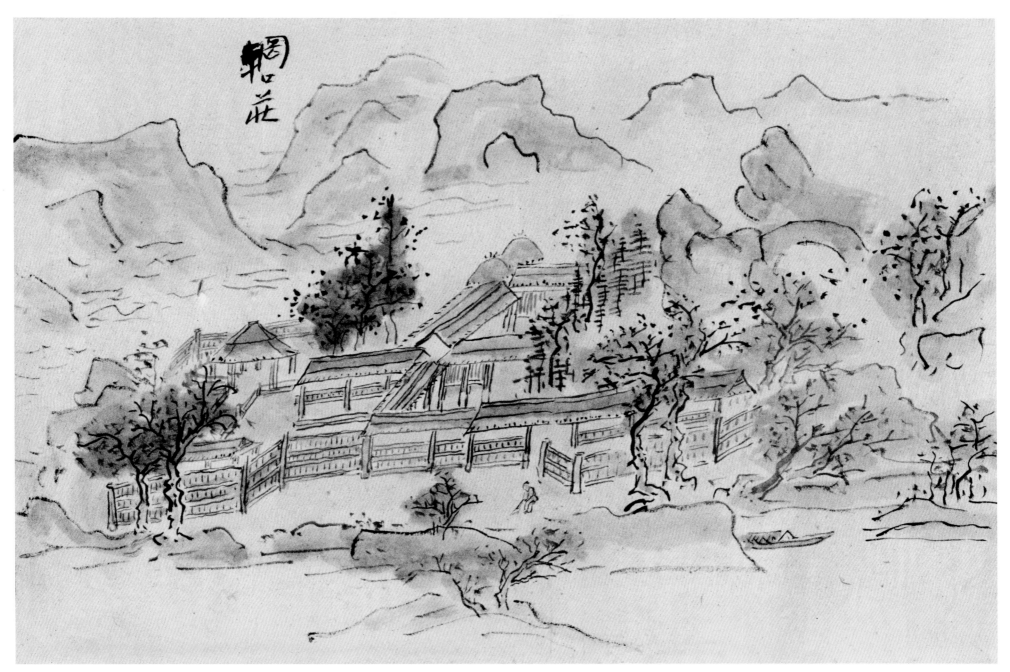

临王维辋川山庄　之二

题识：辋口庄

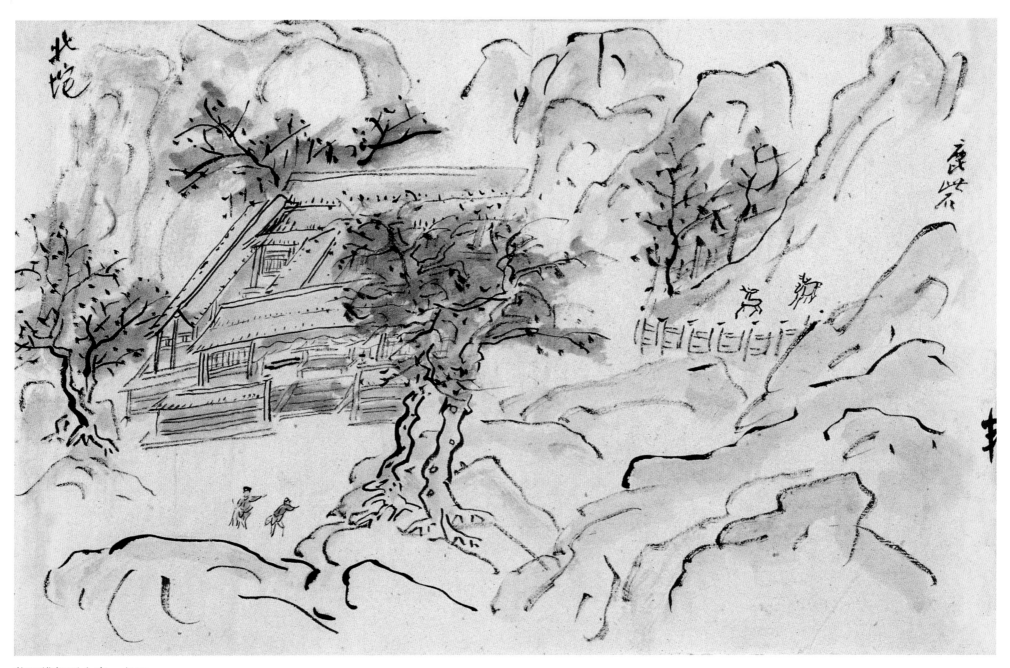

临王维辋川山庄　之三

题识：鹿砦　北垞

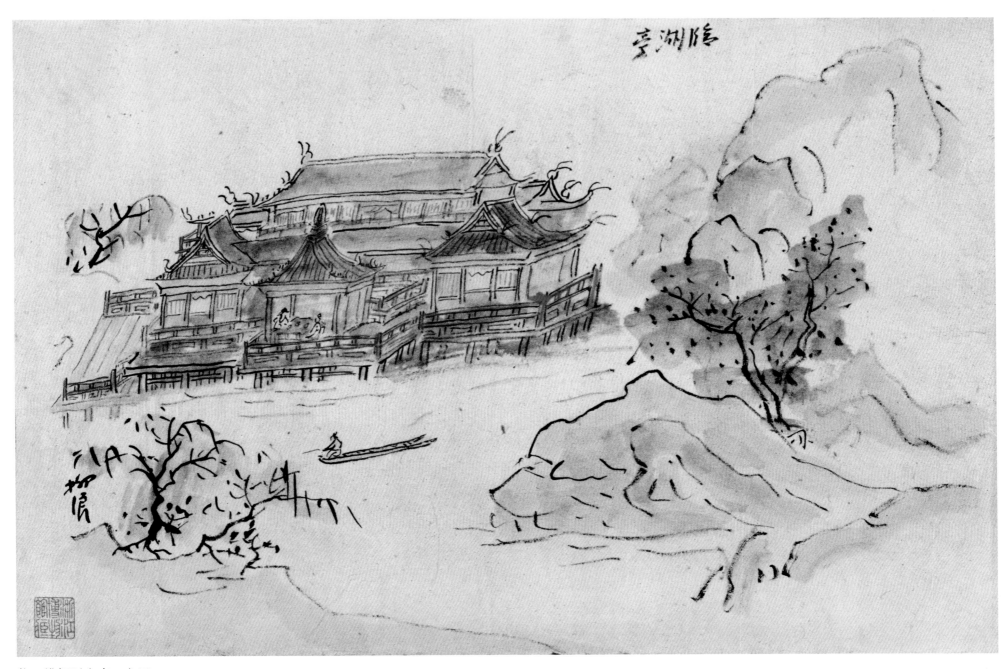

临王维辋川山庄　之四

题识：临湖亭

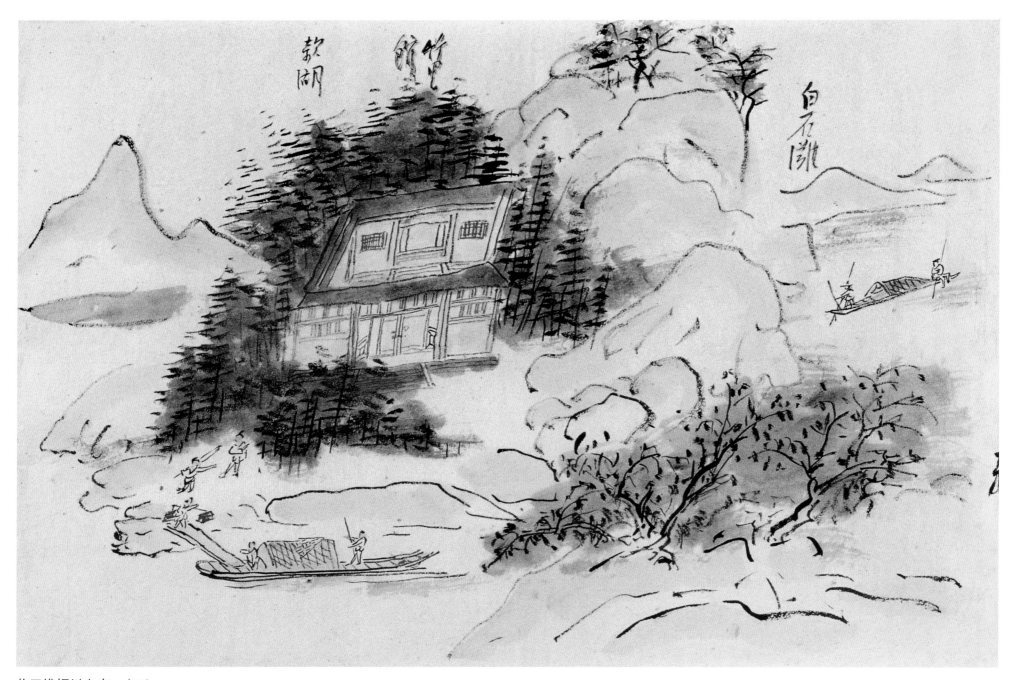

临王维辋川山庄　之五

题识：白石滩　竹里馆　款湖

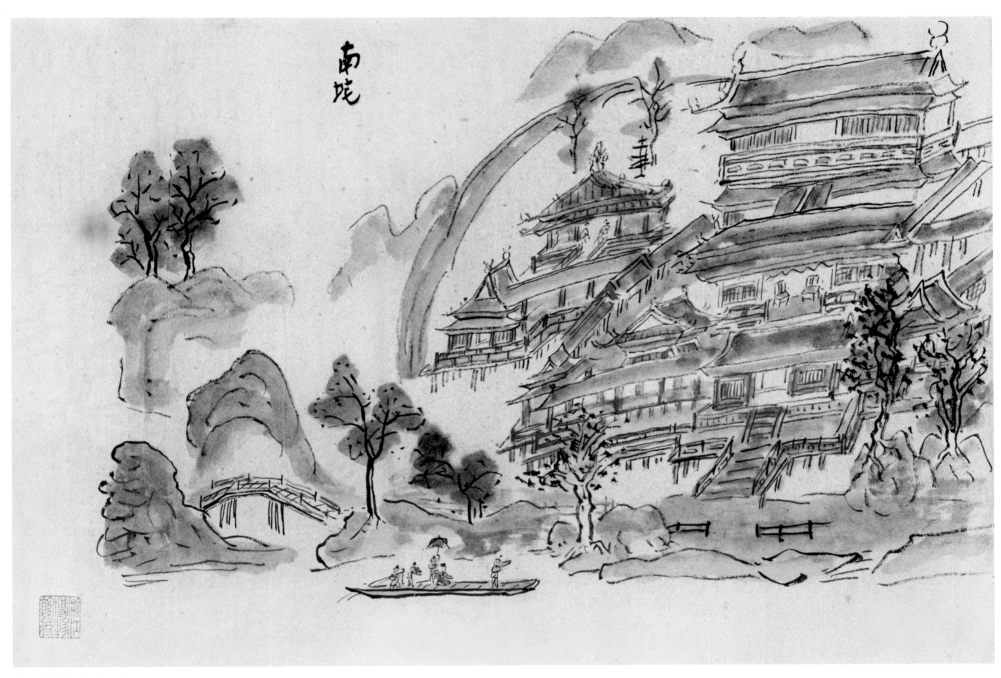

南垞

临王维辋川山庄　之六
题识：南垞

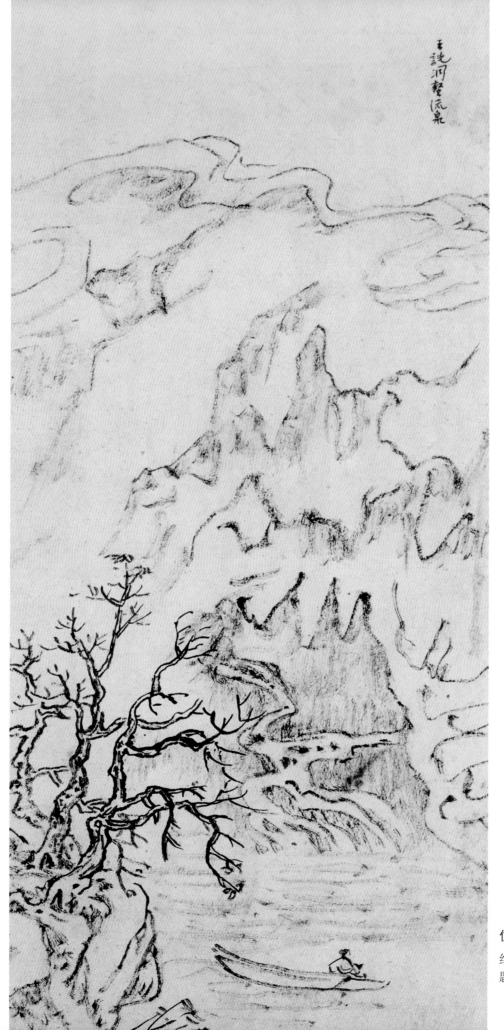

仿古山水　十五幅　之一

纸本　32.5cm×15.5cm　安徽省博物馆藏
题识：王诜　洞壑流泉

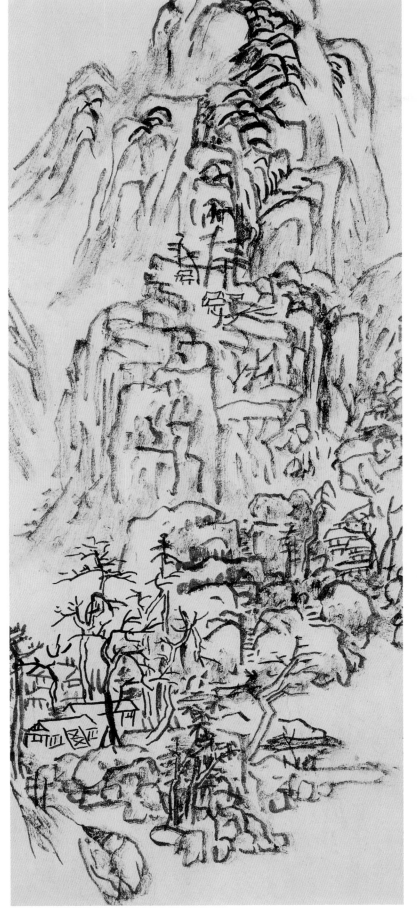

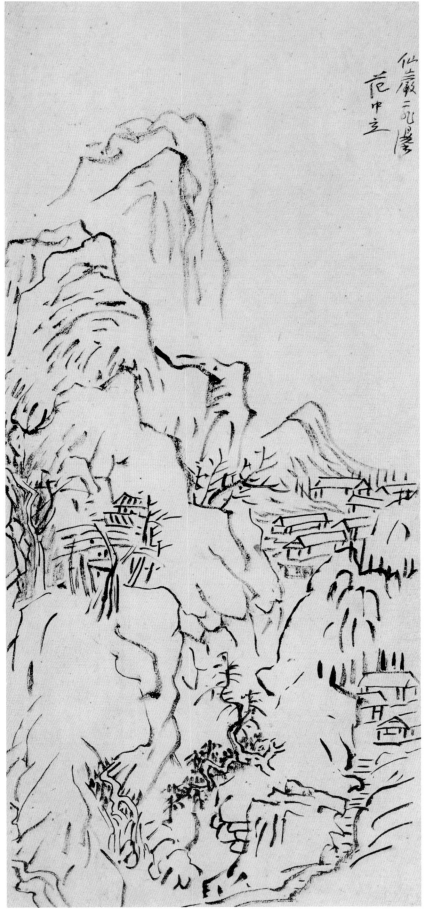

仿古山水　之二

仿古山水　之三

题识：仙岩飞瀑　范中立

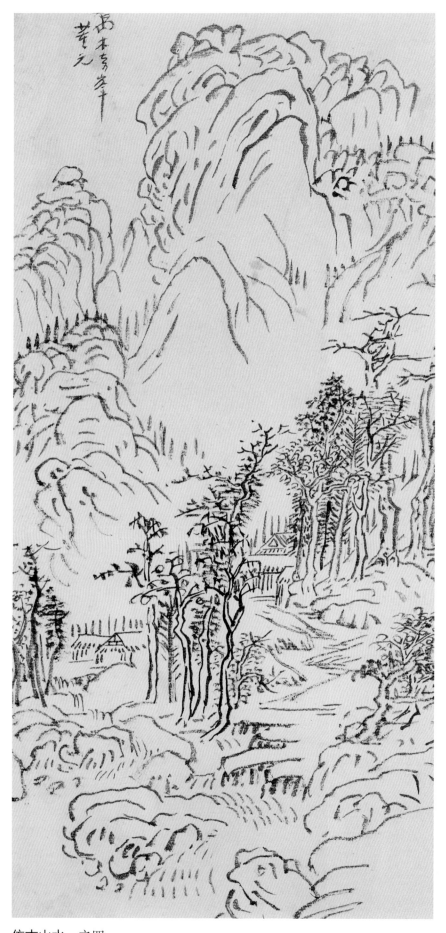

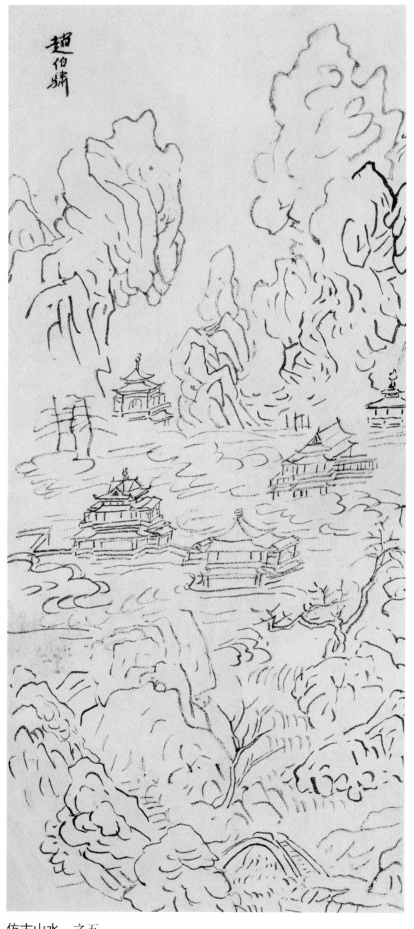

仿古山水　之四

题识：万木奇峰　董元

仿古山水　之五

题识：赵伯骕

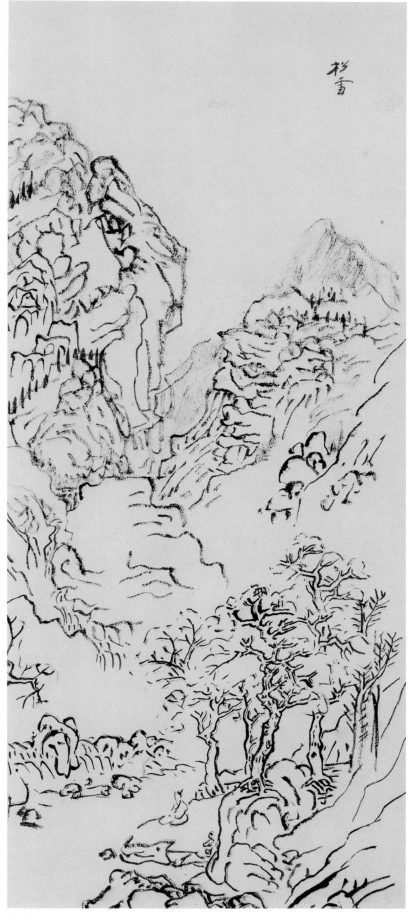

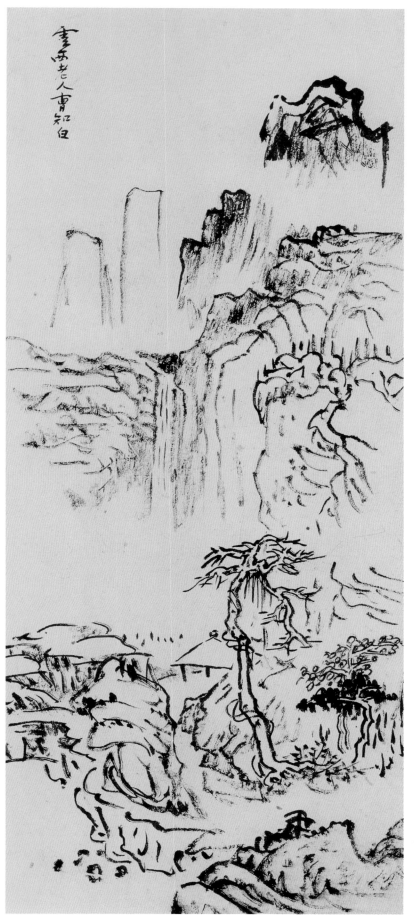

仿古山水 之六

题识：松雪

仿古山水 之七

题识：云西老人曹知白

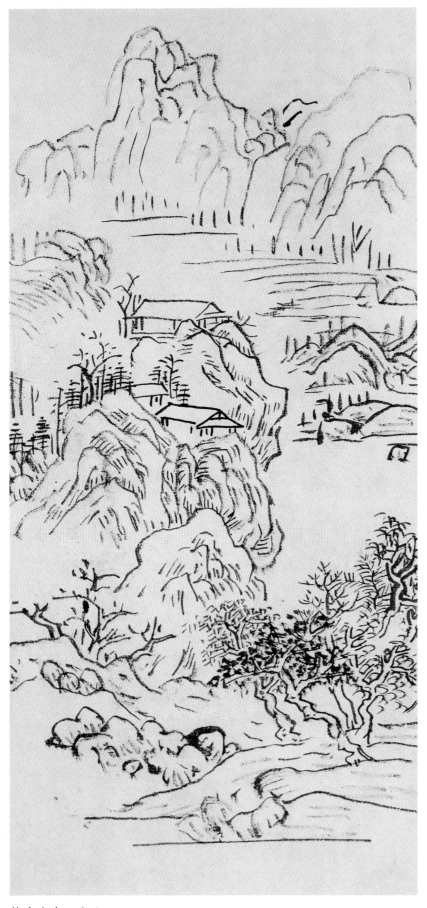

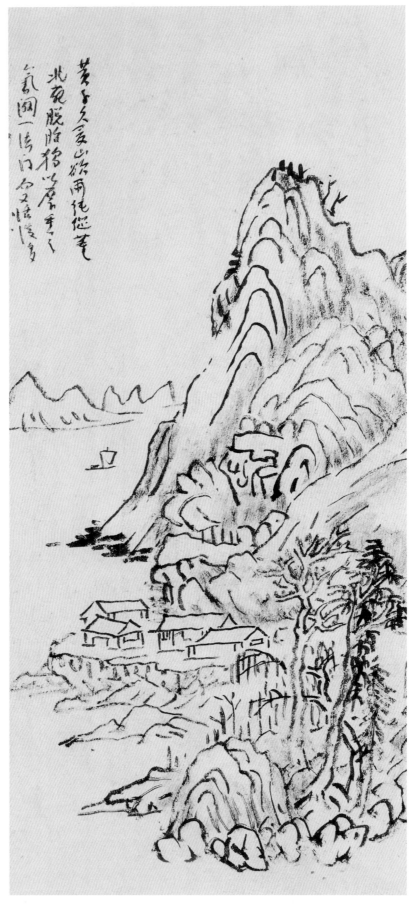

仿古山水　之八

仿古山水　之九

题识：黄子久夏山欲雨　纯从董北苑脱胎　独以厚重之气辟一法
　　　门　而又恬澹多

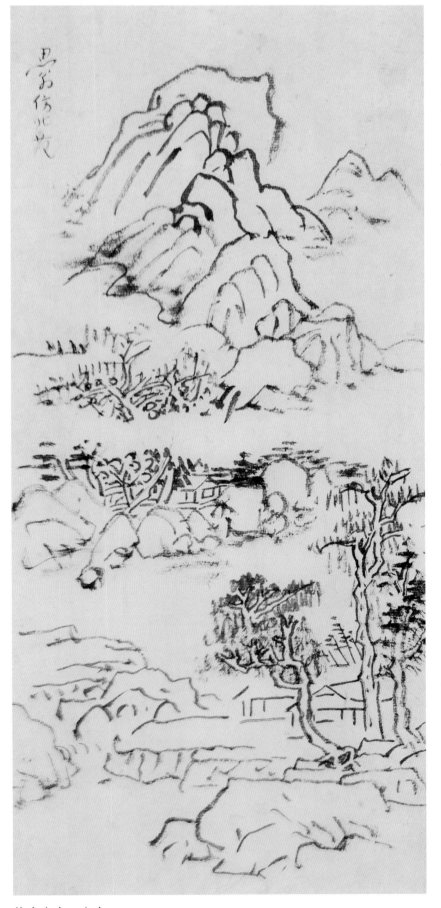

仿古山水　之十

题识：思翁仿北苑

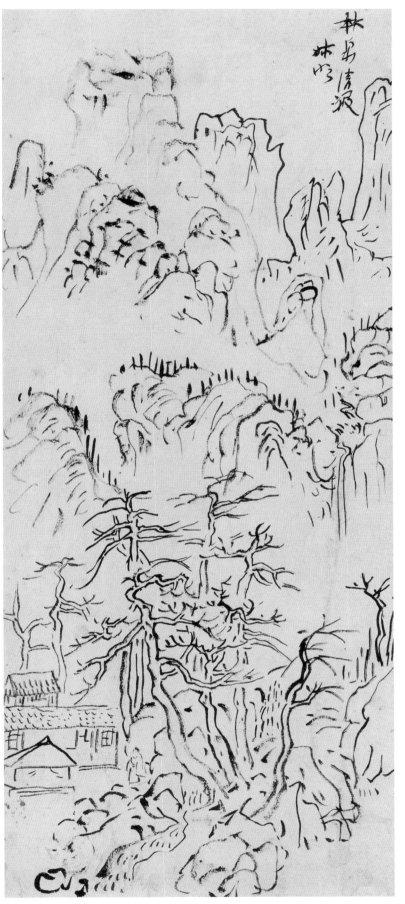

仿古山水　之十一

题识：林泉清波　叔明

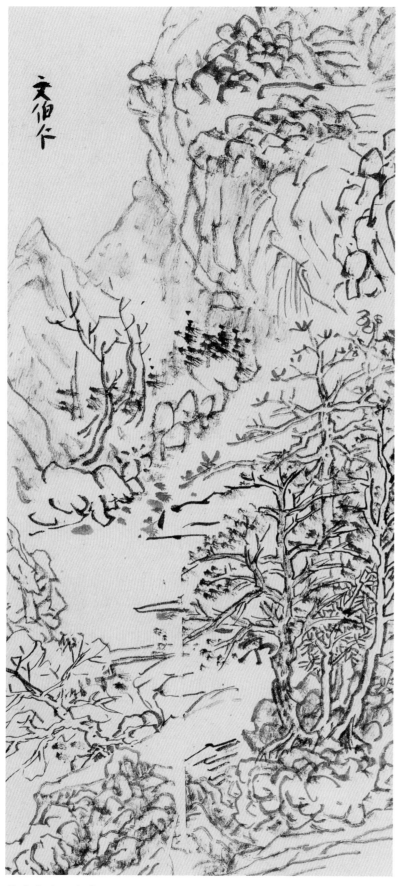

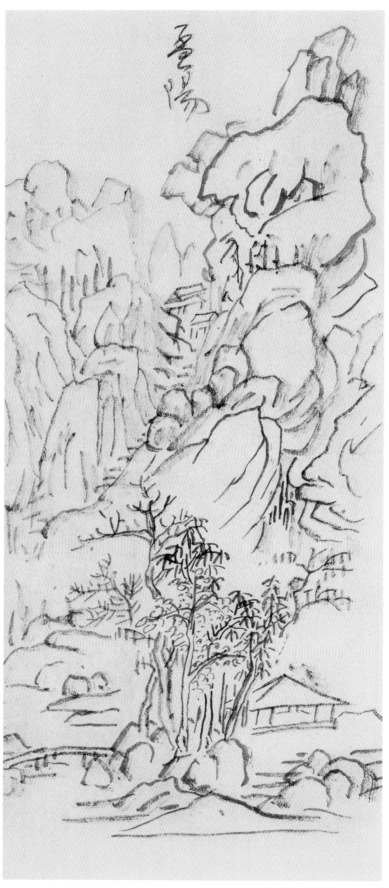

仿古山水　之十二

　题识：文伯仁

仿古山水　之十三

　题识：孟阳

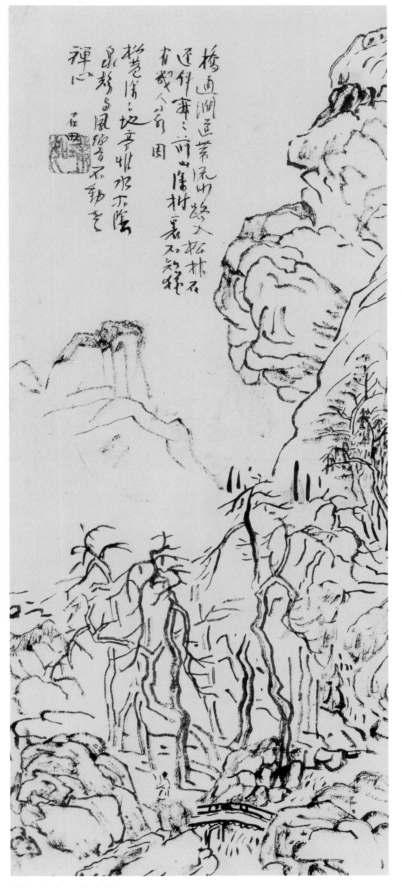

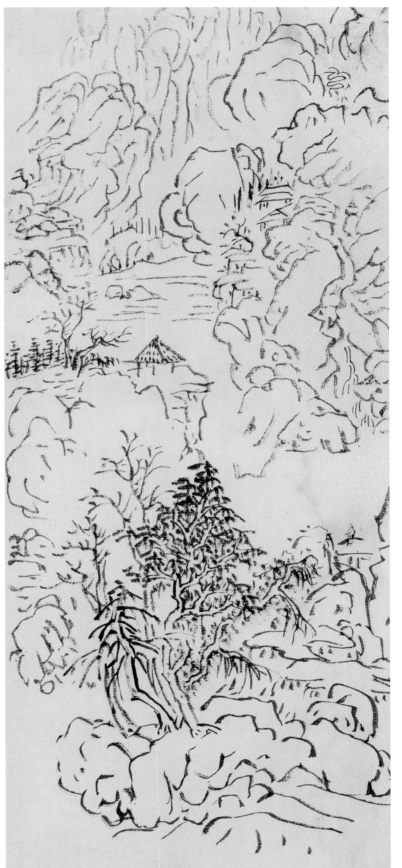

仿古山水 之十四

仿古山水 之十五

题识：桥过涧道带流沙 路入松林石径斜 寂寂前山深树里 不
　　　知犹有几人家 周 松巷深深地 亭惟水木阴 泉声与凤
　　　响 不动老禅心 石田

钤印：璞如

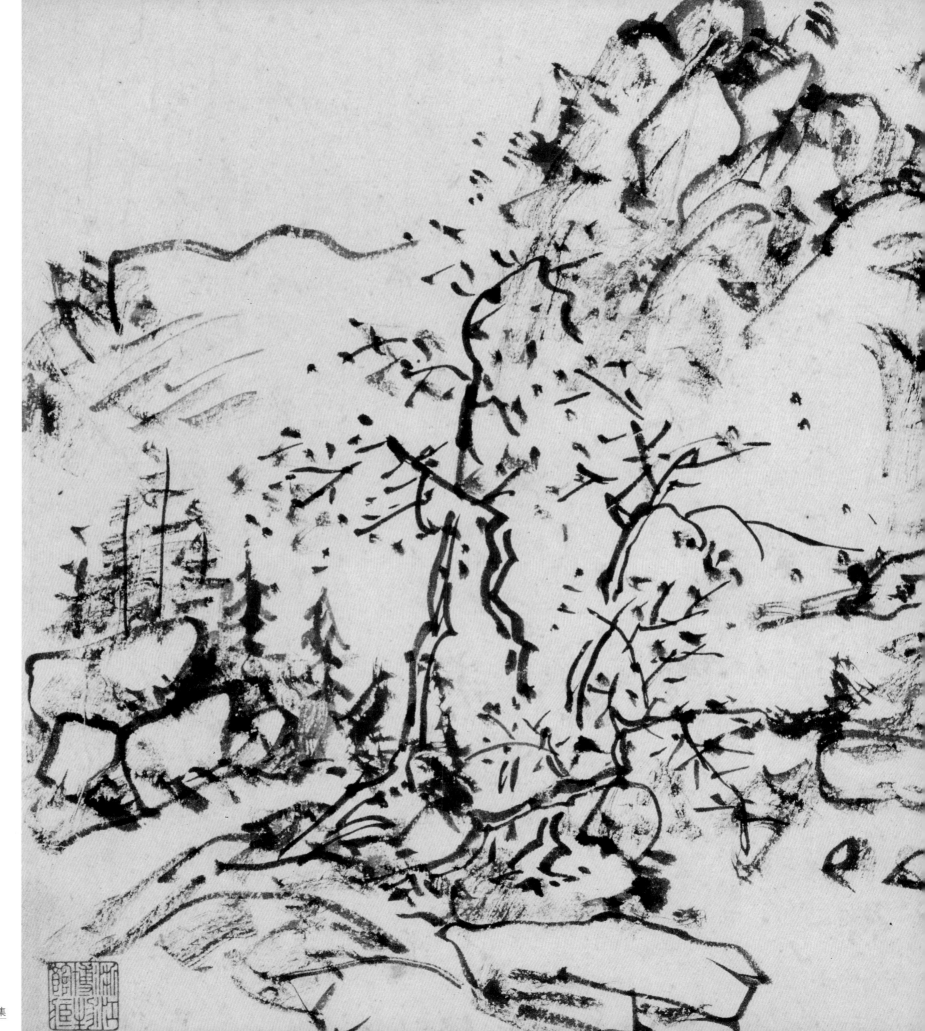

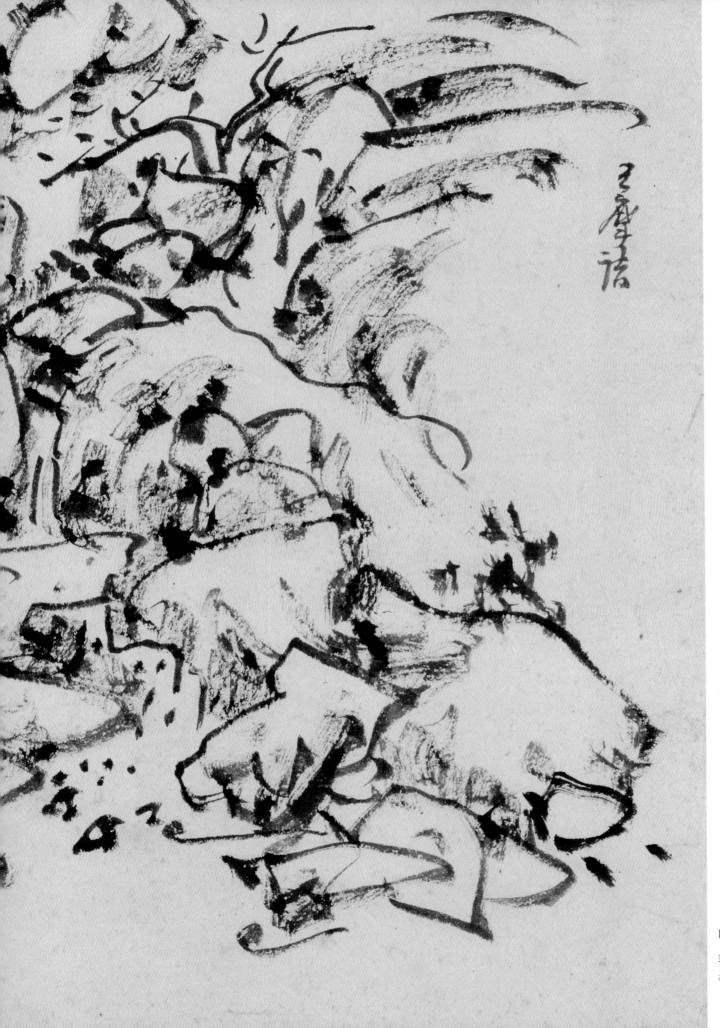

临王维山水

纸本　26.7cm×40cm　浙江省博物馆藏
题识：王摩诘

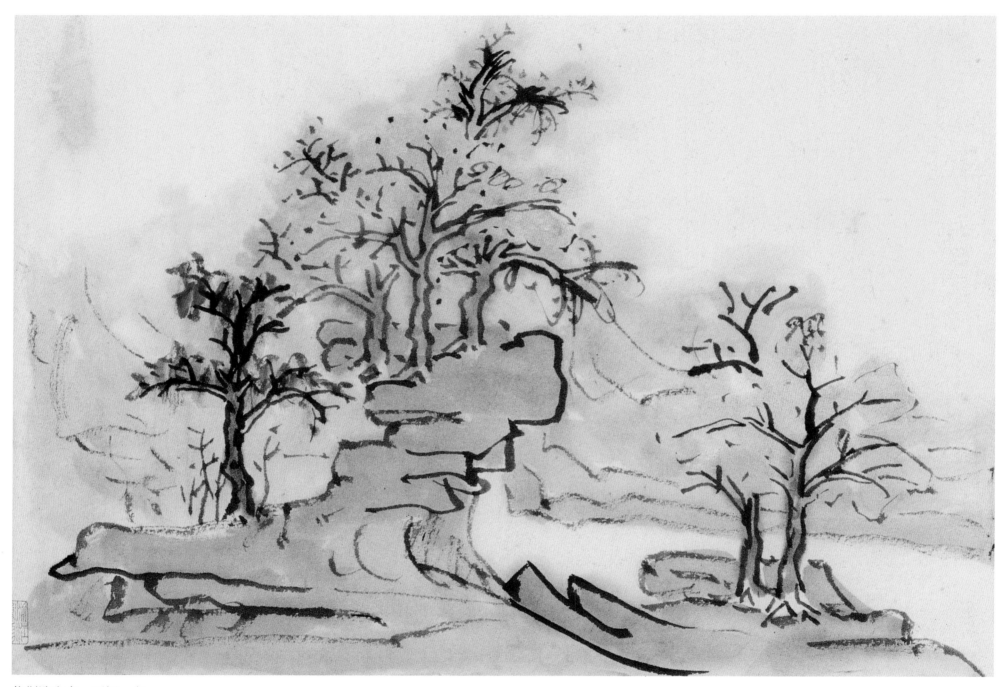

临荆浩山水　两幅　之一

纸本　30cm×45cm　浙江省博物馆藏

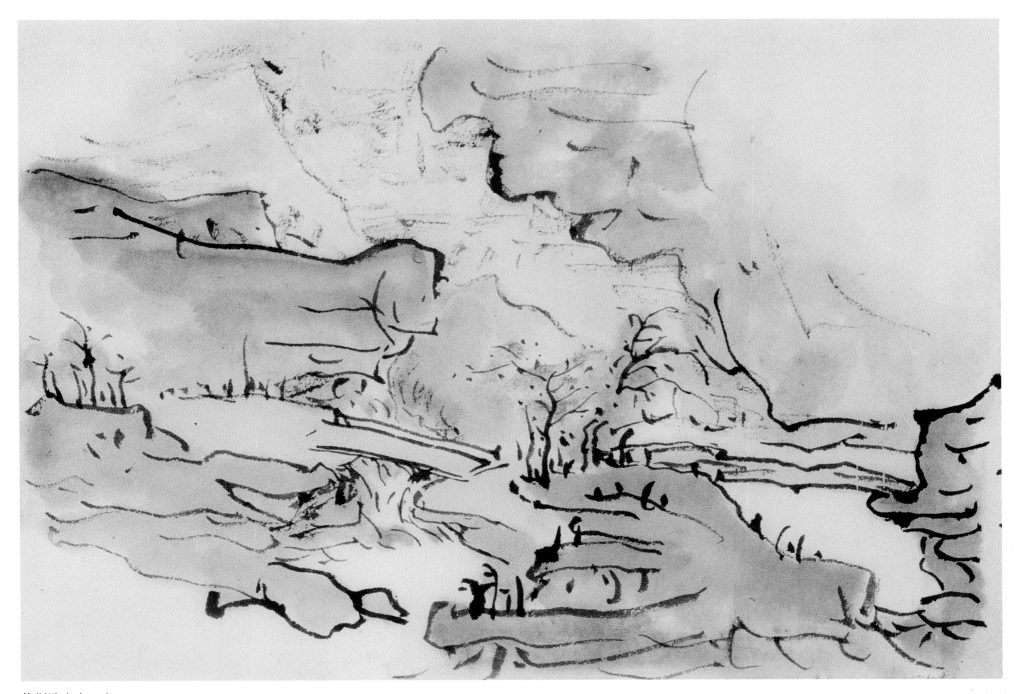

临荆浩山水 之二

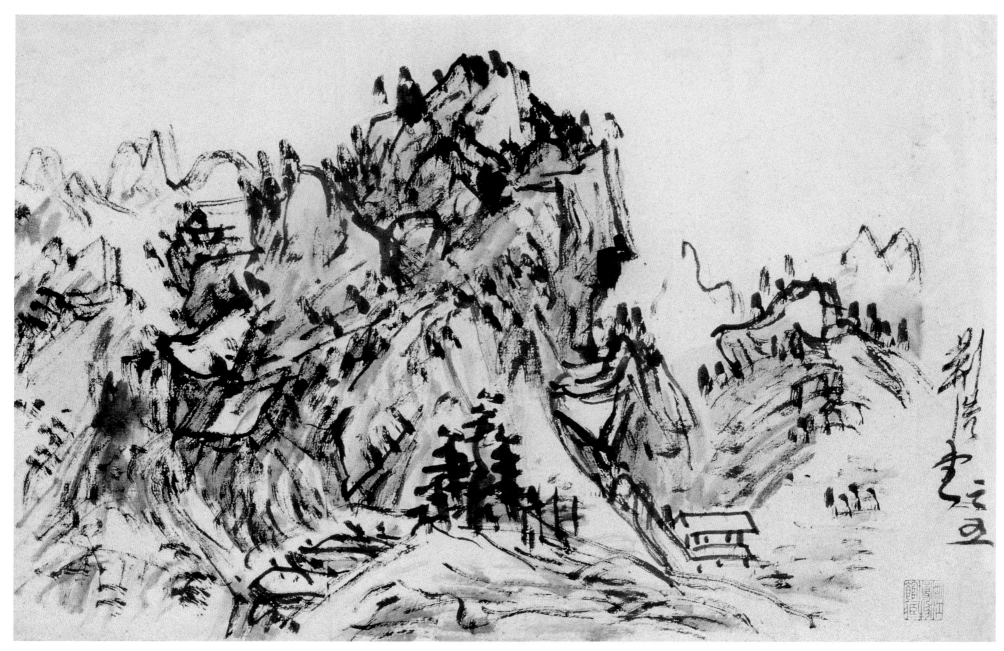

临荆浩山水　两幅　之一

纸本　30cm×45cm　浙江省博物馆藏
题识：荆浩壹之五

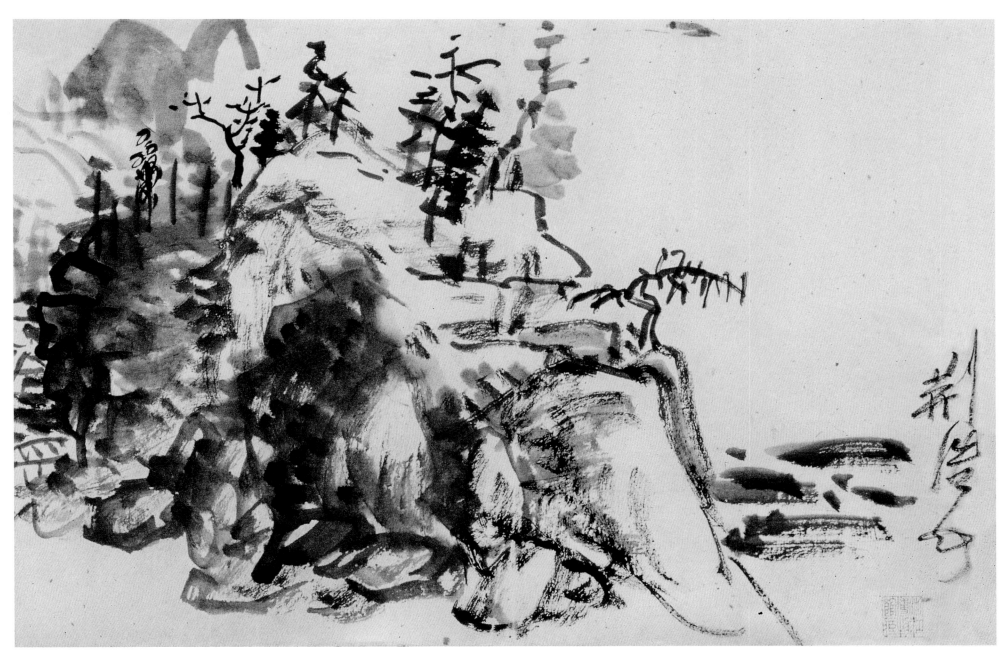

临荆浩山水　之二

题识：荆浩五

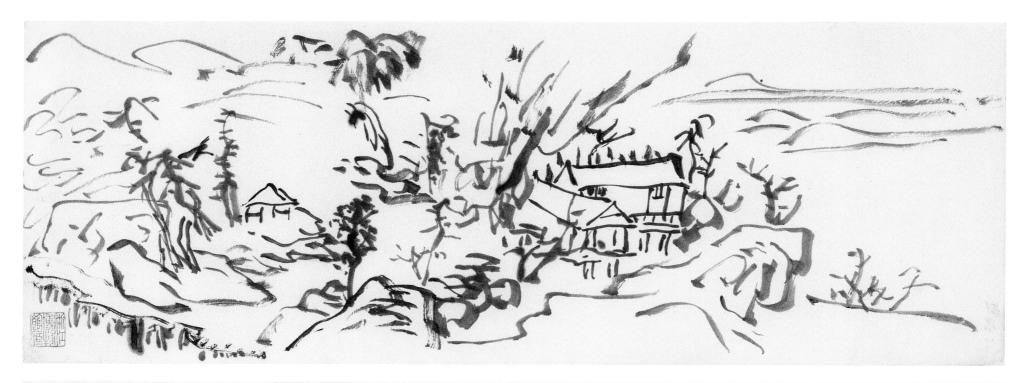

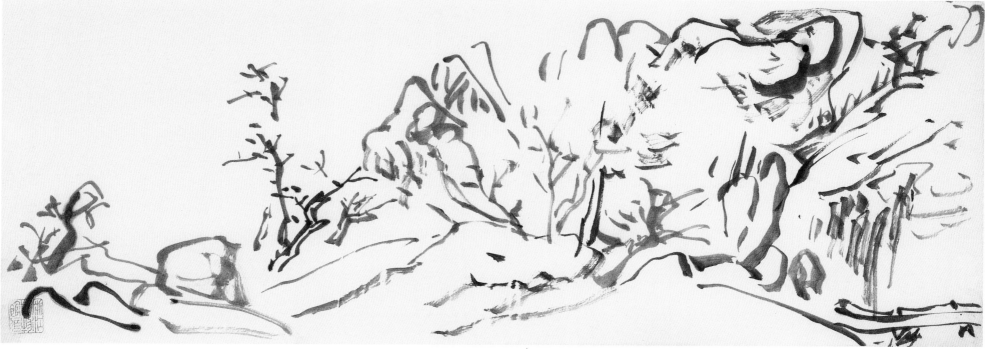

临荆浩山水　六幅　之一

纸本　19cm×52cm　浙江省博物馆藏

临荆浩山水　之二

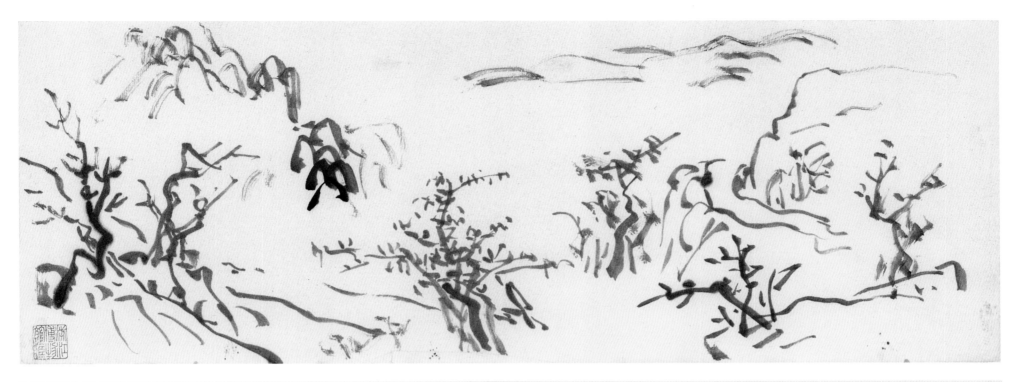

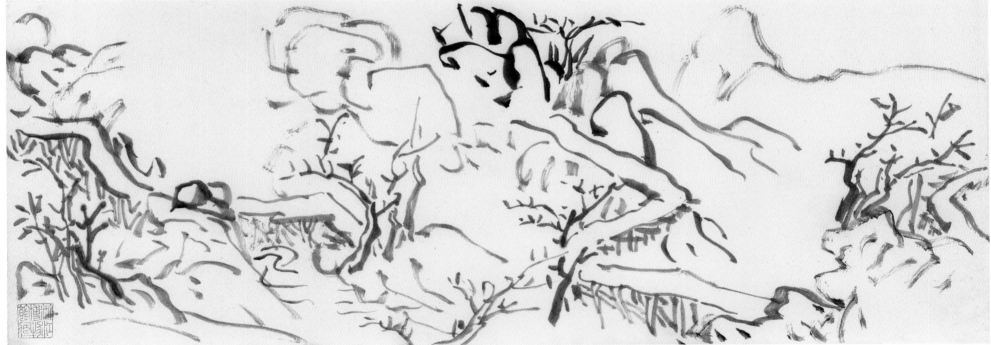

临荆浩山水　之三

题识：洪谷子秋山行旅图

临荆浩山水　之四

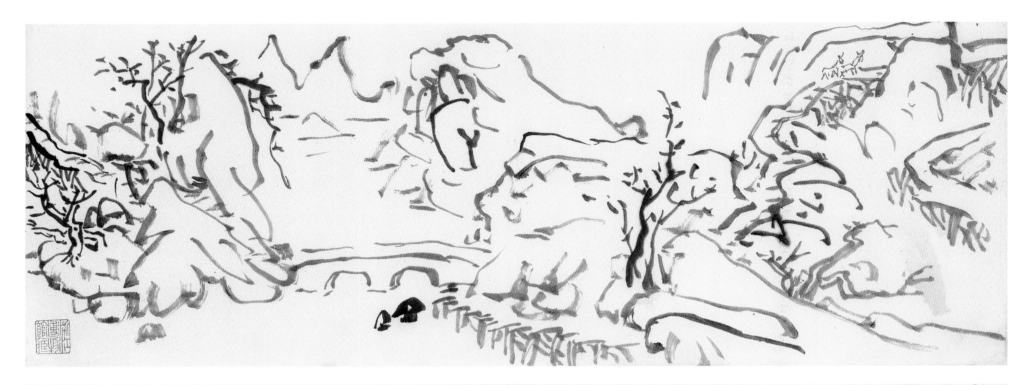

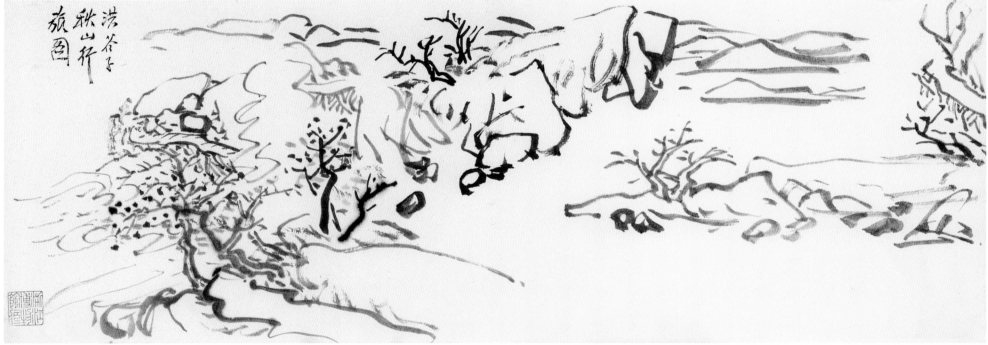

临荆浩山水　之五
题识：洪谷子秋山行旅图

临荆浩山水　之六

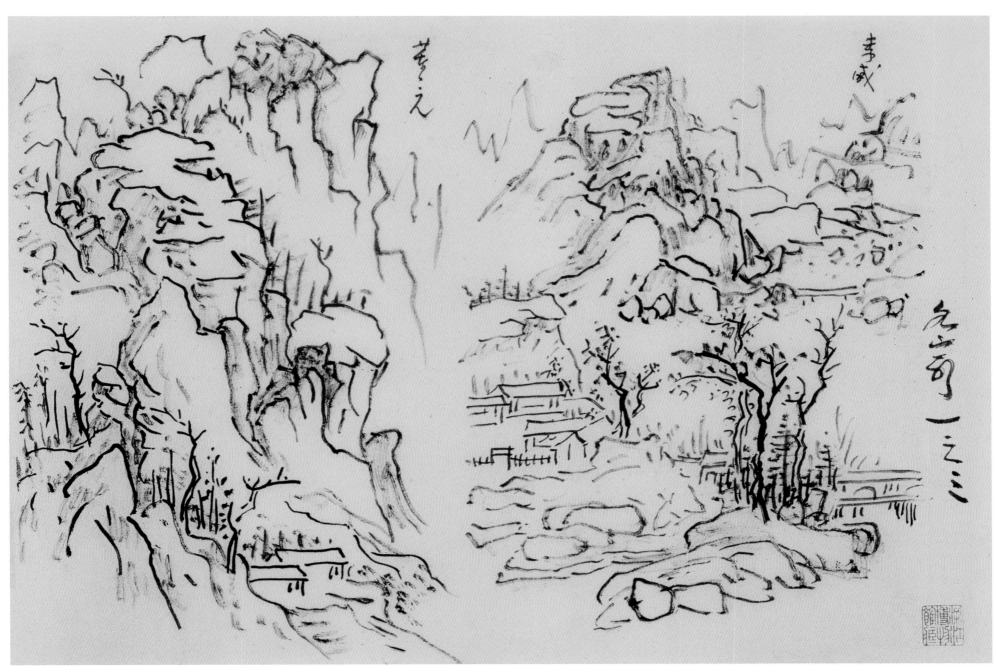

仿古山水　三幅　之一

纸本　30cm×45cm　浙江省博物馆藏
题识：名家一之三　李成　董元

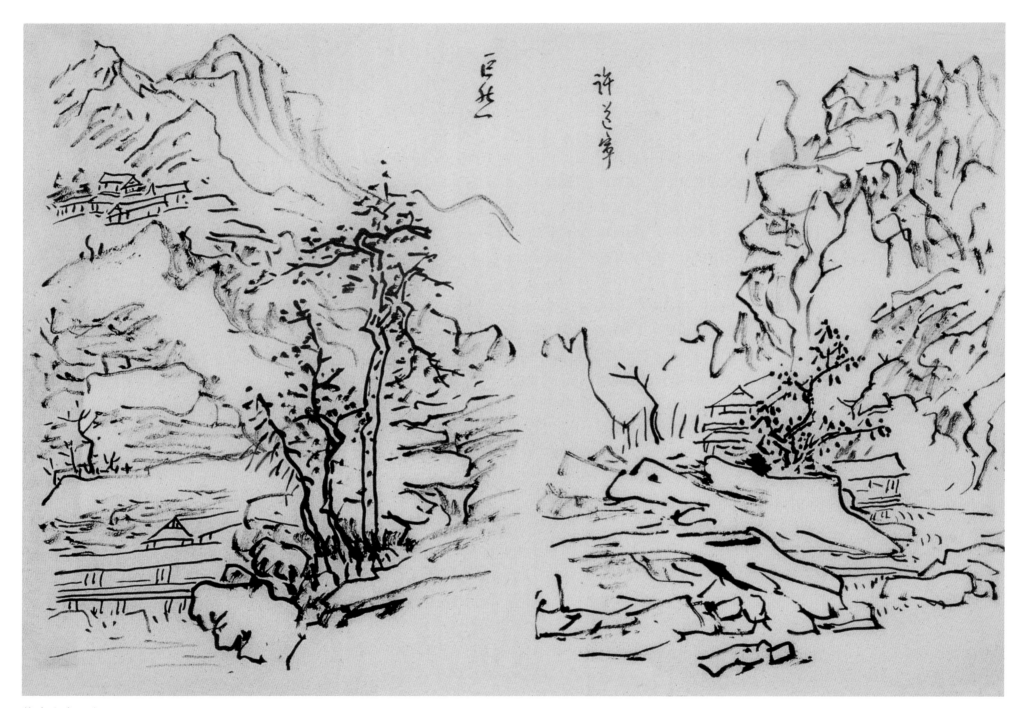

仿古山水 之二

题识：许道宁　巨然

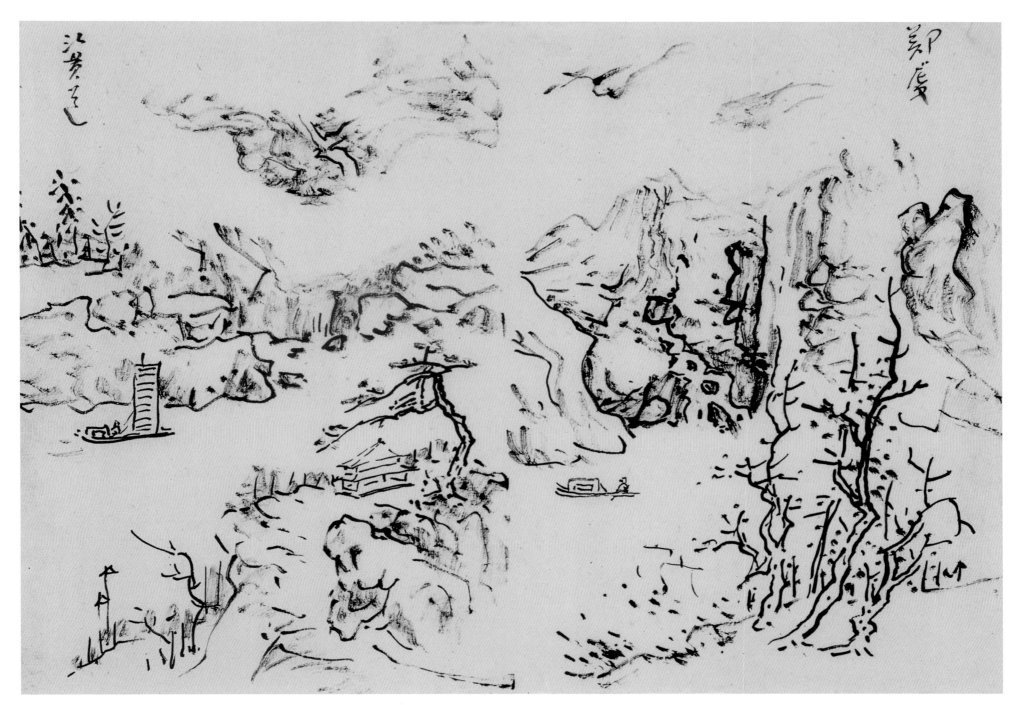

仿古山水　之三

题识：郑虔　江贯道

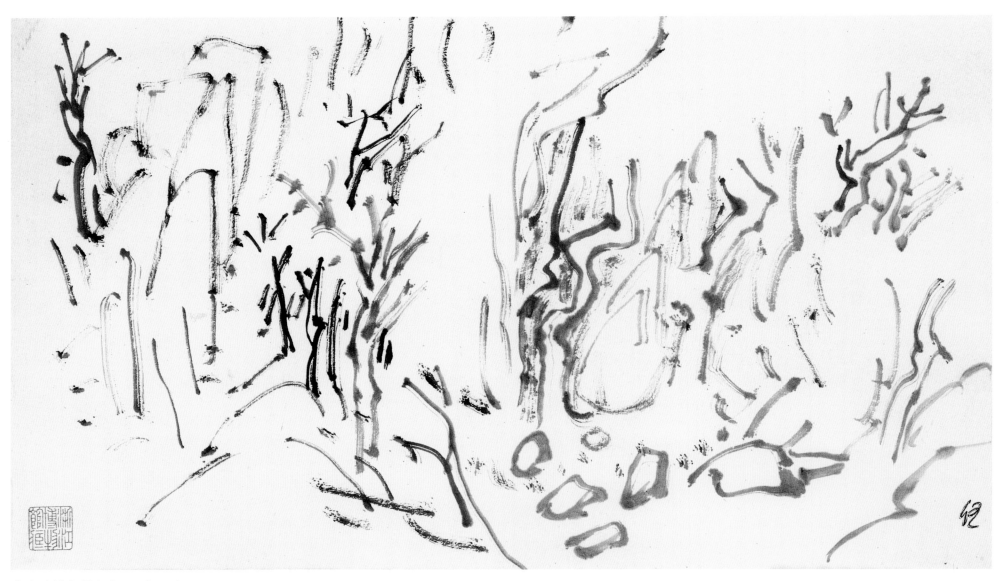

临李公麟龙眠山庄　四幅　之一
纸本　23.5cm×41cm　浙江省博物馆藏

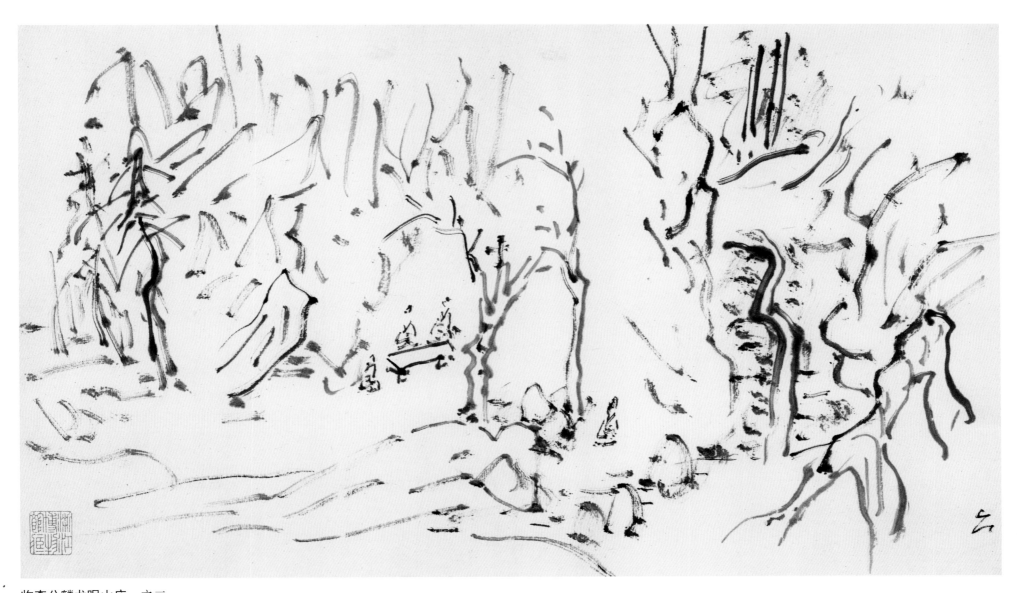

临李公麟龙眠山庄 之二

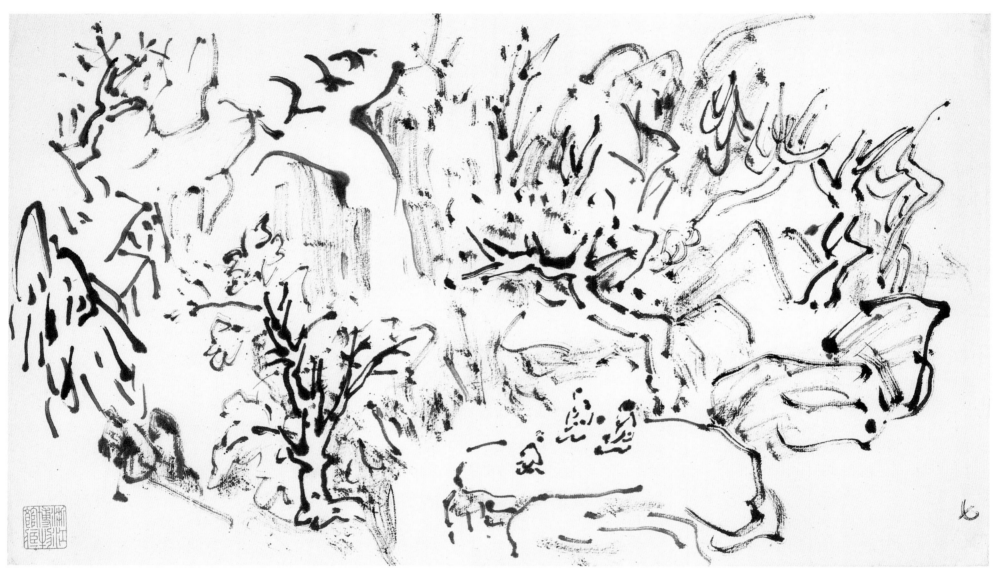

临李公麟龙眠山庄 之三

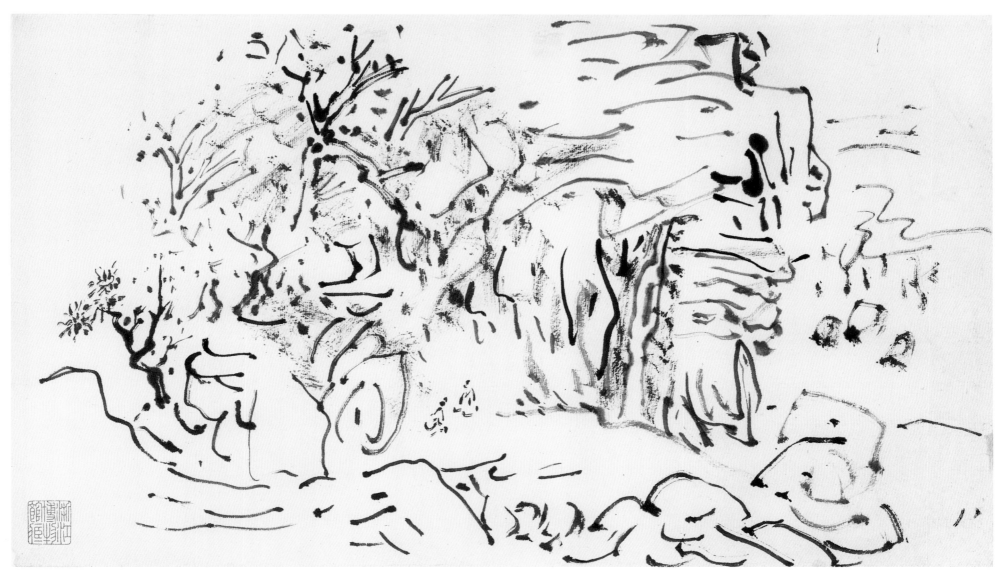

临李公麟龙眠山庄　之四

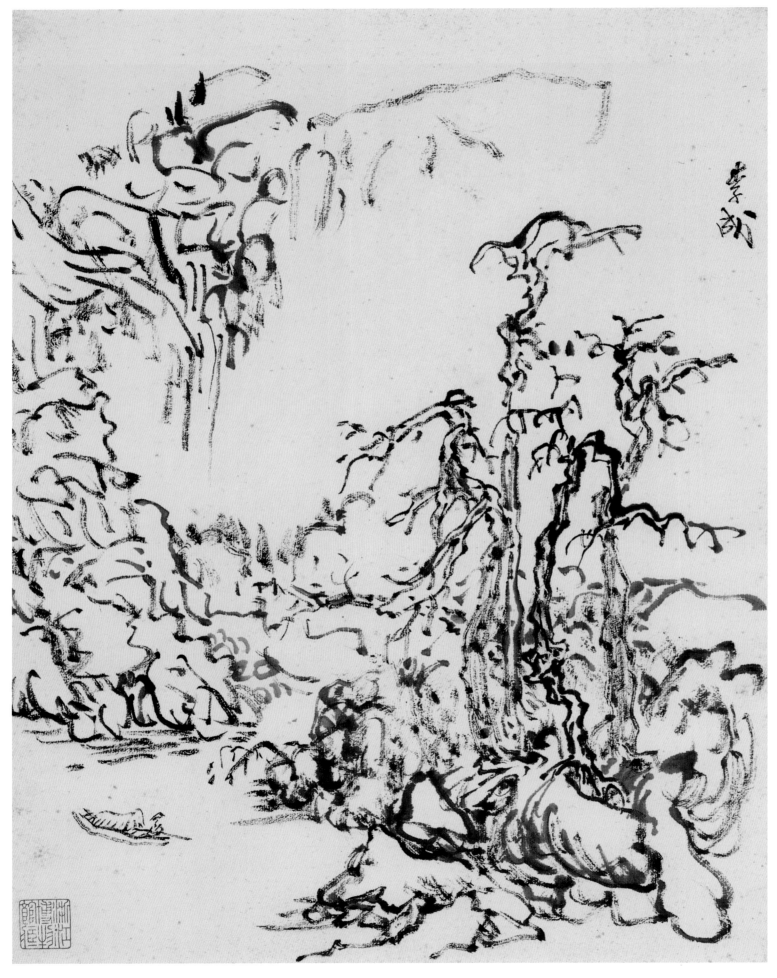

临李成山水

纸本　36cm × 27.3cm
浙江省博物馆藏
题识：李成

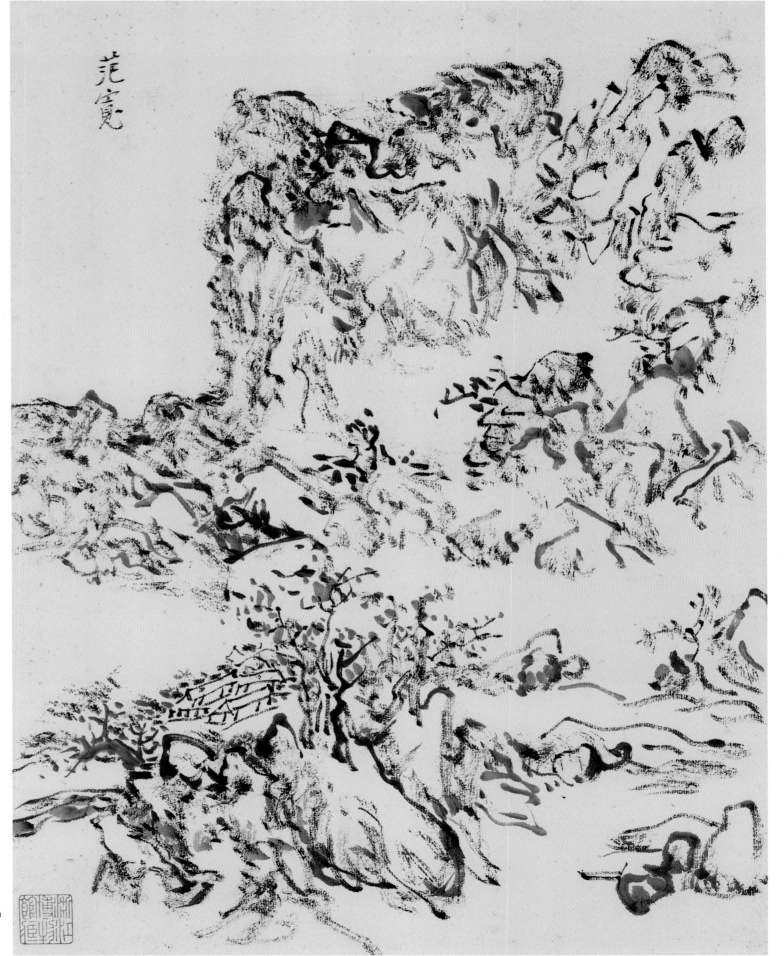

临范宽山水

纸本　26.9cm×20.7cm
浙江省博物馆藏
题识：范宽

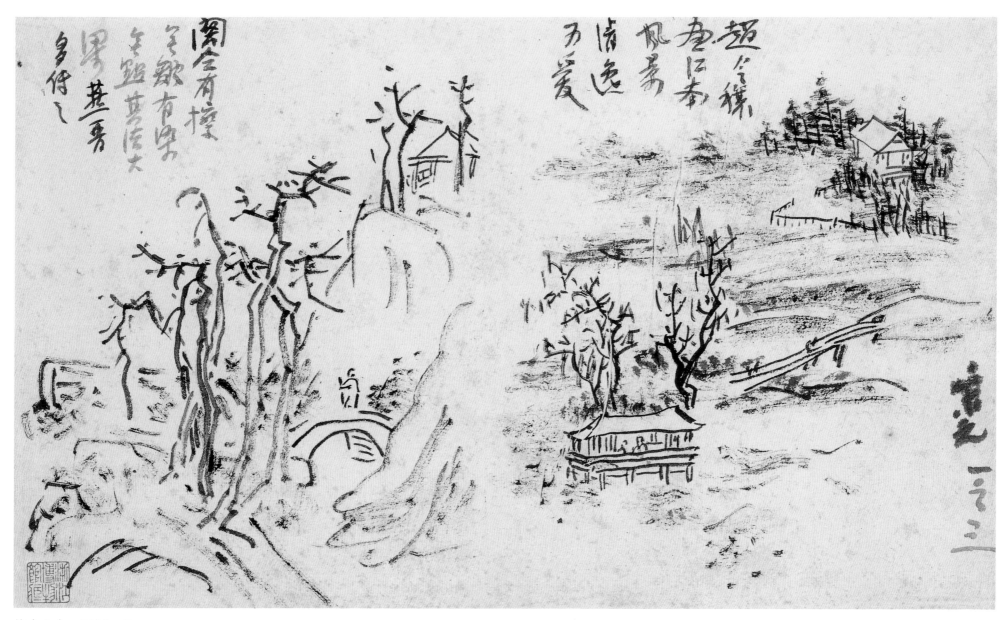

仿古山水　三幅　之一

纸本　26.7cm×41.7cm　浙江省博物馆藏

题识：宋元一之三　赵令穰画江南风景　清逸可爱　关仝有擦无皴　有染无点　其法大梁燕晋多传之

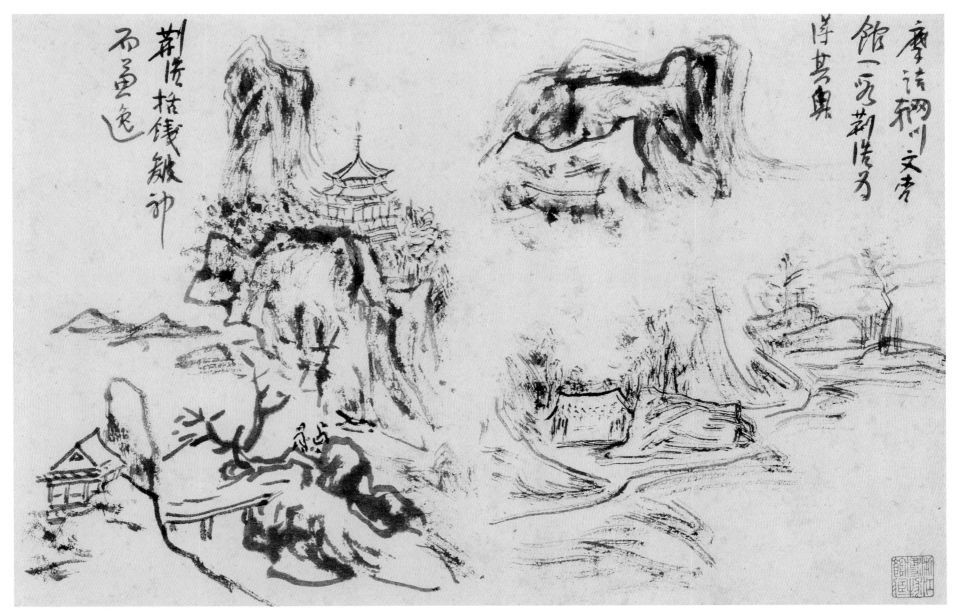

仿古山水　之二

题识：摩诘辋川文杏馆一段　荆浩为得其奥　荆浩括铁皴　神而兼逸

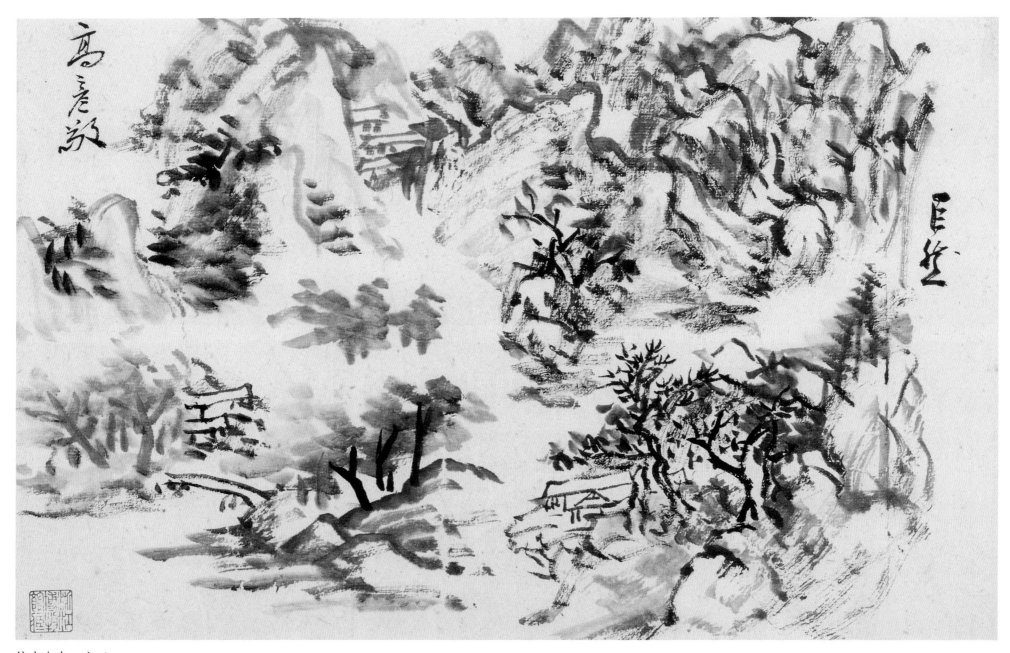

仿古山水　之三

题识：巨然　高彦敬

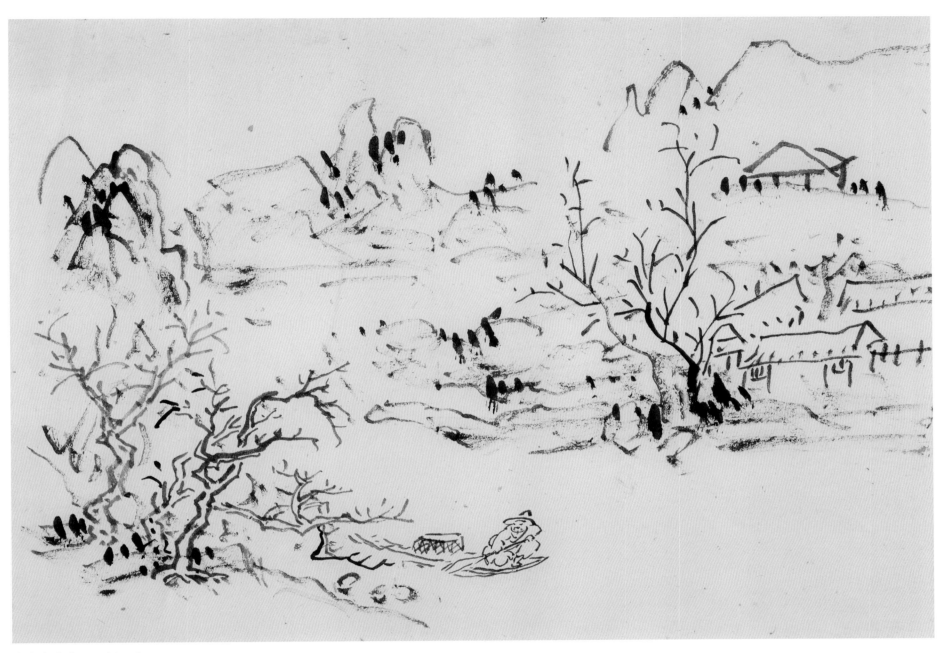

仿南宋山水　三幅　之一

纸本　29.3cm×42cm　浙江省博物馆藏

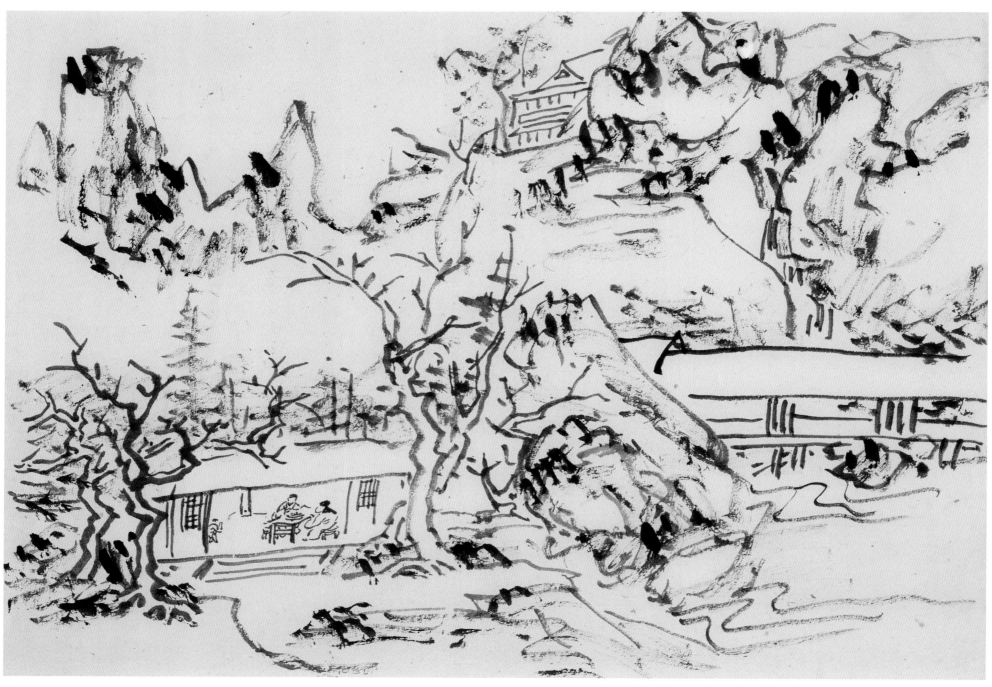

仿南宋山水　之二

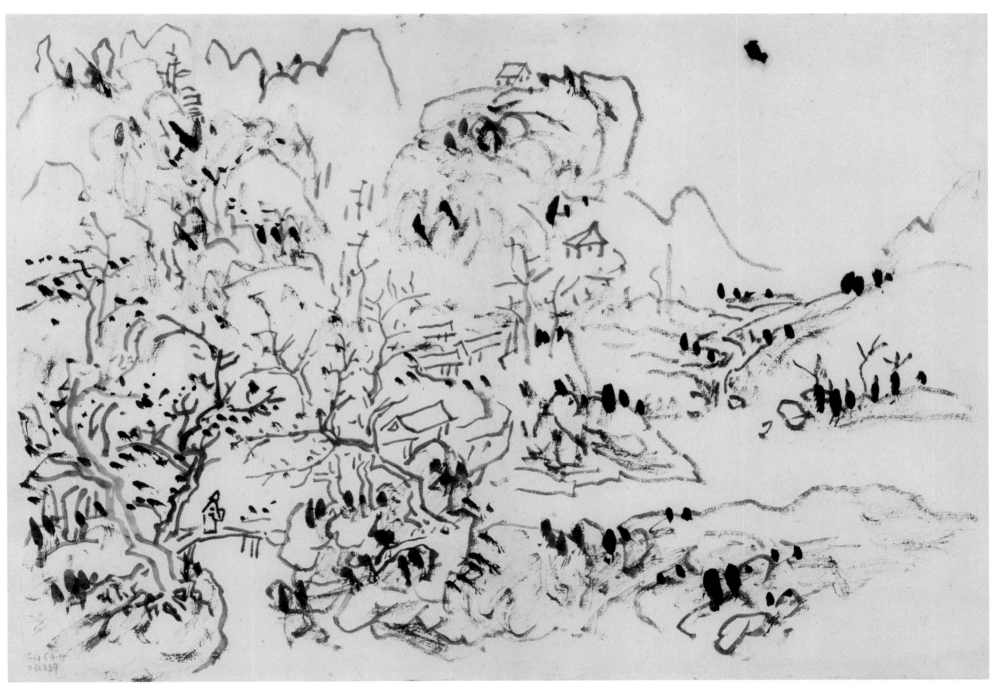

仿南宋山水　之三

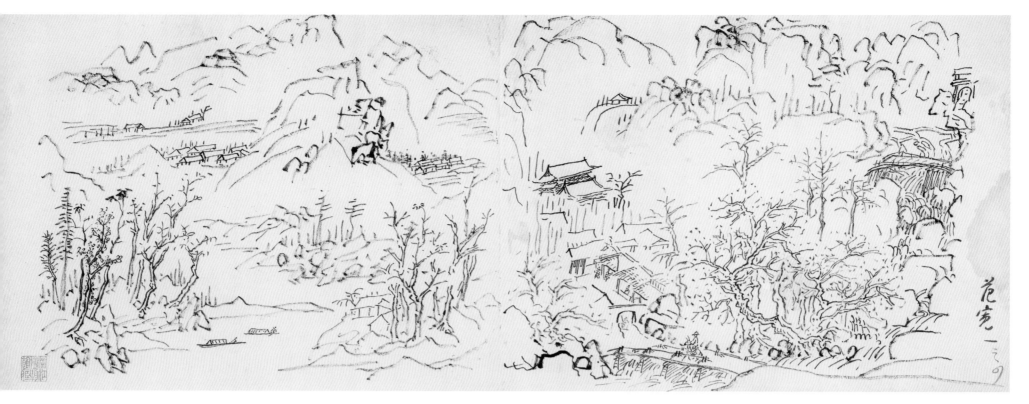

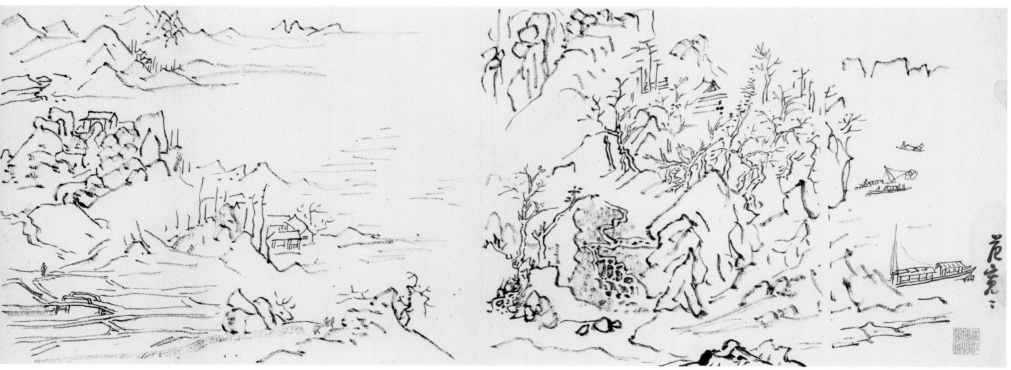

临范宽山水　四幅　之一

纸本　27cm×72cm　浙江省博物馆藏

题识：范宽一之四

临范宽山水　之二

题识：范宽二

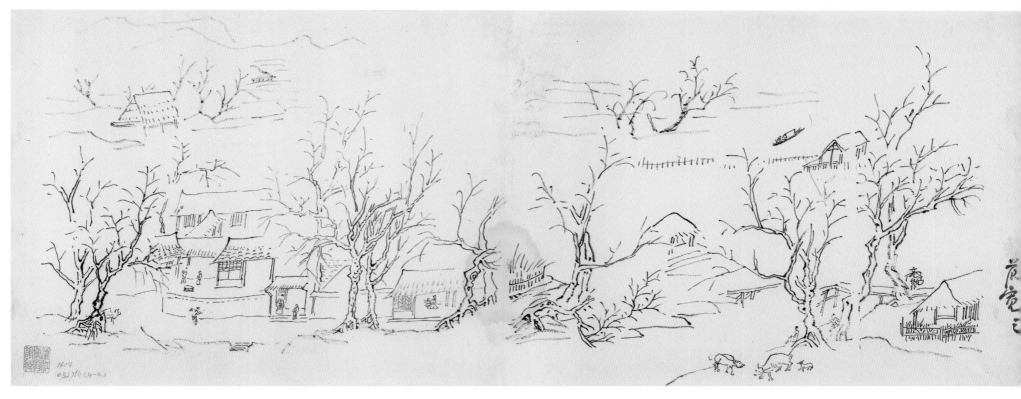

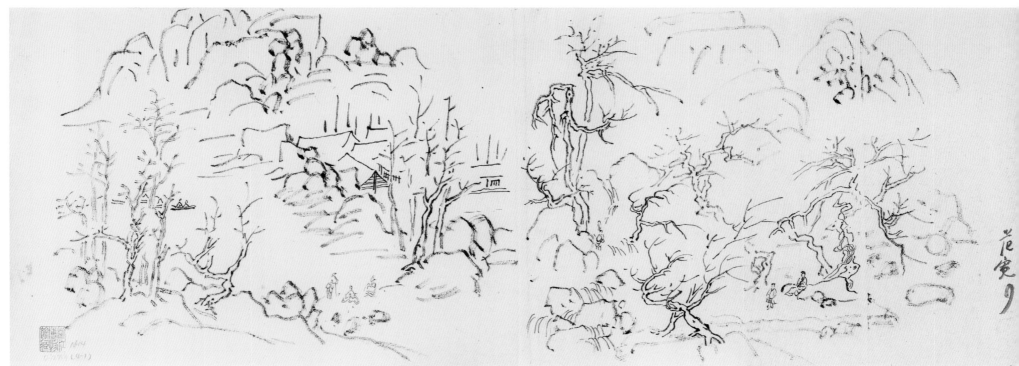

临范宽山水 之三

题识：范宽三

临范宽山水 之四

题识：范宽四

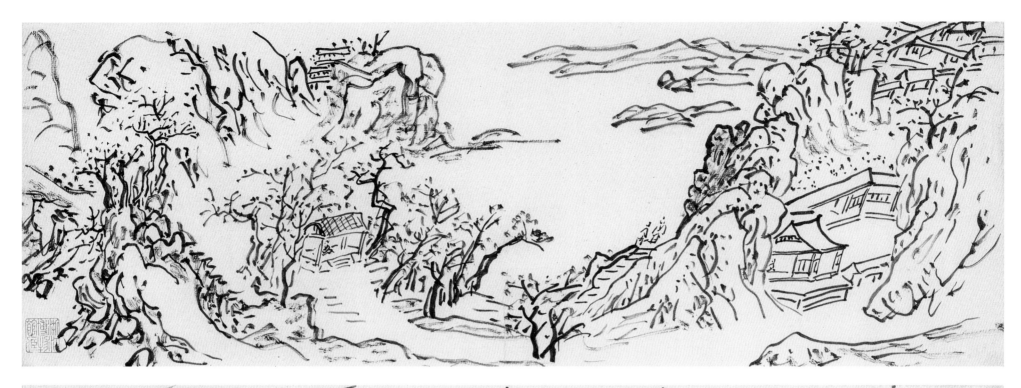

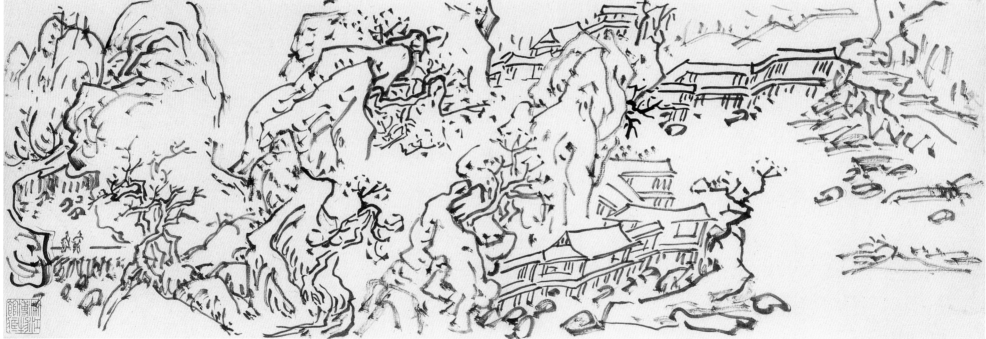

临范宽山水　四幅　之一
纸本　19cm×50cm　浙江省博物馆藏

临范宽山水　之二

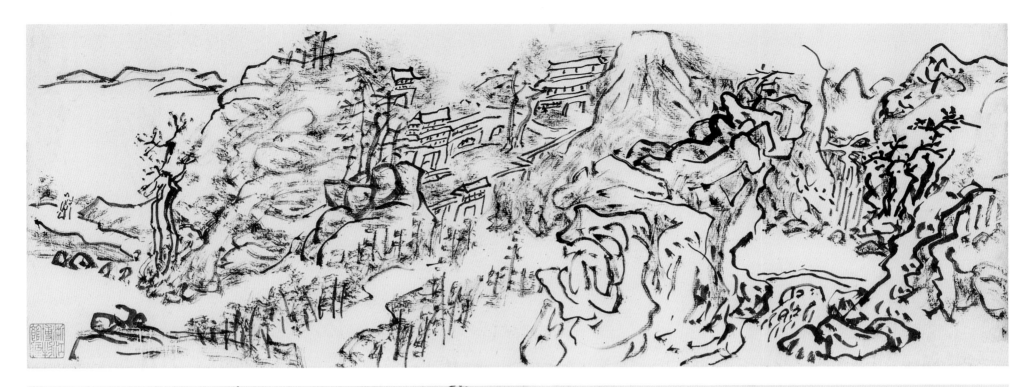

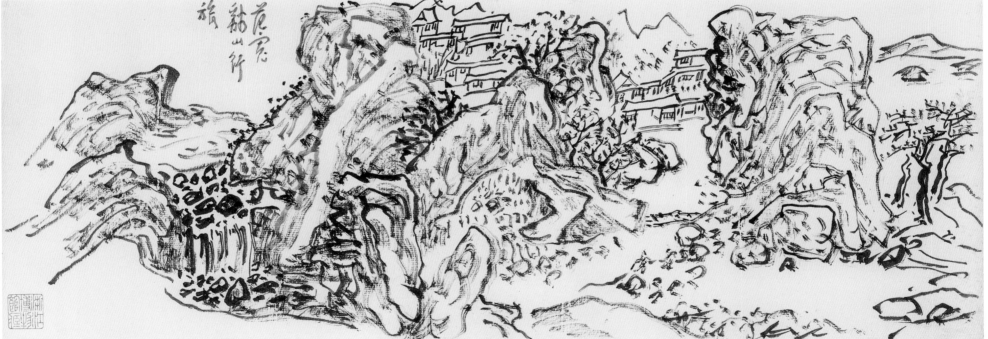

临范宽山水　之三

临范宽山水　之四

题识：范宽溪山行旅

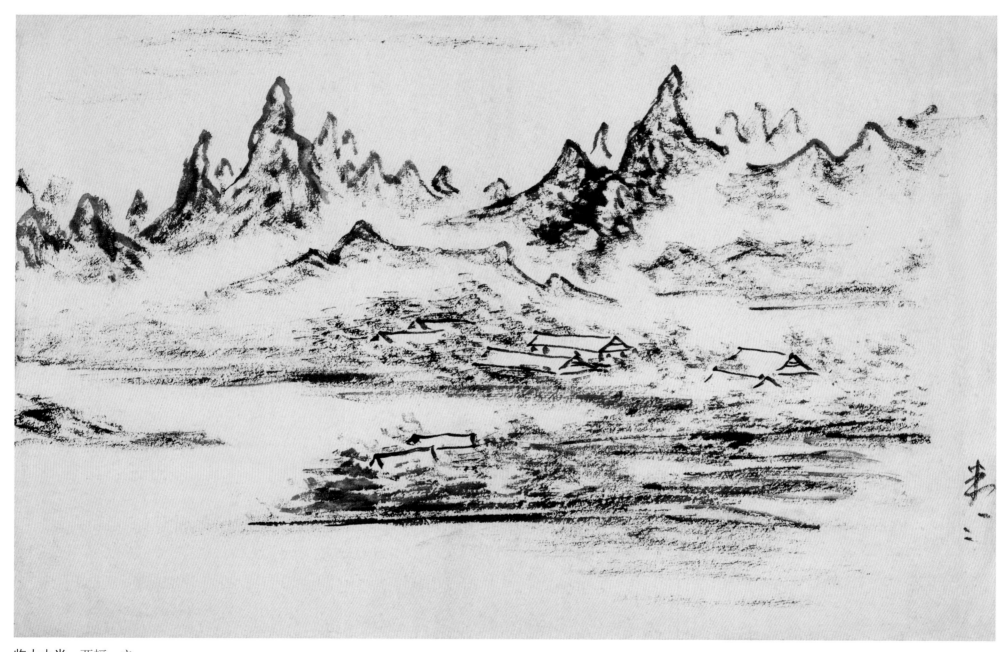

临大小米　两幅　之一
纸本　30cm×45cm　浙江省博物馆藏

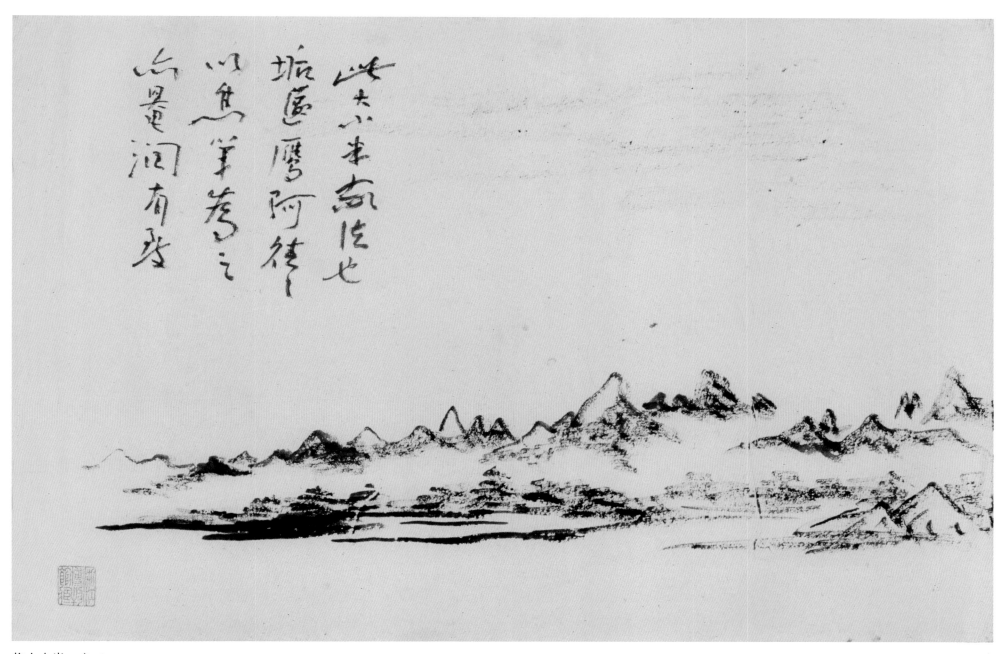

临大小米　之二

题识：此大小米家法也　垢区鹰阿往往以焦笔为之　亦淹润有致

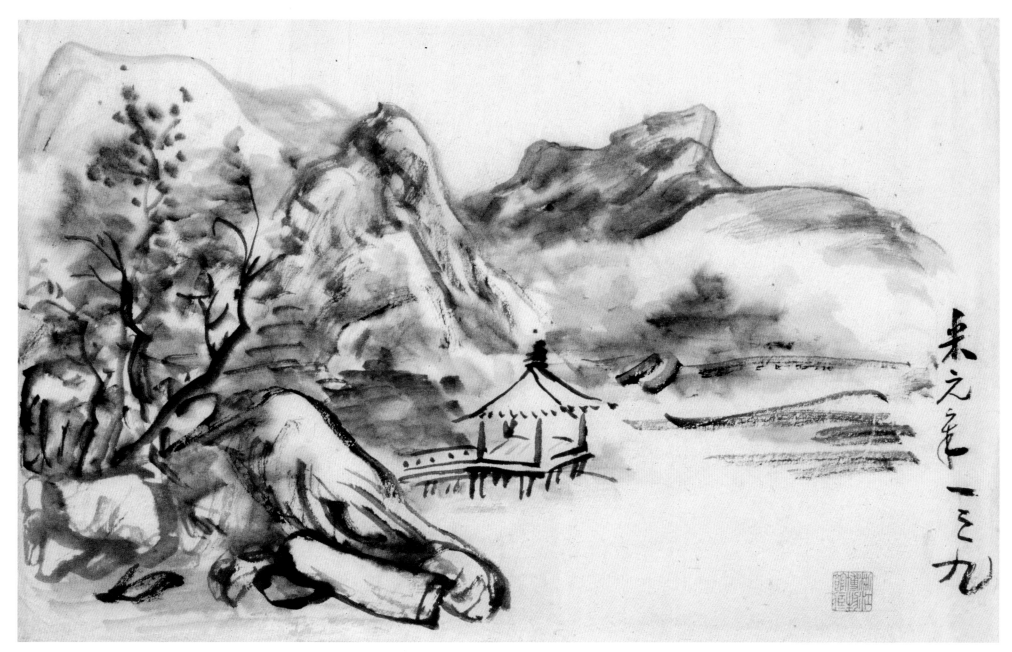

临米芾山水　十四幅　之一

纸本　30cm×45cm　浙江省博物馆藏
题识：米元章一之九

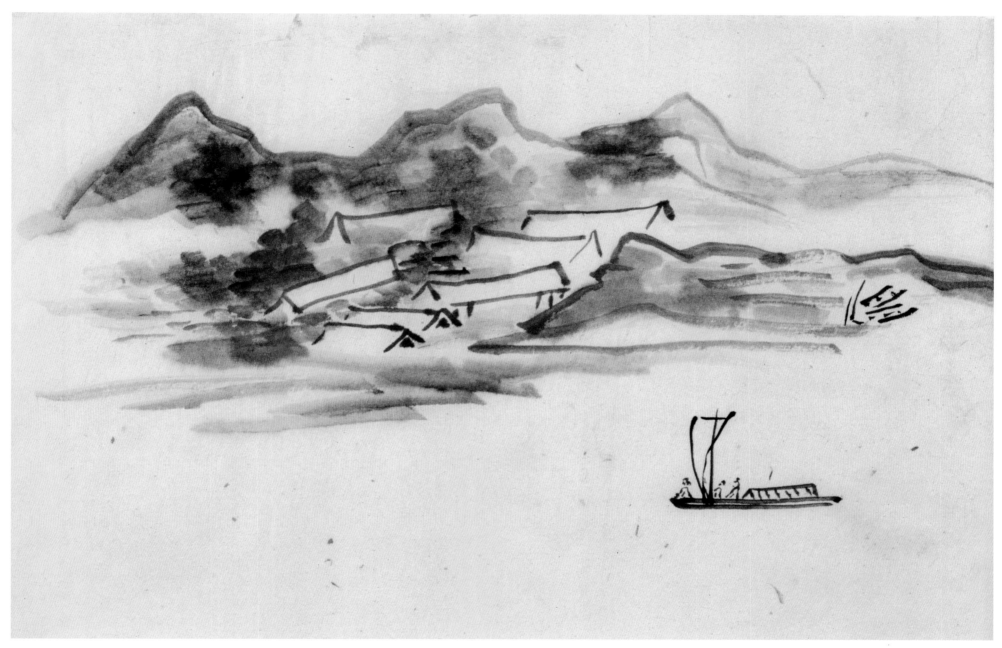

临米芾山水　之二

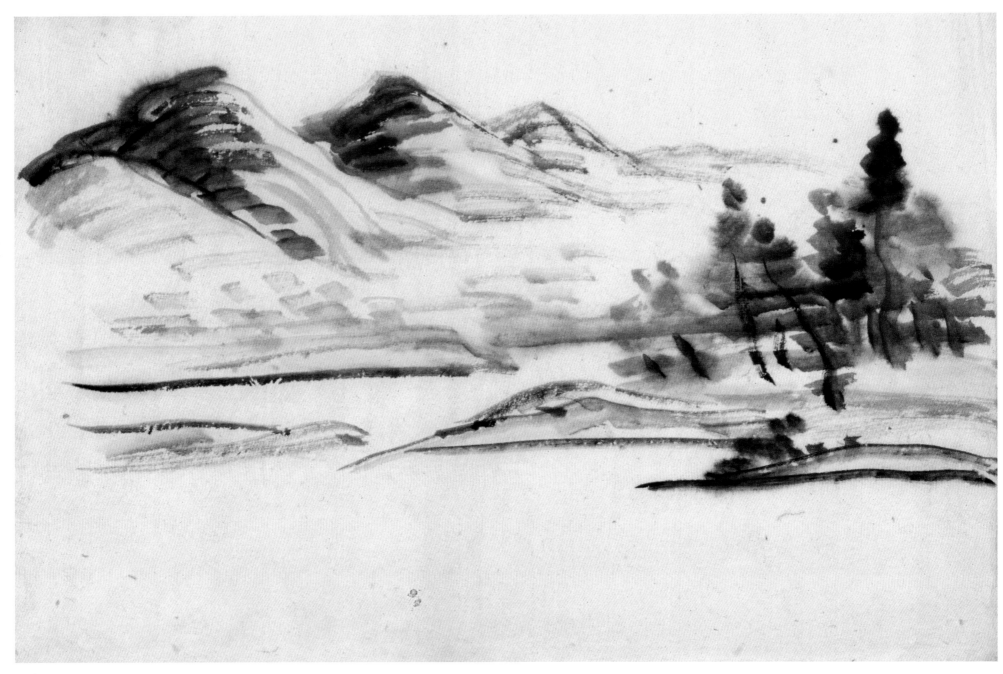

临米芾山水 之三

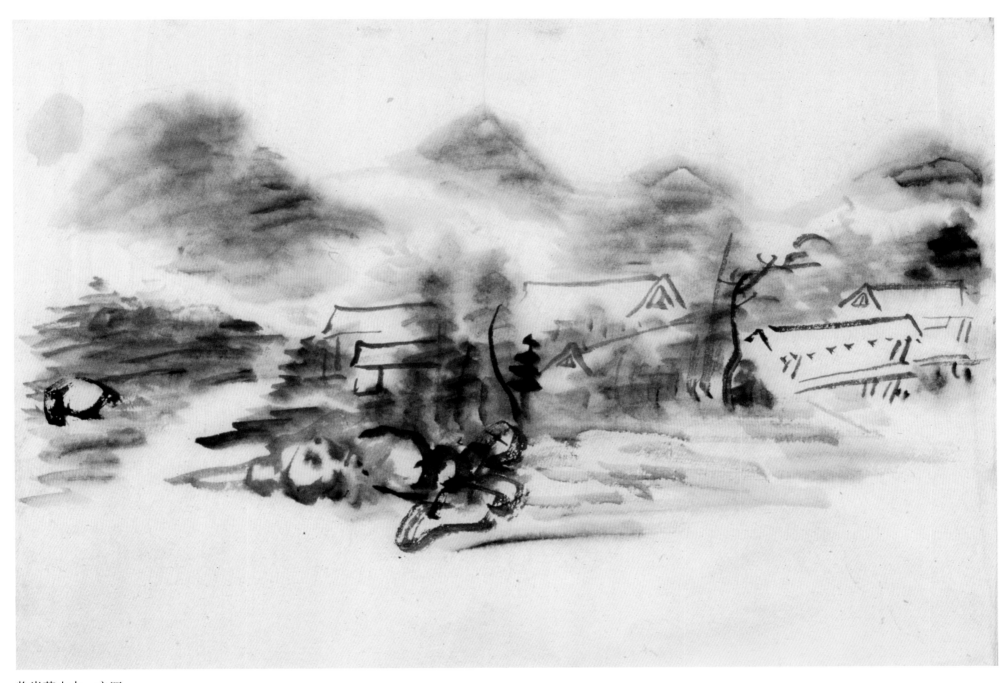

临米芾山水 之四

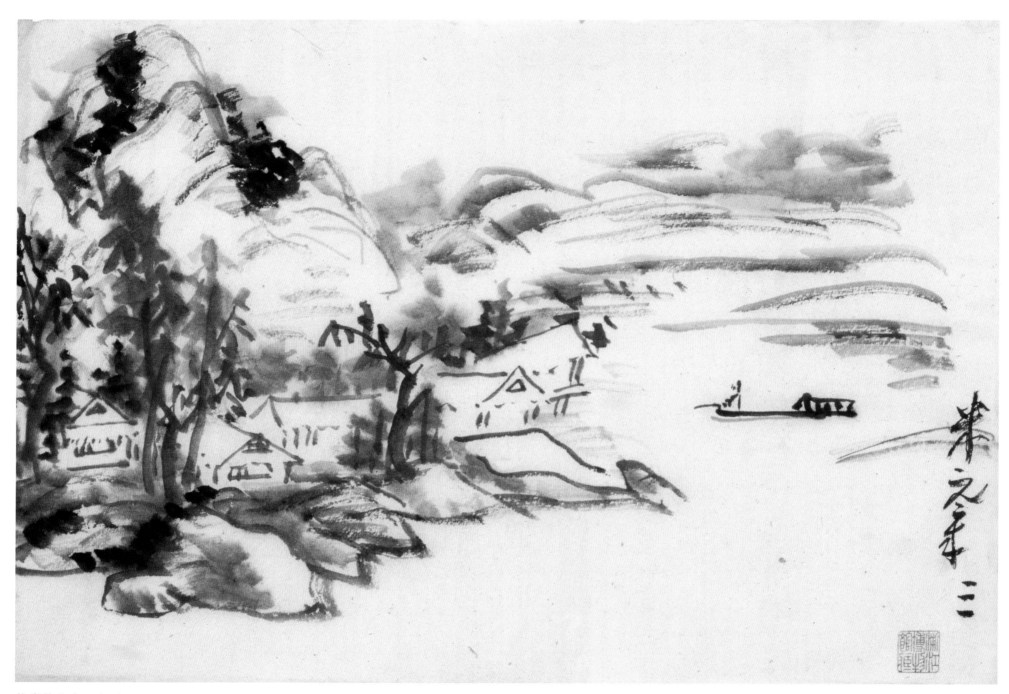

临米芾山水　之五

题识：米元章三

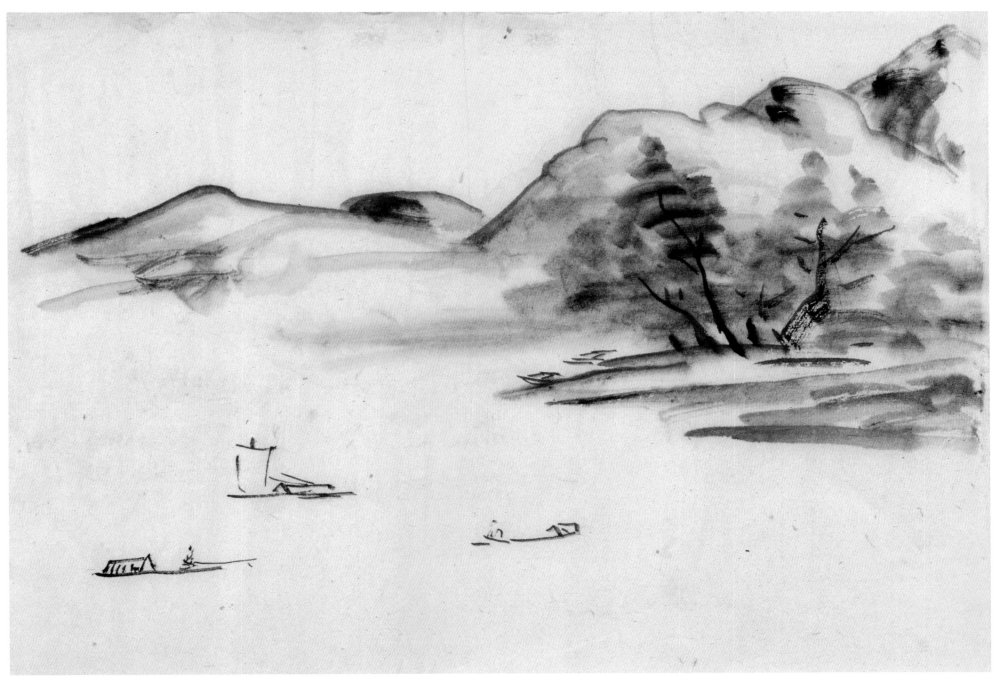

临米芾山水　之六

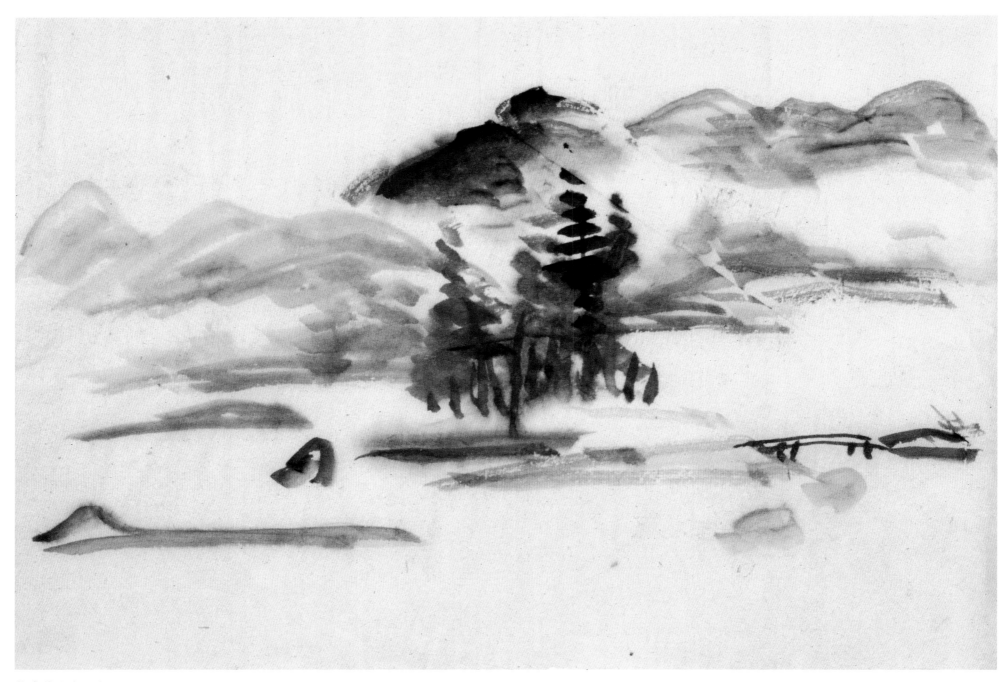

临米芾山水　之七

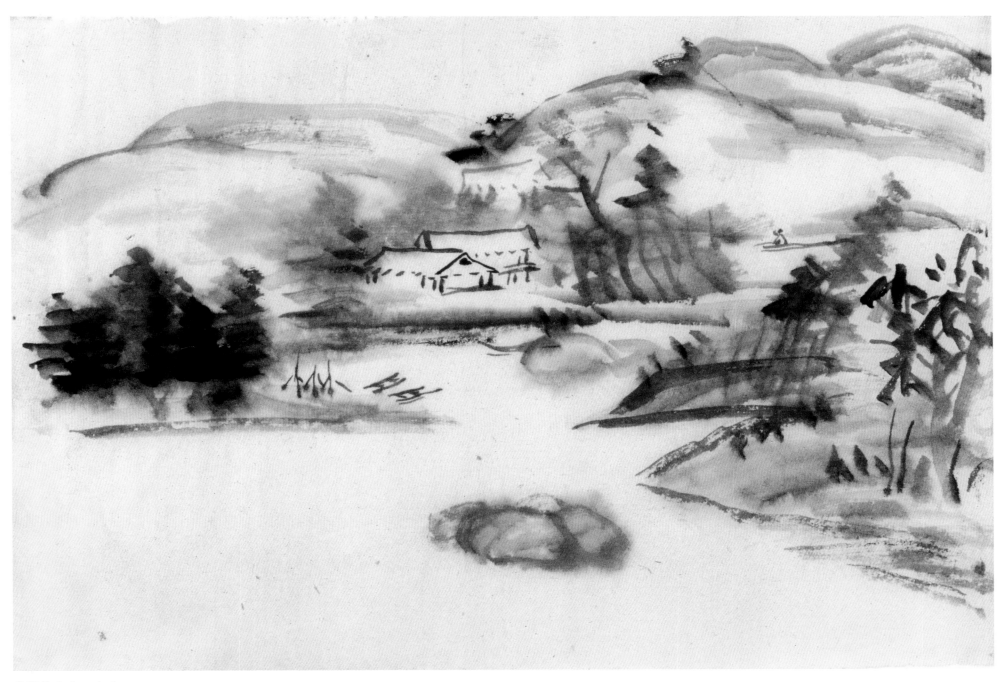

临米芾山水 之八

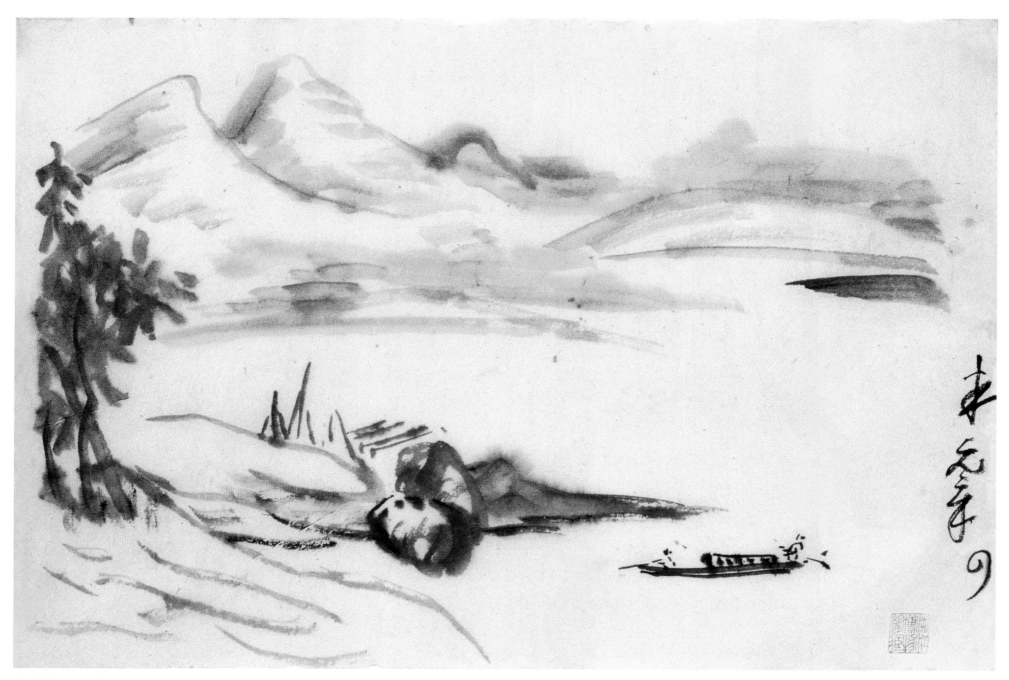

临米芾山水 之九

题识：米元章四

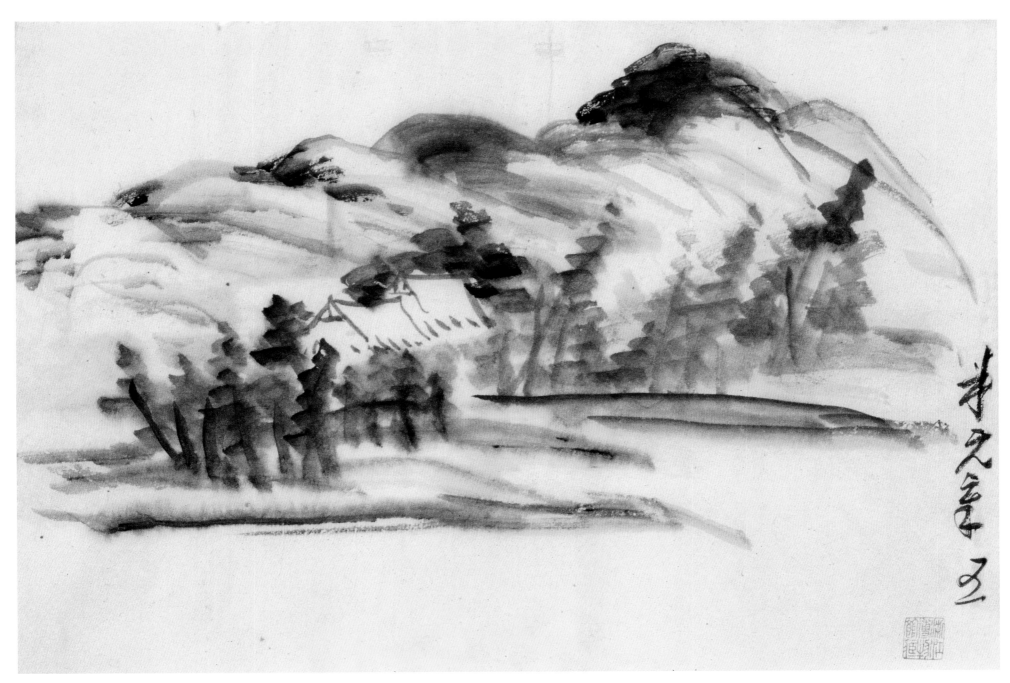

临米芾山水　之十

题识：米元章五

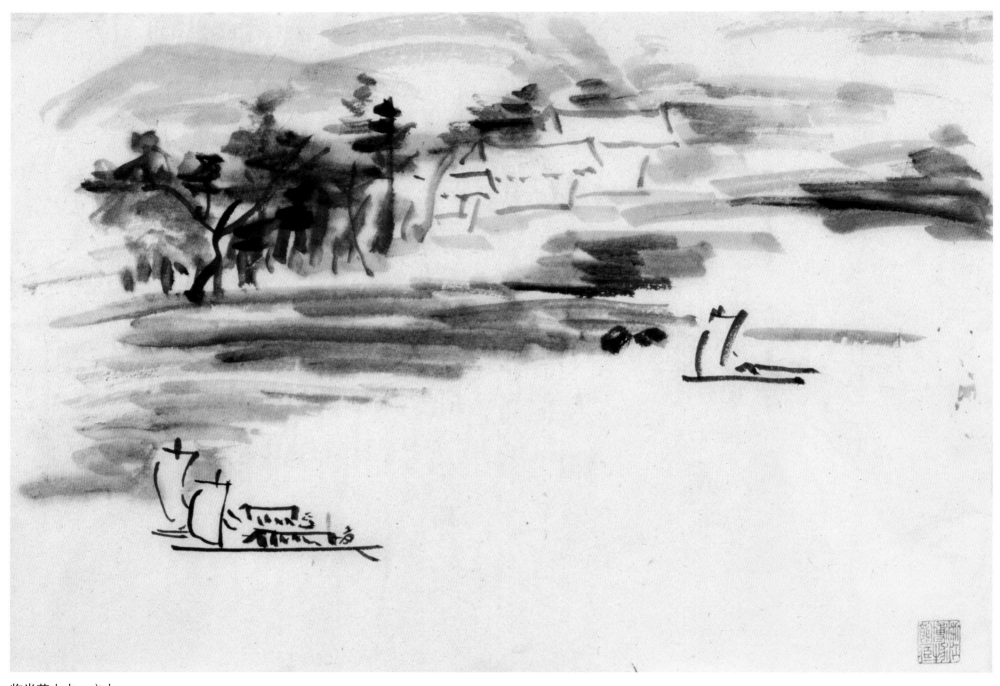

临米芾山水 之十一

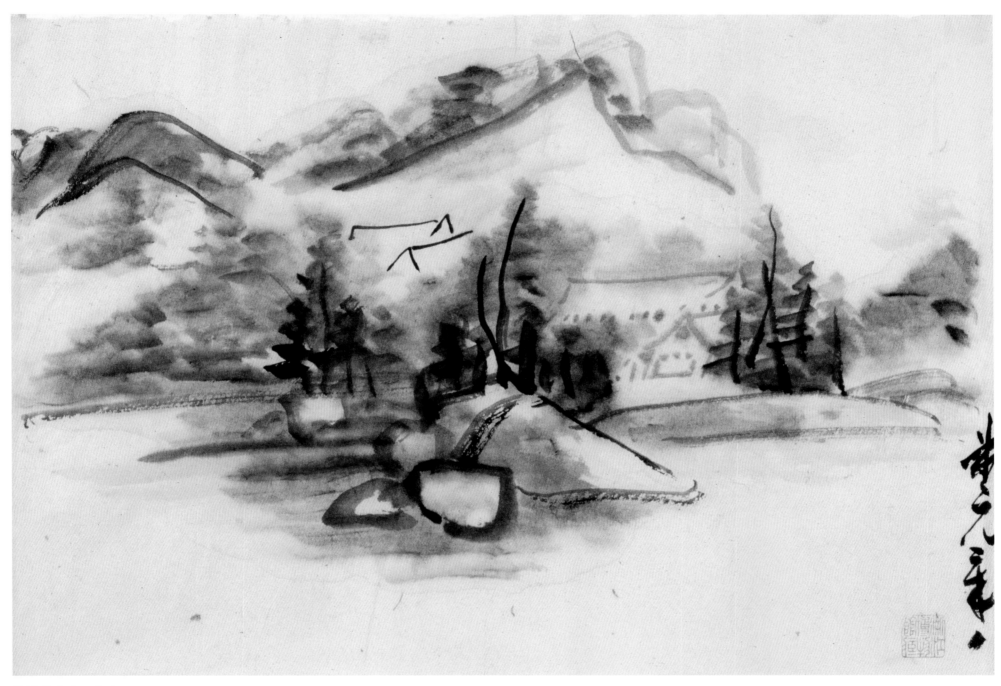

临米芾山水　之十二
题识：米元章八

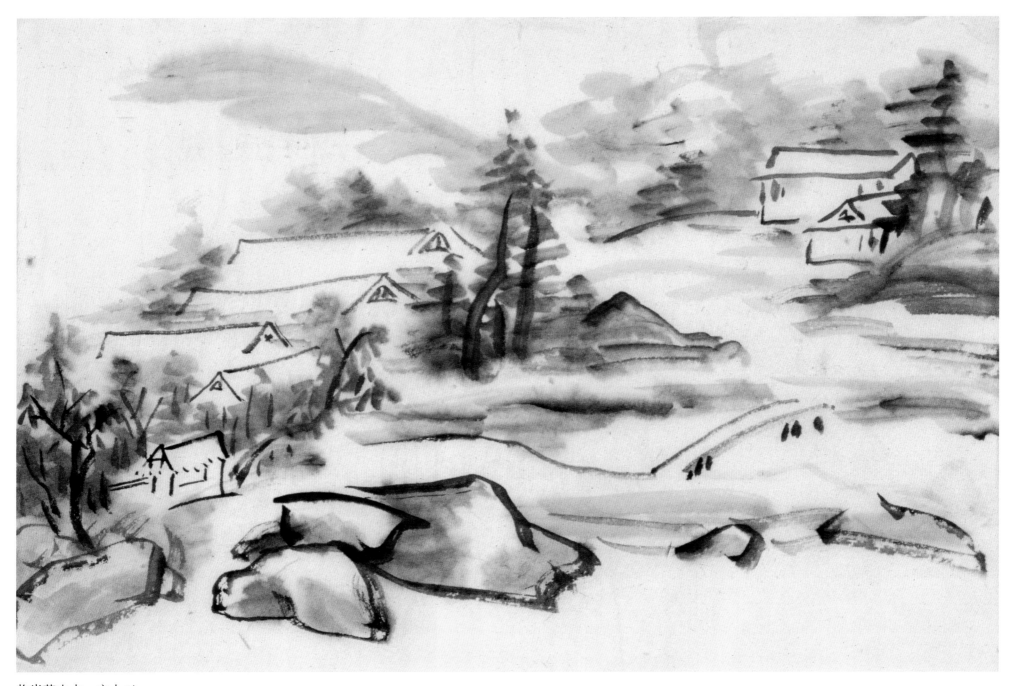

临米芾山水　之十三

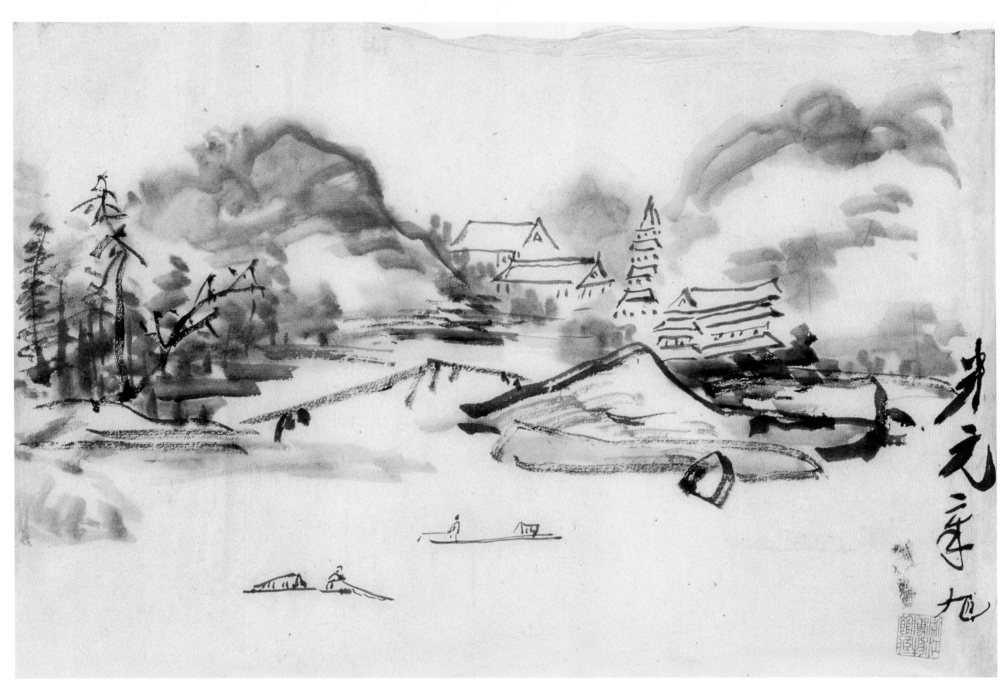

临米芾山水　之十四

题识：米元章九

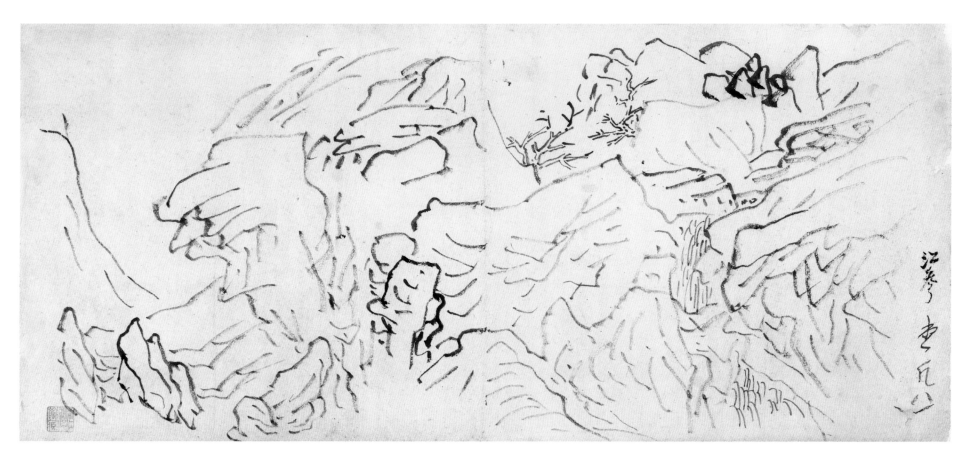

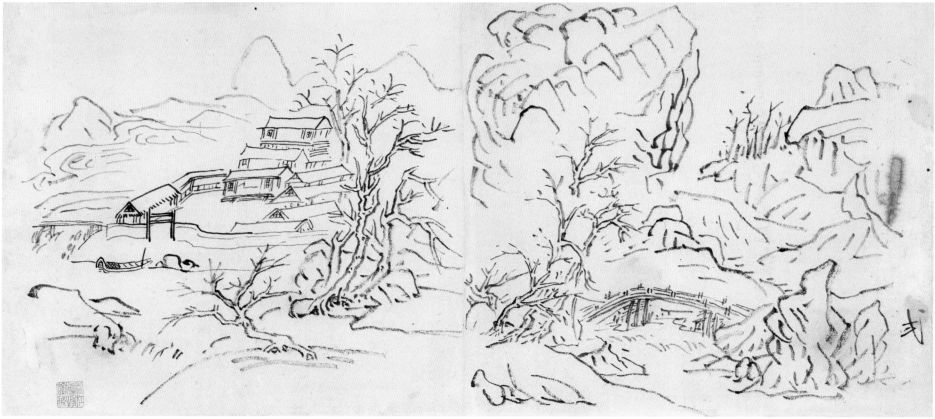

临江参山水　八幅　之一

纸本　30cm×64cm　浙江省博物馆藏

题识：江参壹之八

临江参山水　之二

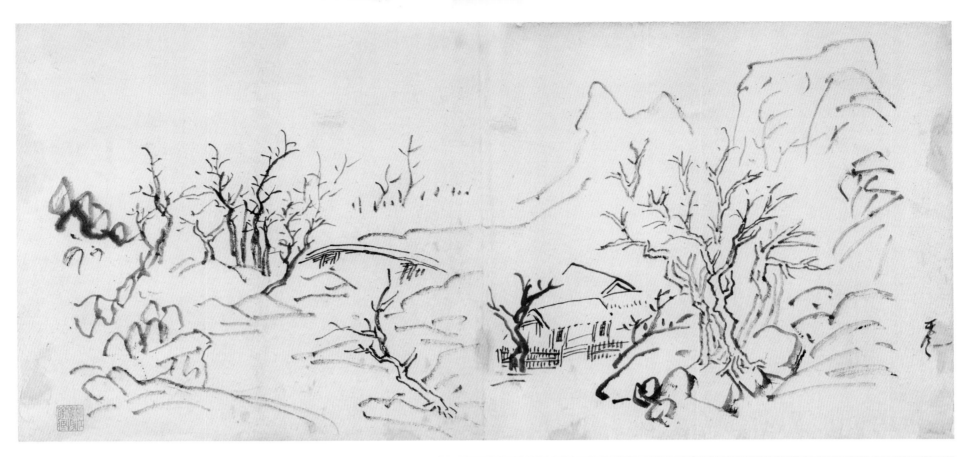

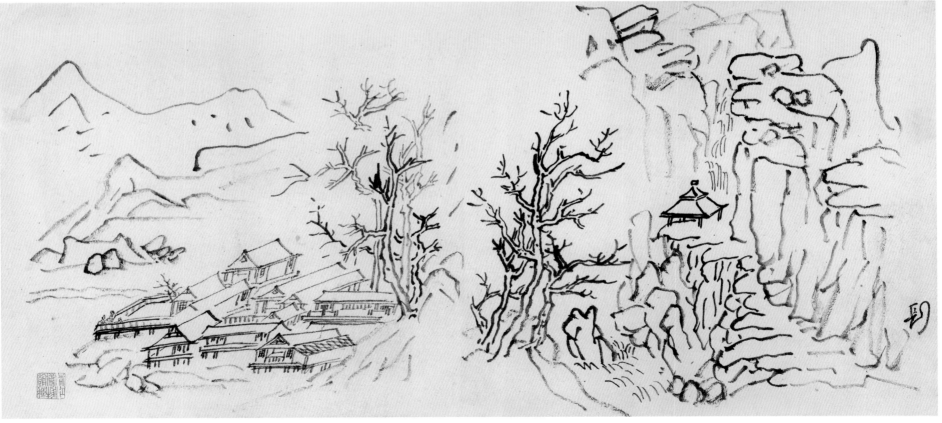

临江参山水　之三

临江参山水　之四

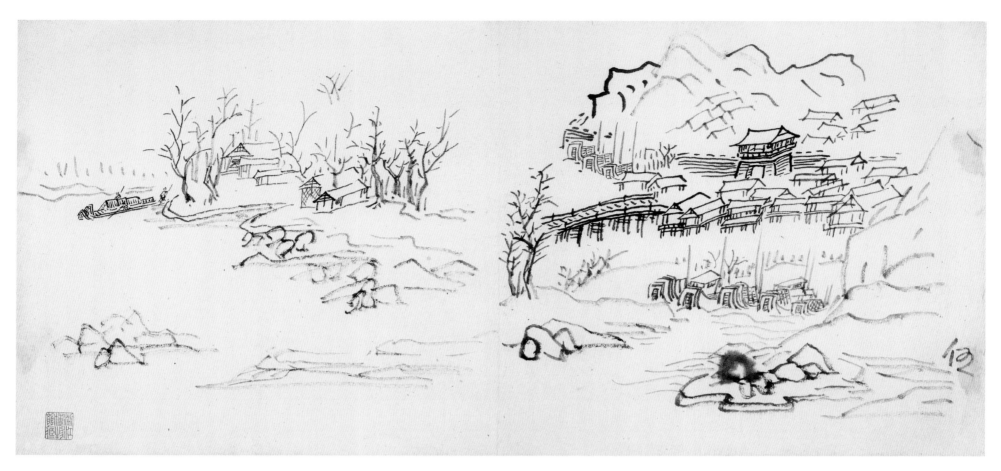

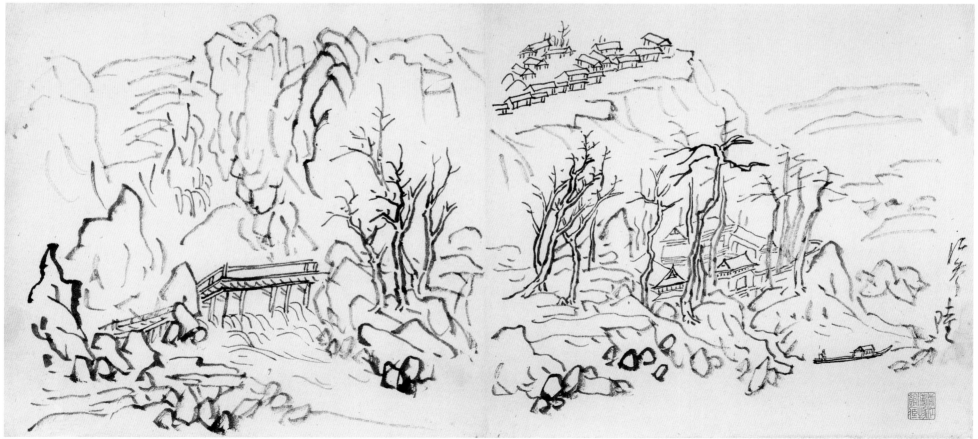

临江参山水　之五

临江参山水　之六

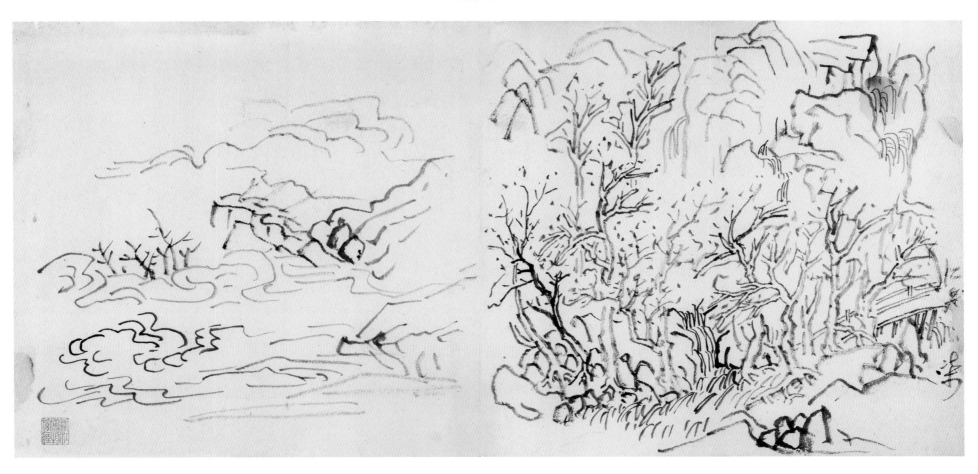

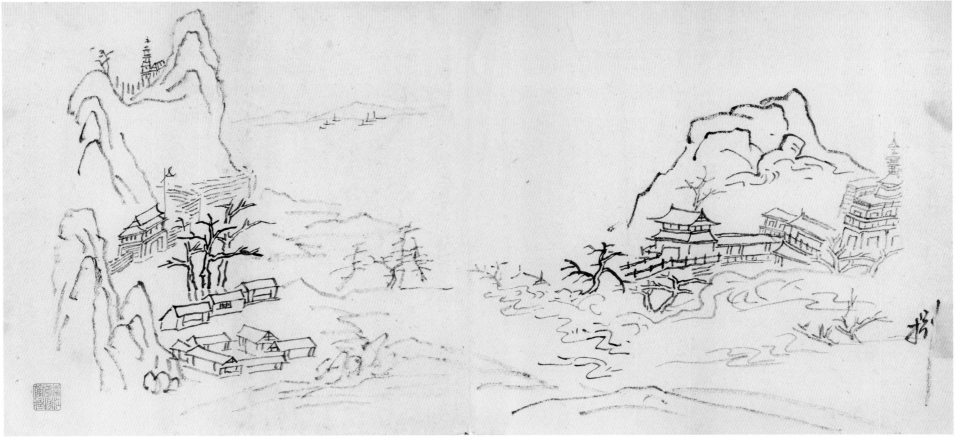

临江参山水　之七

临江参山水　之八

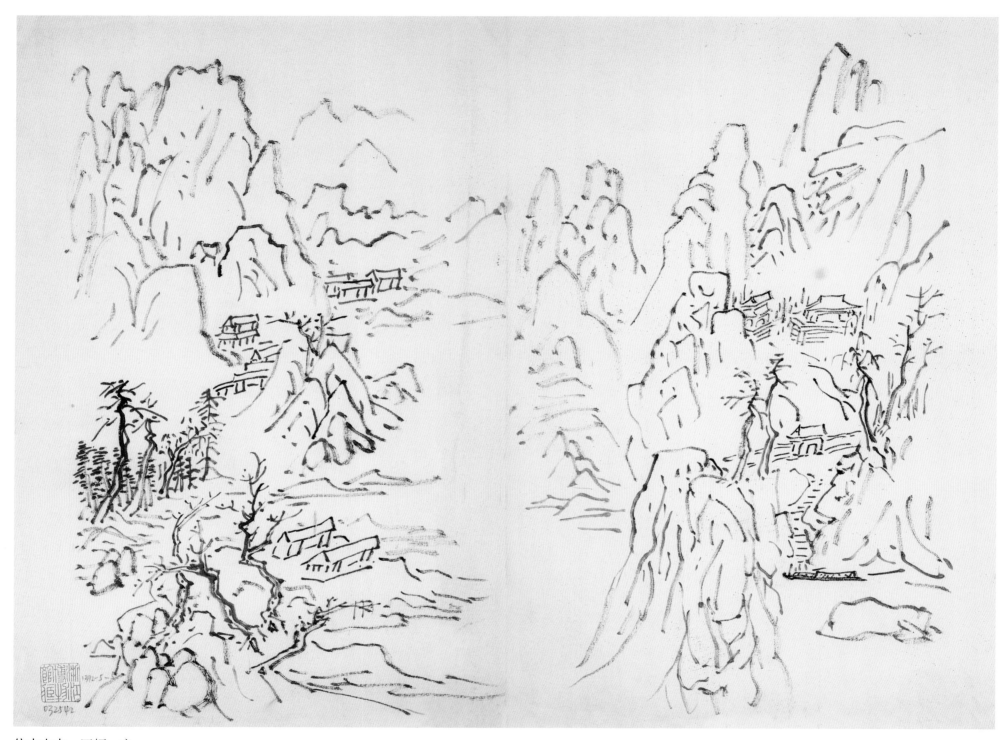

仿古山水　四幅　之一

纸本　34cm×45cm　浙江省博物馆藏

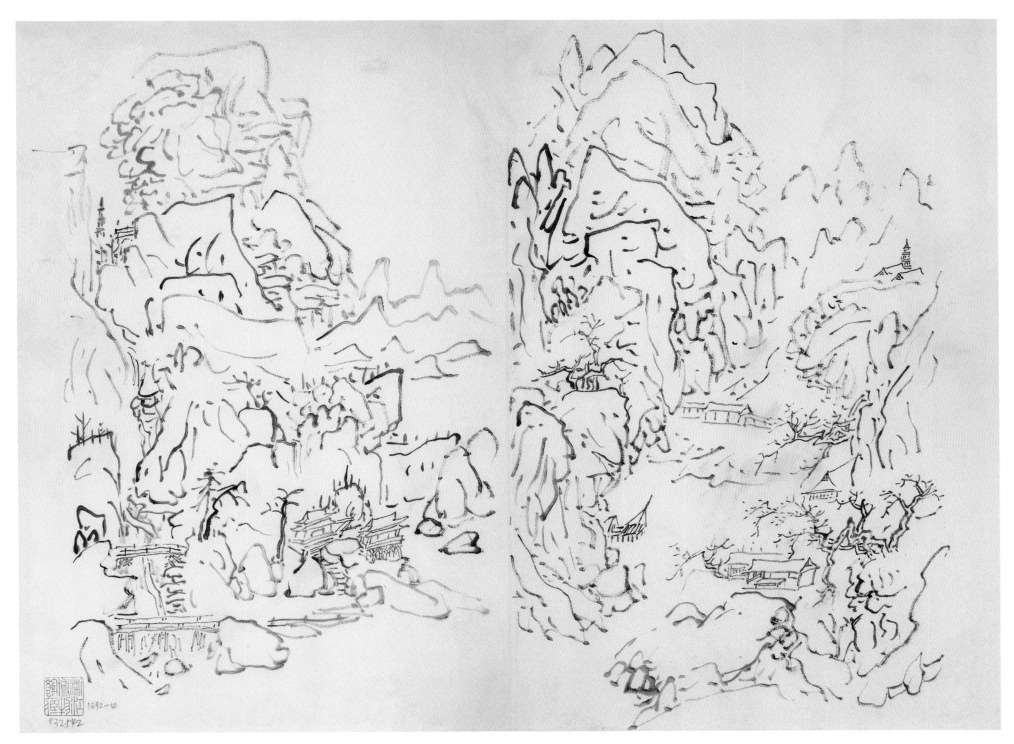

仿古山水　之二

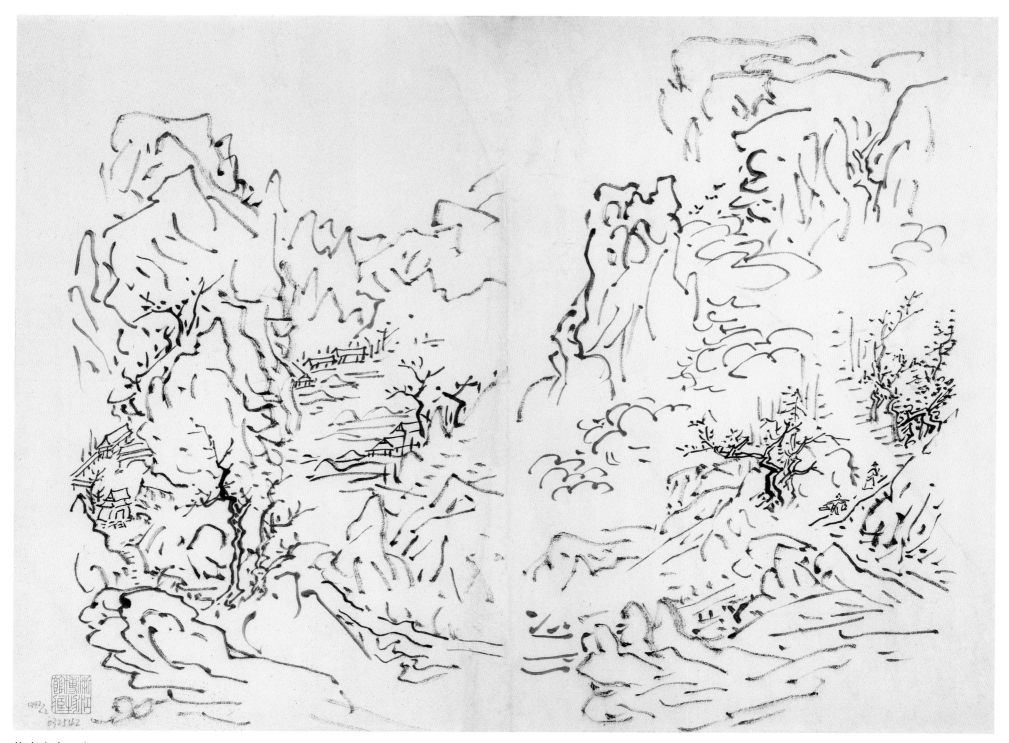

仿古山水　之三

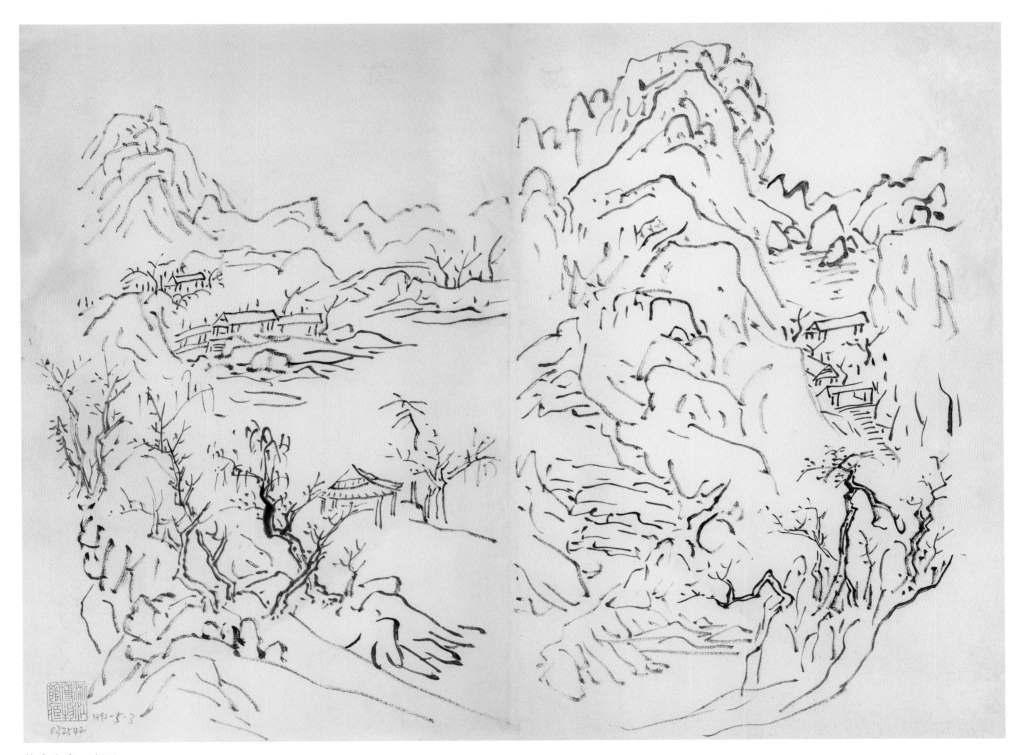

仿古山水　之四

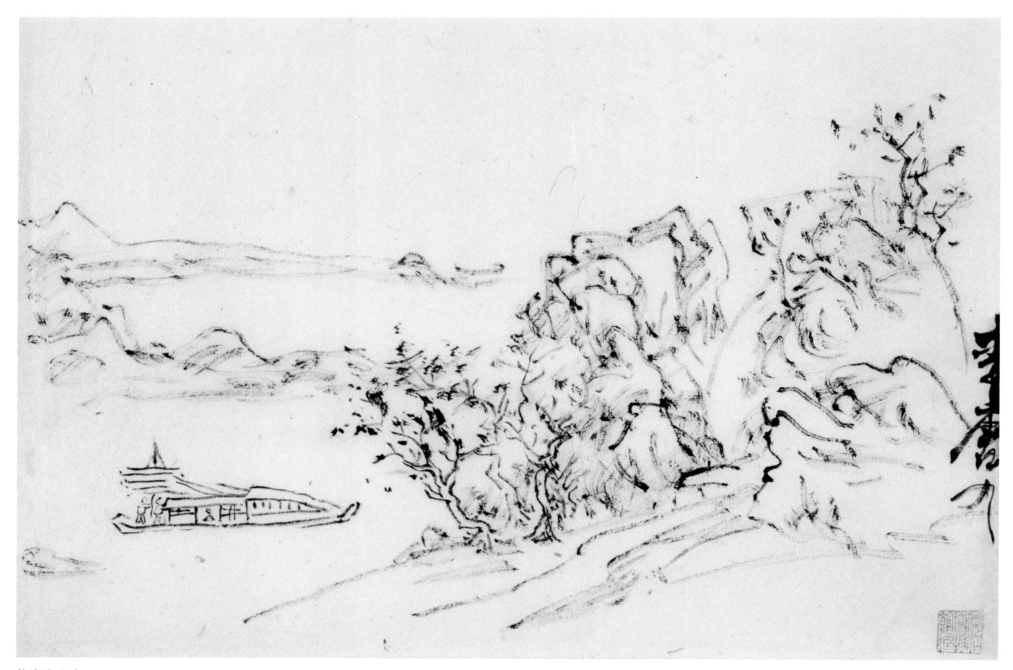

临李唐山水

纸本　29.5cm×45cm　浙江省博物馆藏
题识：李唐九

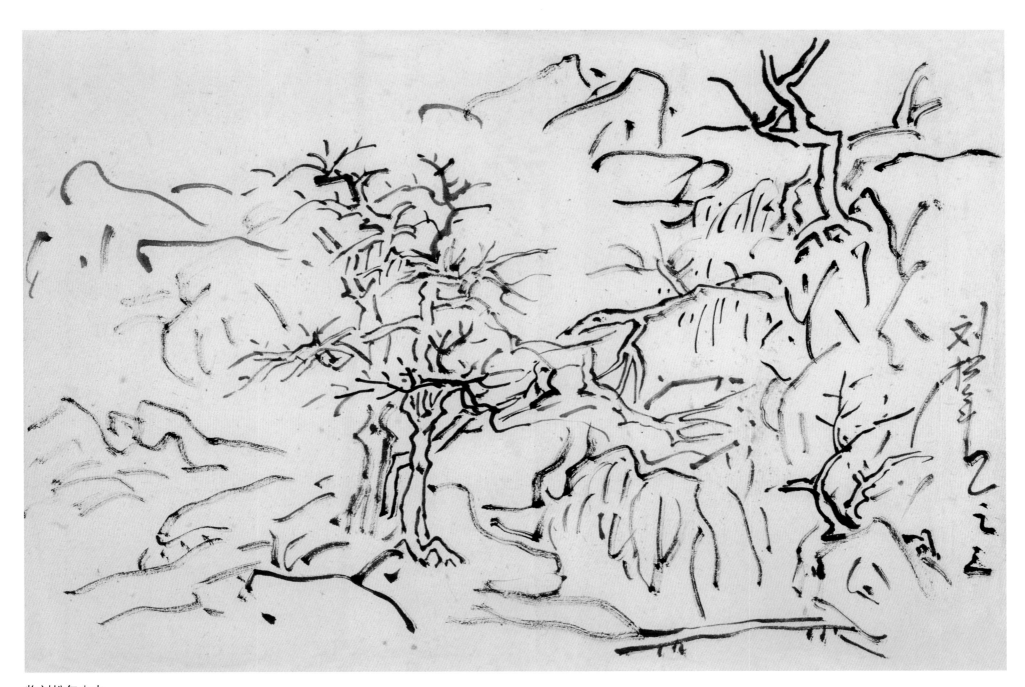

临刘松年山水

纸本　29.5cm×45cm　浙江省博物馆藏
题识：刘松年二之三

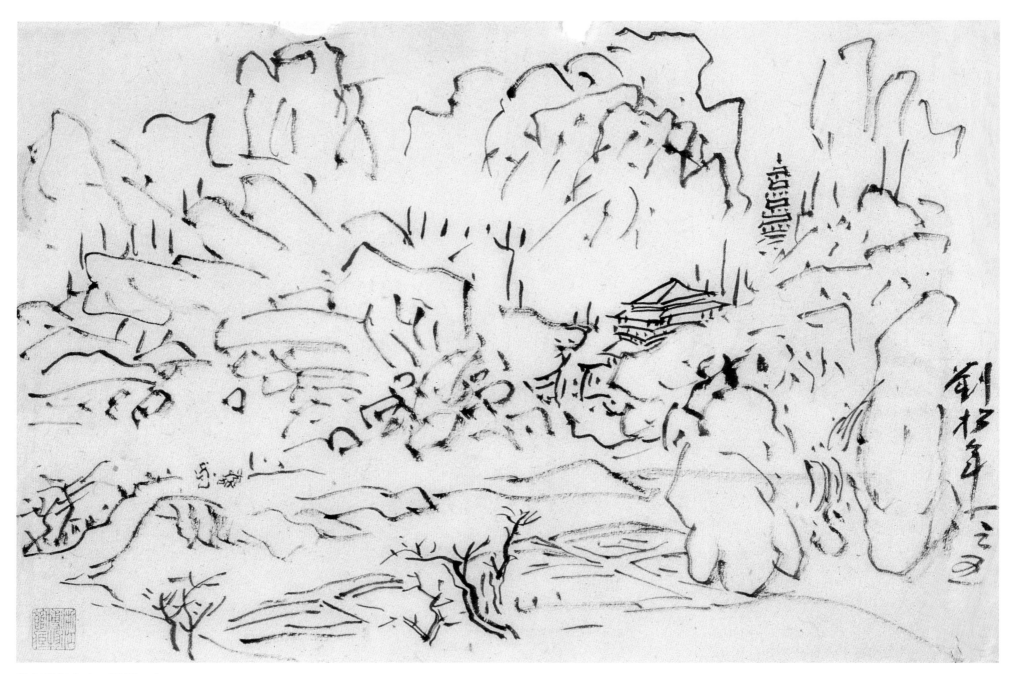

临刘松年山水　四幅　之一

纸本　30cm×45cm　浙江省博物馆藏
题识：刘松年一之五

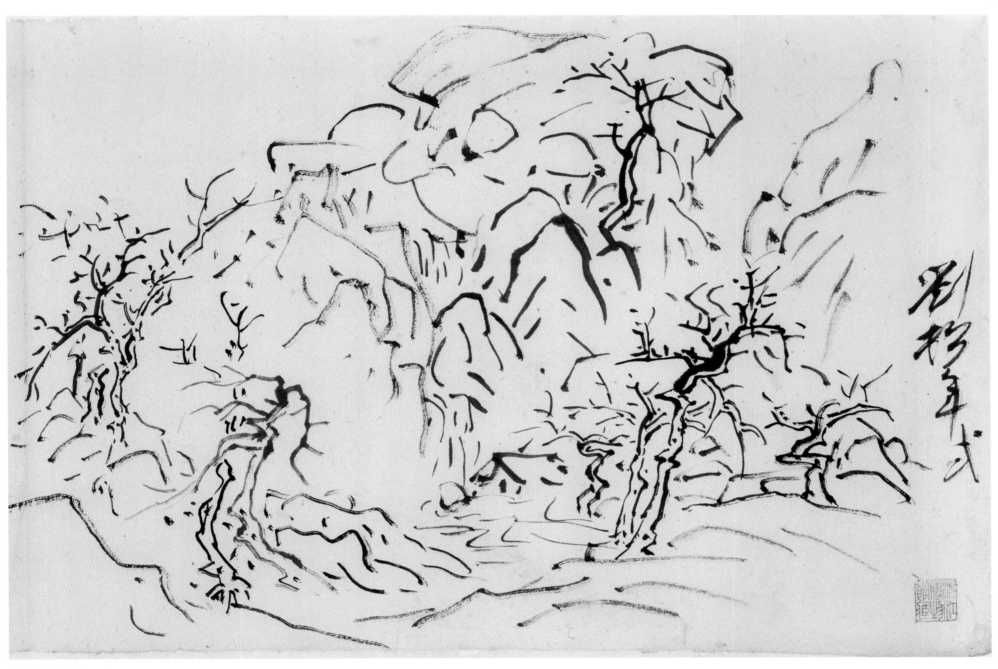

临刘松年山水　之二

题识：刘松年贰

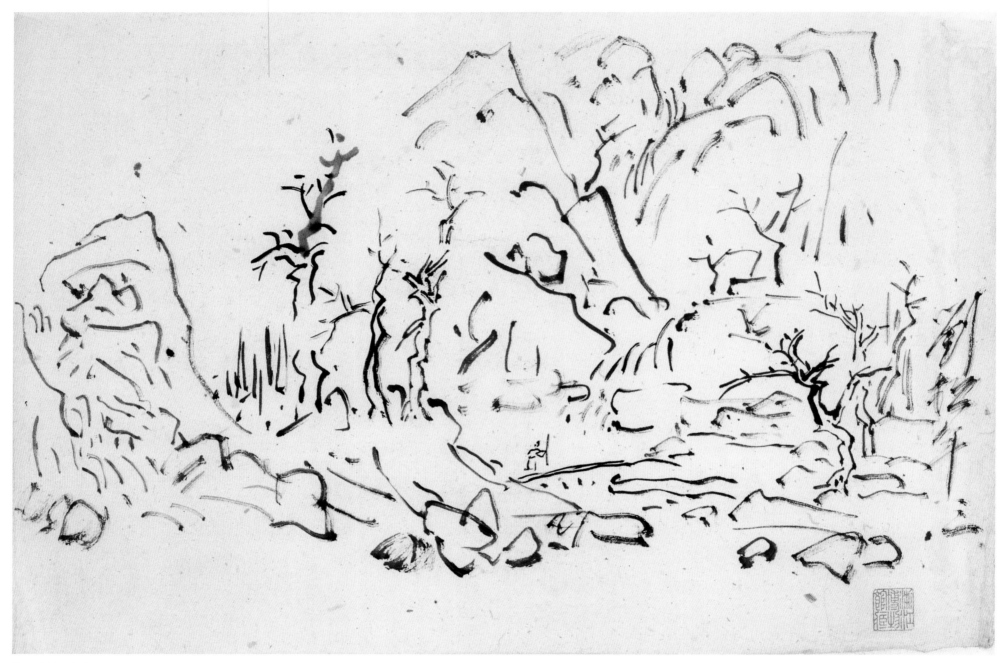

临刘松年山水　之三

题识：刘松年三

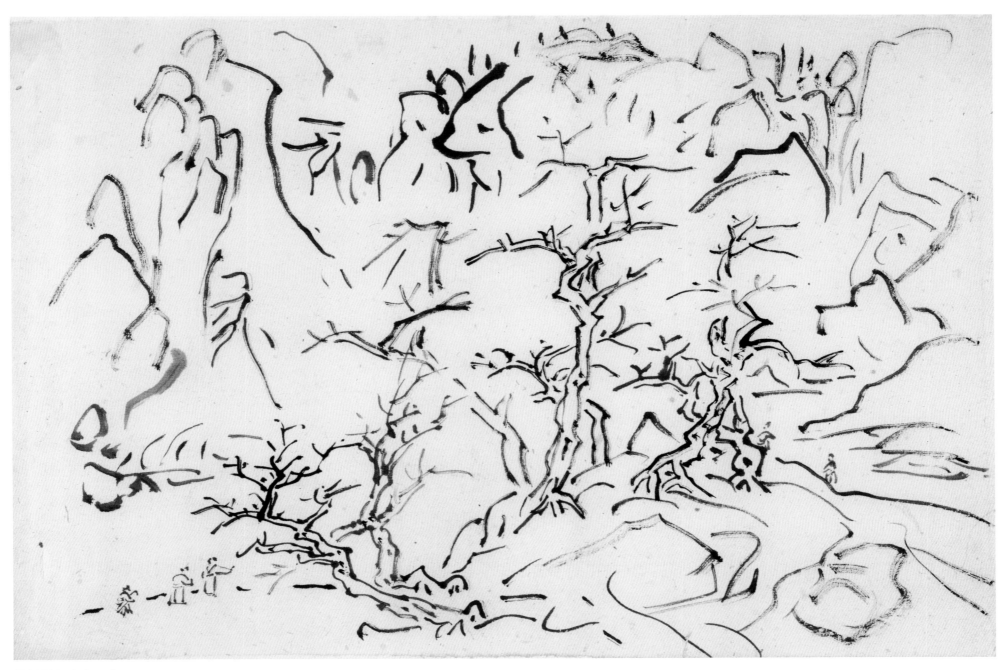

临刘松年山水　之四

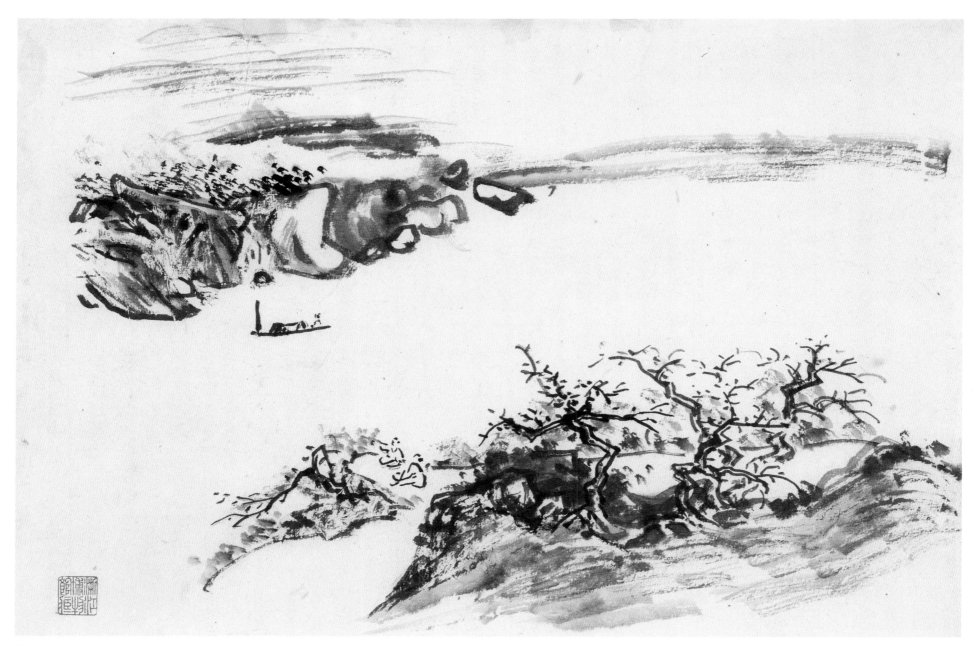

临马远山水　八幅　之一

纸本　29.5cm×45cm　浙江省博物馆藏

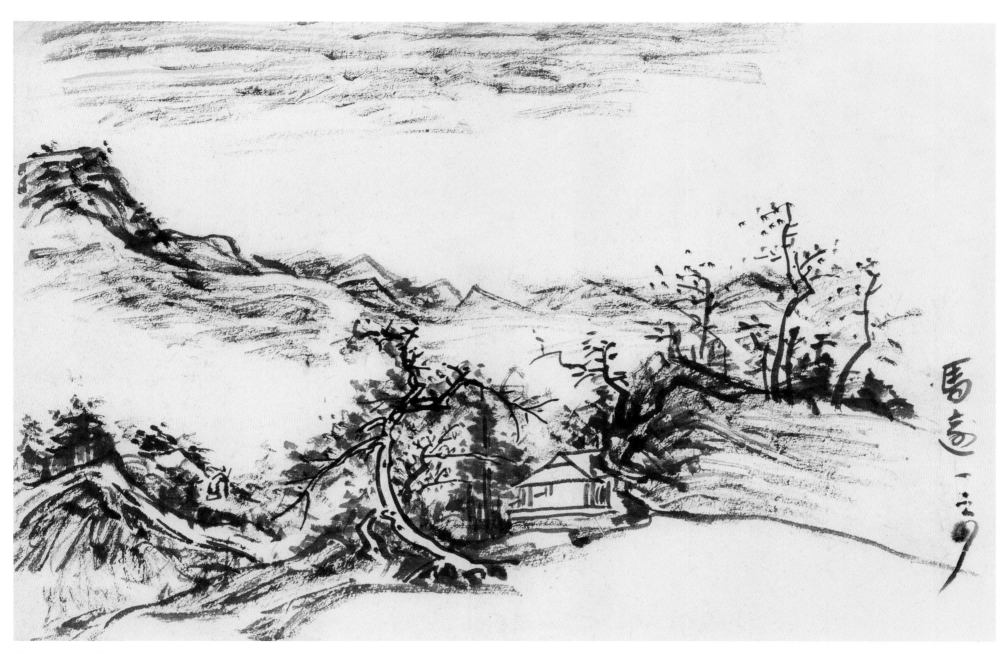

临马远山水　之二
题识：马远一之四

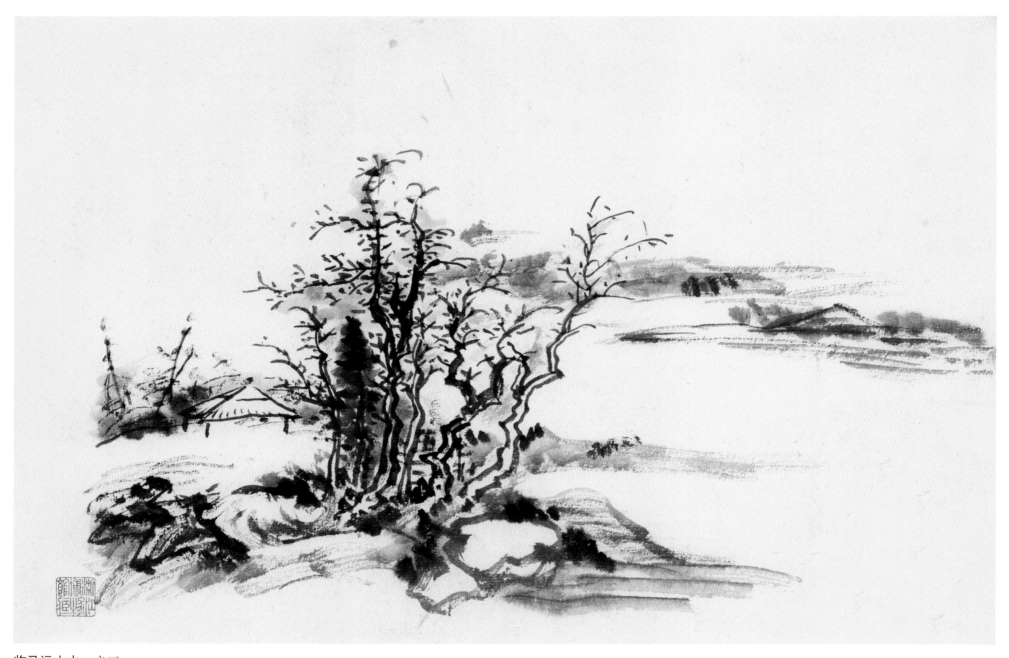

临马远山水 之三

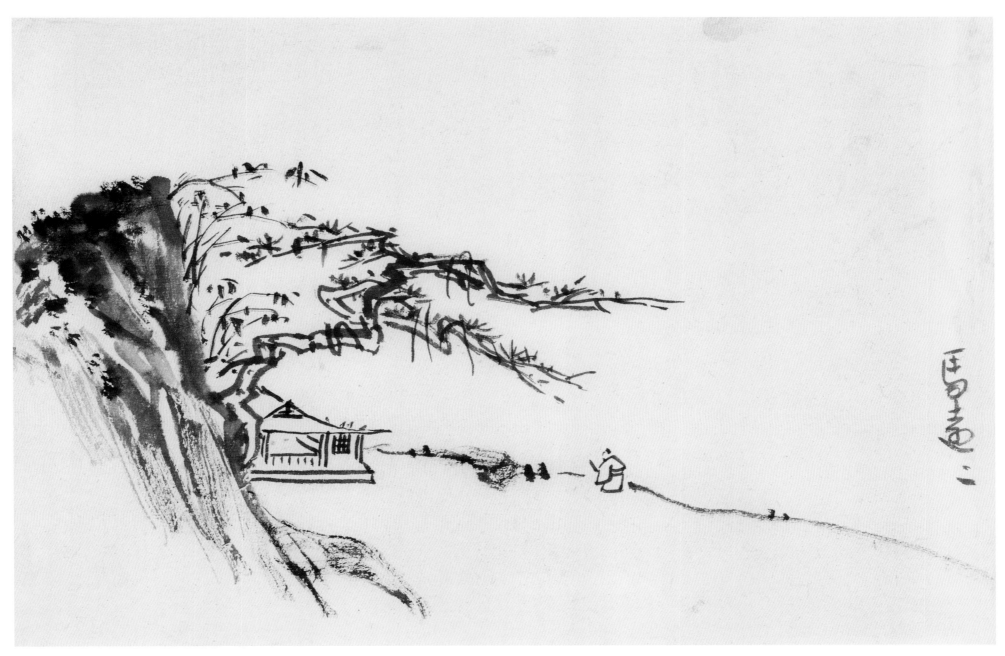

临马远山水　之四

题识：马远二

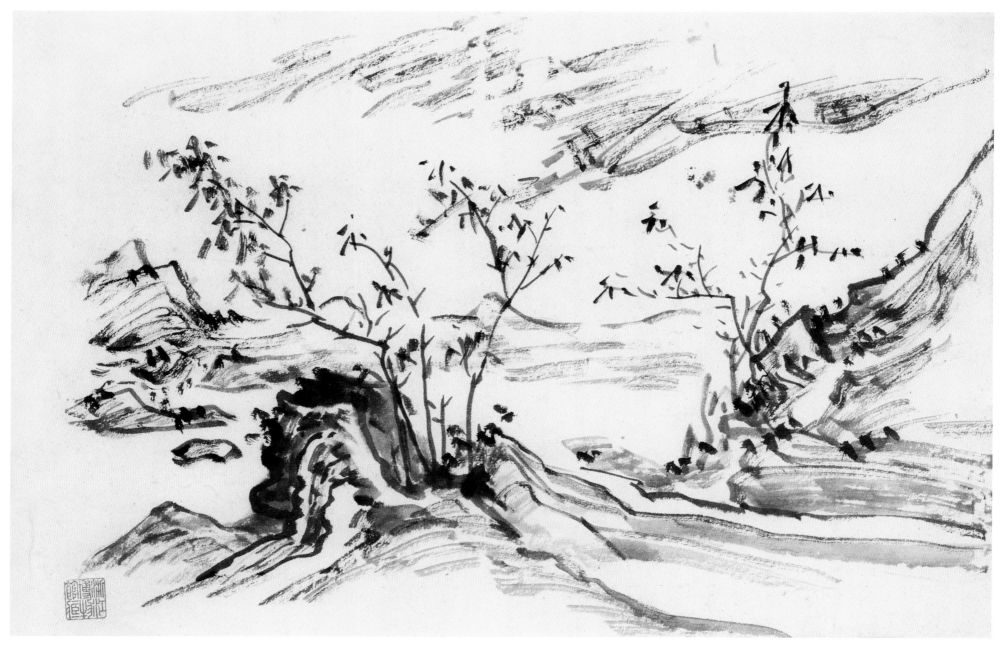

临马远山水　之五

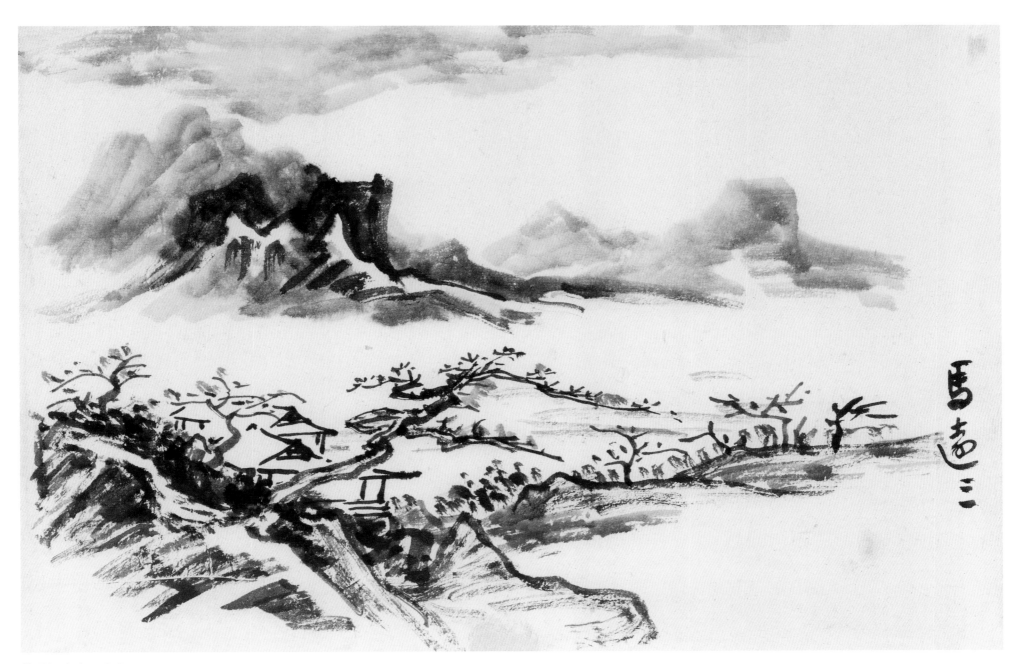

临马远山水　之六

题识：马远三

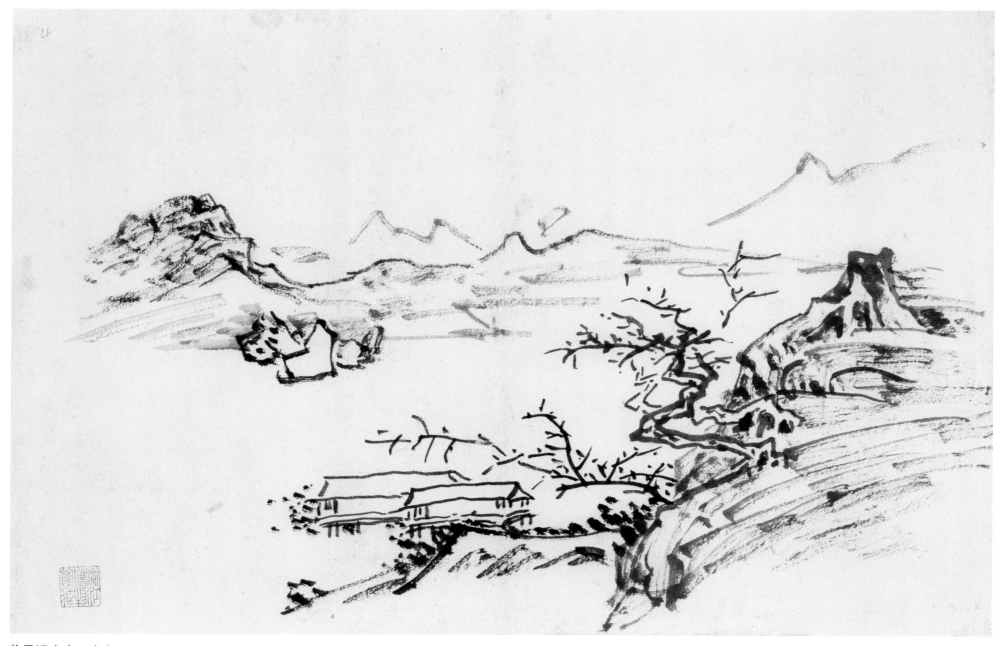

临马远山水　之七

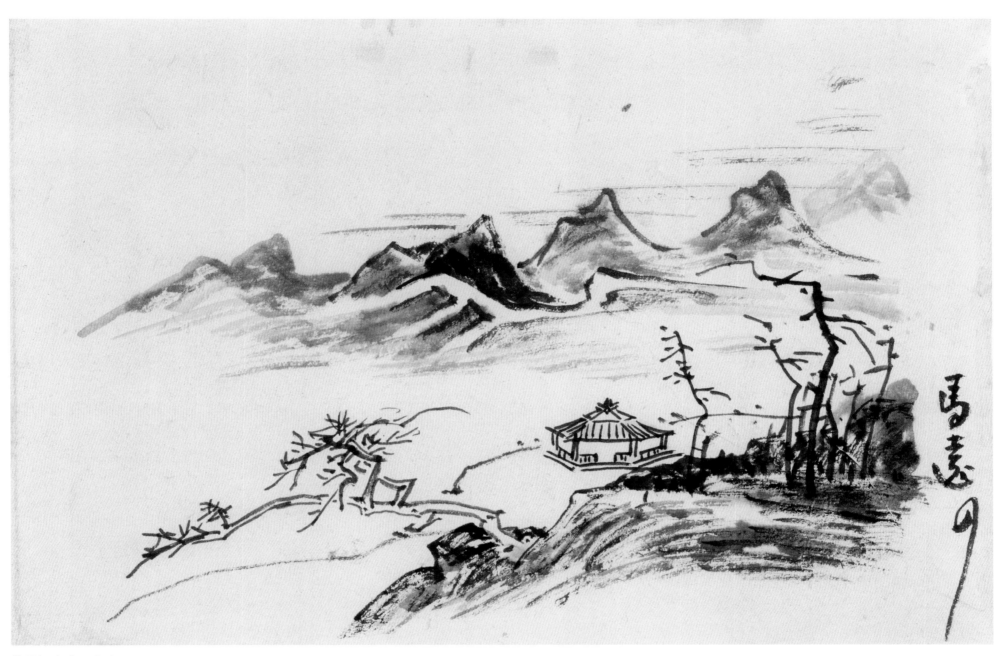

临马远山水　之八

题识：马远四

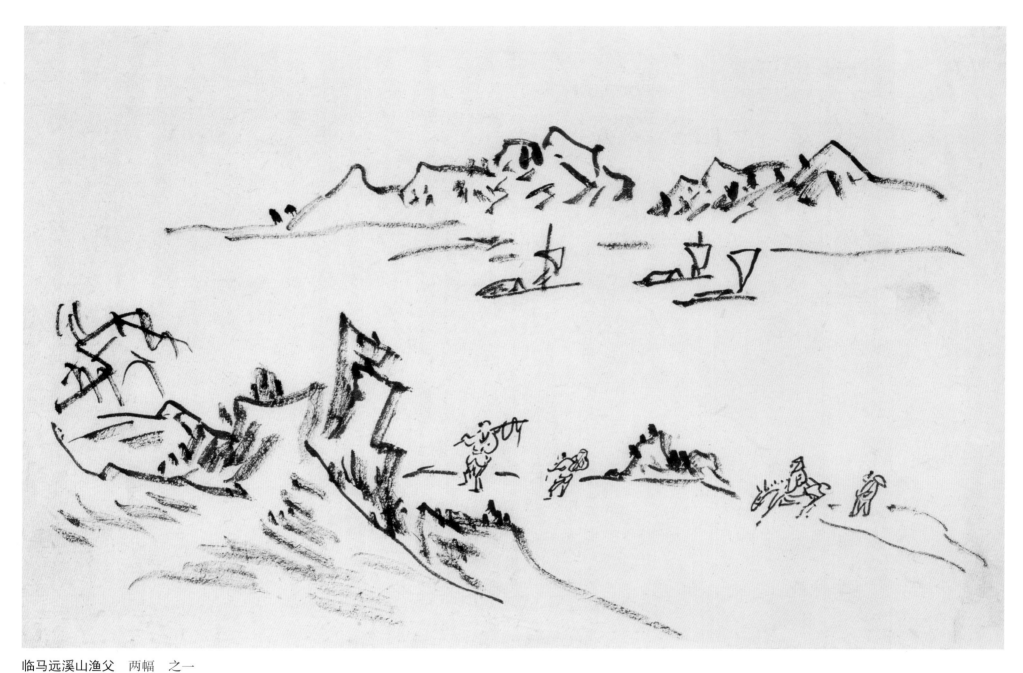

临马远溪山渔父　两幅　之一

纸本　29.5cm×45cm　浙江省博物馆藏

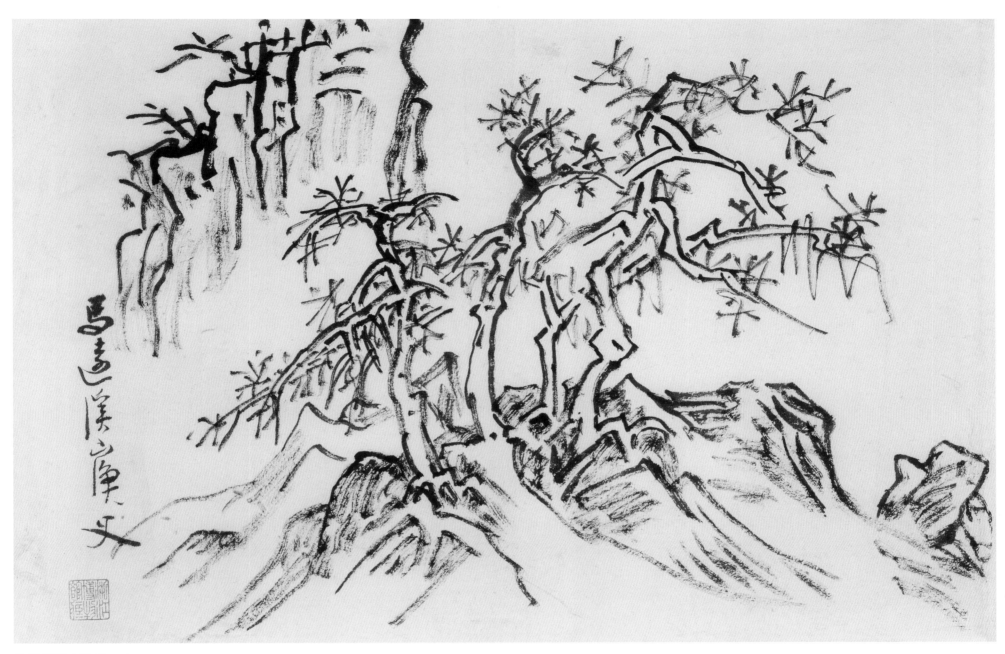

临马远溪山渔父　之二
题识：马远溪山渔父

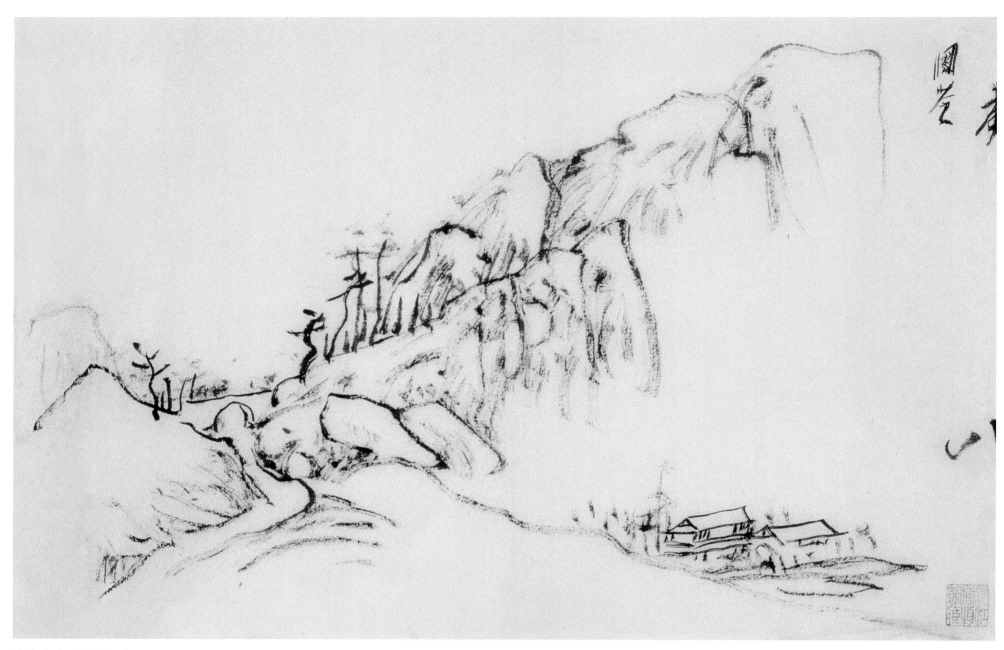

仿古山水　四幅　之一

纸本　29.5cm×45cm　浙江省博物馆藏
题识：关仝

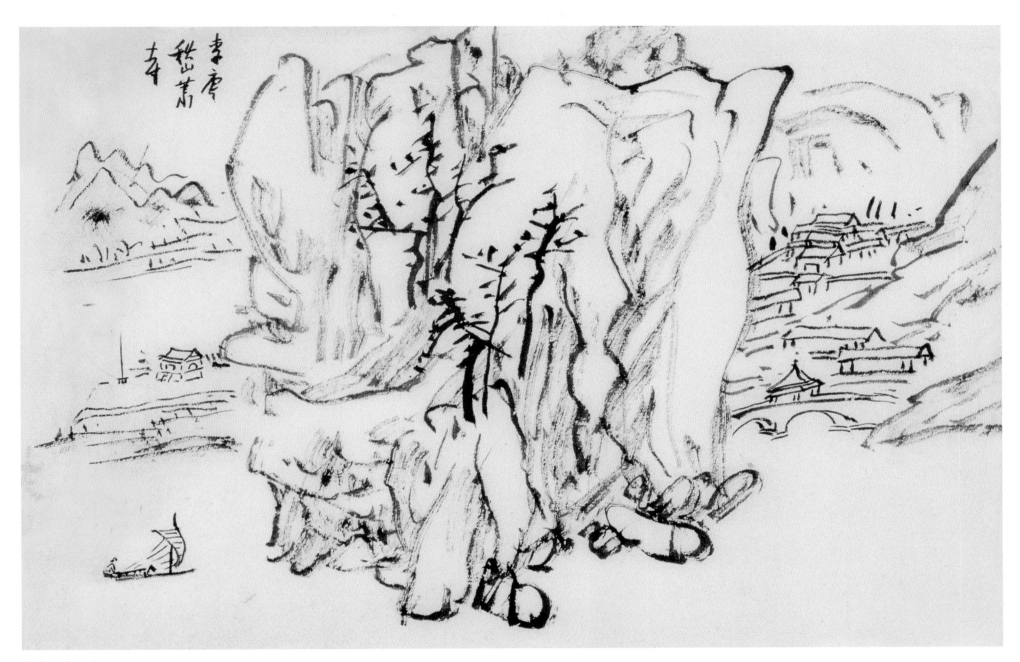

仿古山水　之二

题识：李唐秋山萧寺

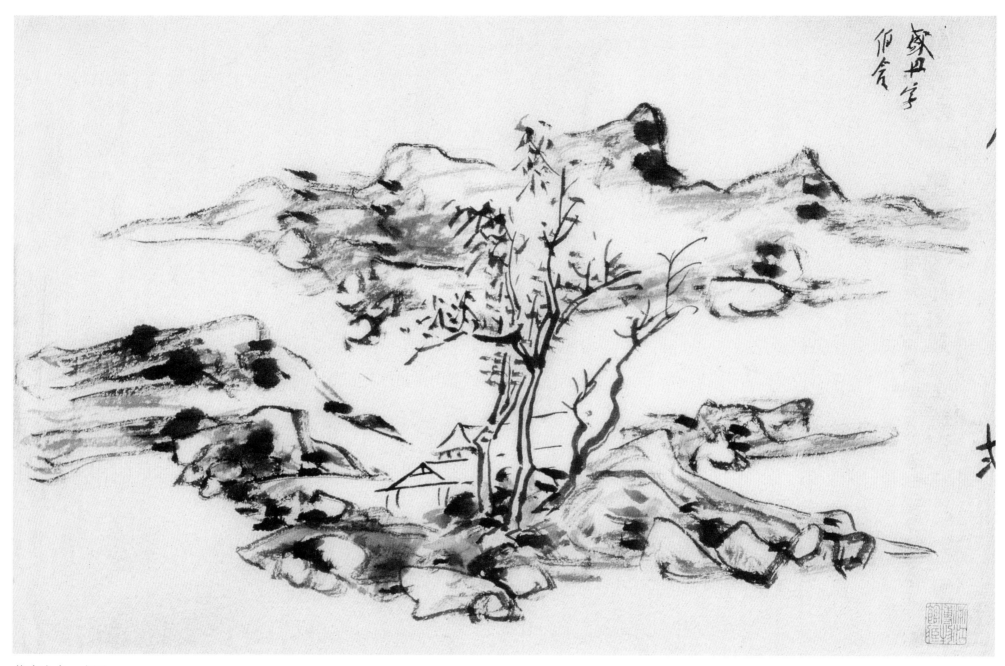

仿古山水　之三

题识：盛丹字伯含

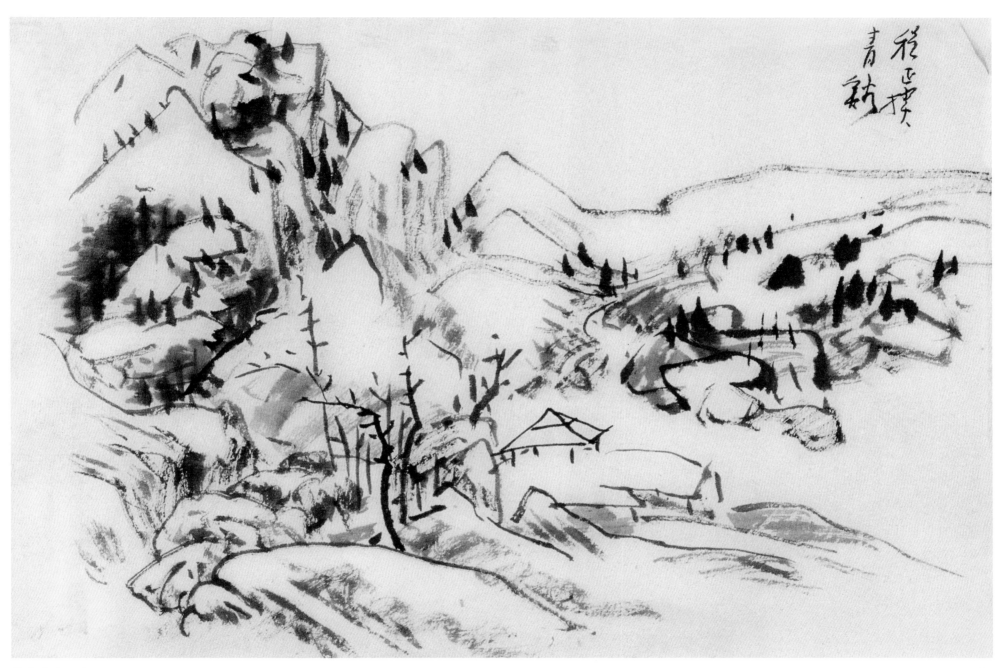

仿古山水　之四

题识：程正揆　青溪

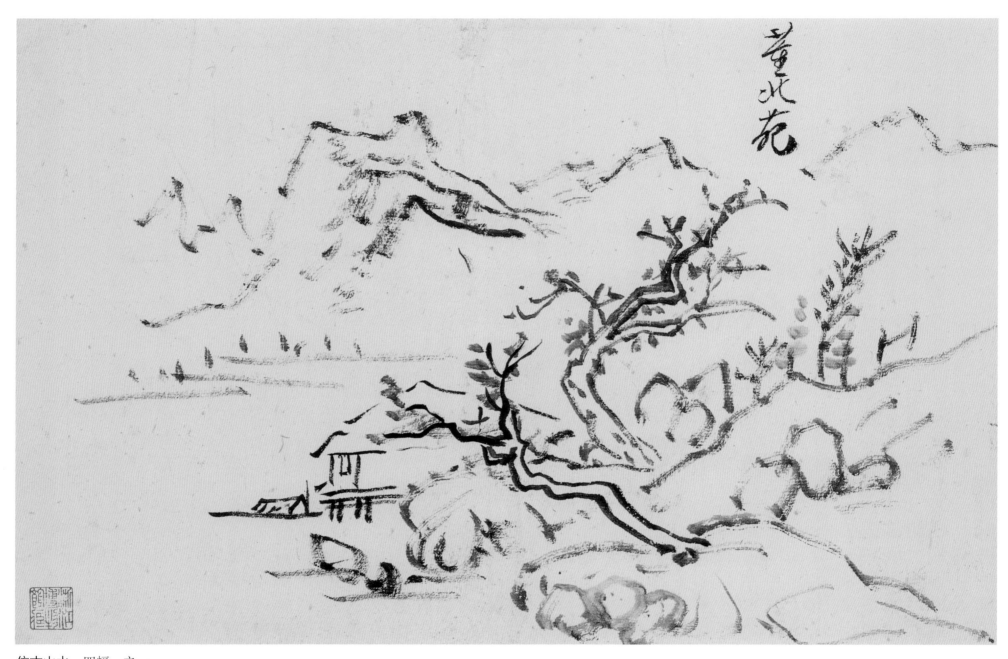

仿古山水　四幅　之一

纸本　26.7cm×41.7cm　浙江省博物馆藏

题识：董北苑

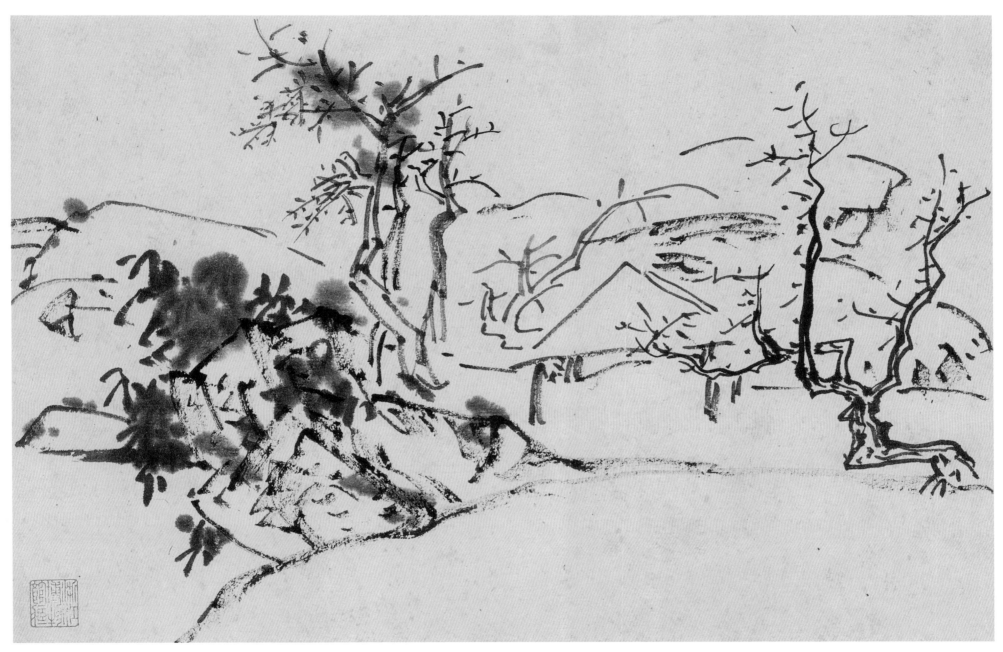

仿古山水　之二

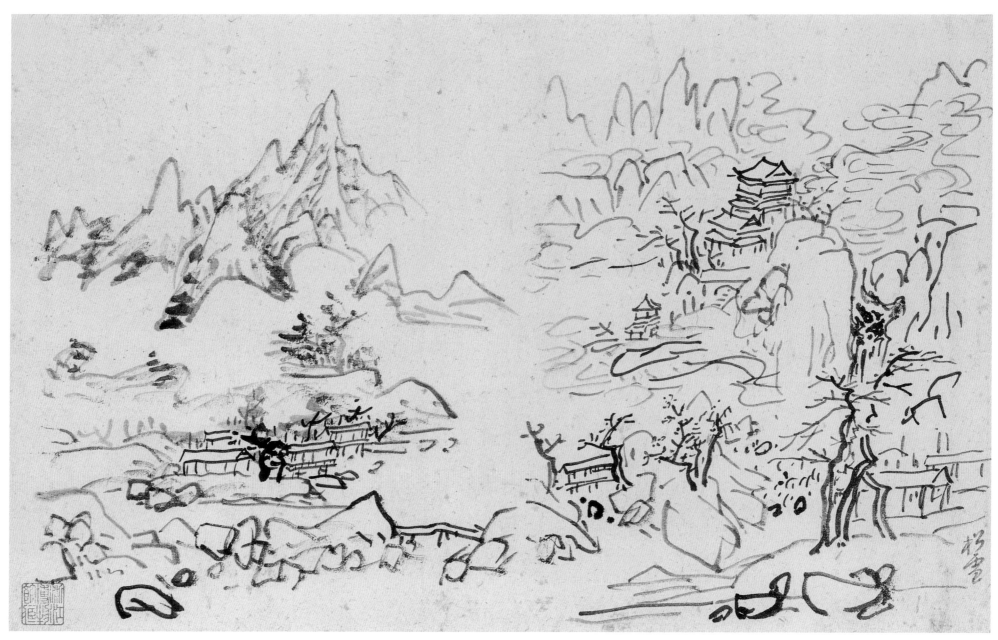

仿古山水　之三
题识：松雪

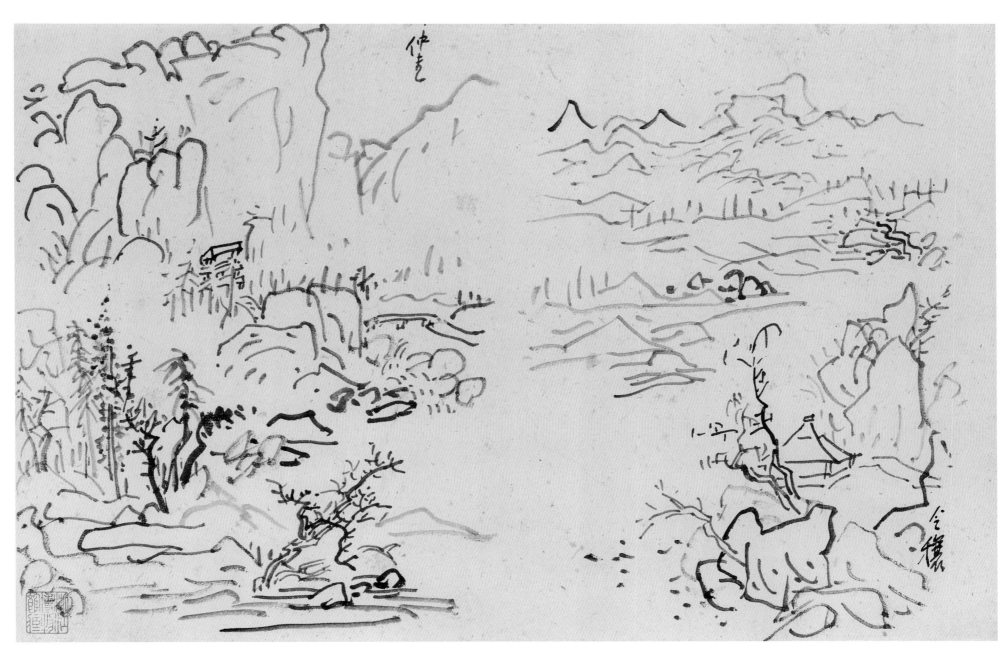

仿古山水　之四

题识：令穰　仲圭

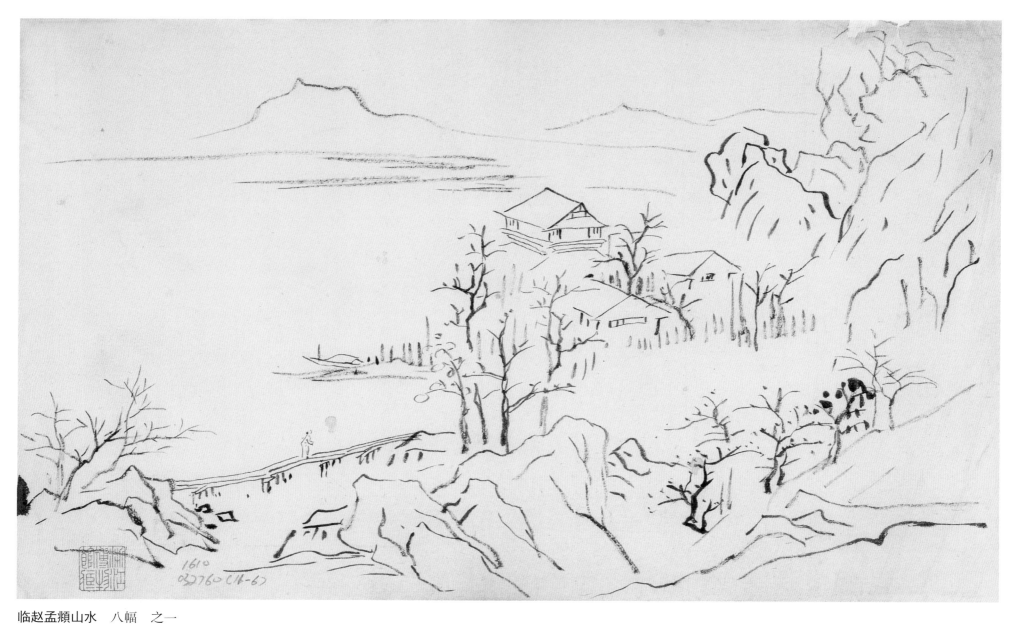

临赵孟頫山水　八幅　之一

纸本　22.5cm×34cm　浙江省博物馆藏

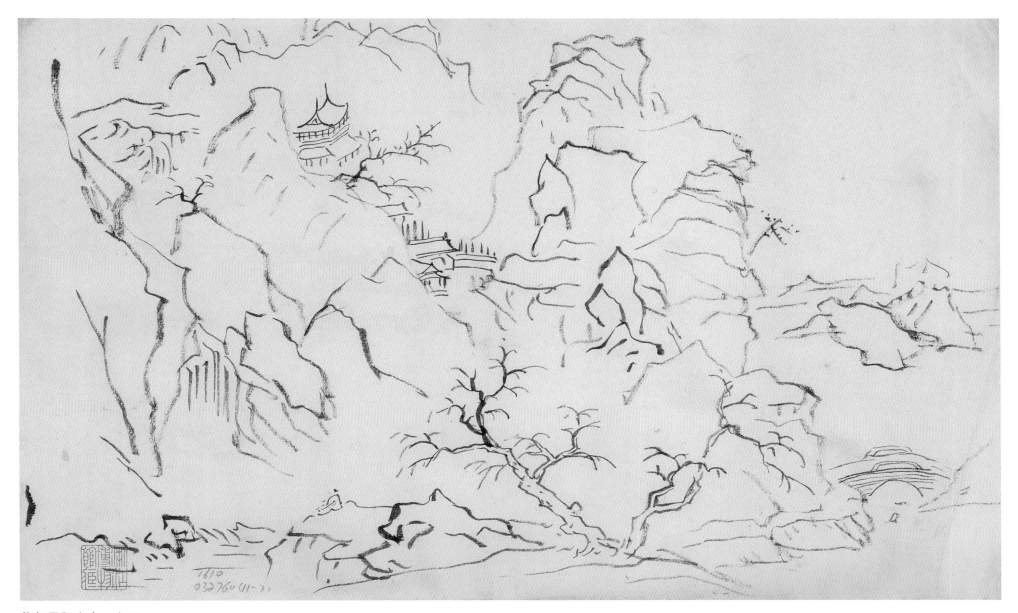

临赵孟頫山水　之二

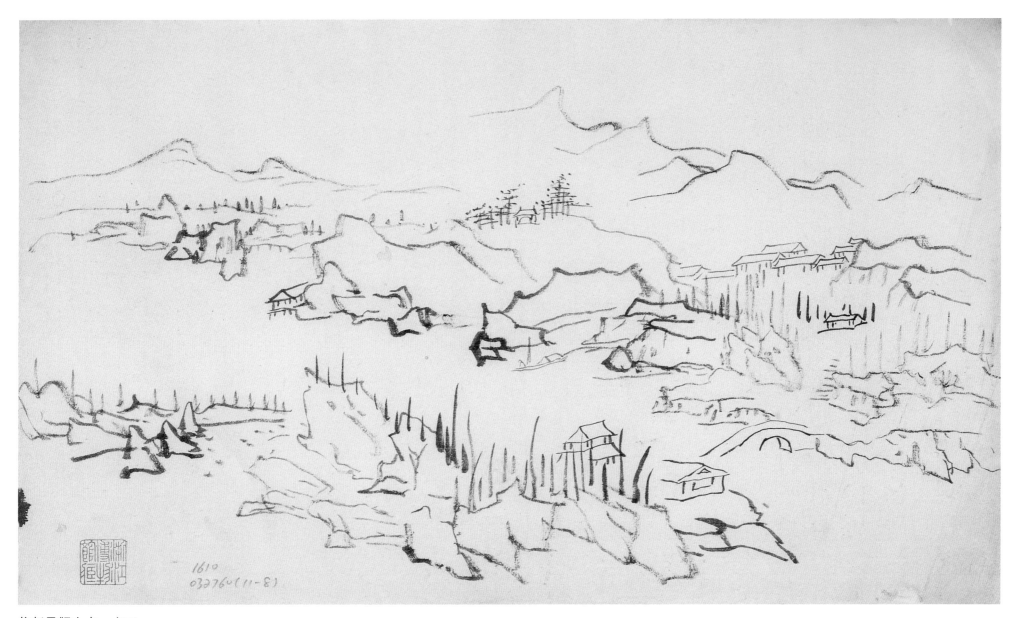

临赵孟頫山水 之三

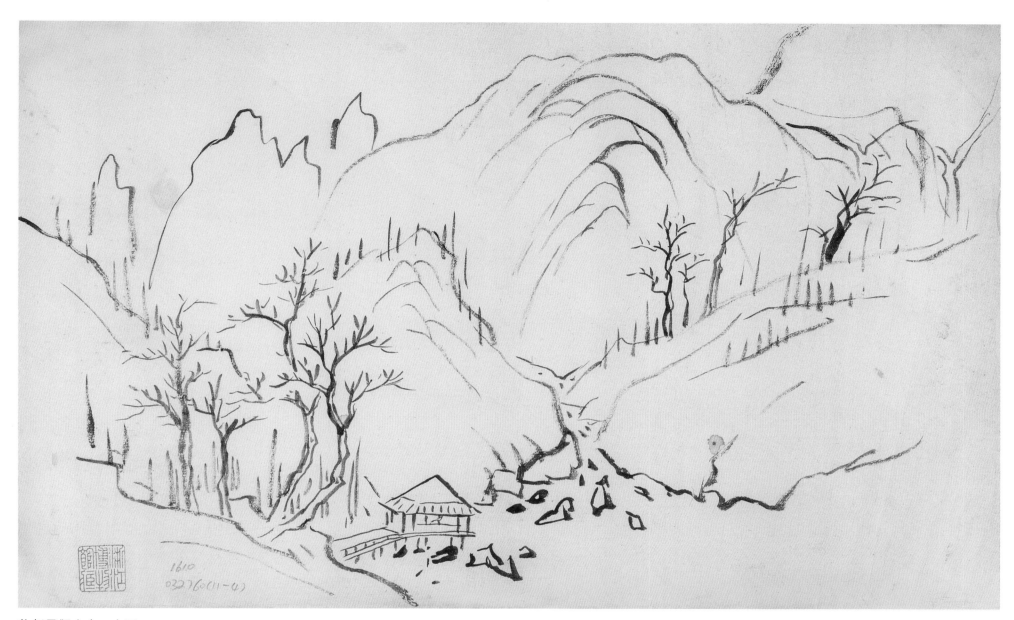

临赵孟頫山水　之四

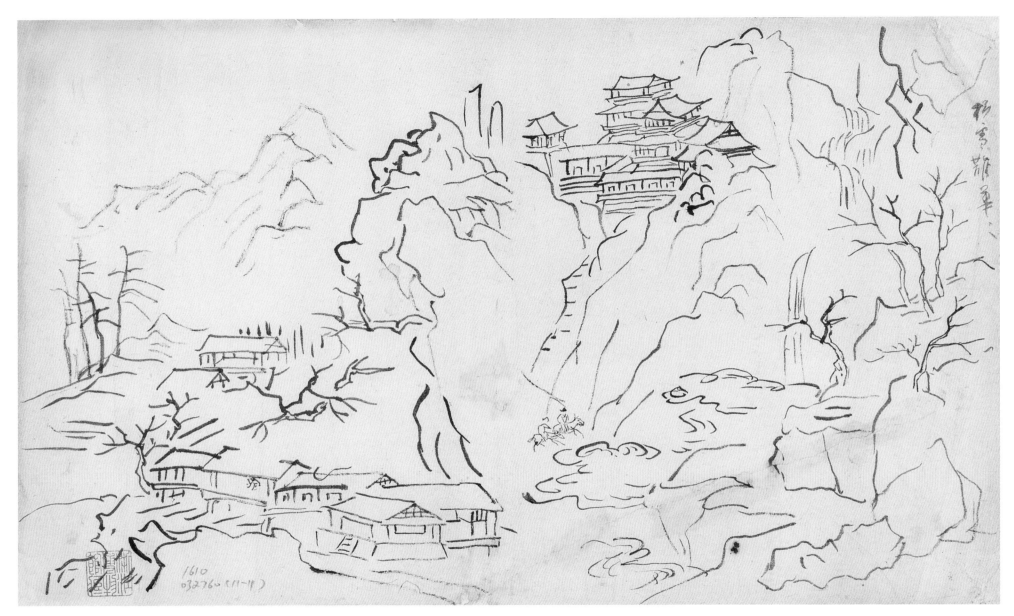

临赵孟頫山水　之五

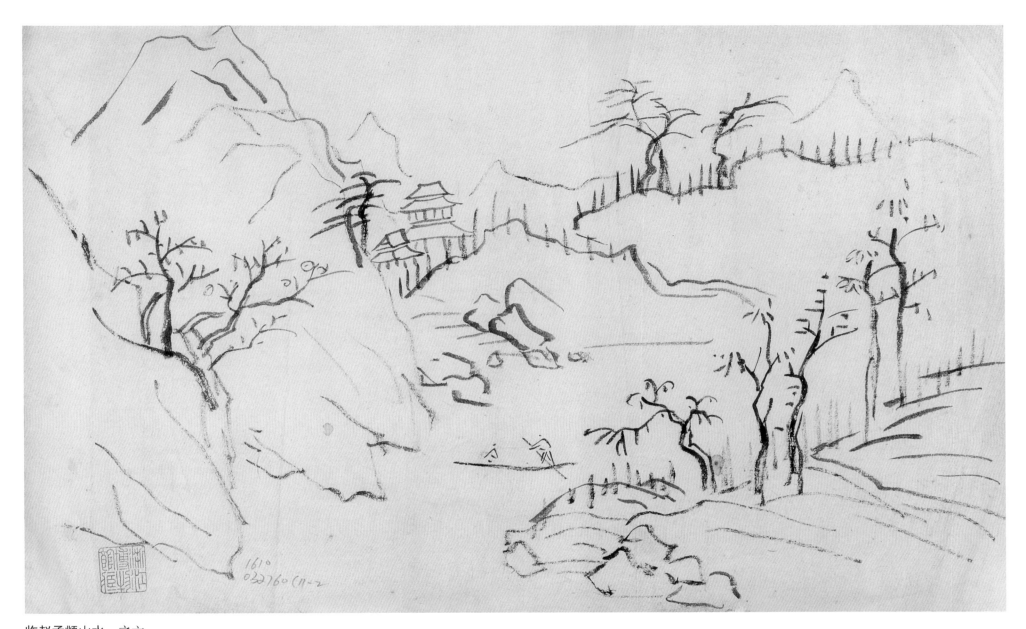

临赵孟頫山水　之六

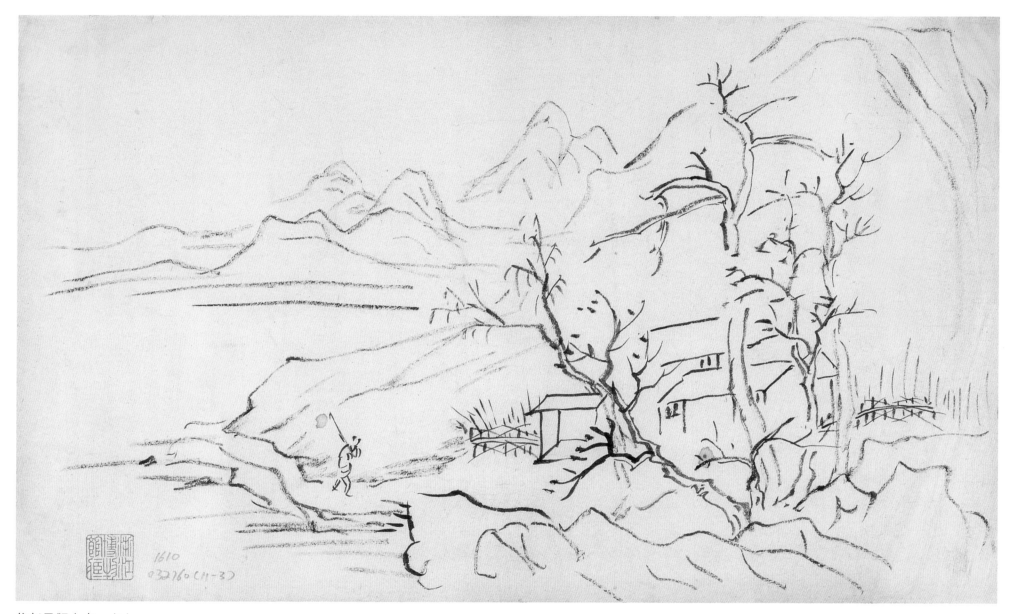

临赵孟頫山水 之七

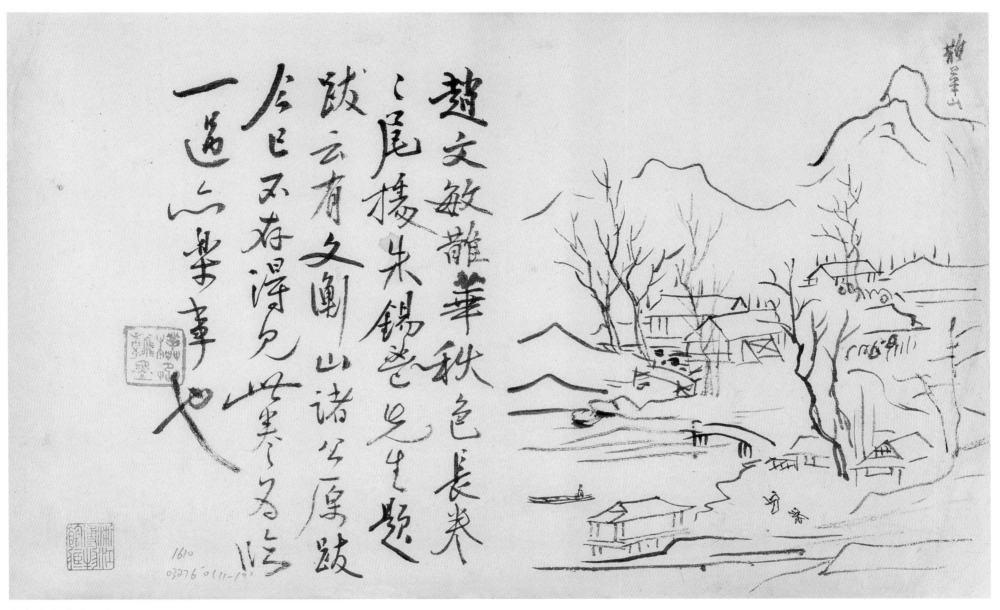

临赵孟頫山水 　之八

题识：鹊华山　赵文敏鹊华秋色长卷　卷尾据朱锡鬯先生题跋云　有文衡山诸公原跋　今已不存得见　此卷　为临一过　亦乐事也
钤印：朴丞翰墨

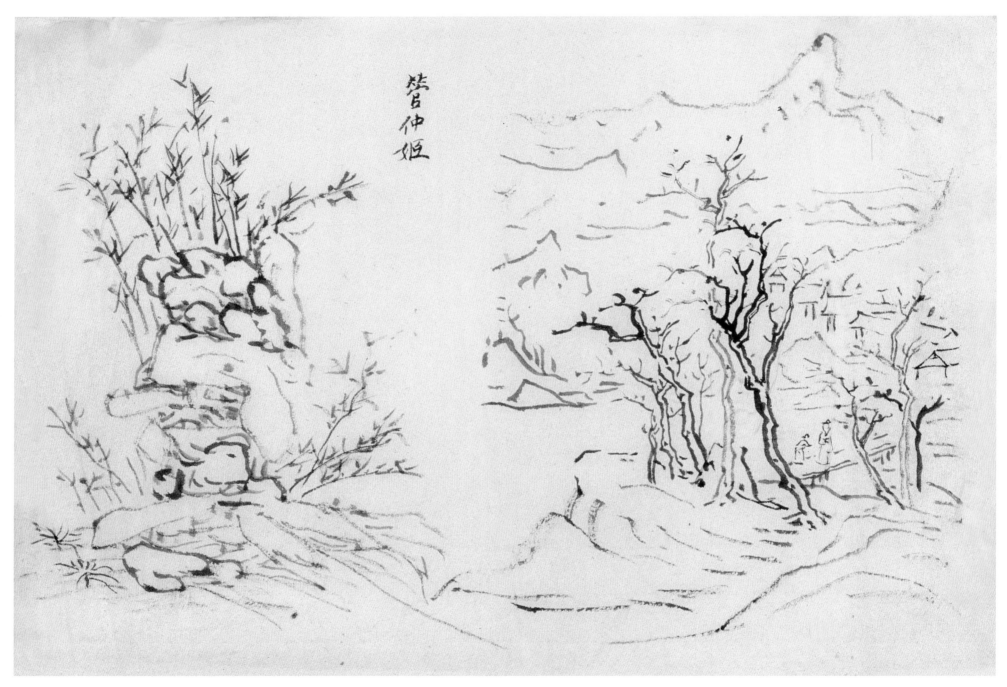

仿古山水　三幅　之一

纸本　30cm×45cm　浙江省博物馆藏
题识：管仲姬

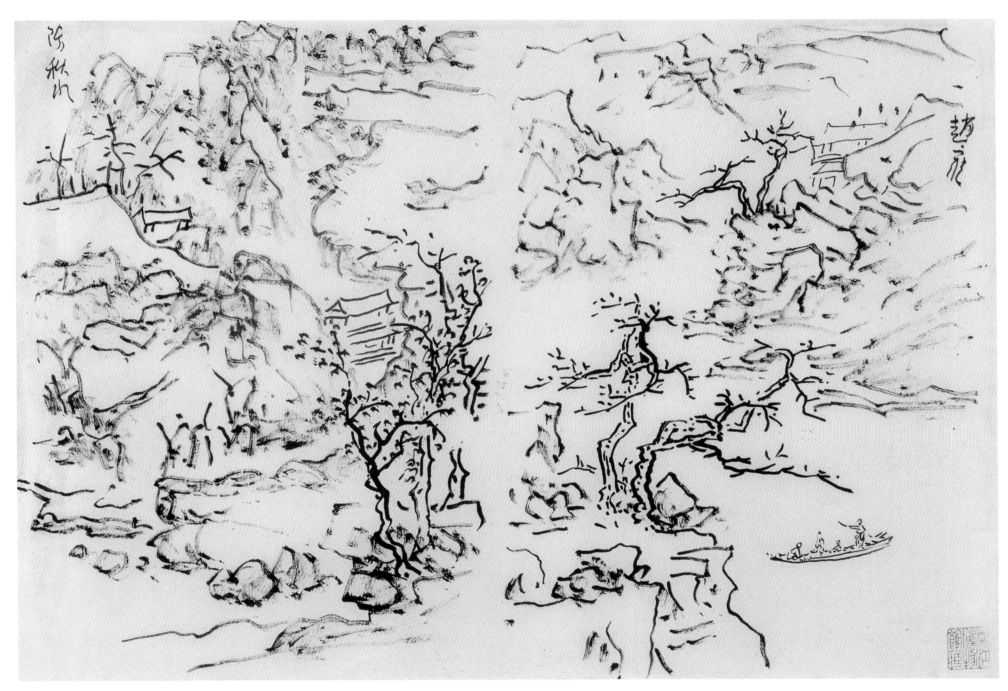

仿古山水 之二

题识：赵雍 陈秋水

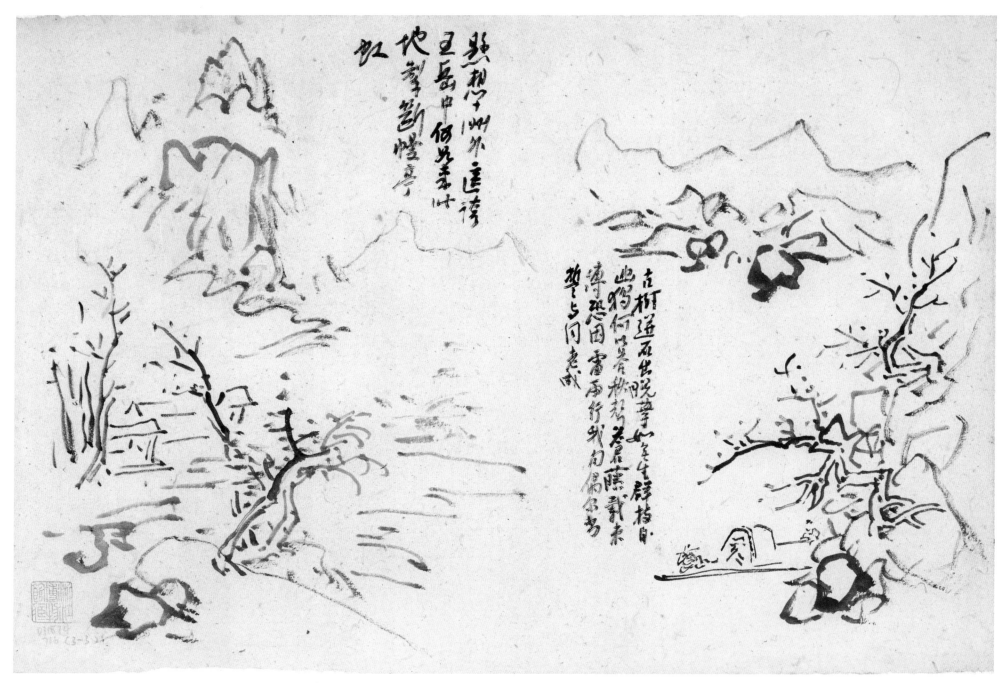

仿古山水　之三

题识：古树迸石出　脱叶如无生　群枝自幽独　何以答秋声　苍藤载束缚　恐因雷雨行　我句偶尔书　誓与同老成　悬想十洲外　遥夸五岳中　何如来此地　掣断幔
亭虹

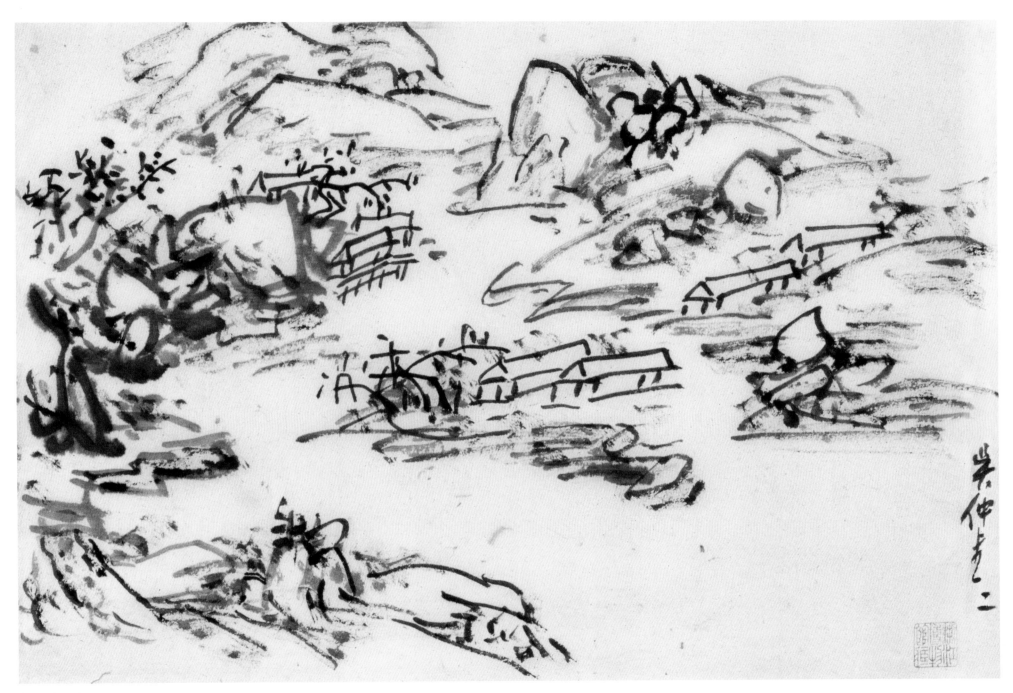

临吴镇山水

纸本 29.5cm×45cm 浙江省博物馆藏
题识：吴仲圭二

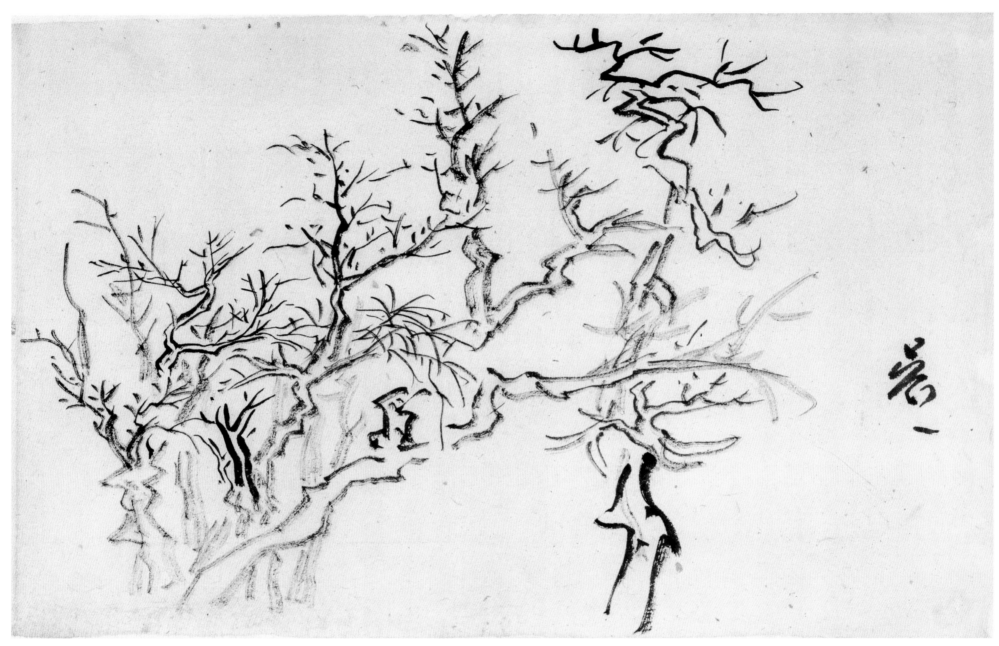

临吴镇山水　两幅　之一

纸本　29.5cm×45cm　浙江省博物馆藏
题识：吴一

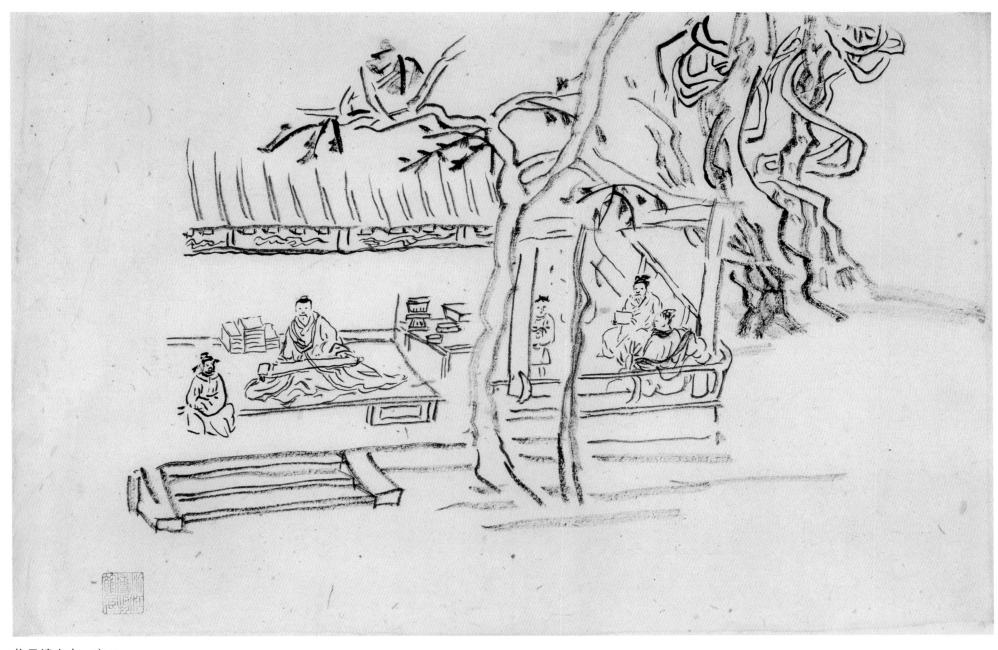

临吴镇山水　之二

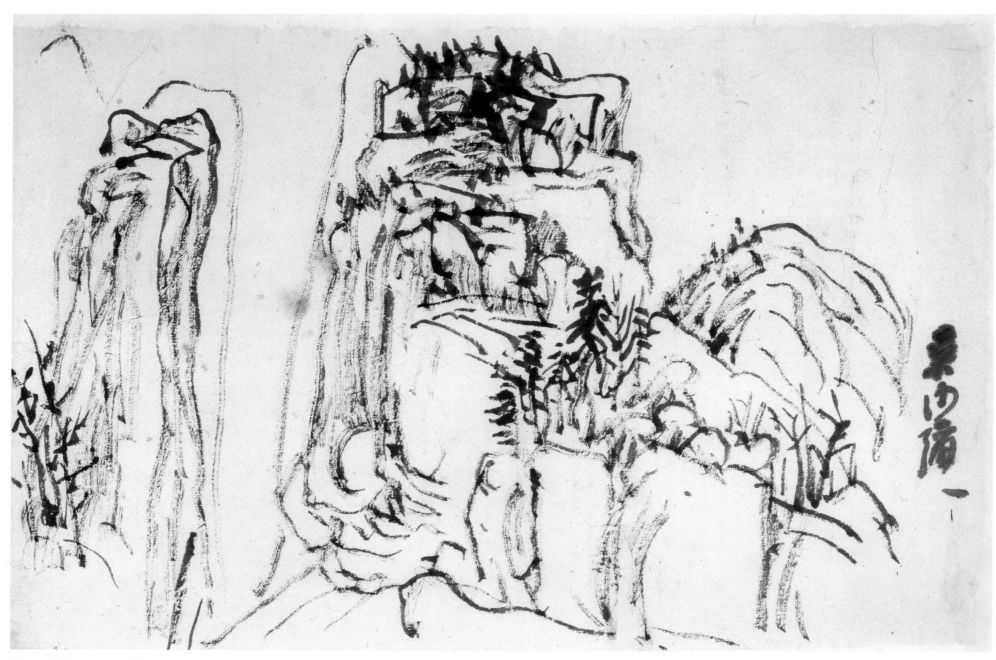

临吴镇山水　两幅　之一

纸本　29.5cm×45cm　浙江省博物馆藏
题识：吴沙弥一

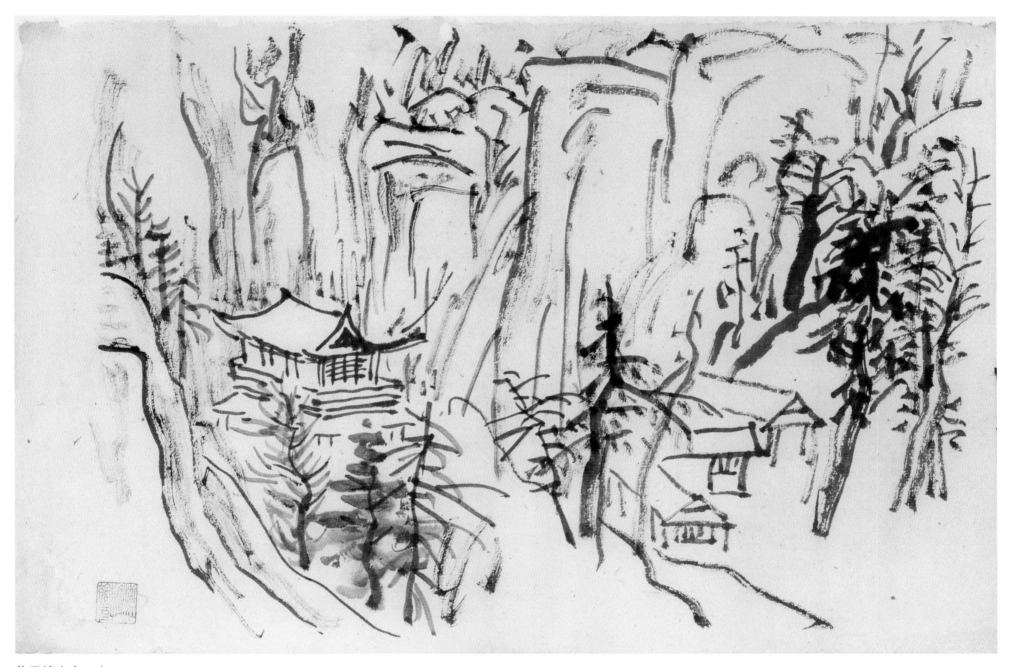

临吴镇山水　之二

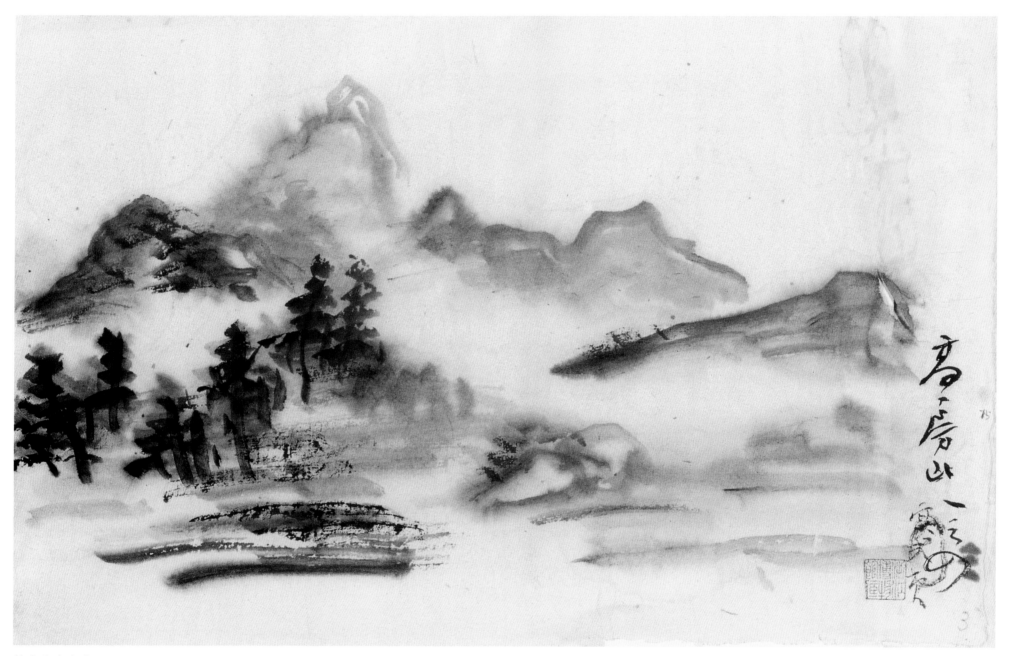

临高房山山水

纸本　30cm×45cm　浙江省博物馆藏
题识：高房山一之四

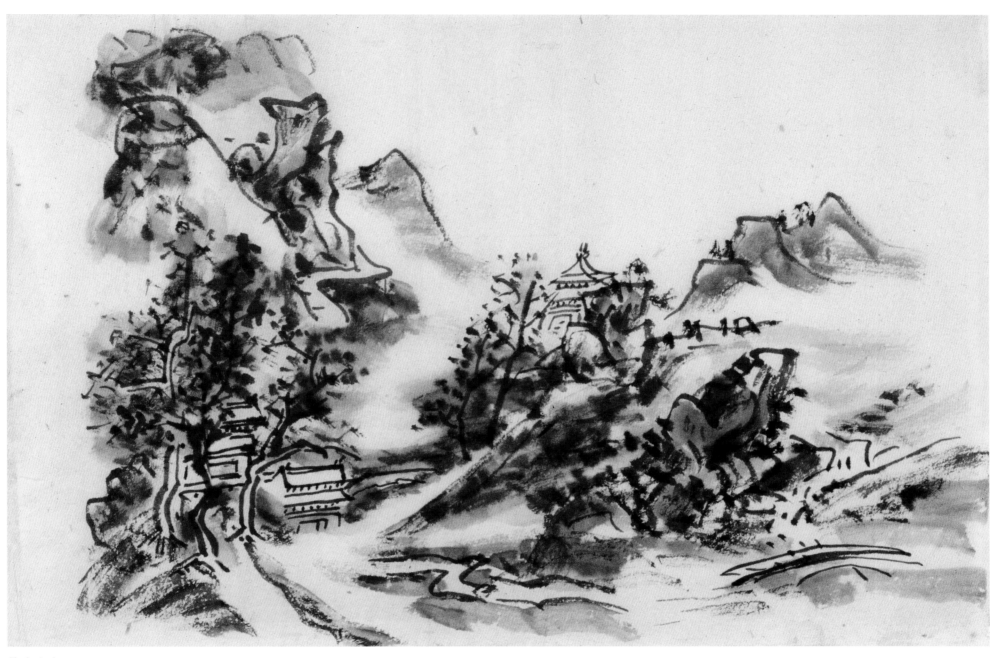

仿古山水

纸本　29.5cm×45cm　浙江省博物馆藏

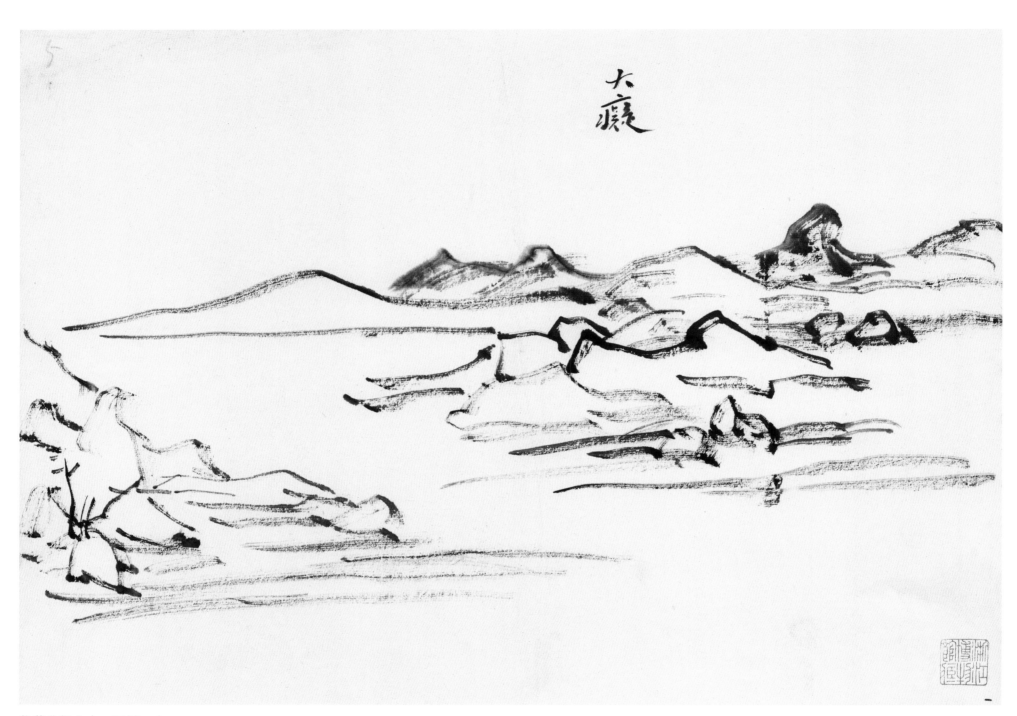

临黄公望山水　四幅　之一

纸本　27.5cm×38cm　浙江省博物馆藏

题识：大 痴

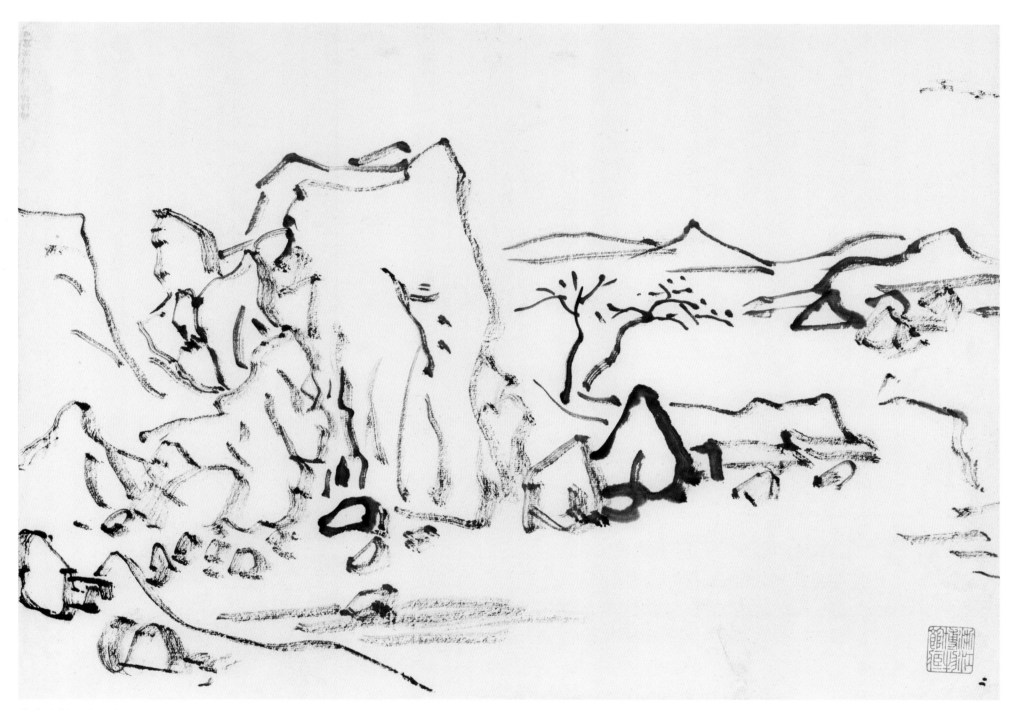

临黄公望山水　之二

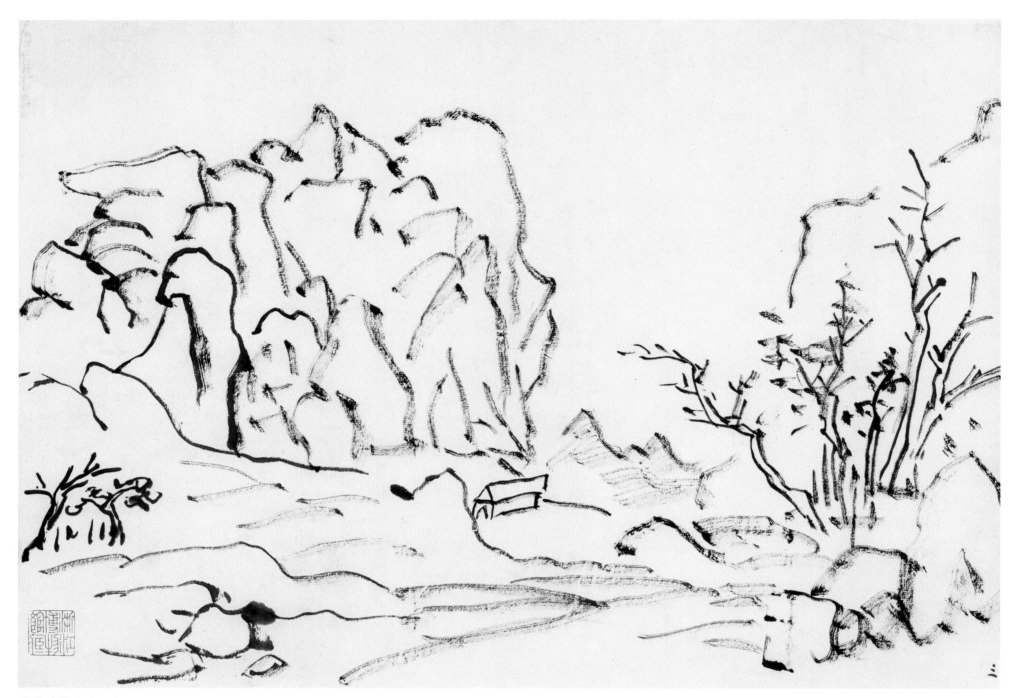

临黄公望山水　之三

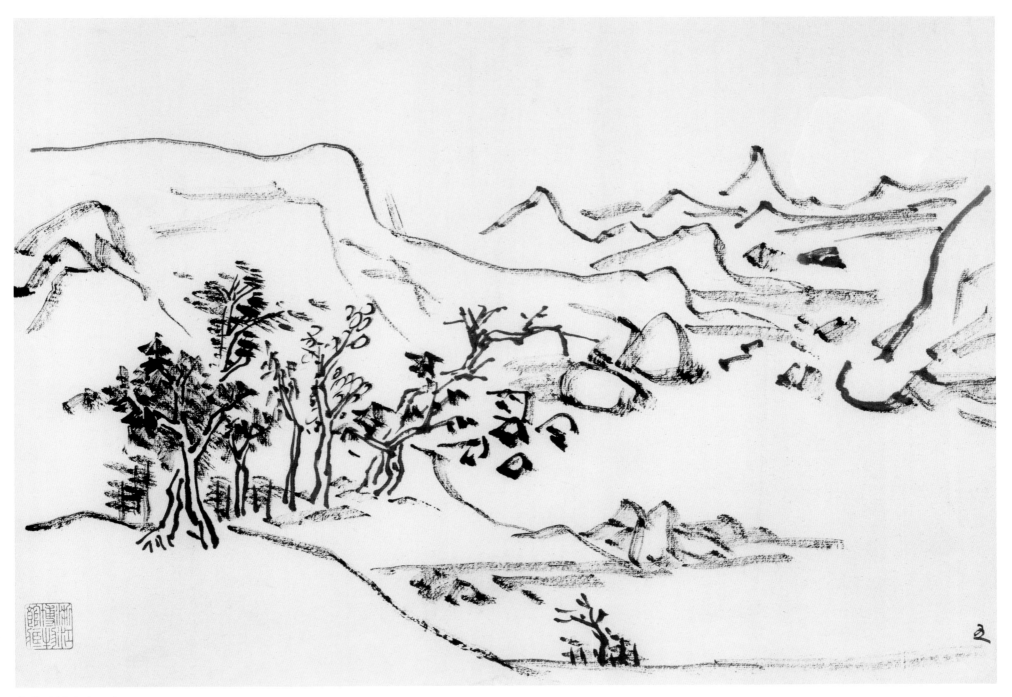

临黄公望山水　之四

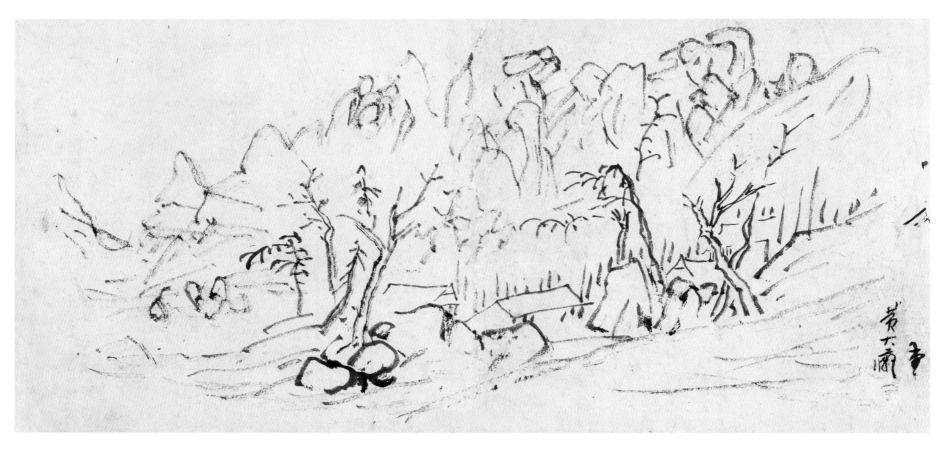

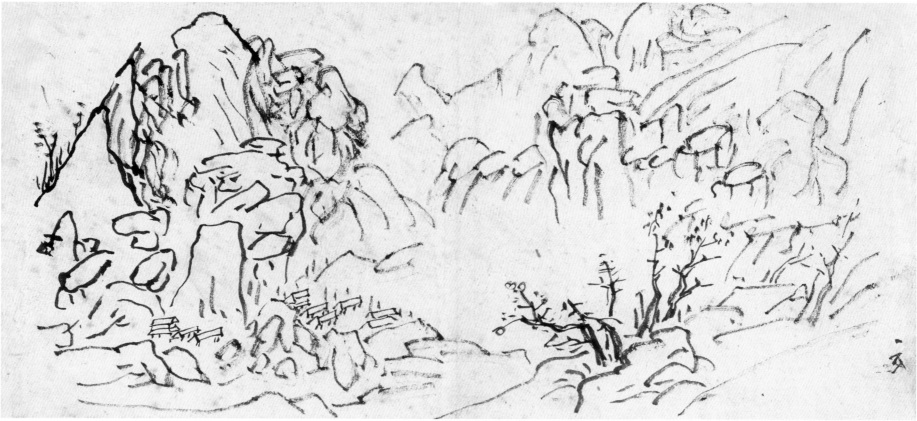

临黄公望山水　十三幅　之一

纸本　30cm×65cm　安徽省博物馆藏
题识：黄大痴壹

临黄公望山水　之二

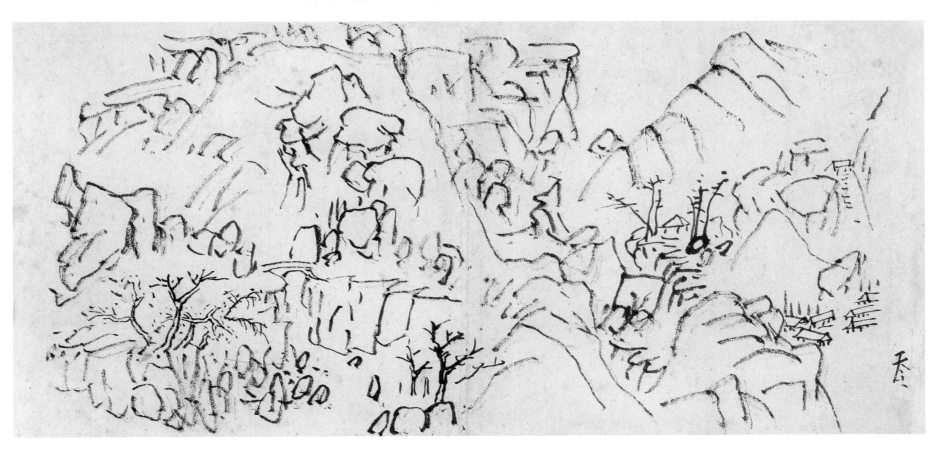

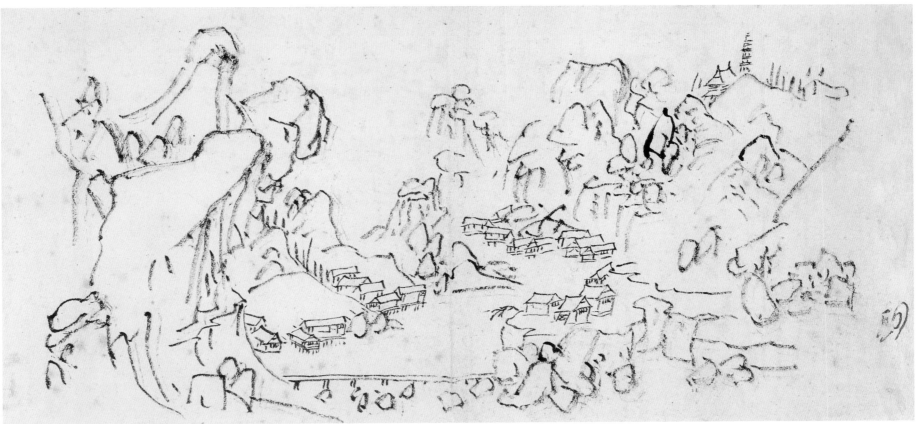

临黄公望山水 之三

临黄公望山水 之四

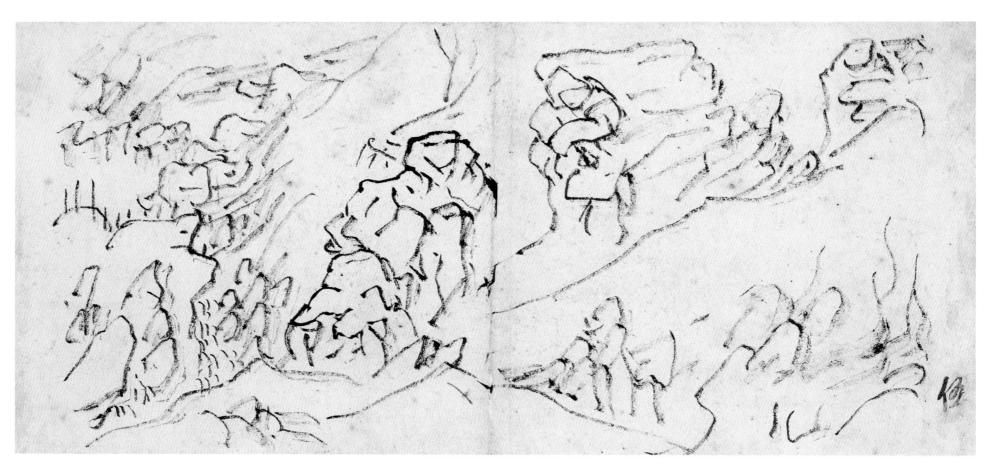

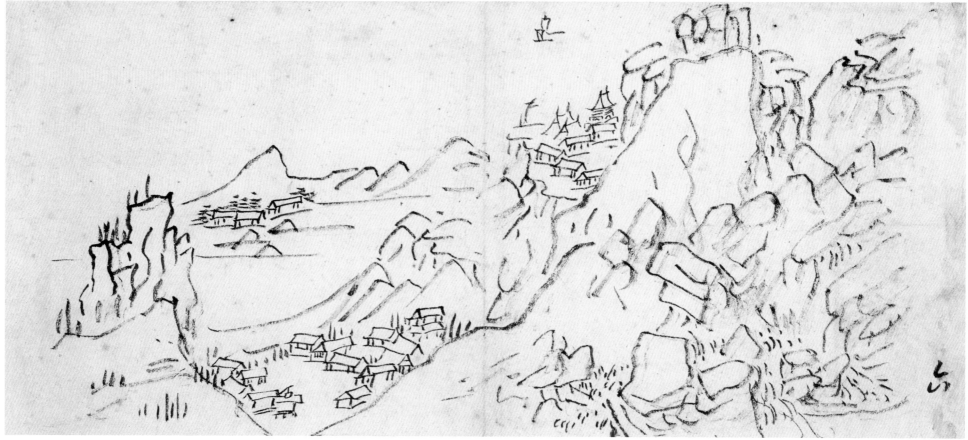

临黄公望山水　之五

临黄公望山水　之六

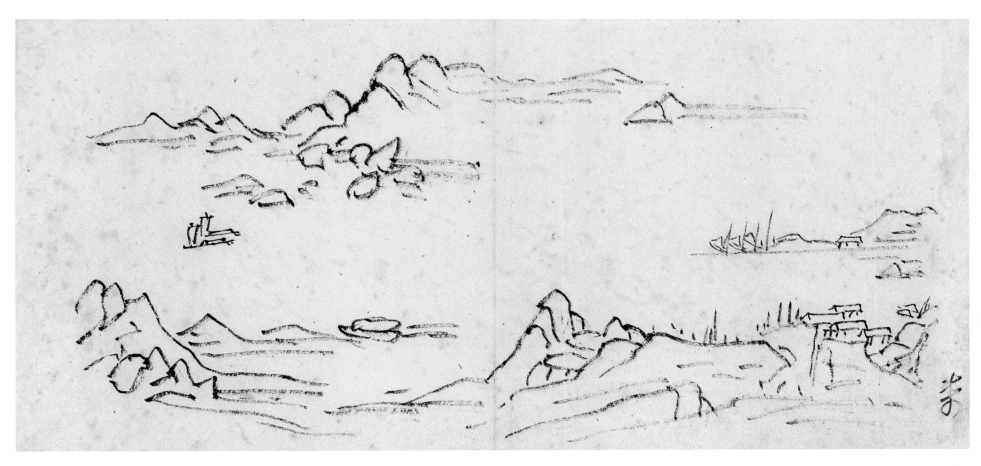

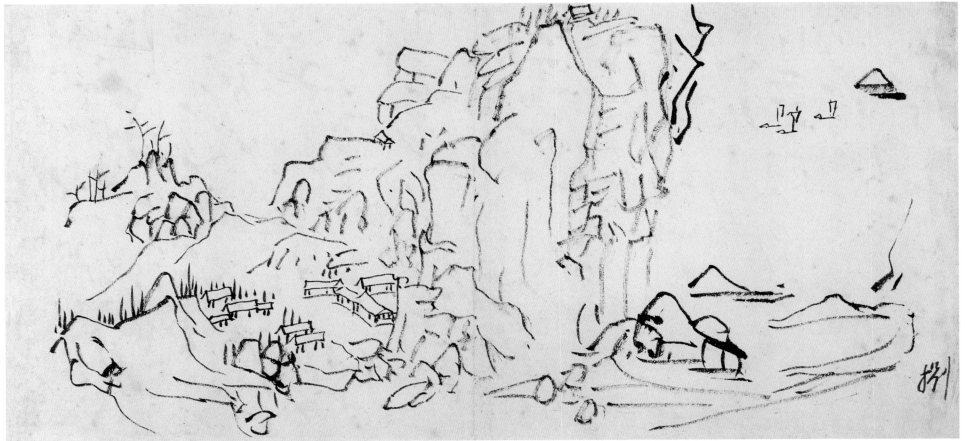

临黄公望山水　之七

临黄公望山水　之八

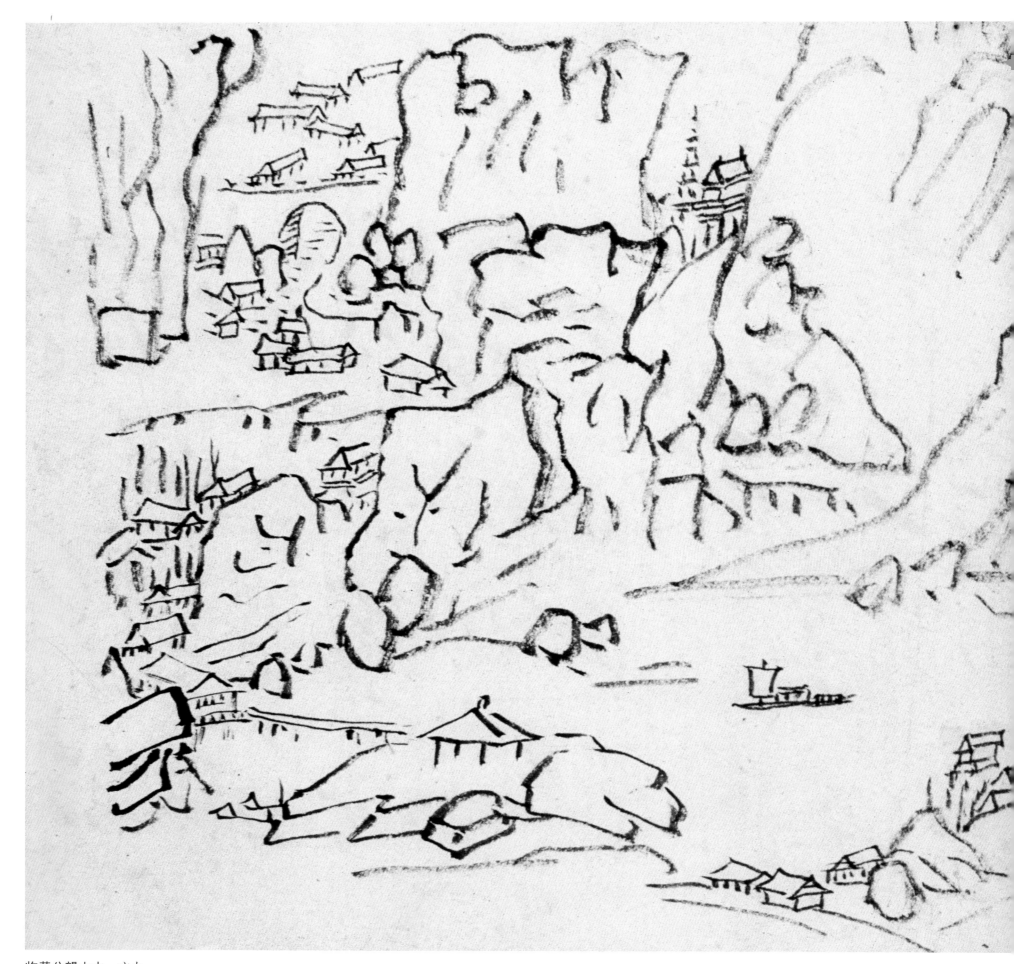

临黄公望山水 之九

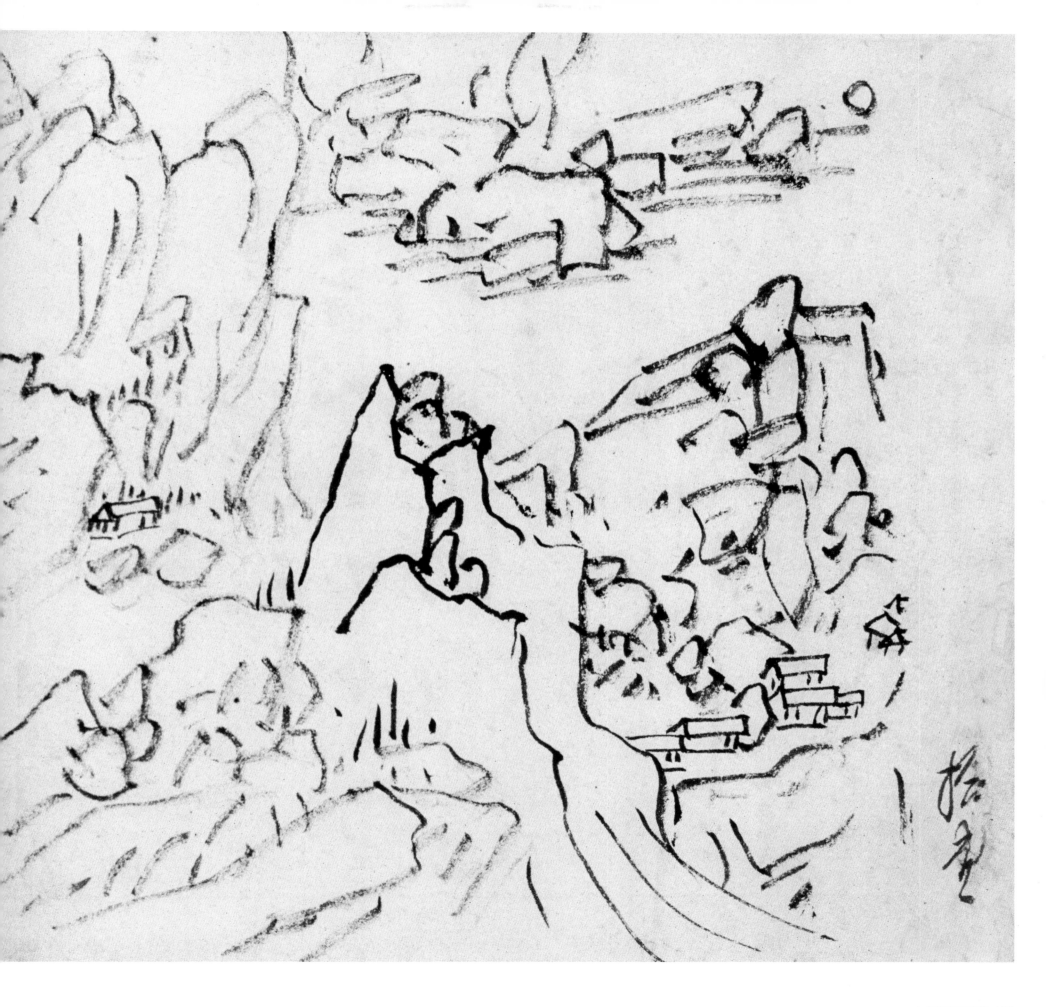

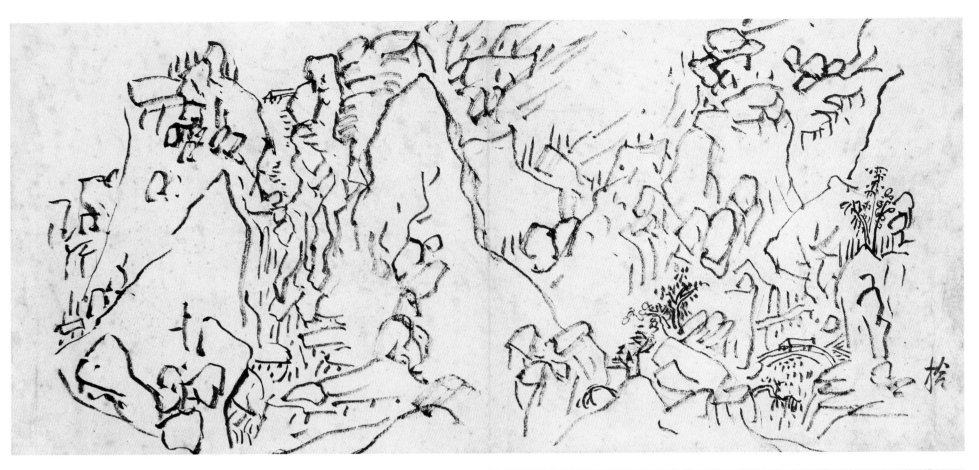

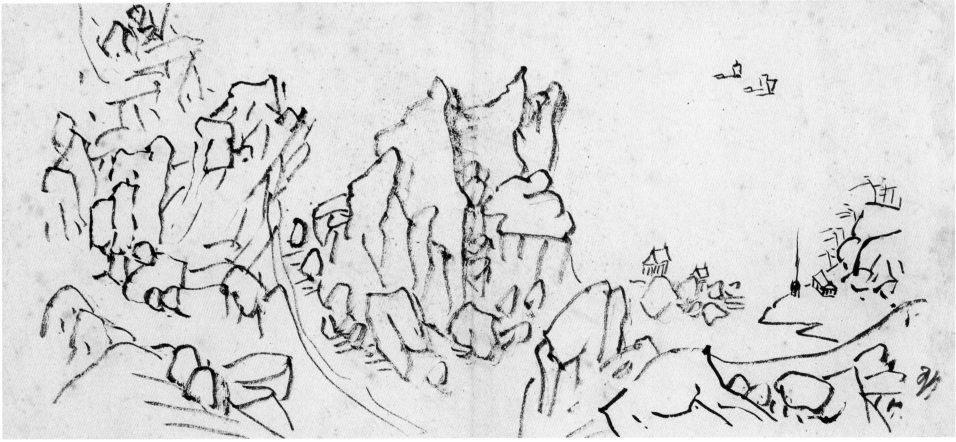

临黄公望山水 之十

临黄公望山水 之十一

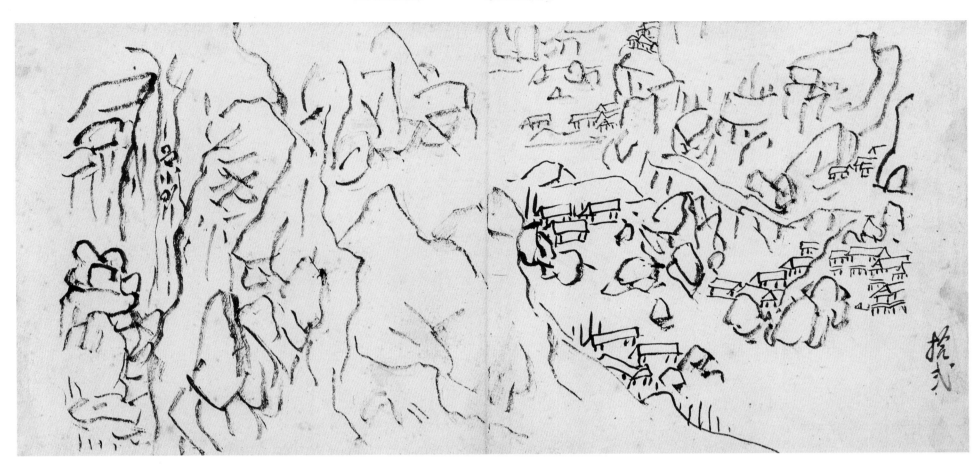

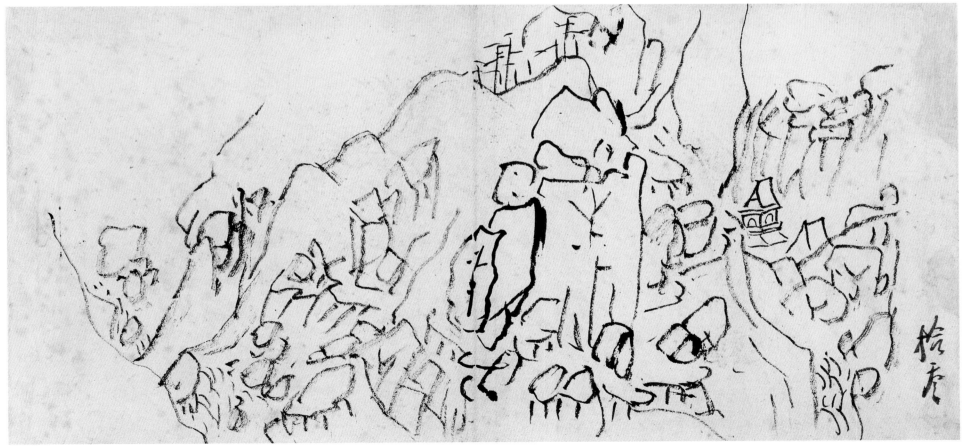

临黄公望山水　之十二

临黄公望山水　之十三

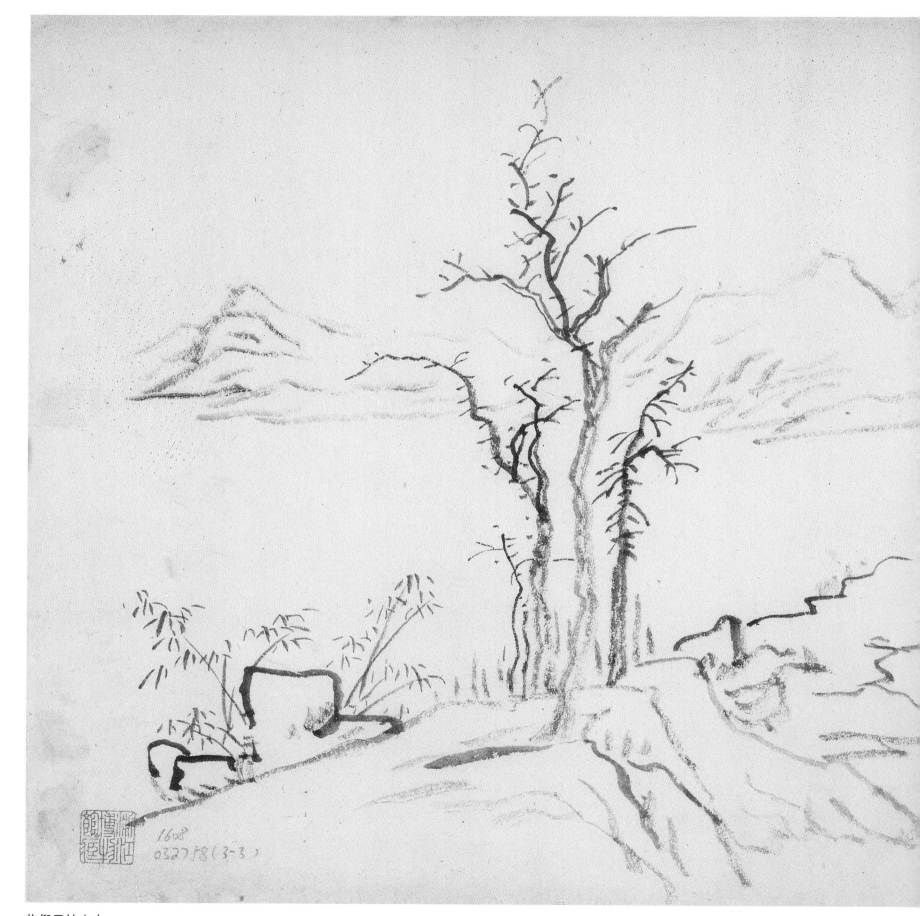

临倪云林山水

纸本　30cm×65cm　浙江省博物馆藏
题识：云林一　平冈远岫　云林

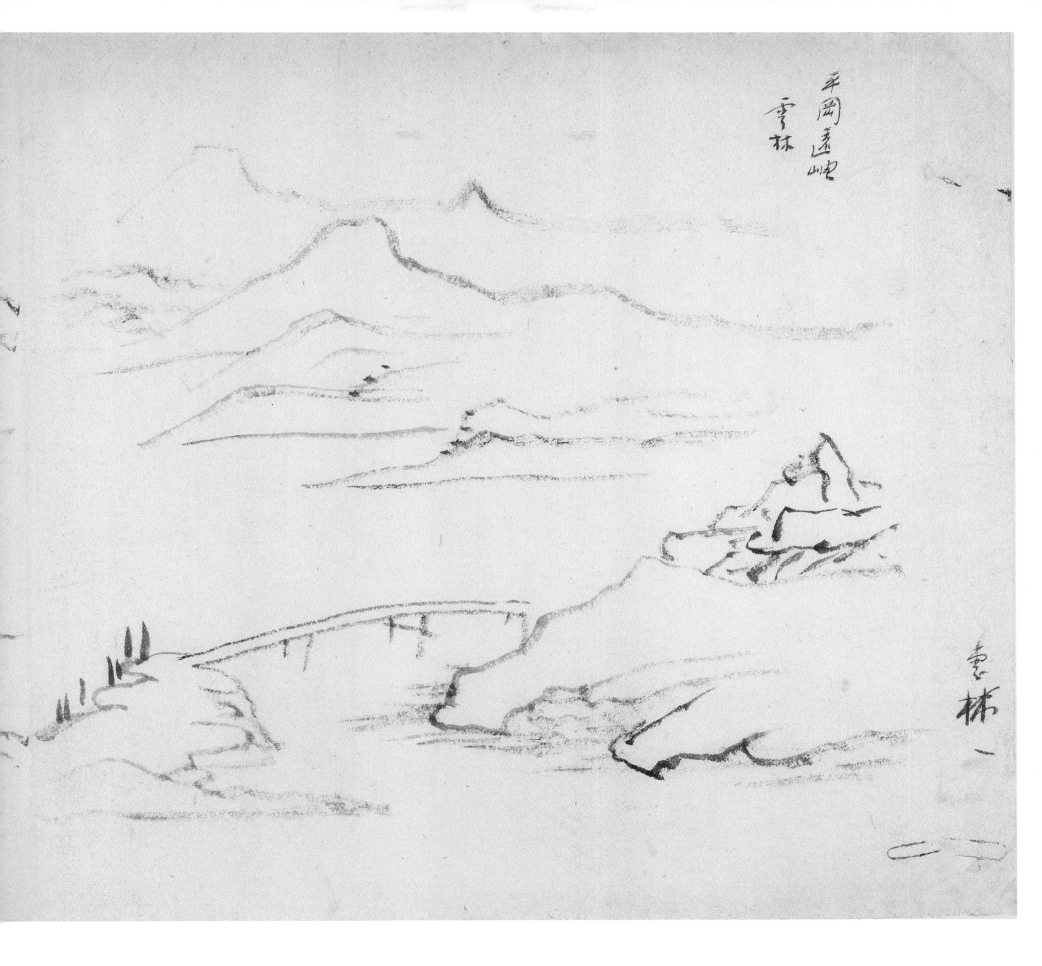

平岡遠遠山岈
雲林

雲
林

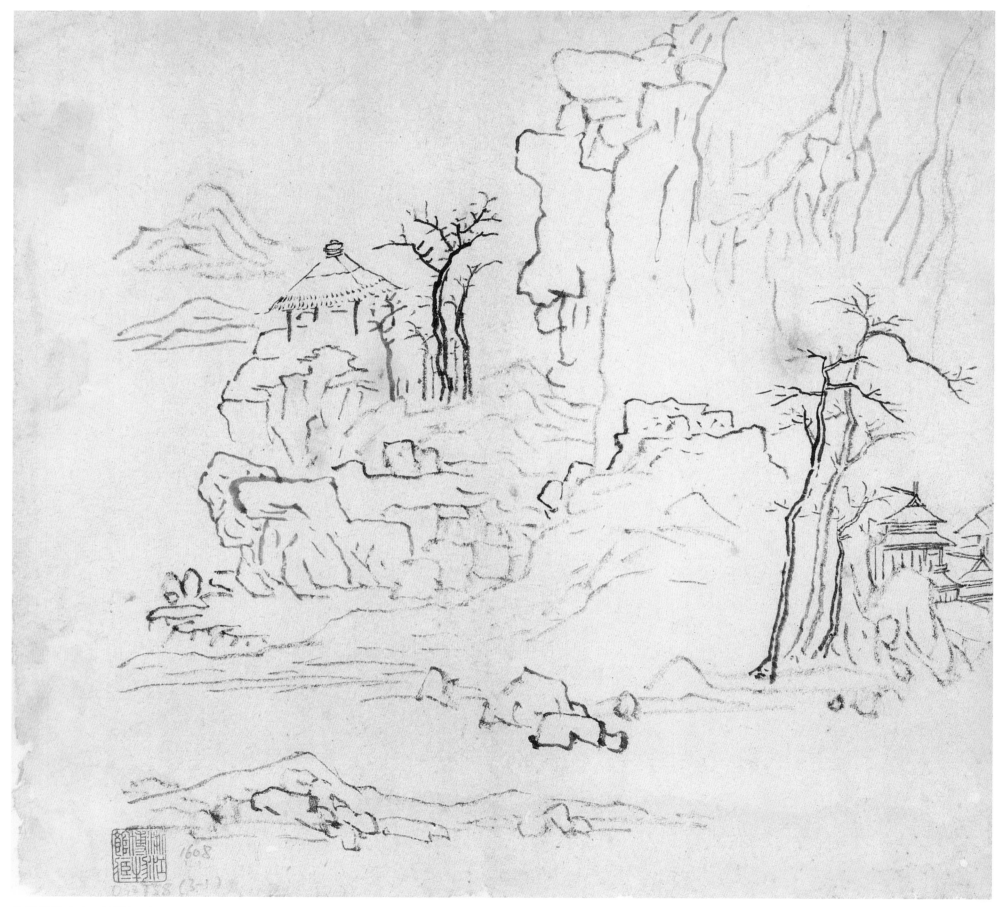

临倪云林山水　两幅　之一

纸本　30cm×32.5cm　浙江省博物馆藏

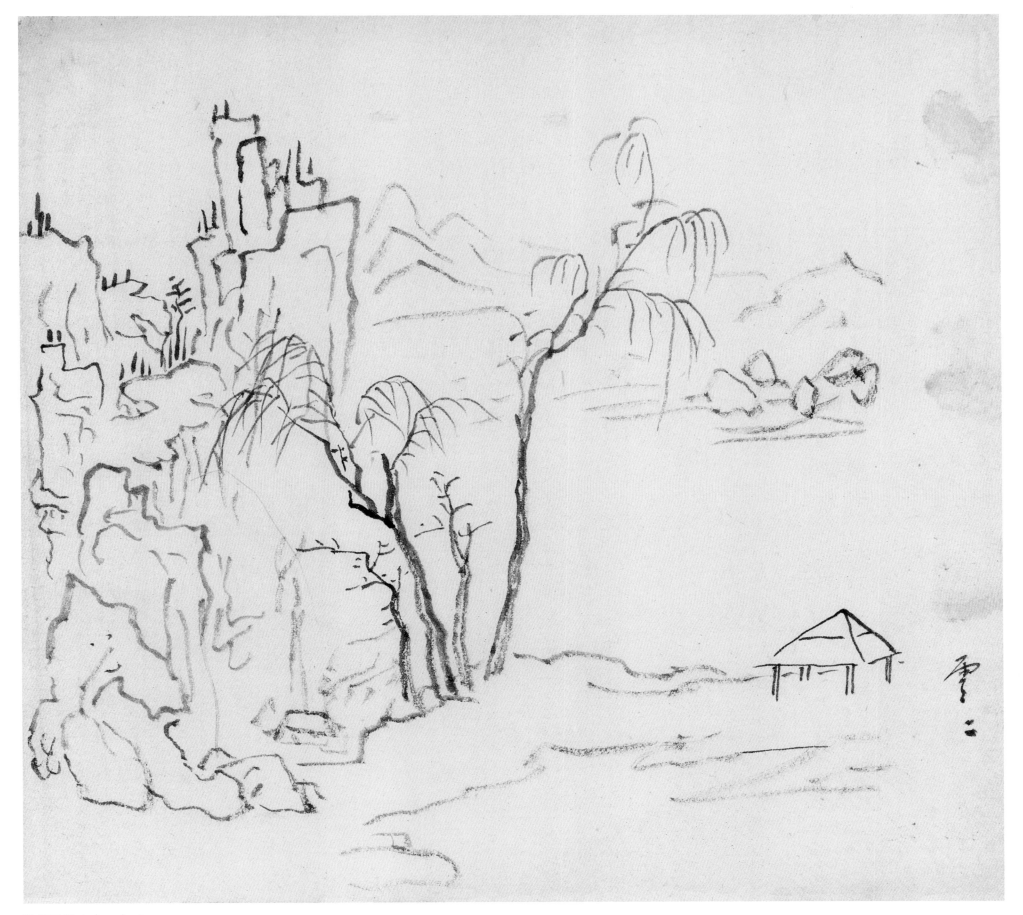

临倪云林山水　之二

题识：云二

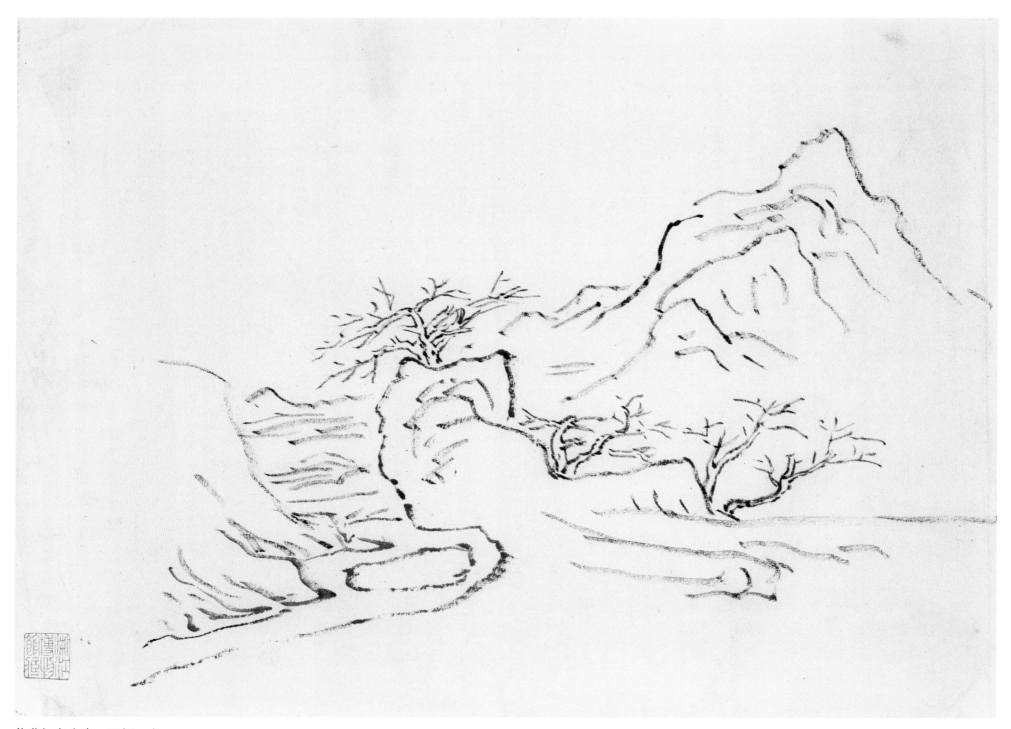

临曹知白山水　四幅　之一
纸本　20cm×37cm　浙江省博物馆藏

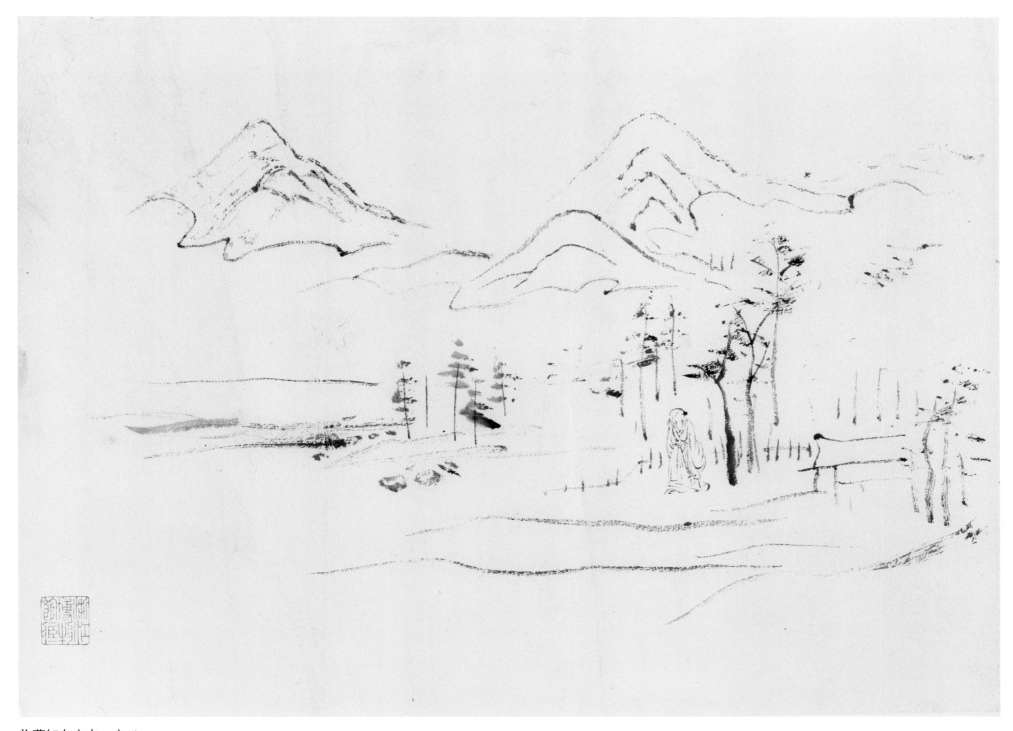

临曹知白山水　之二

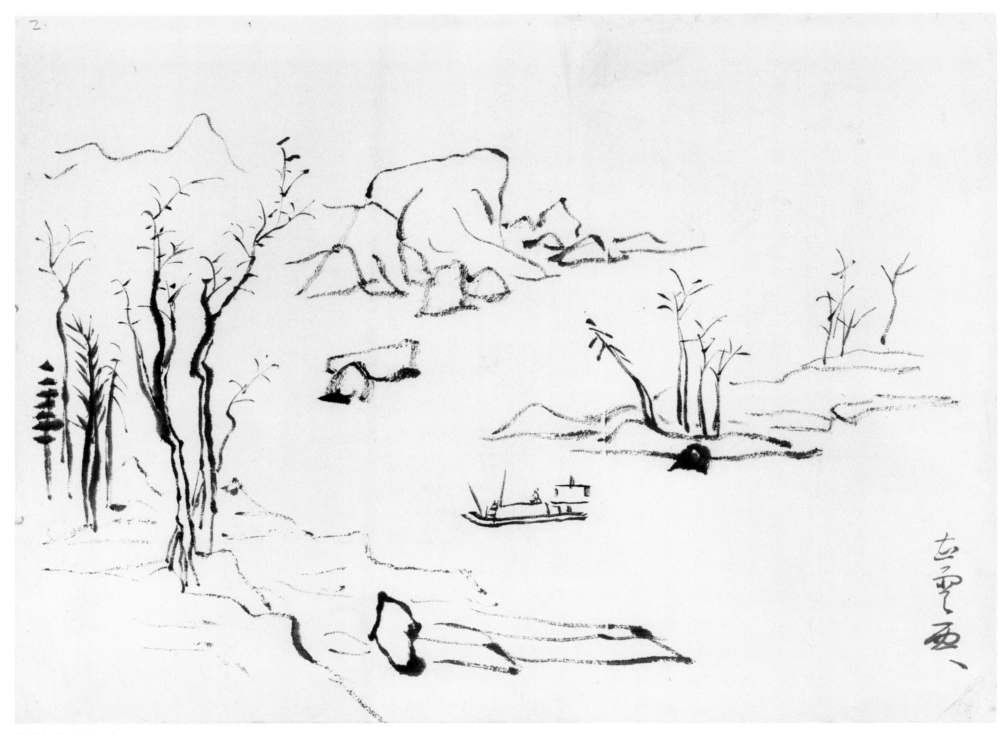

临曹知白山水　之三
题识：曹云西一

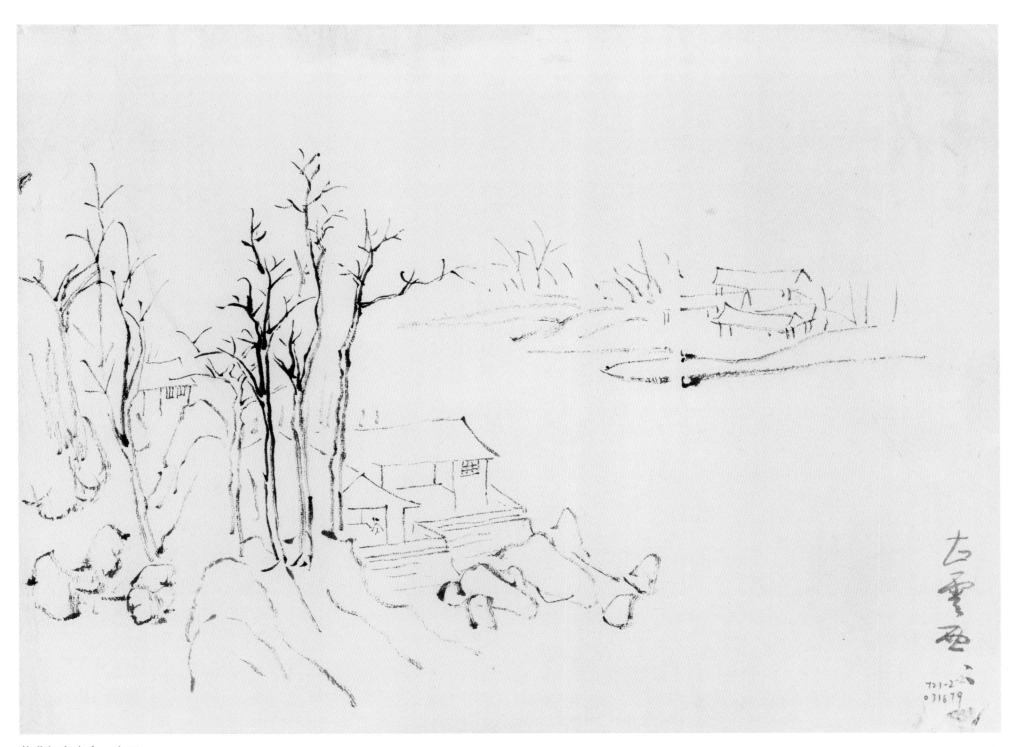

临曹知白山水　之四
题识：曹云西二

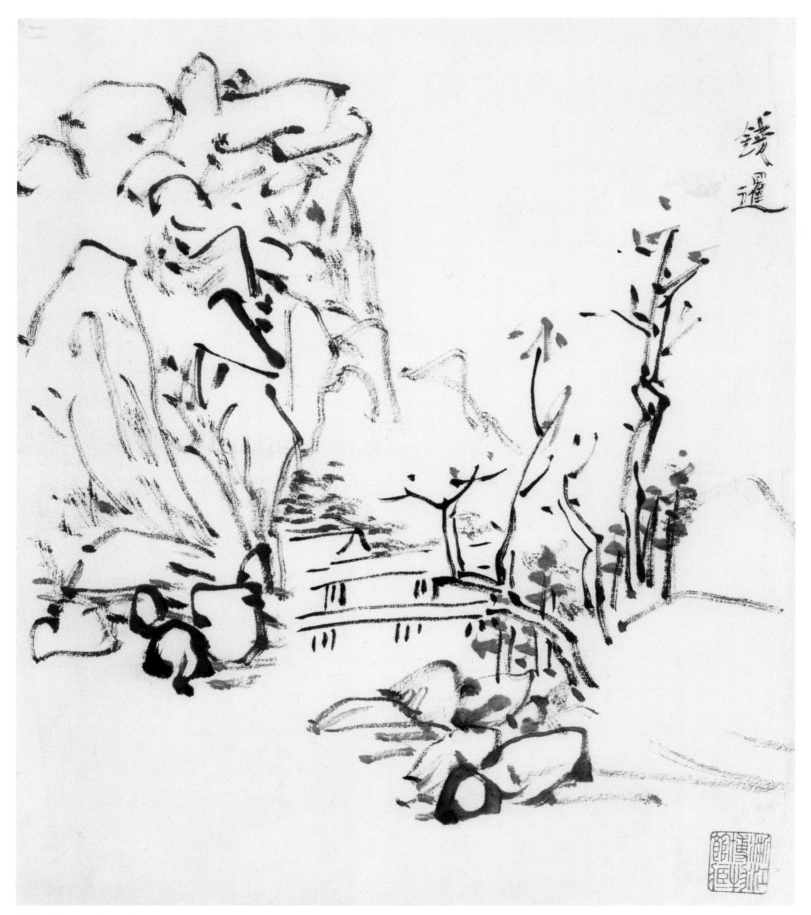

仿古山水　两幅　之一

纸本　27cm×24cm　浙江省博物馆藏
题识：钱选

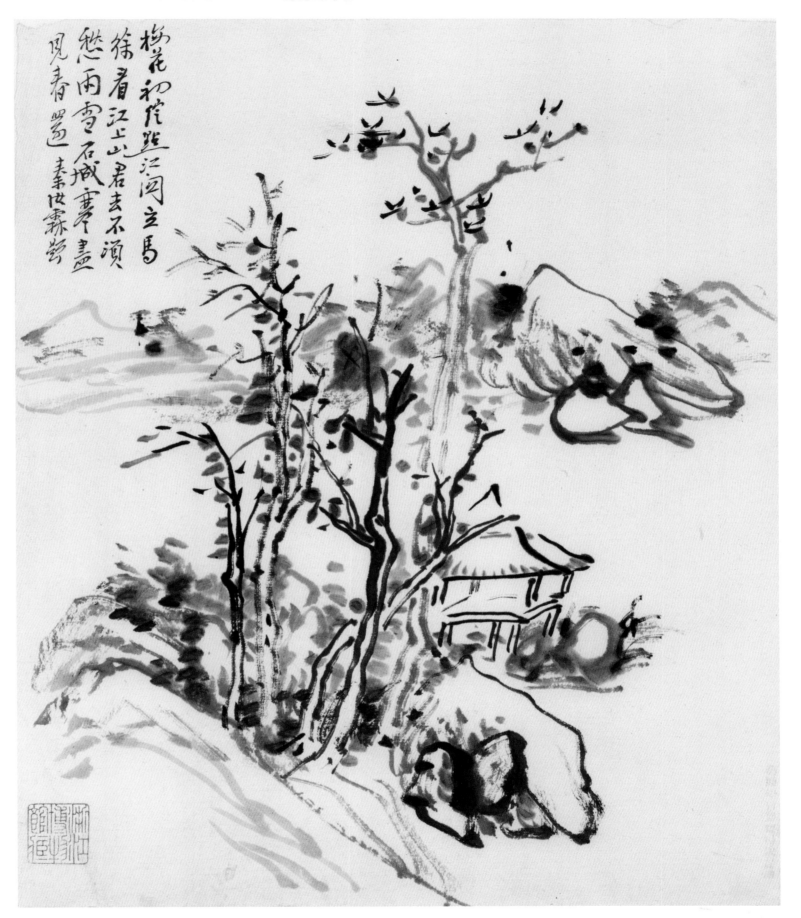

仿古山水　之二

题识：梅花初绽点江关　立马徐看江上山　君去不须愁雨雪　石城寒尽见春还　秦汝霖题

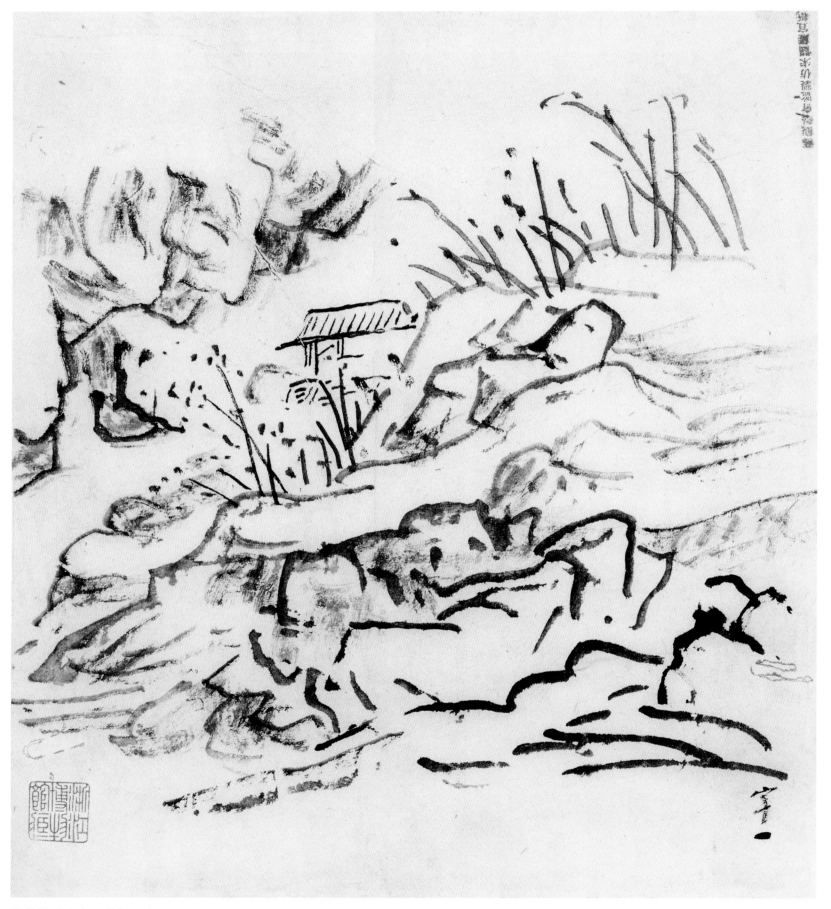

临董其昌山水　十幅　之一

纸本　28cm×24.5cm　浙江省博物馆藏
题识：宰一

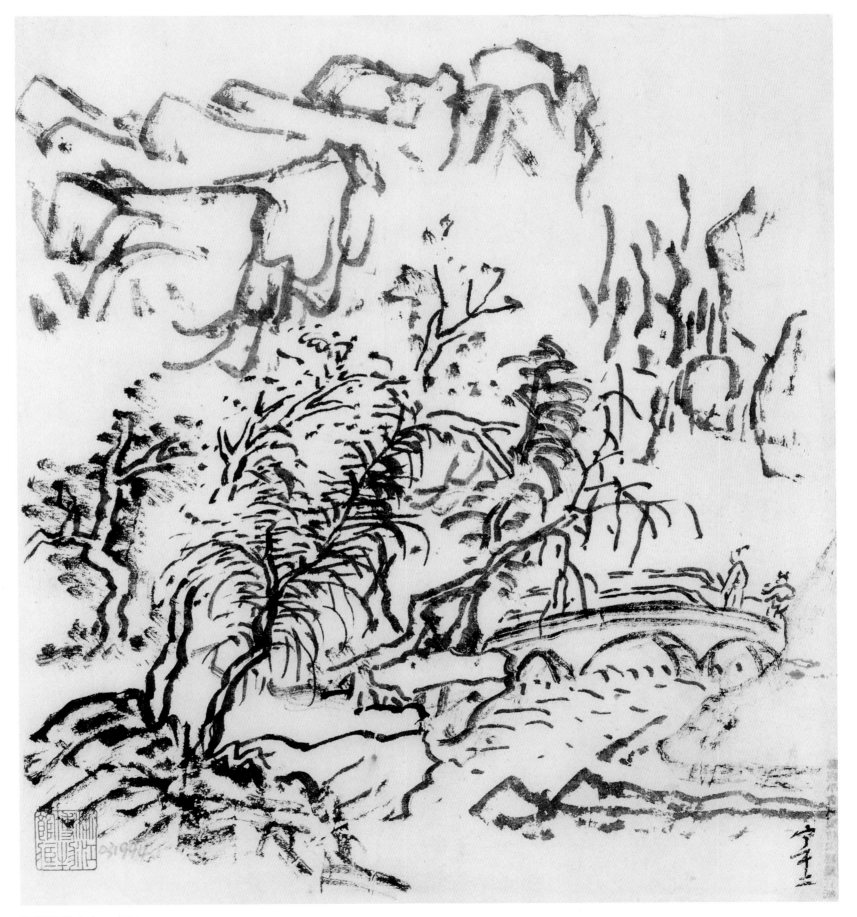

临董其昌山水　之二

题识：宰二

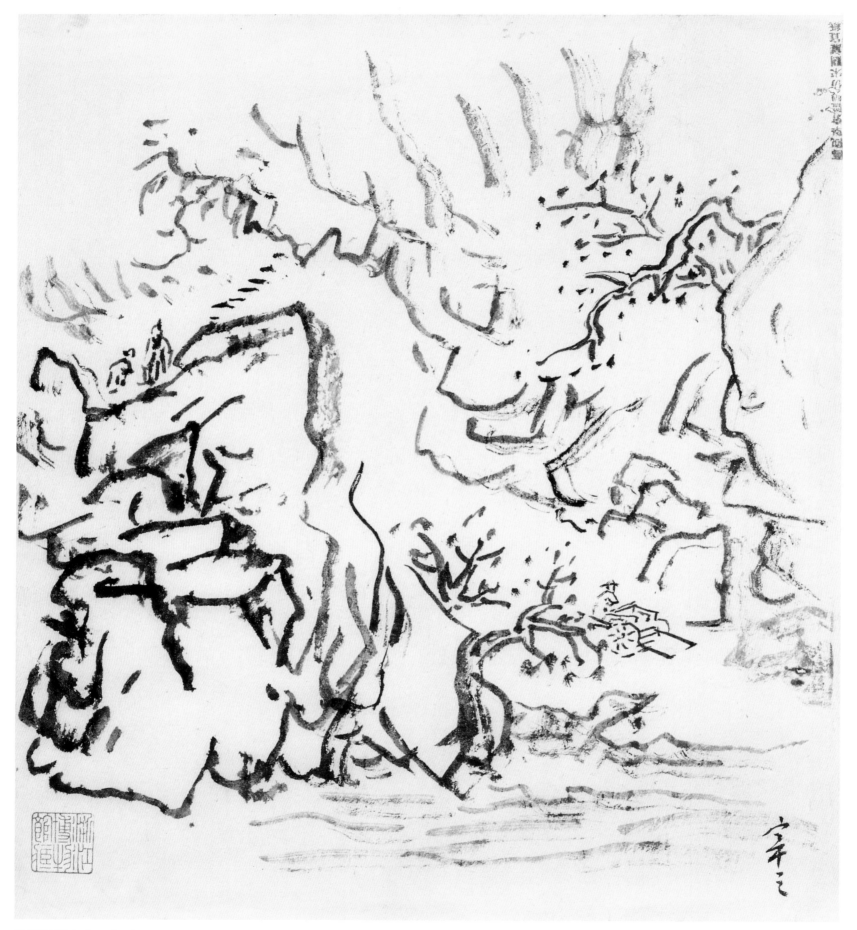

临董其昌山水 之三

题识：宰三

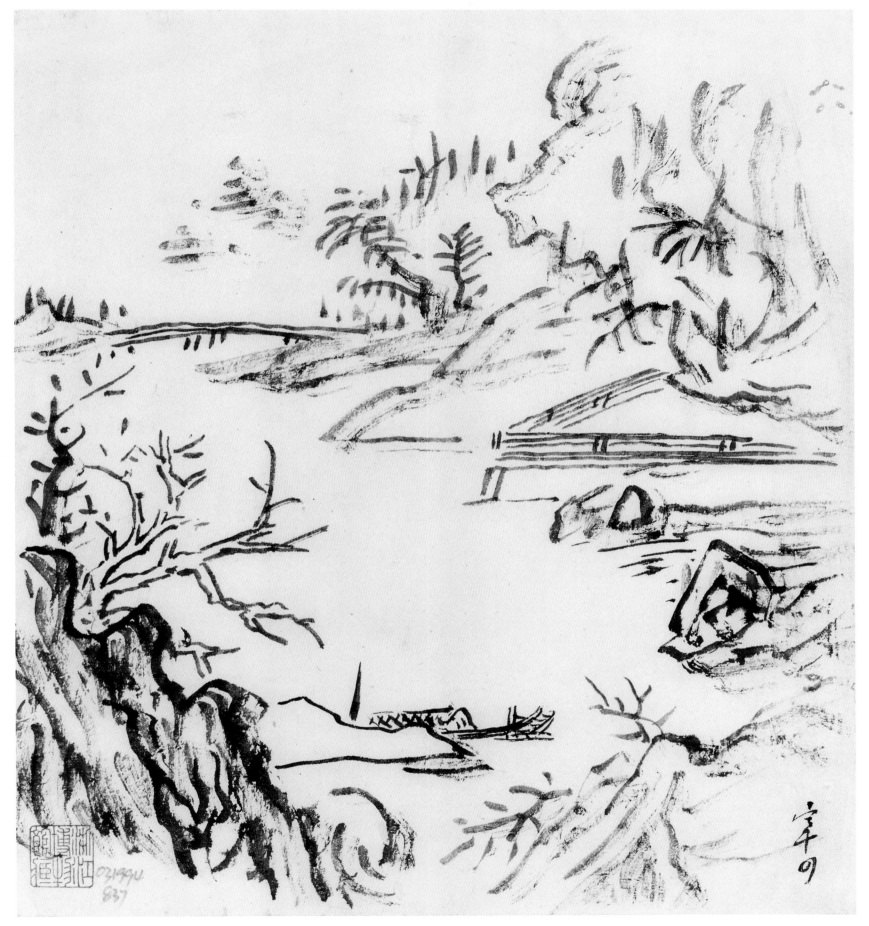

临董其昌山水 之四

题识：宰四

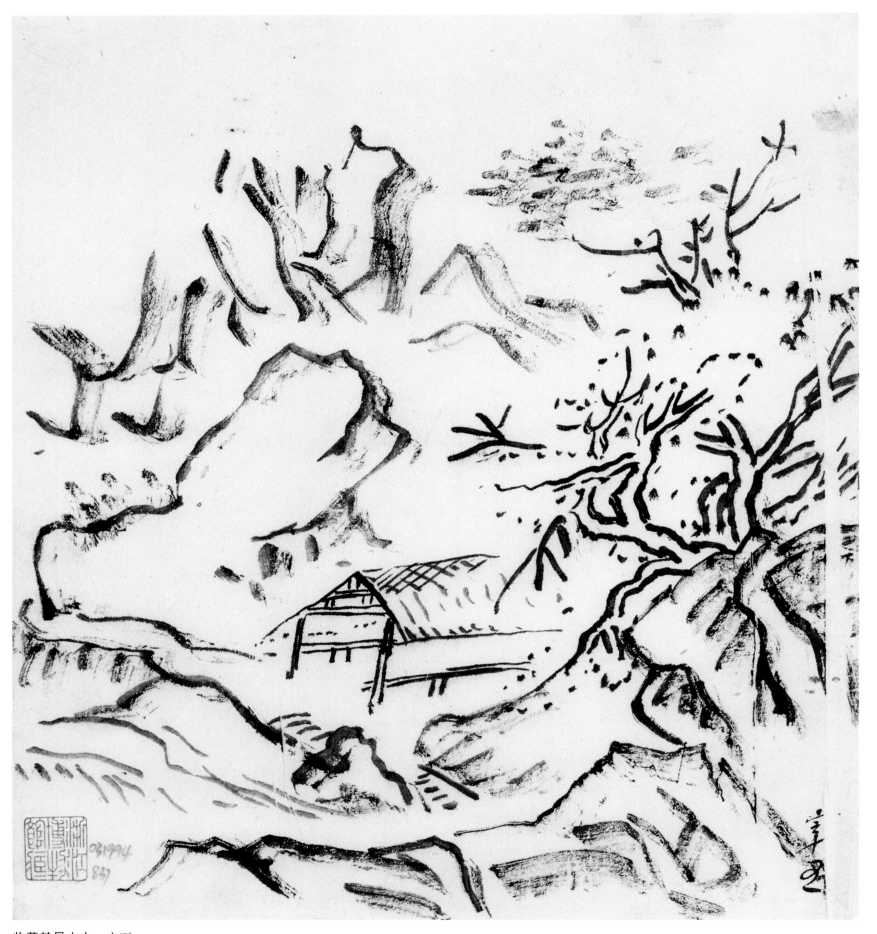

临董其昌山水　之五

题识：宰五

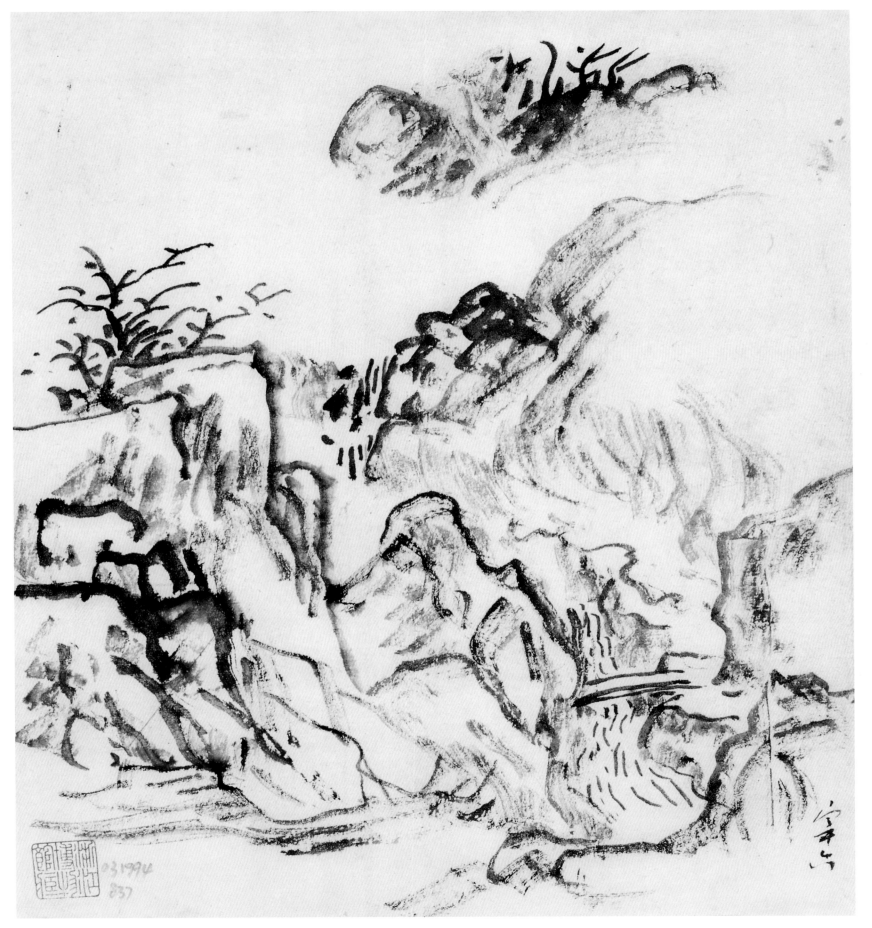

临董其昌山水　之六

题识：宰六

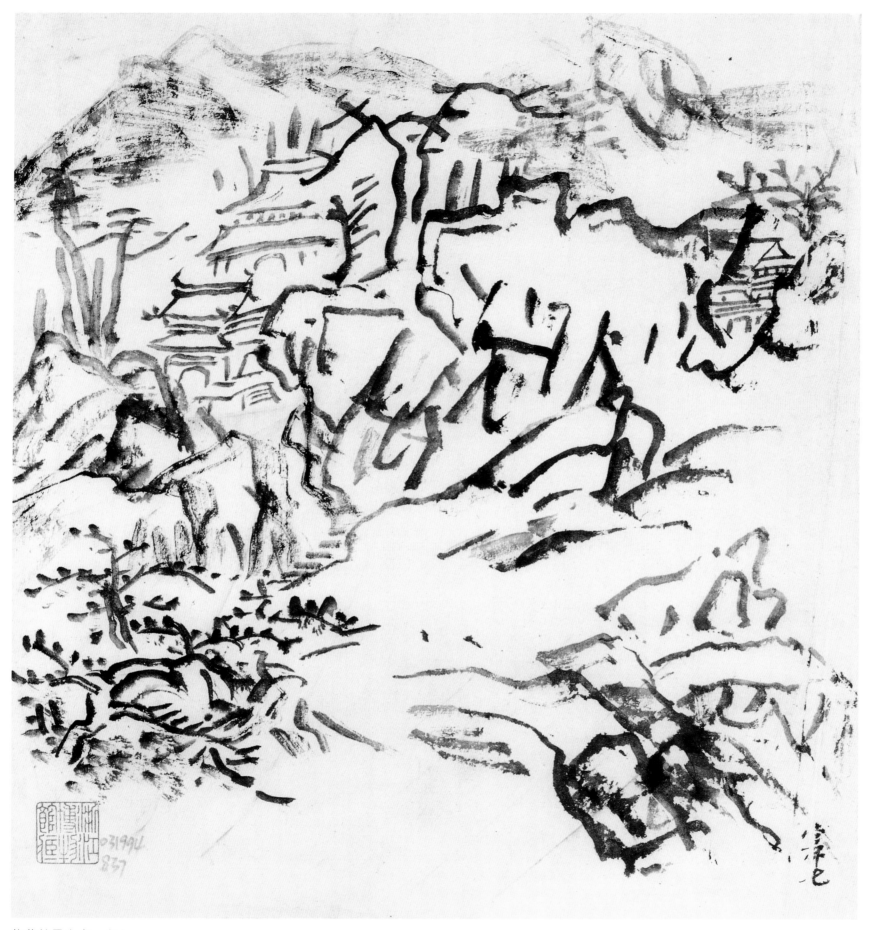

临董其昌山水　之七

题识：宰七

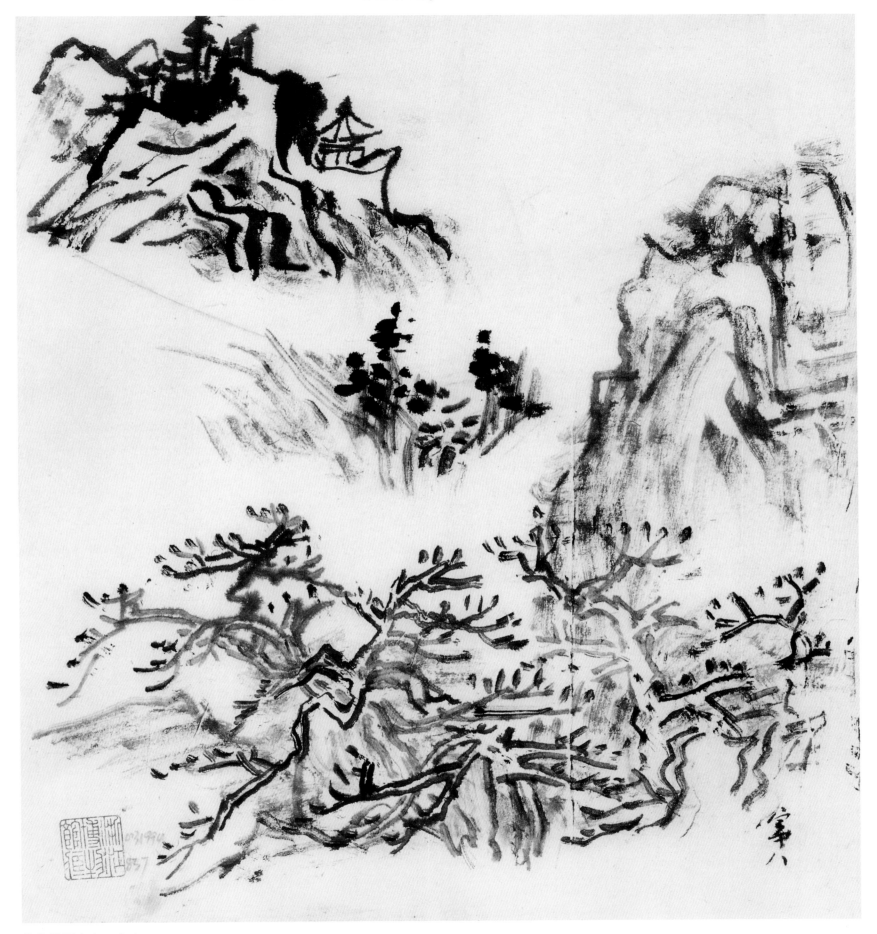

临董其昌山水 之八

题识：宰八

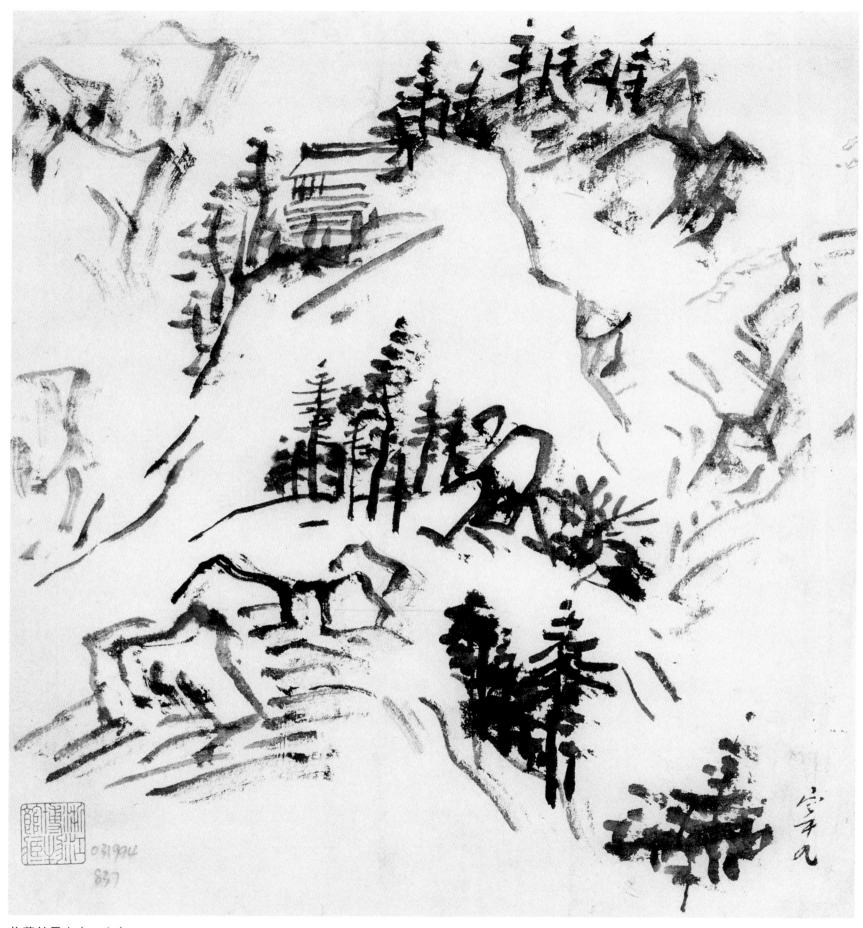

临董其昌山水　之九

题识：宰九

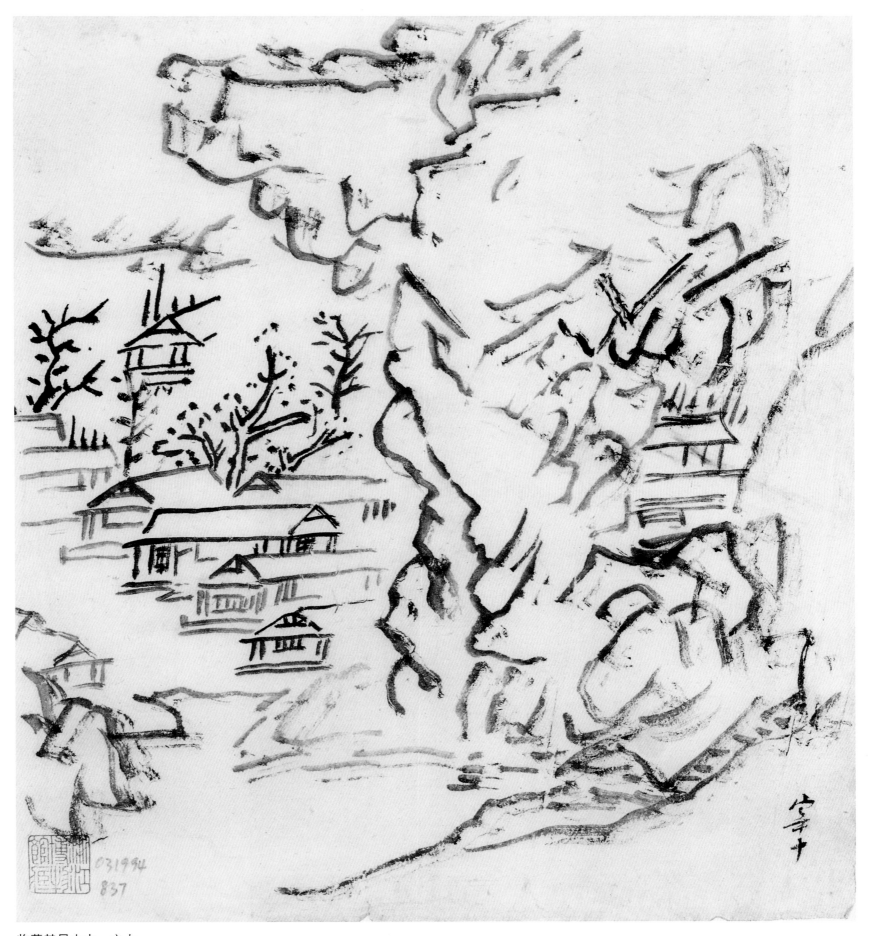

临董其昌山水　之十

题识：宰十

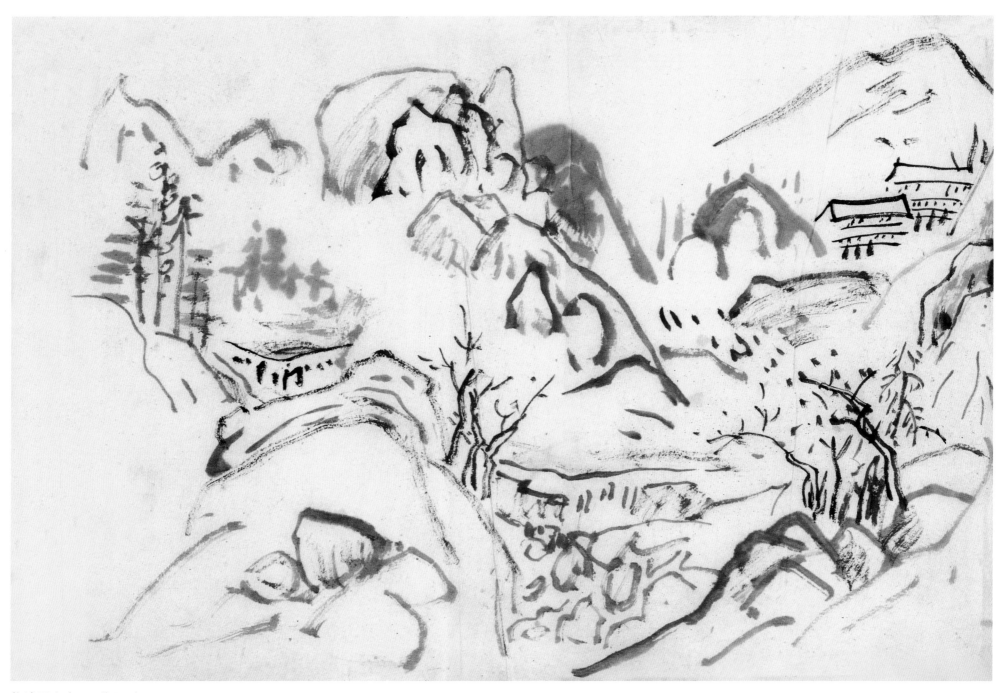

临沈周山水　两幅　之一

纸本　30cm×45cm　浙江省博物馆藏

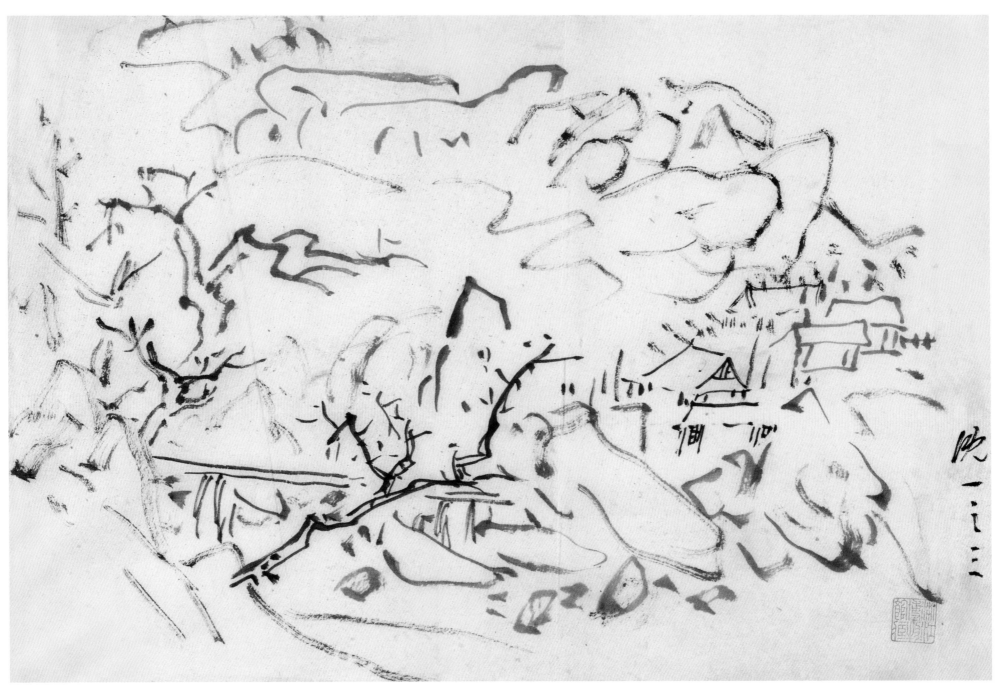

临沈周山水 之二
题识：沈一之三

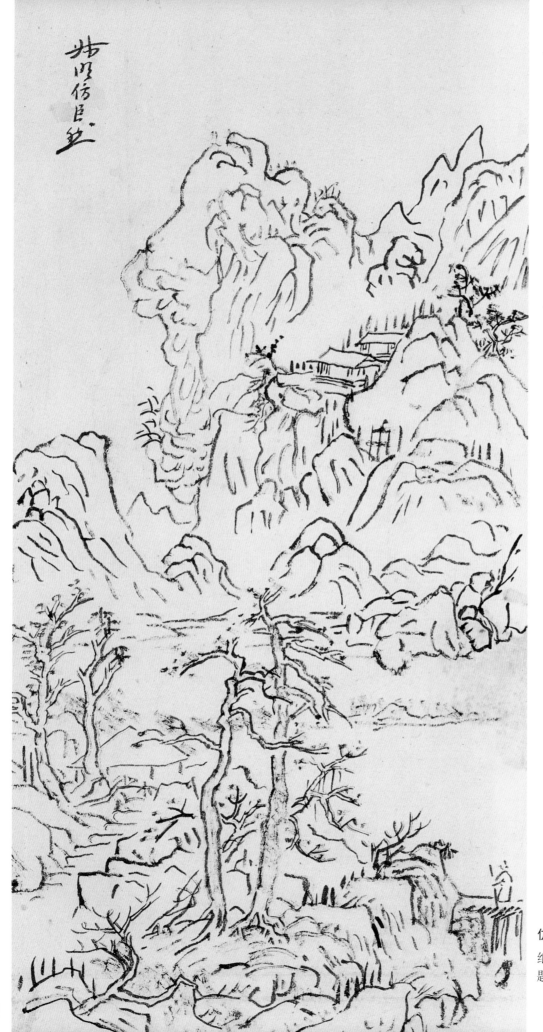

仿古山水　十四幅　之一

纸本　30cm×15.5cm　安徽省博物馆藏
题识：叔明仿巨然

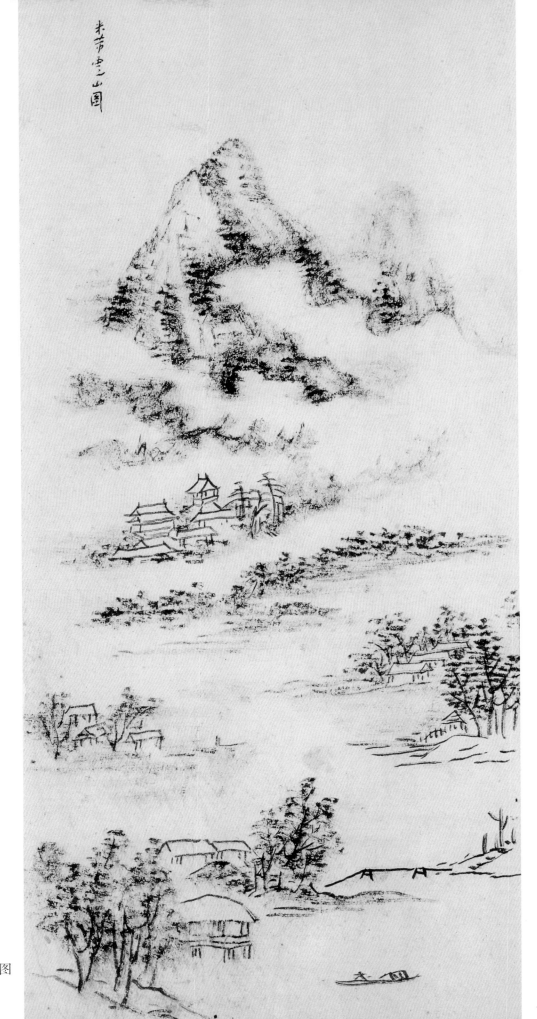

米芾云山图

仿古山水　之二
题识：米芾云山图

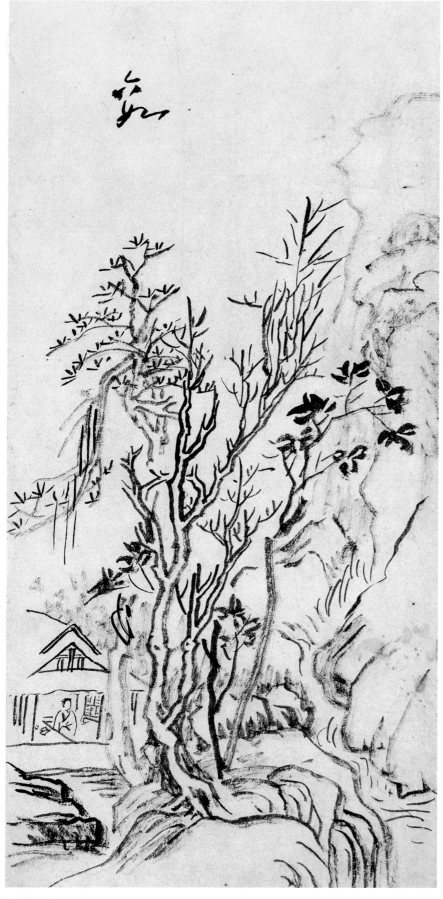

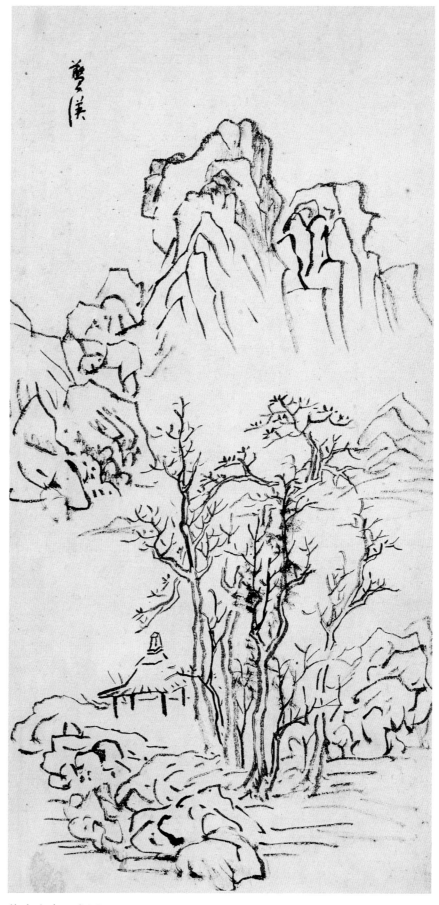

仿古山水 之三

题识：六如

仿古山水 之四

题识：蓝瑛

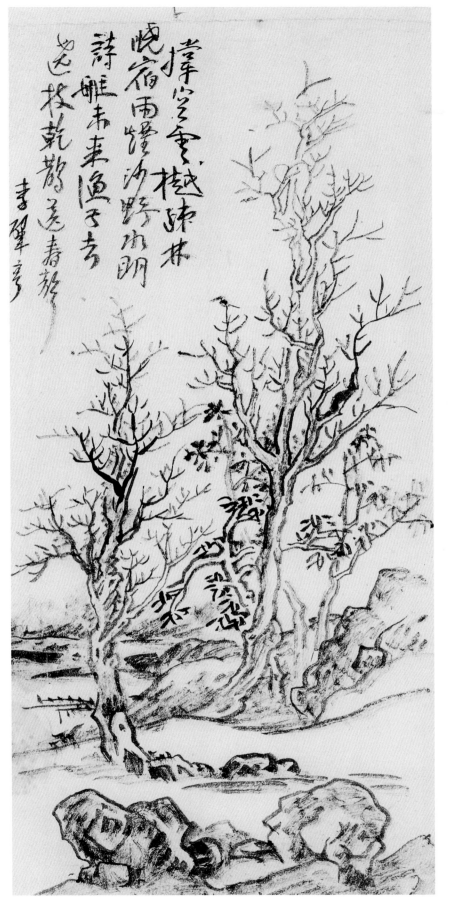

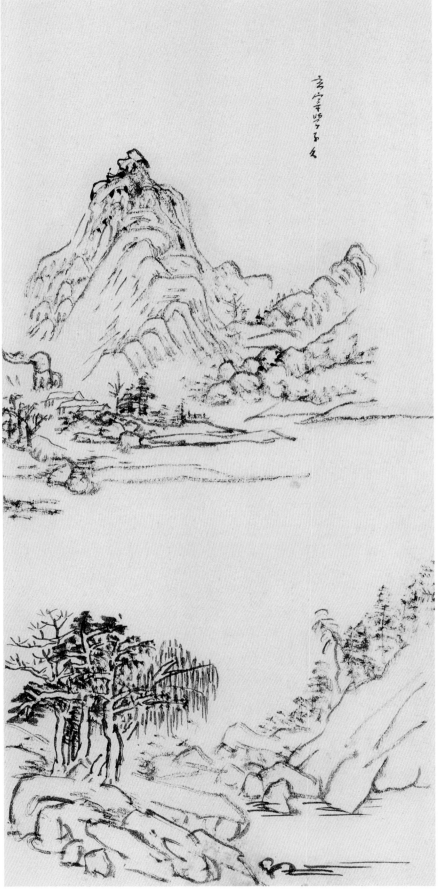

仿古山水　之五
题识：撑空云樾疏林晓　宿雨烟沙野水明　诗艇未来渔子去　绕枝乾鹊
送春声　李肇亨

仿古山水　之六
题识：玄宰学子久

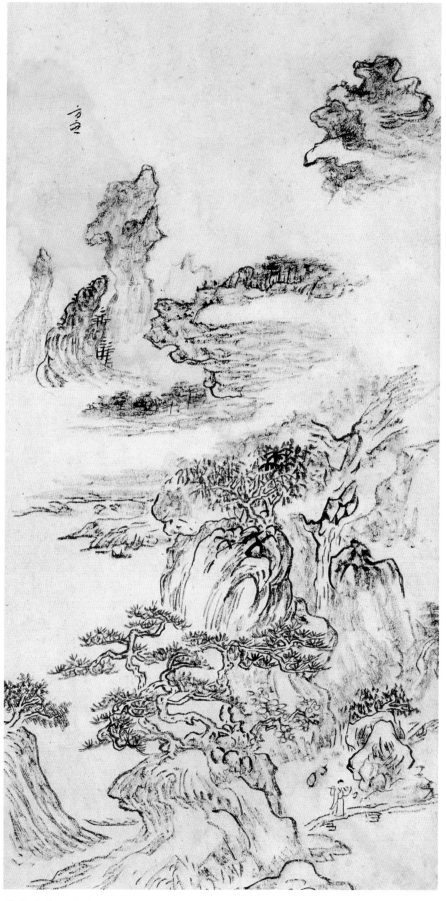

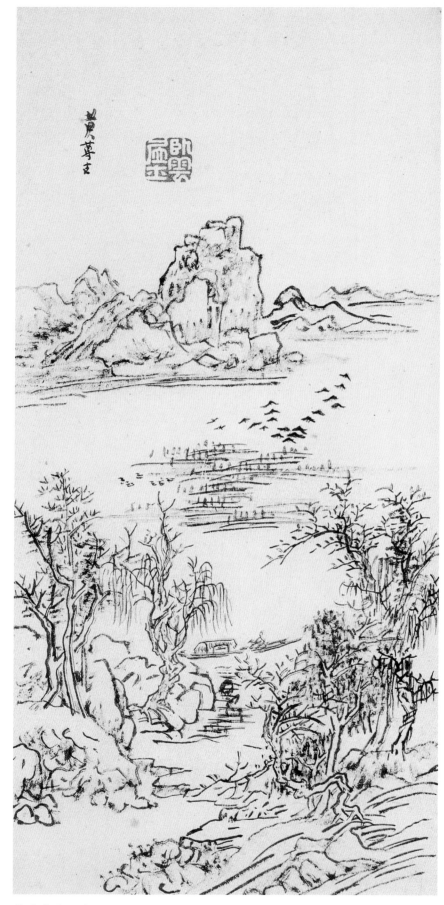

仿古山水 之七

题识：方壶

仿古山水 之八

题识：黄遵古

钤印：卧云居士

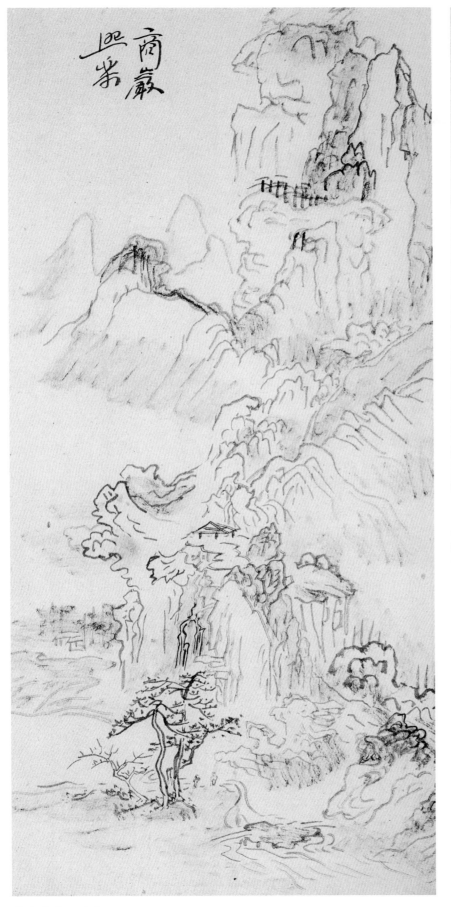

仿古山水 之九

题识：商岩熙乐

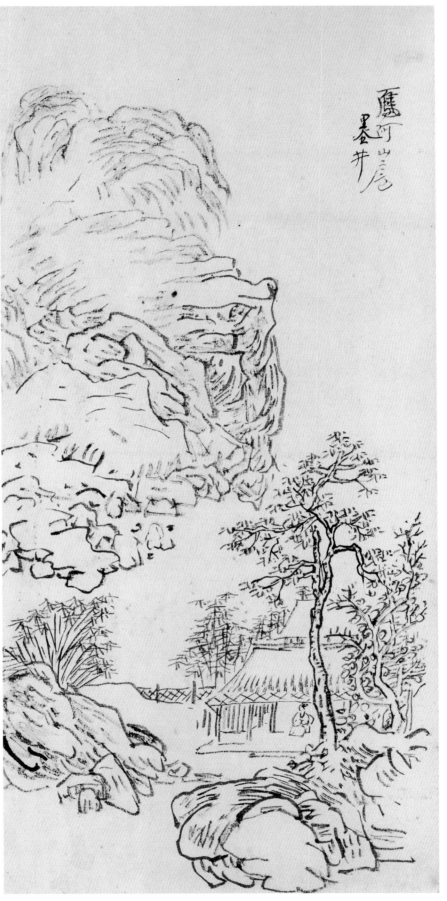

仿古山水 之十

题识：鹰阿山房 墨井

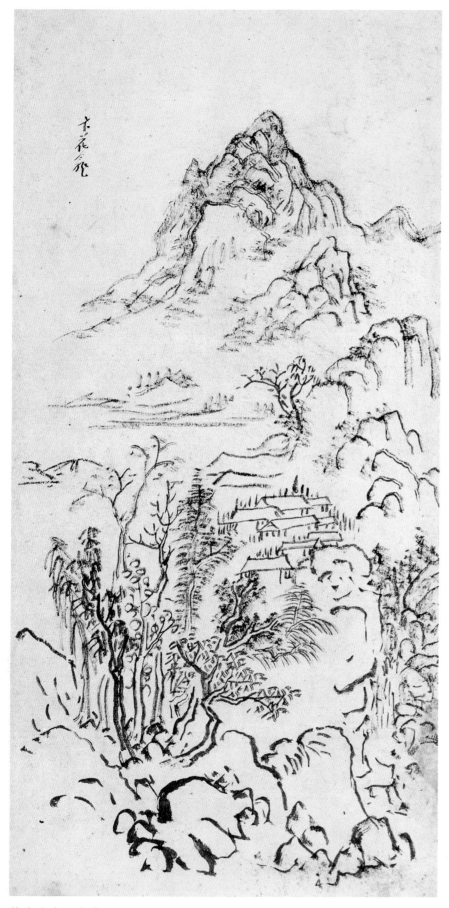

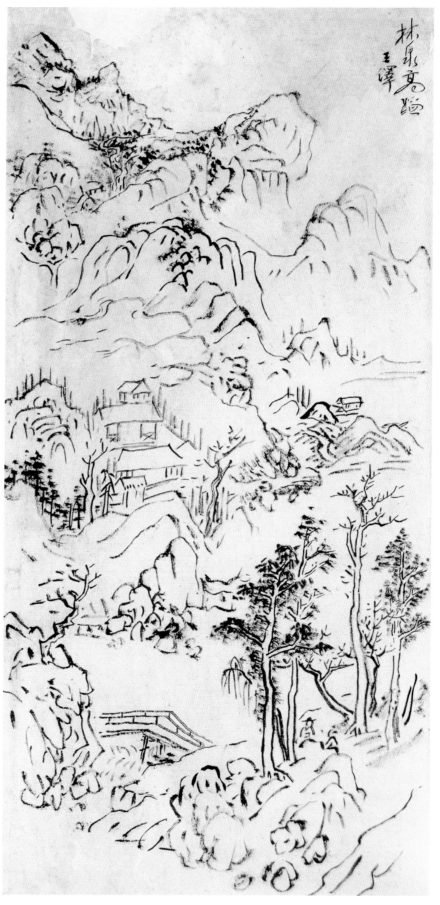

仿古山水 之十一

　题识：卞花龛

仿古山水 之十二

　题识：林泉高蹈　王铎

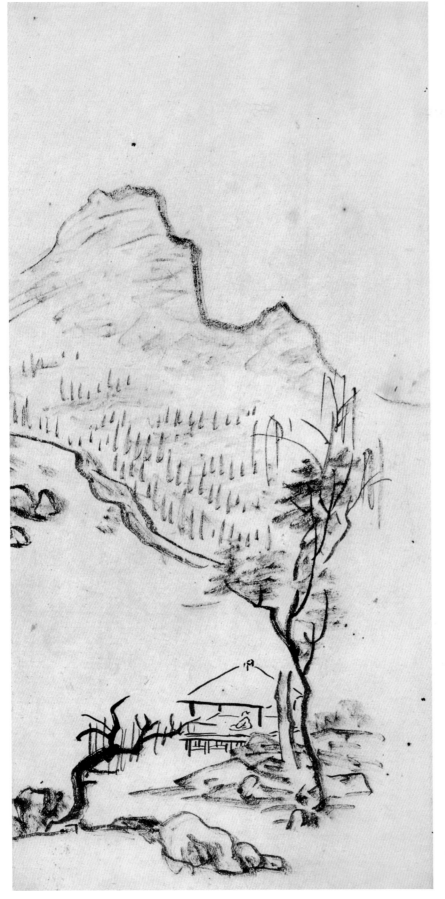

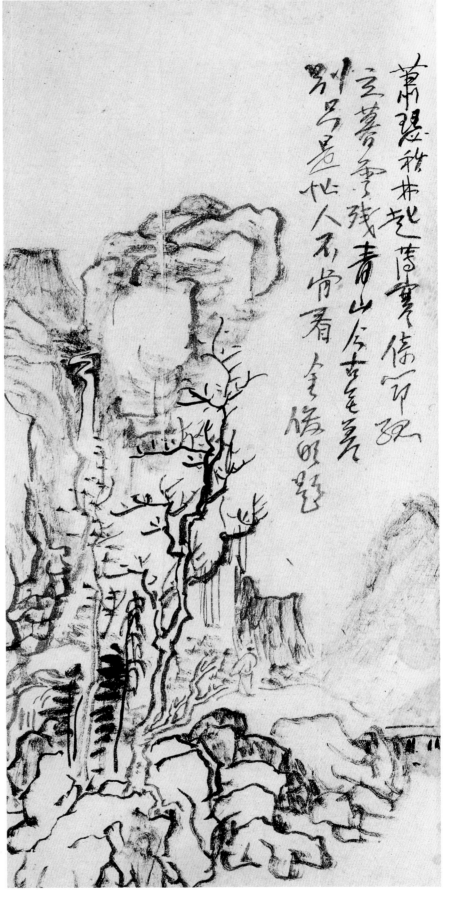

仿古山水　之十三

仿古山水　之十四

题识：萧瑟秋林起薄寒　倚筇孤立暮云残　青山今古无差别　只是忙人不
　　　肯看　金俊明题

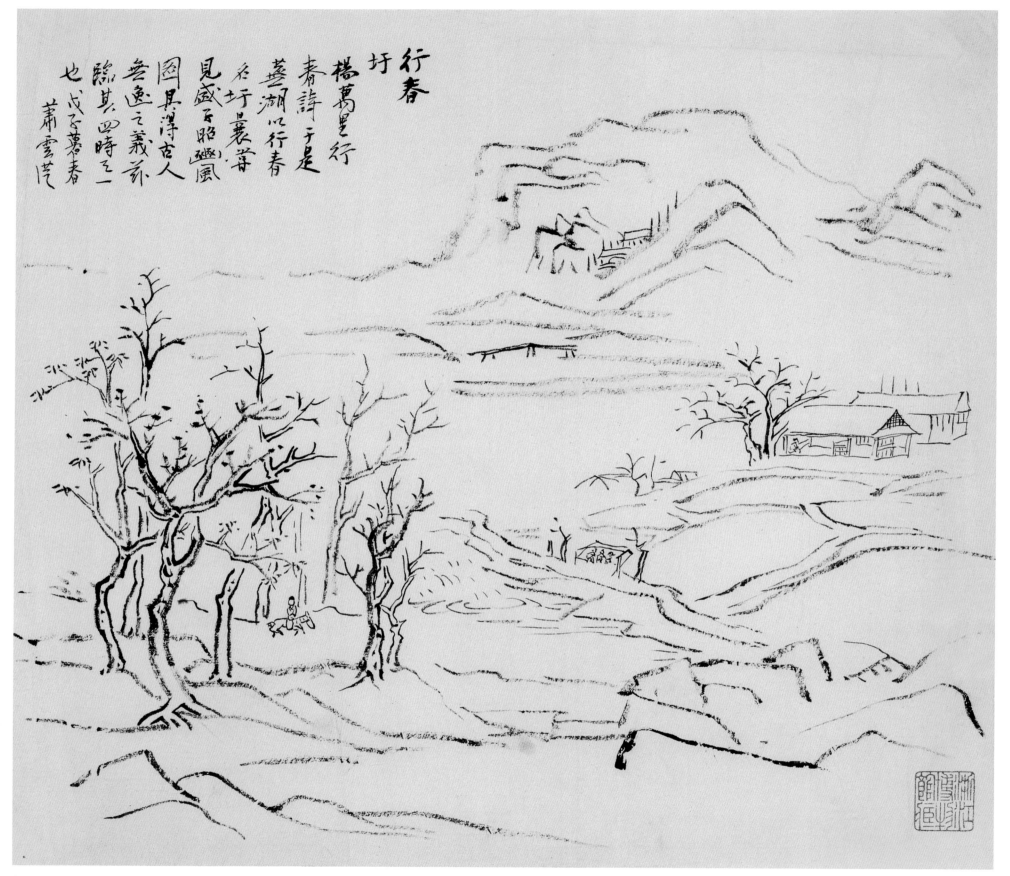

行春

圩楯萬里行
春詩于是
蕪湖以行春
名圩嘗嘗
見盛子昭豳風
圖具得古人
無逸之義茲
臨其四時之一
也戊子暮春
蕭雲茫

临萧云从山水　三幅　之一

纸本　27cm×29cm　浙江省博物馆藏
题识：行春圩　杨万里行春诗　于是芜湖以行春名圩　曩尝见盛子昭豳风图　其得古人无逸之义　兹临其四时之一也　戊子暮春　萧云从

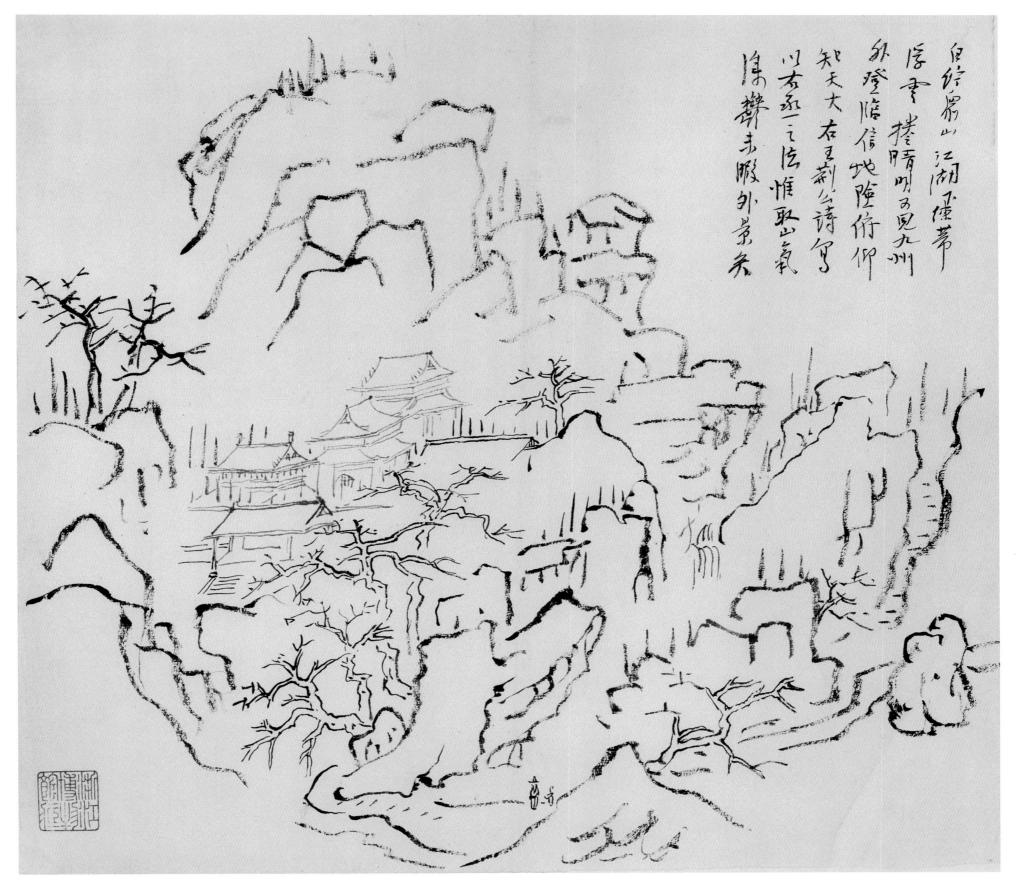

临萧云从山水　之二

题识：白纻　众山江湖下　练带浮云卷　晴明可见九州外　登临信地险　俯仰知天大　右王荆公诗　写以右丞之法　惟取山气深郁　未暇外景矣

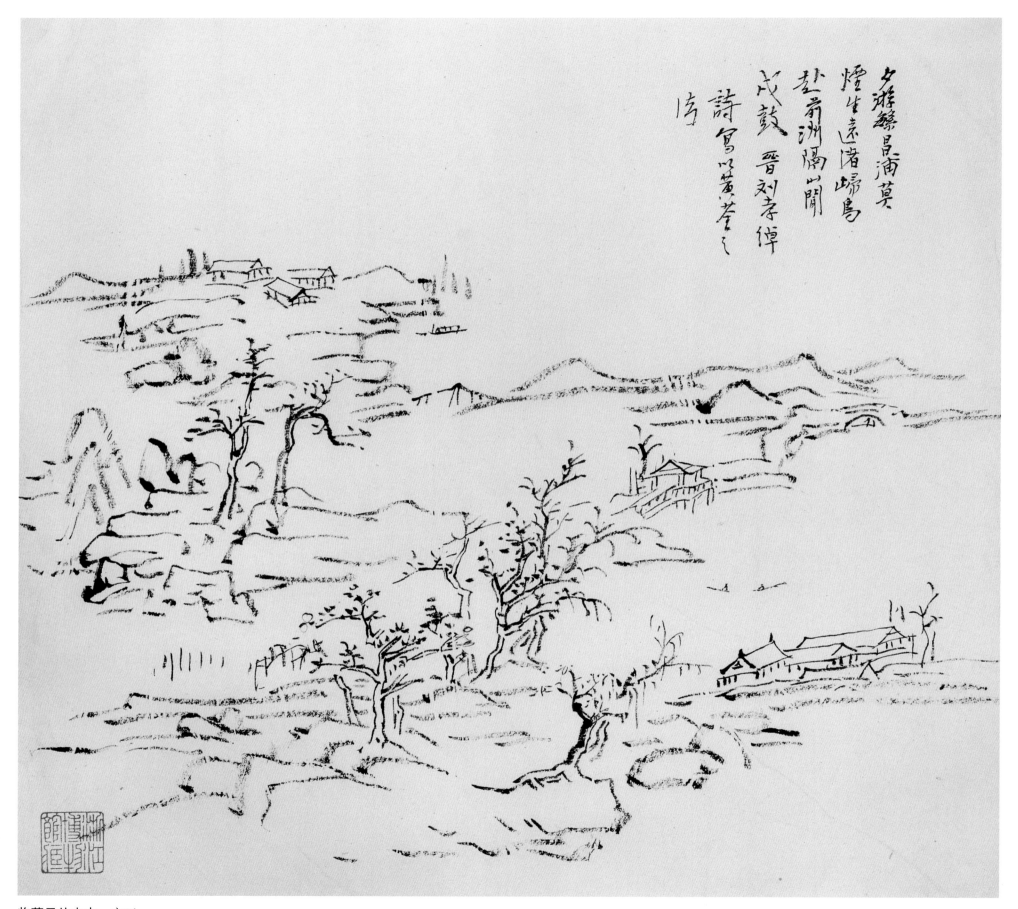

夕游縣昌浦莫
煙生遠渚埽鳥
赴前洲隔山聞
戍鼓　晉劉孝偉
詩寫以黃筌之
法

临萧云从山水　之三

题识：夕游繁昌浦　暮烟生远渚　归鸟赴前洲　隔山闻戍鼓　晋刘孝绰诗　写以黄筌之法

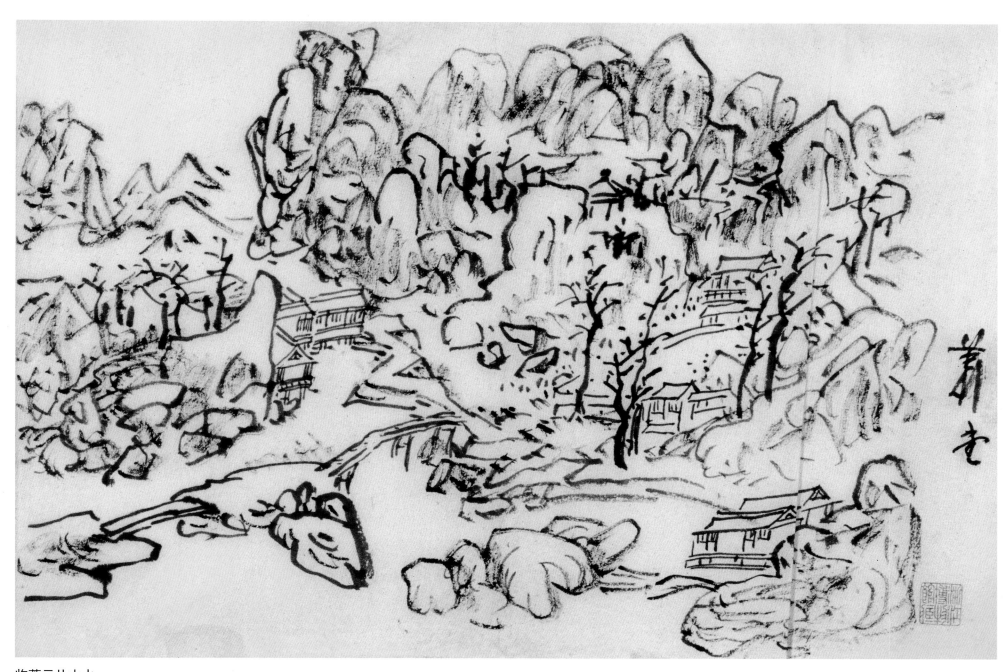

临萧云从山水

纸本　29.5cm×45cm　浙江省博物馆藏
题识：萧壹

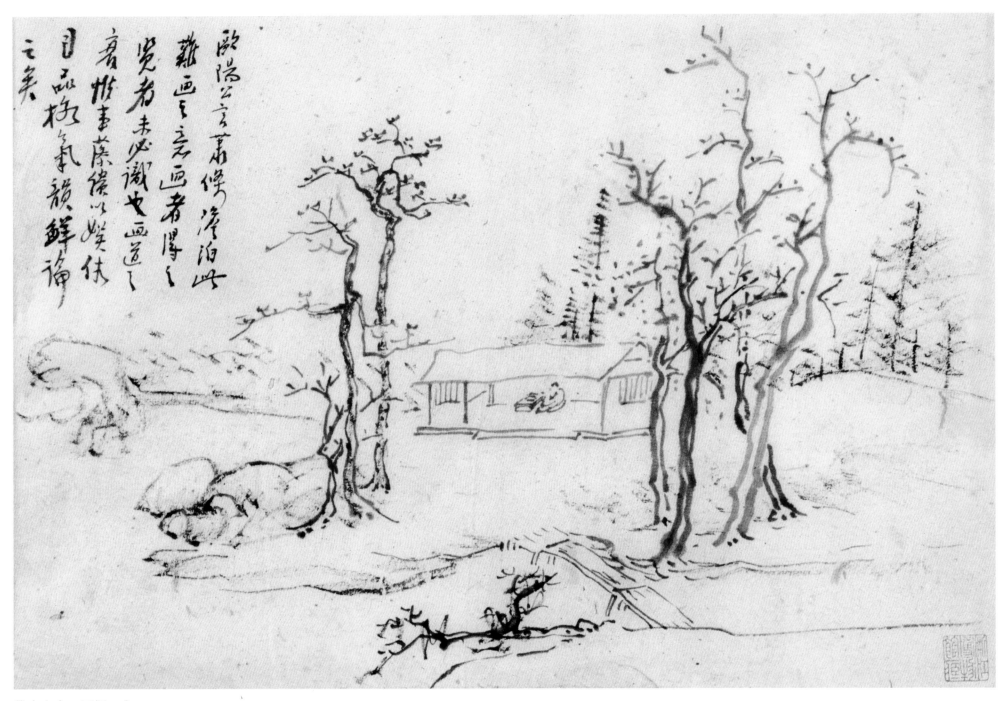

仿古山水　四幅　之一

纸本　30cm×45cm　浙江省博物馆藏

题识：欧阳公言　萧条澹泊　此难画之意　画者得之　览者未必识也　画道之衰　惟事藻缋以娱俗目　品格气韵鲜论之矣

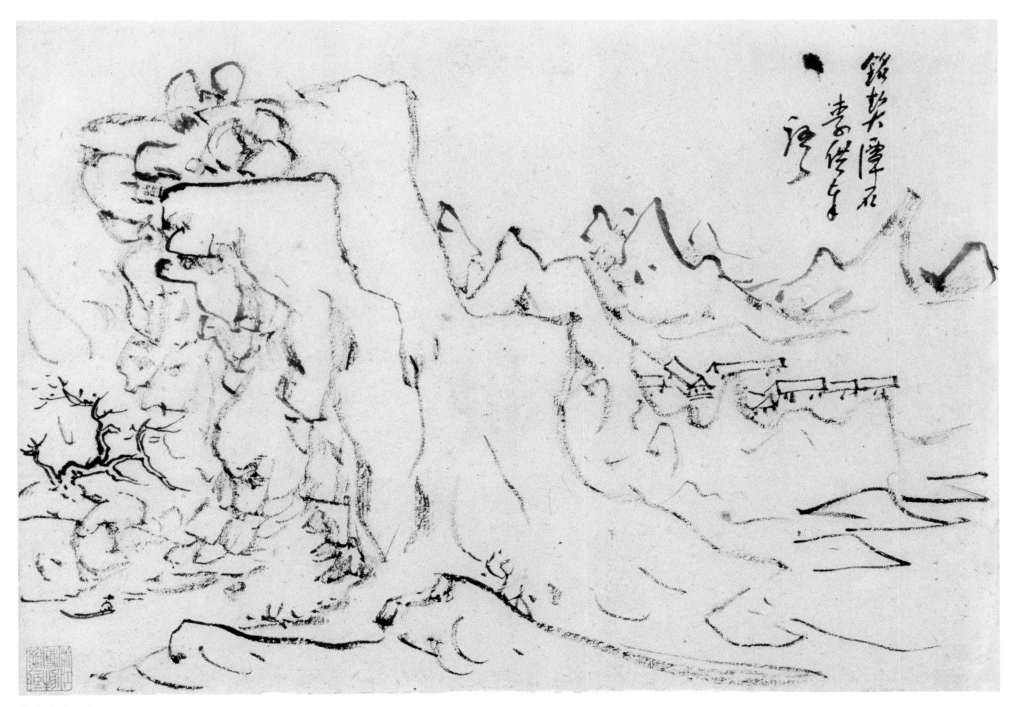

仿古山水 之二

题识：铭契潭石 李供奉语

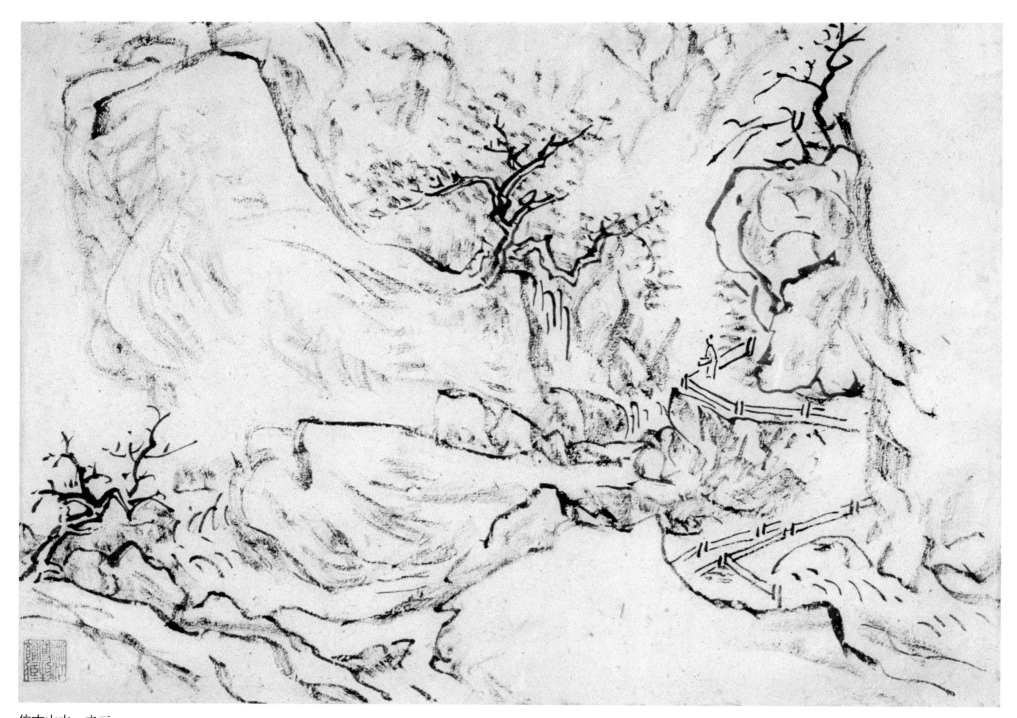

仿古山水　之三

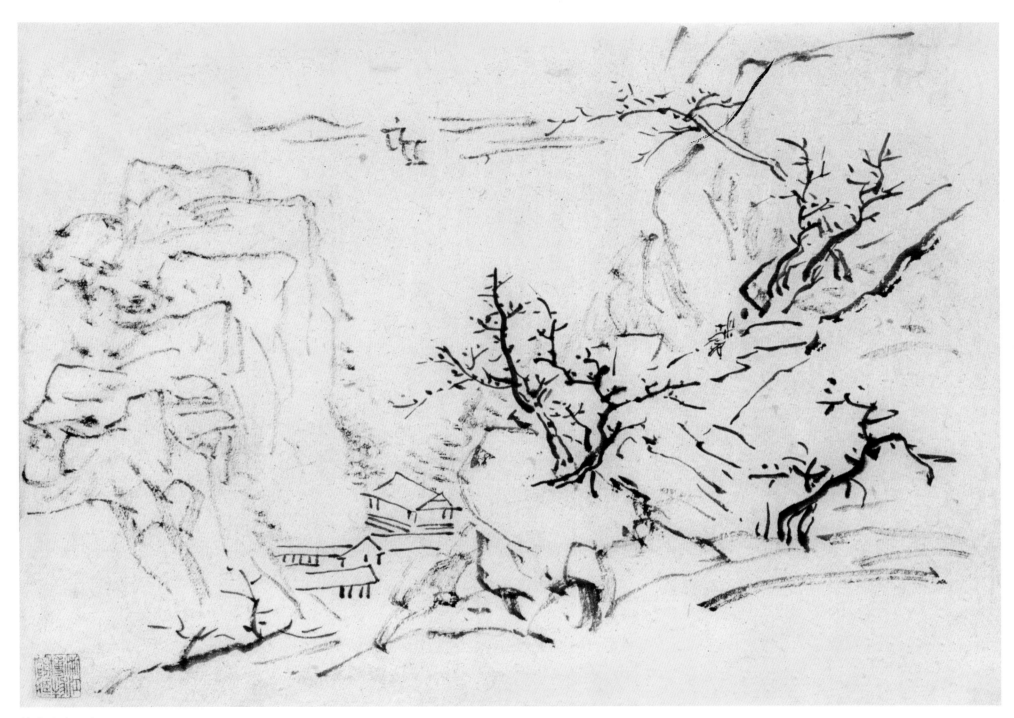

仿古山水　之四

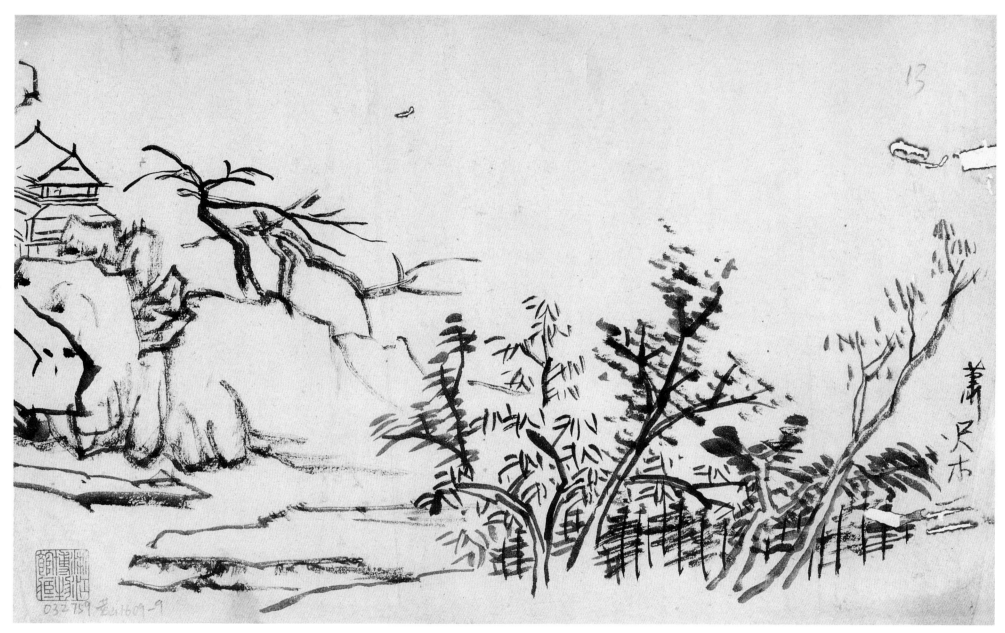

临萧云从山水　两幅　之一

纸本　21.5cm×32cm　浙江省博物馆藏

题识：萧尺木一

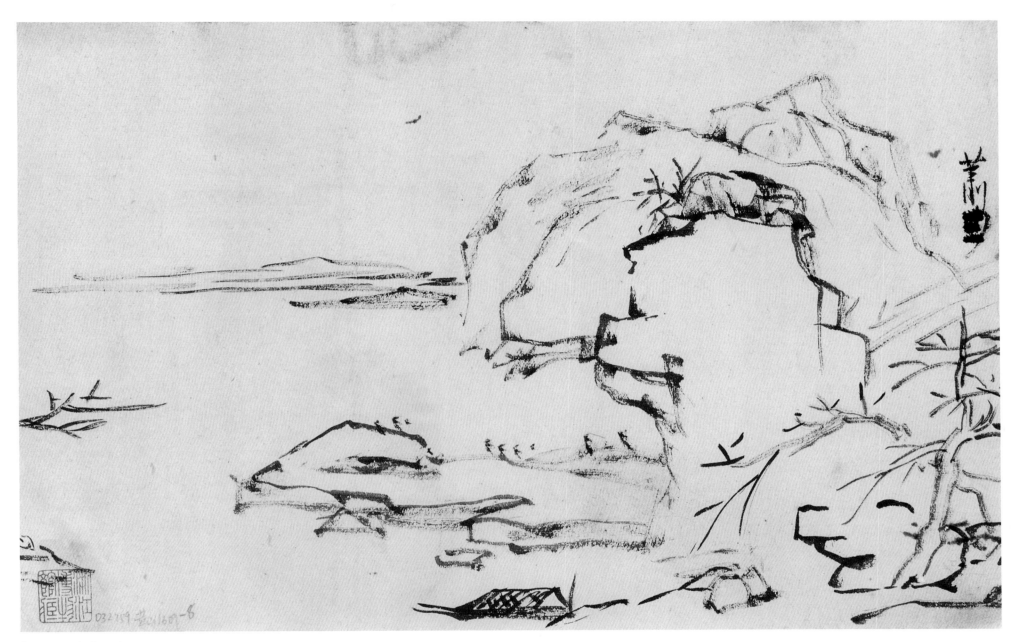

临萧云从山水　之二

题识：萧三

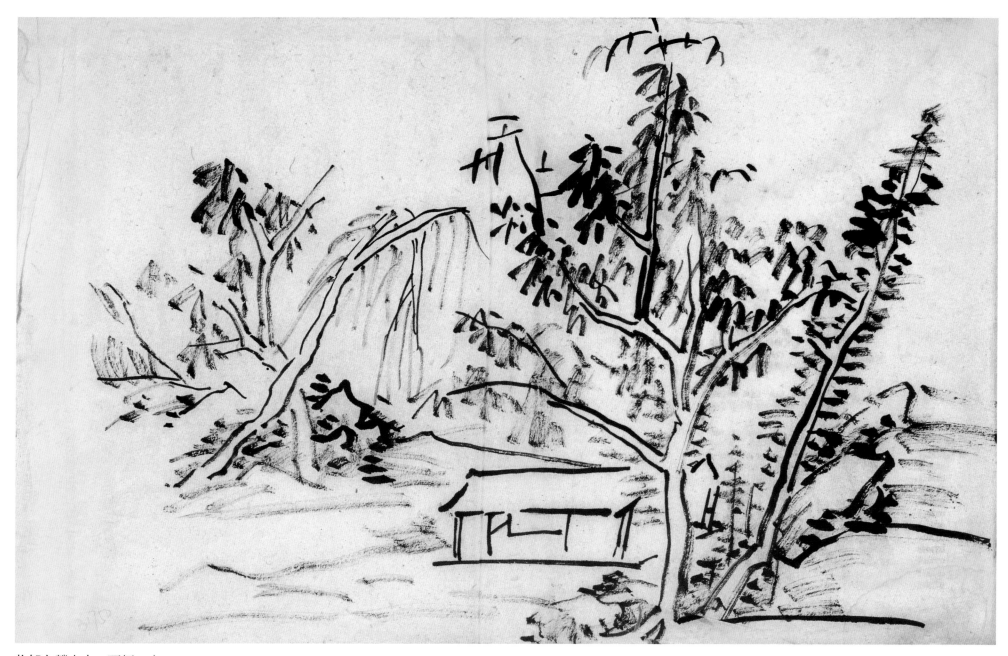

临邹之麟山水　两幅　之一
纸本　30cm×45cm　浙江省博物馆藏

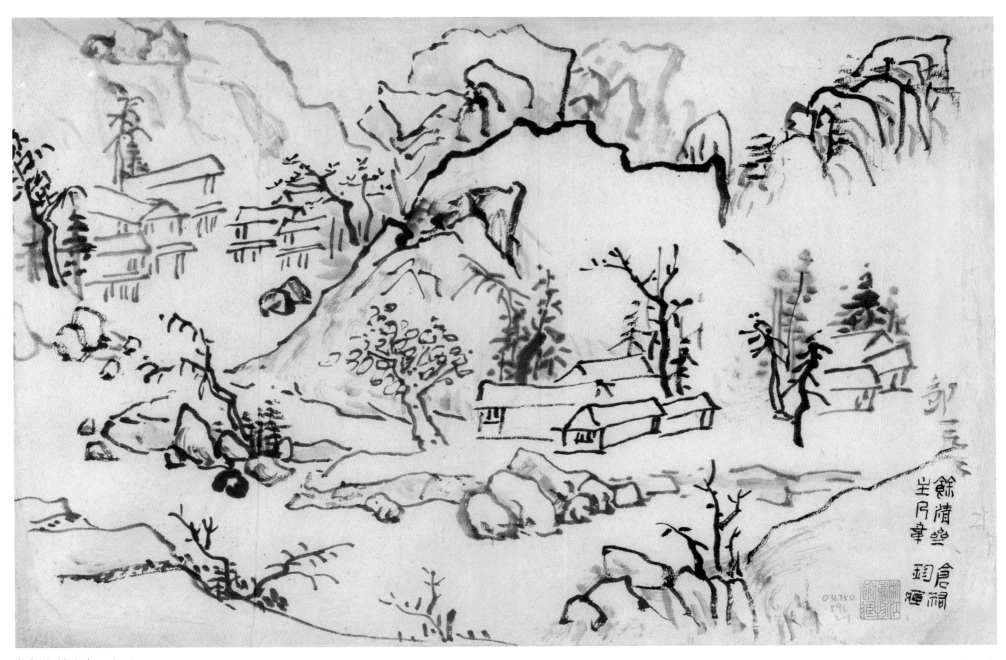

临邹之麟山水　之二

题识：邹一之二　余清斋主人章　仓祐珍藏

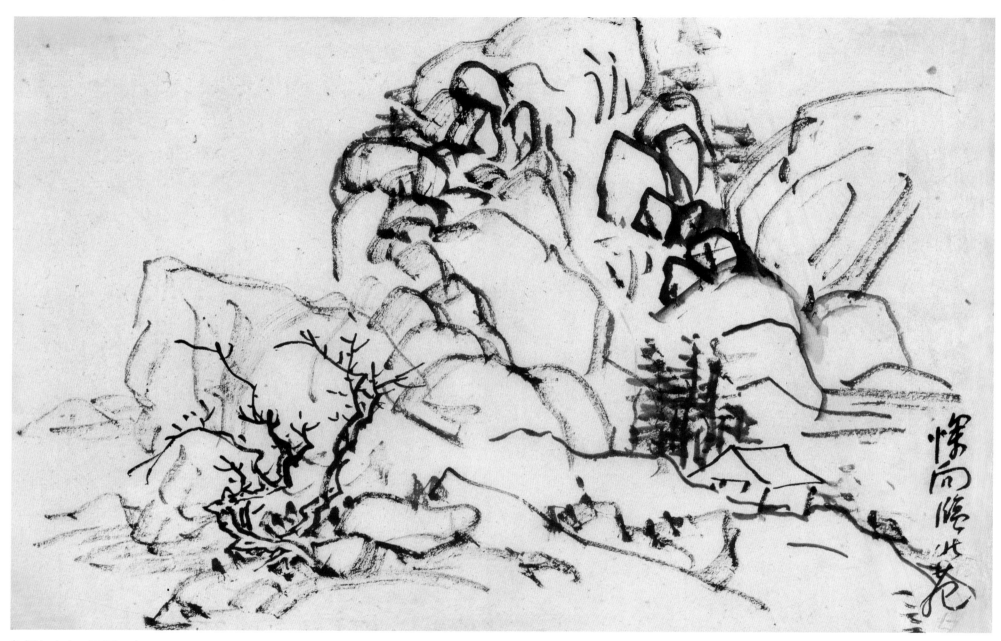

临恽向山水　两幅　之一

纸本　30cm×45cm　浙江省博物馆藏
题识：恽向临北苑

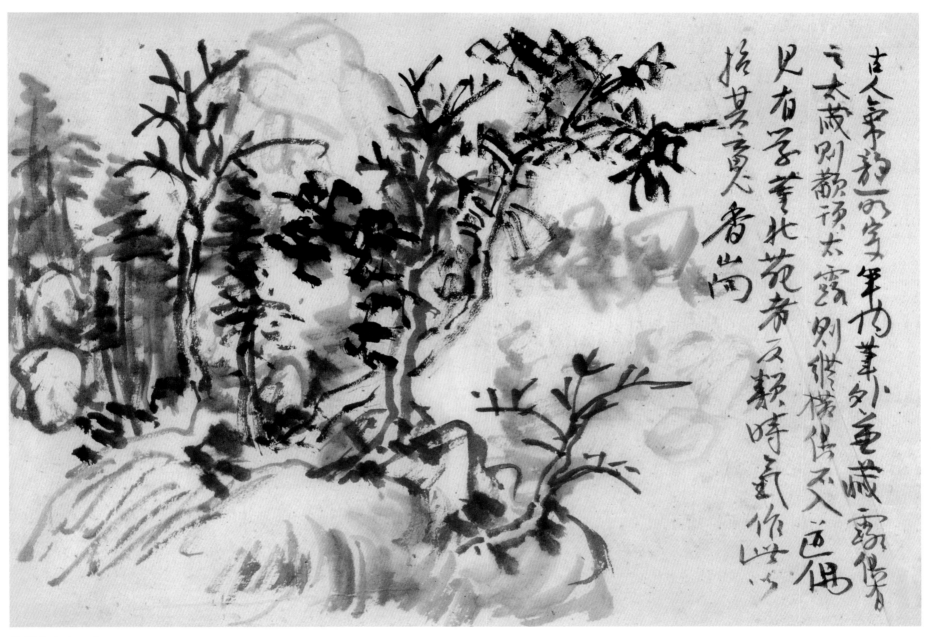

临恽向山水 之二

题识：古人气韵所宗 笔内笔外 兼藏露俱有之 太藏则颟顸 太露则横 俱不入道 偶见有学董北苑者 反类时气 作此以招其魂 香山向

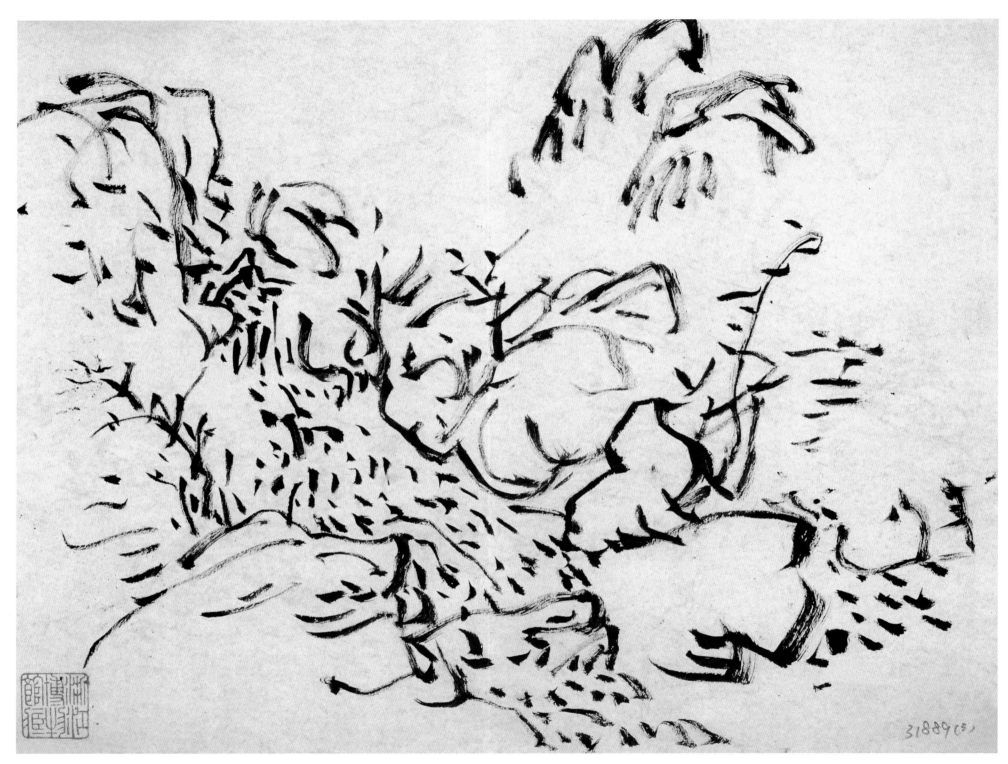

临恽向山水　两幅　之一
纸本　21cm×27cm　浙江省博物馆藏

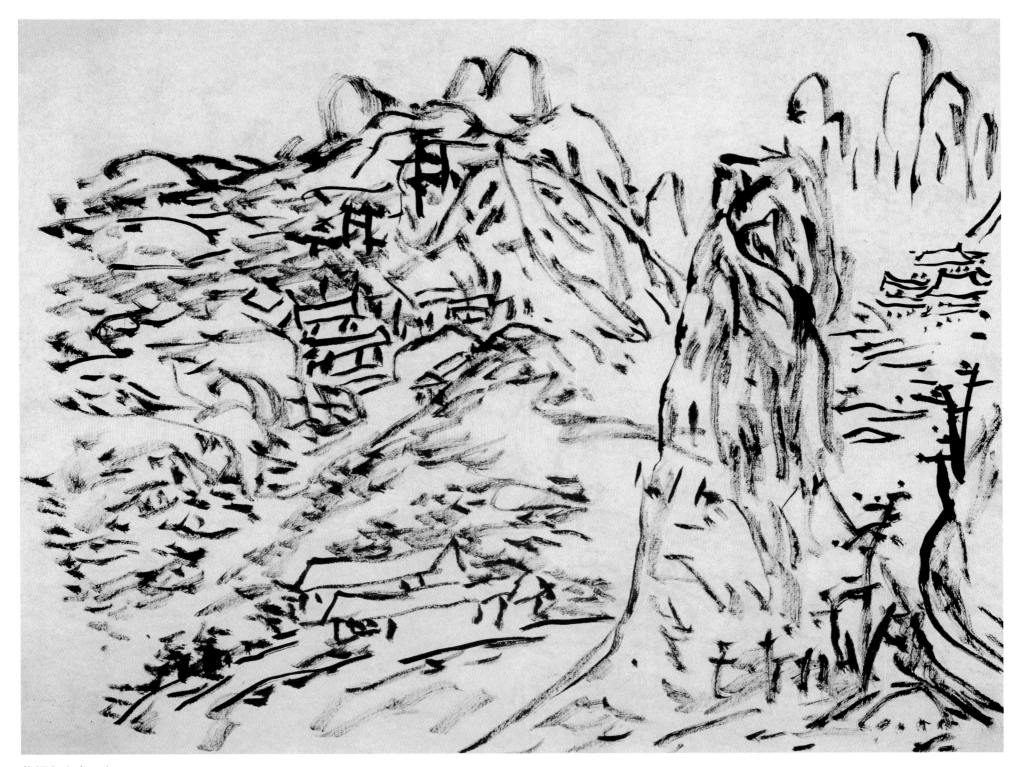

临恽向山水　之二

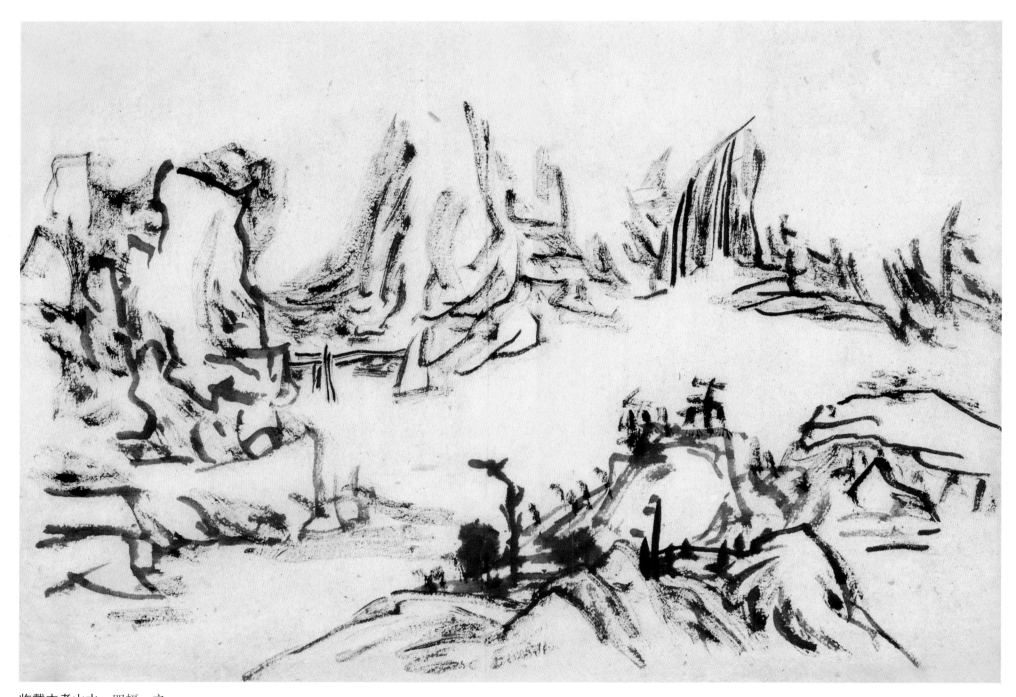

临戴本孝山水 四幅 之一
纸本 30cm×45cm 浙江省博物馆藏

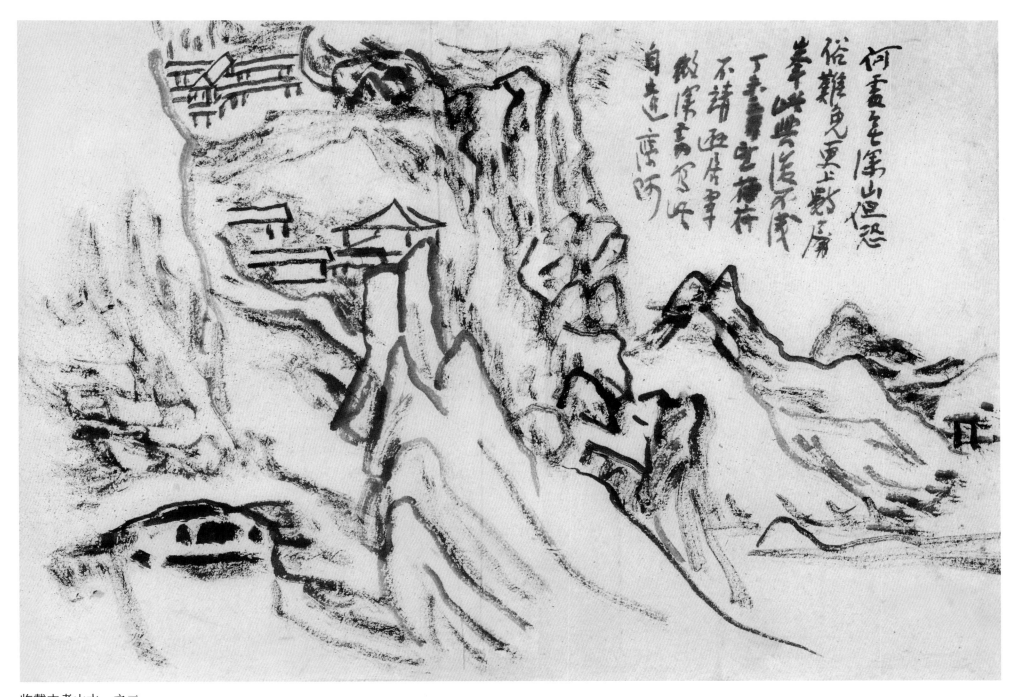

临戴本孝山水　之二

题识：何处无深山　但恐俗难免　更上数层峰　此兴复不浅　丁未三月望　崔荇不靖　避居翠微深处　写此自遣　鹰阿

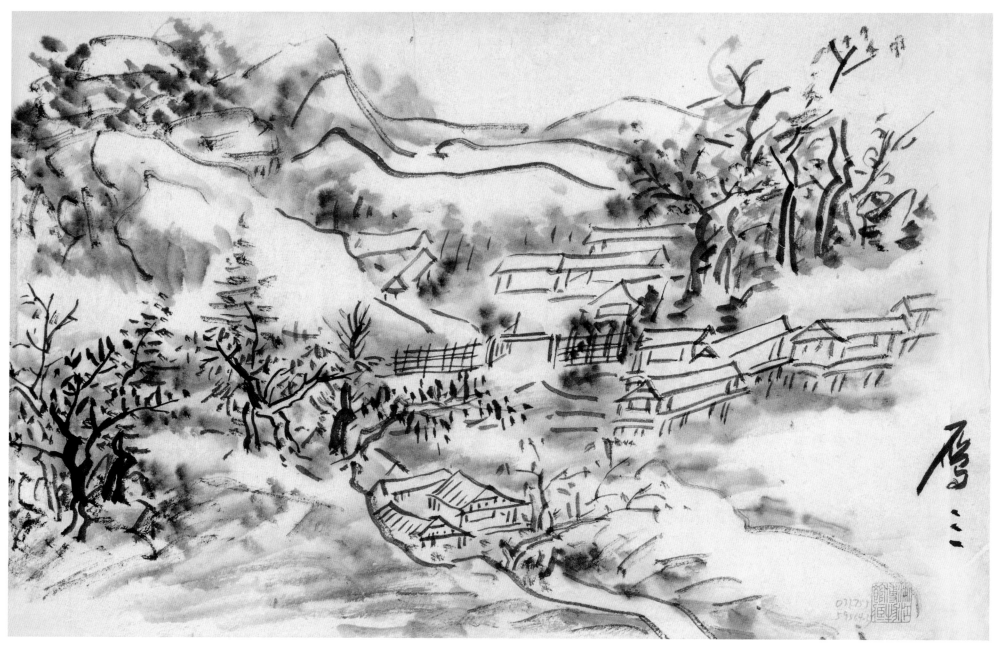

临戴本孝山水 之三

题识：鹰三

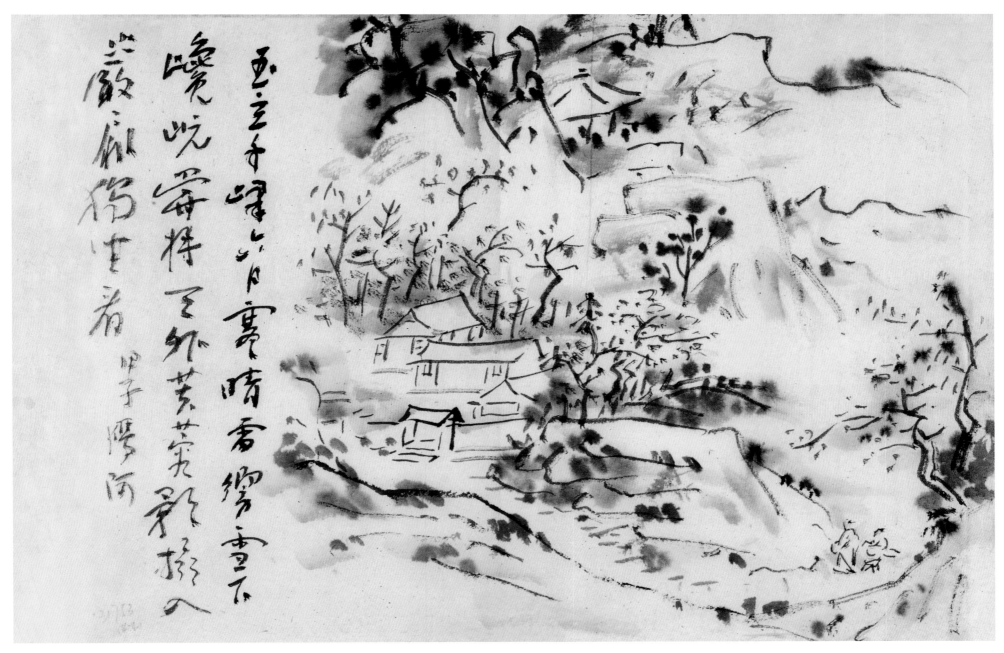

临戴本孝山水 之四

题识：玉立千峰六月寒 晴雷响雪下巉屼 尝将天外芙蓉影 摄入岩扉独坐看 甲子 鹰阿

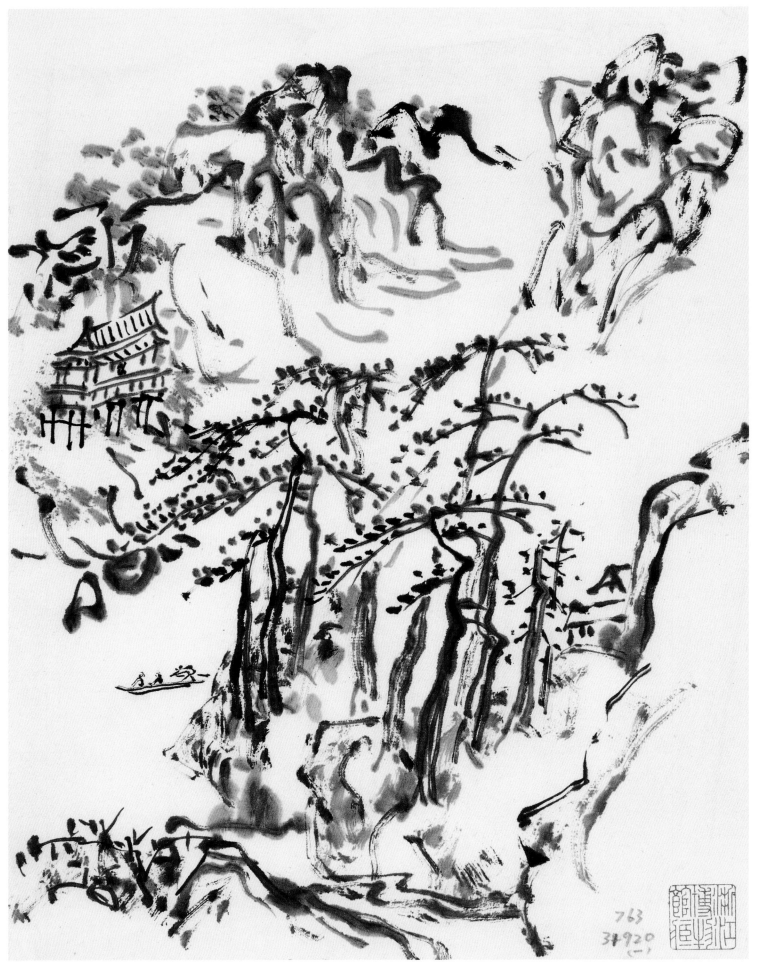

临张复阳山水　四幅　之一
纸本　28cm×20.5cm　浙江省博物馆藏

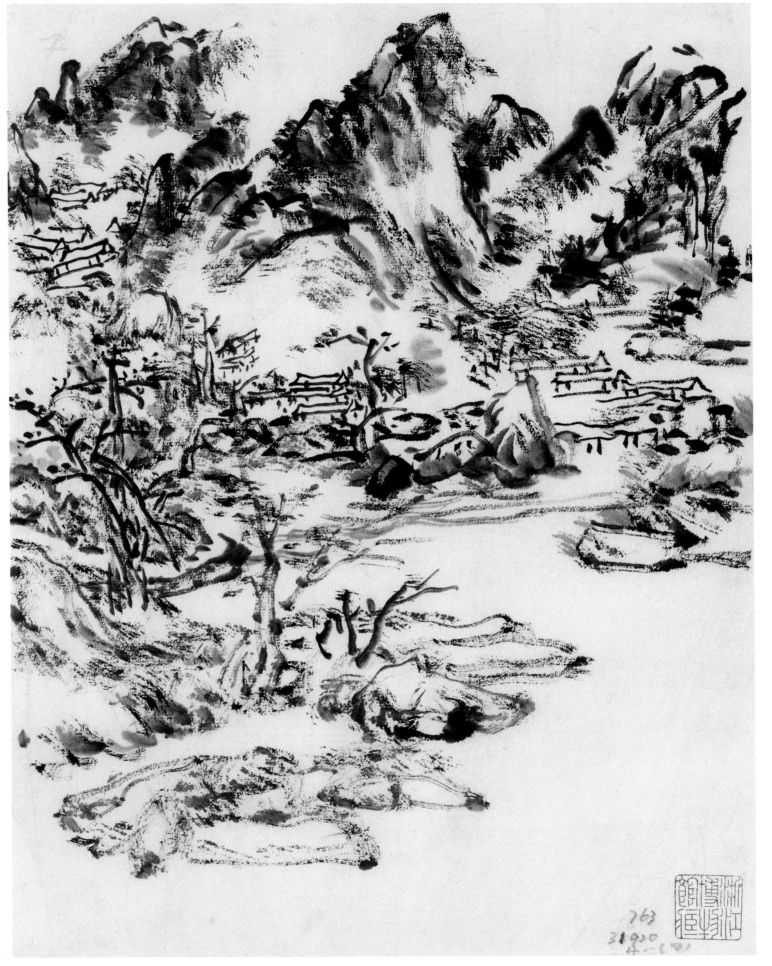

临张复阳山水　之二

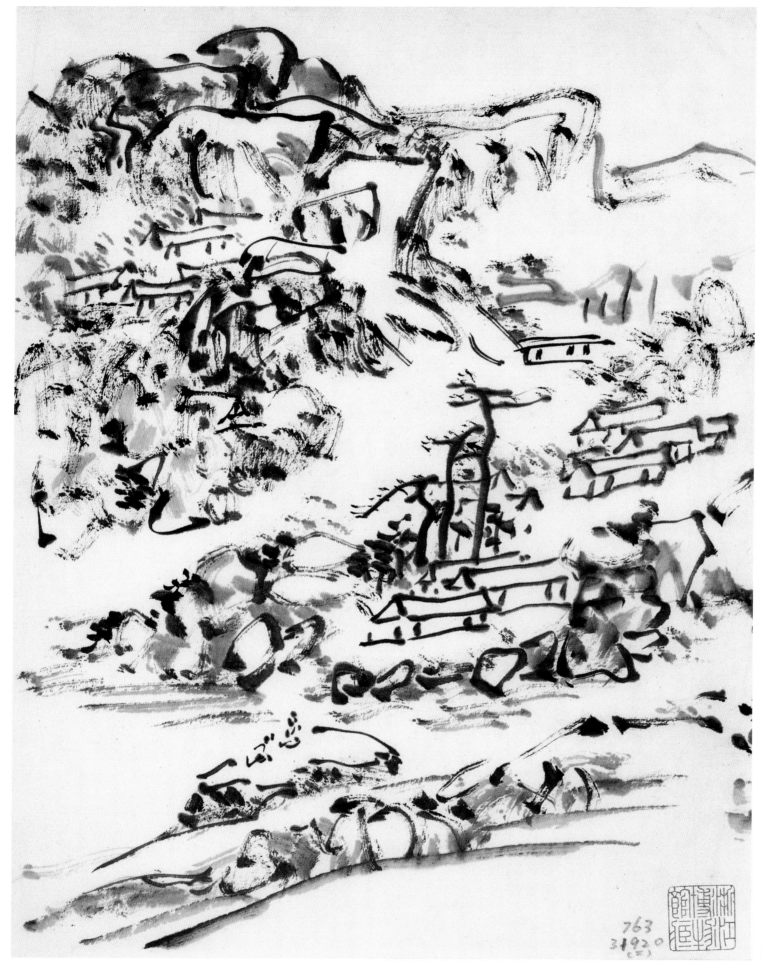

临张复阳山水 之三

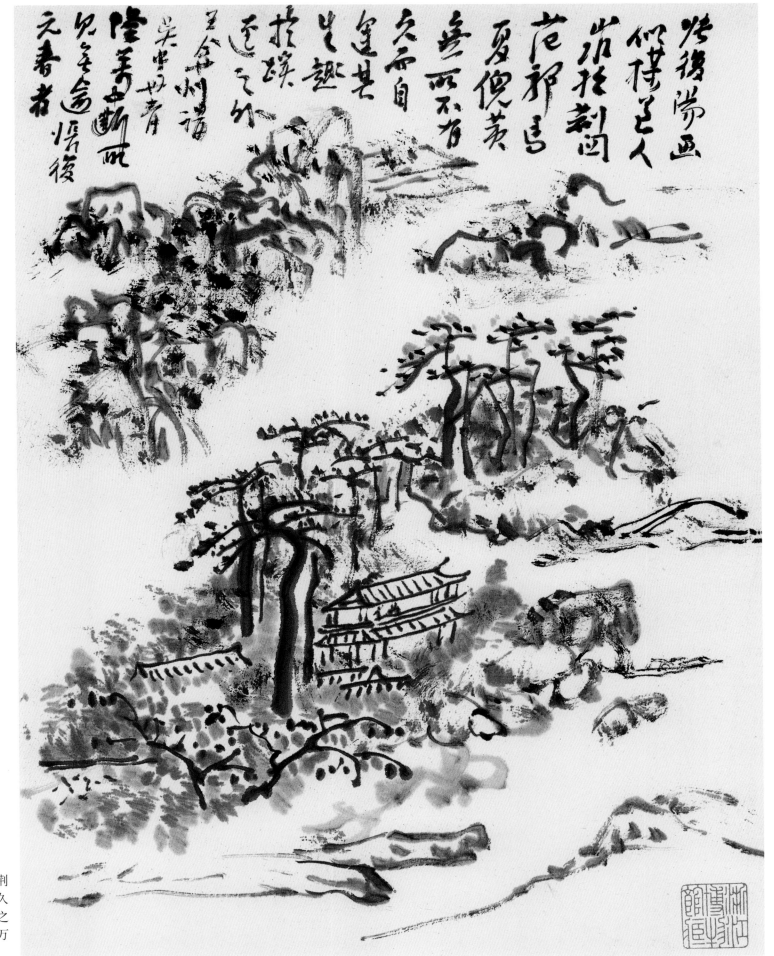

临张复阳山水 之四

题识：张复阳画似梅道人 山水于荆
关范郭马夏倪黄无所不有 久
而自运其生趣于 蹊径之
外 王弇州谓 吴中丹青隆万
中断 所见无逾张复元春者

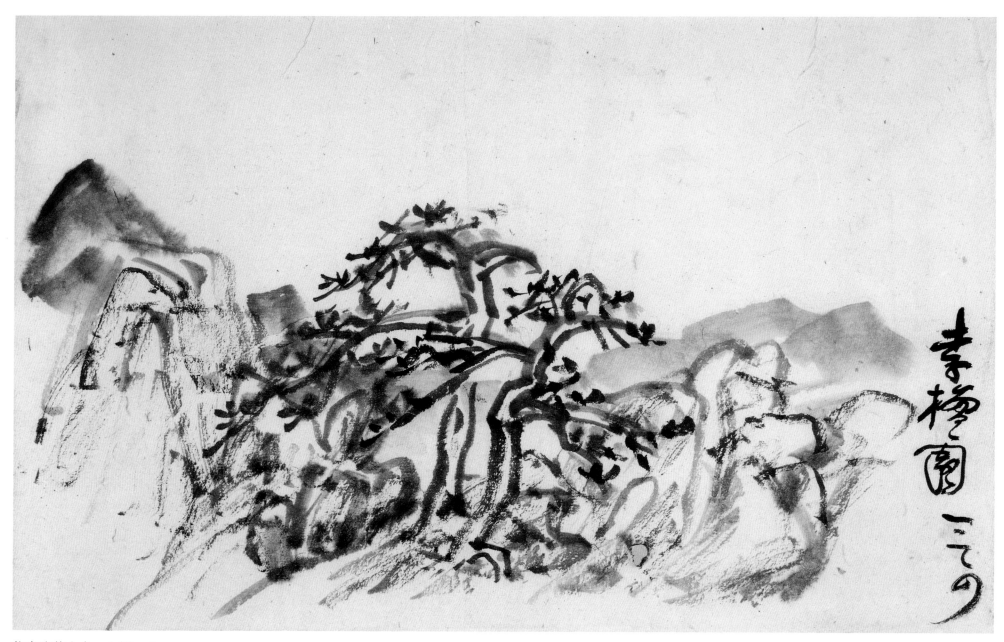

临李流芳山水　六幅　之一

纸本　29.5cm×45cm　浙江省博物馆藏
题识：李檀园一之四

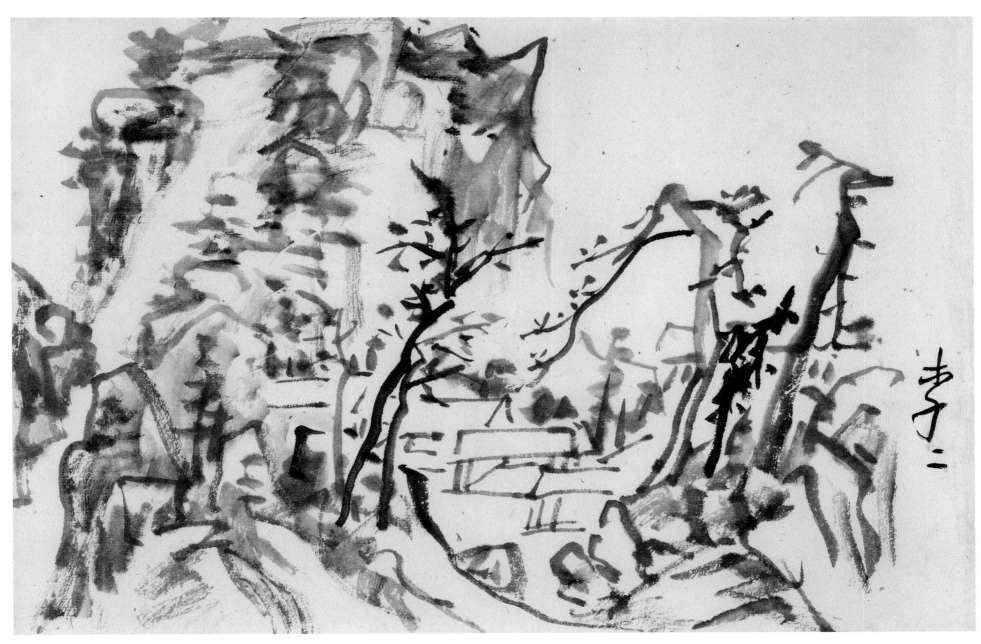

临李流芳山水　之二

题识：李二

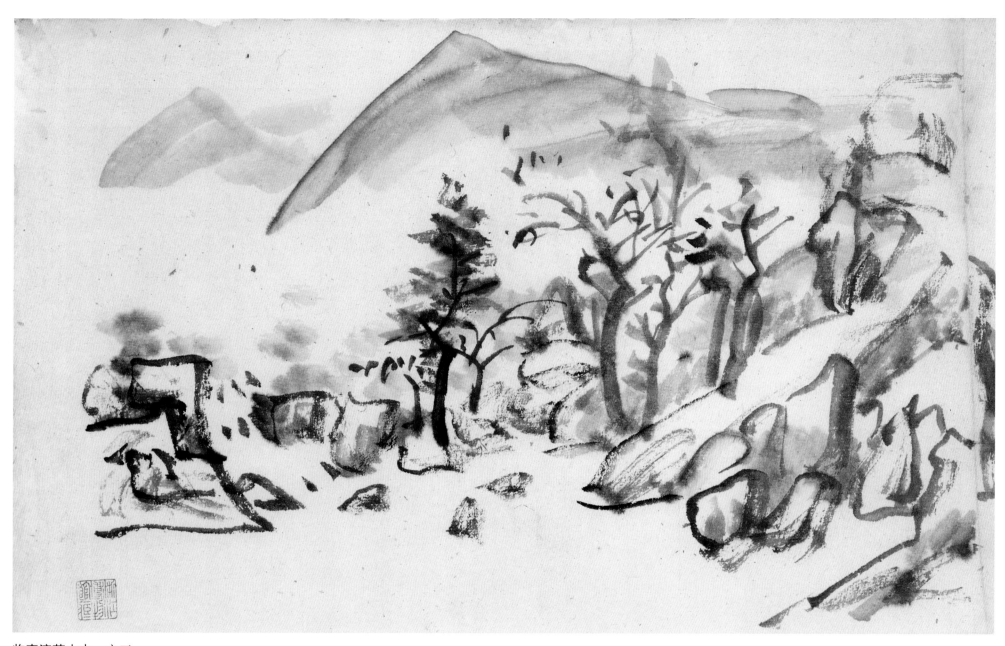

临李流芳山水　之三

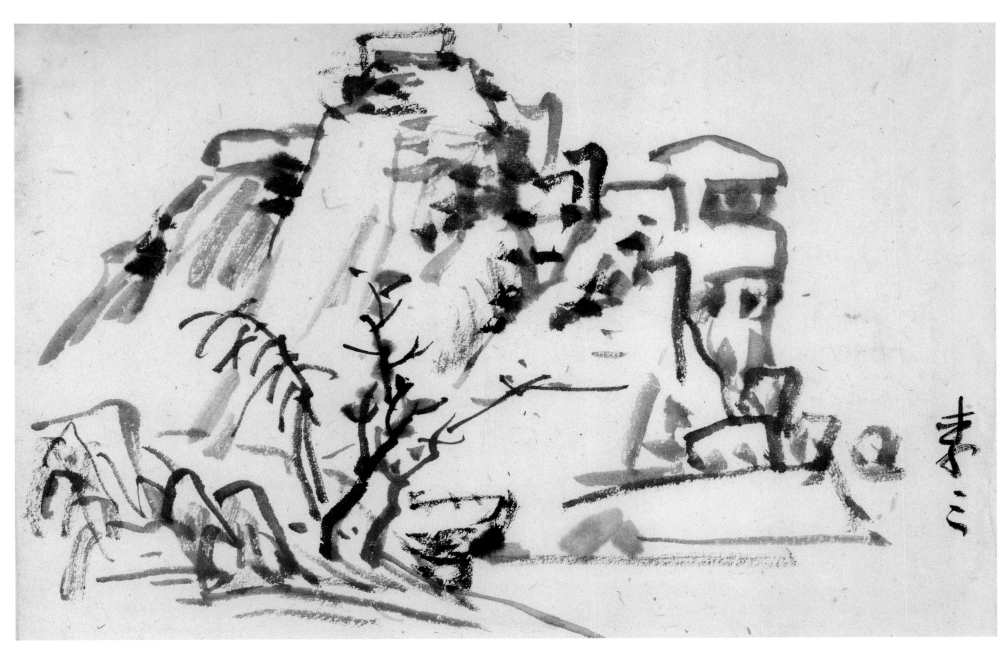

临李流芳山水　之四

题识：李三

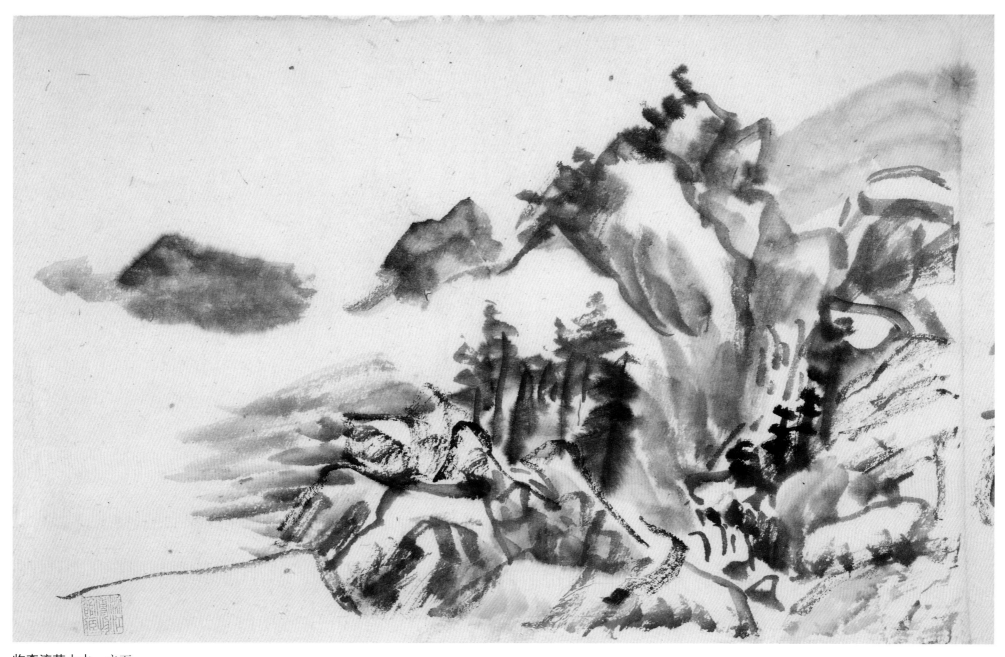

临李流芳山水 之五

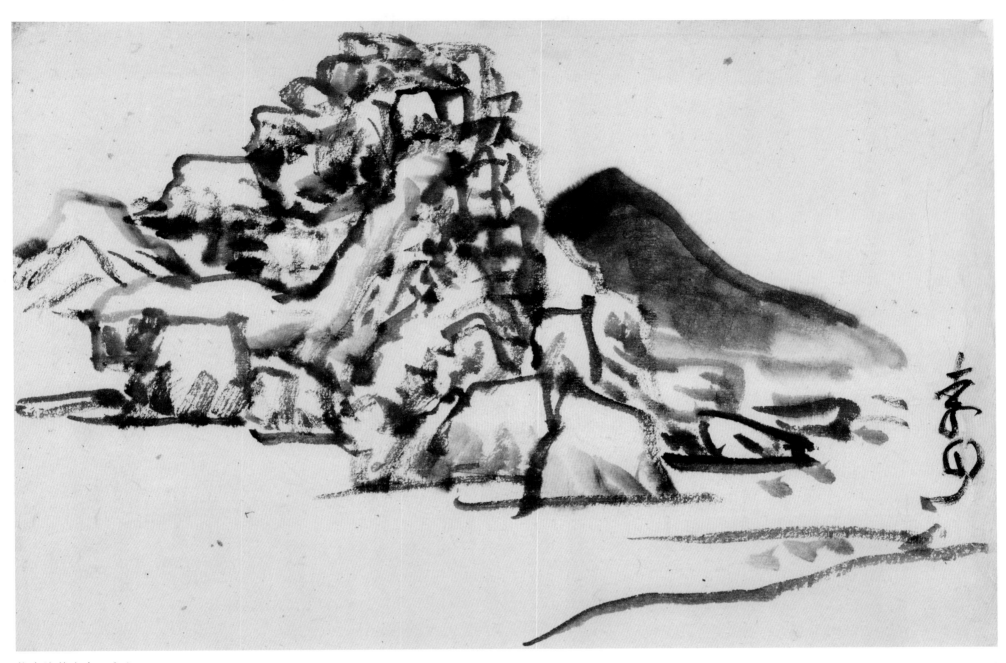

临李流芳山水 之六

题识：李四

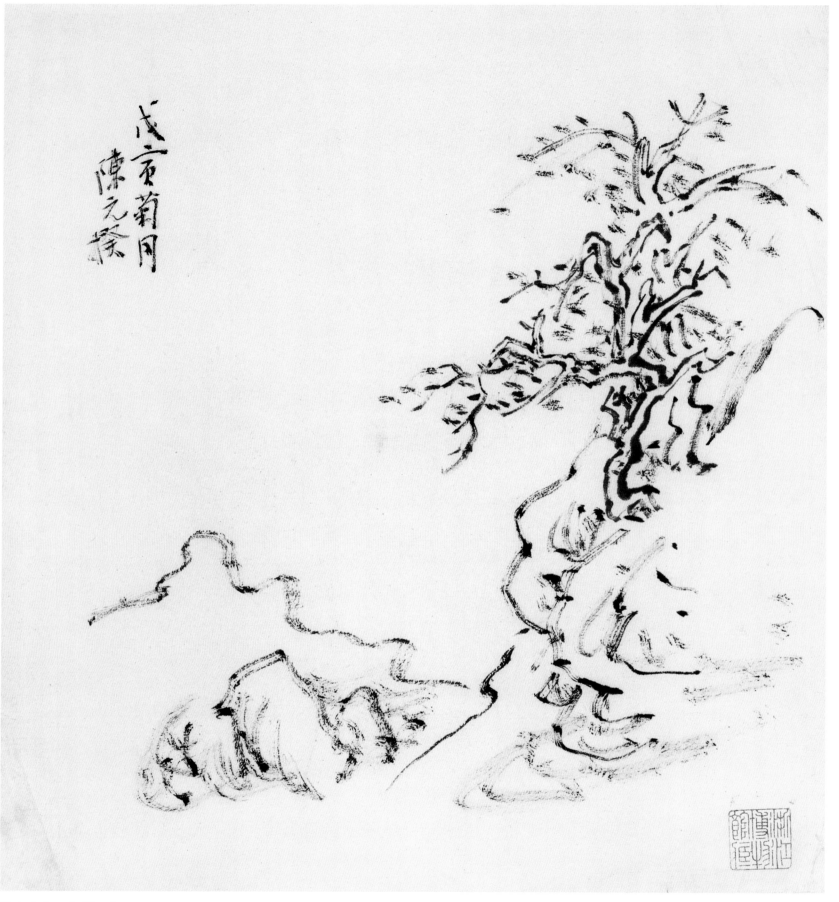

仿古山水　六幅　之一

纸本　27cm×24cm　浙江省博物馆藏
题识：戊寅菊月　陈元揆

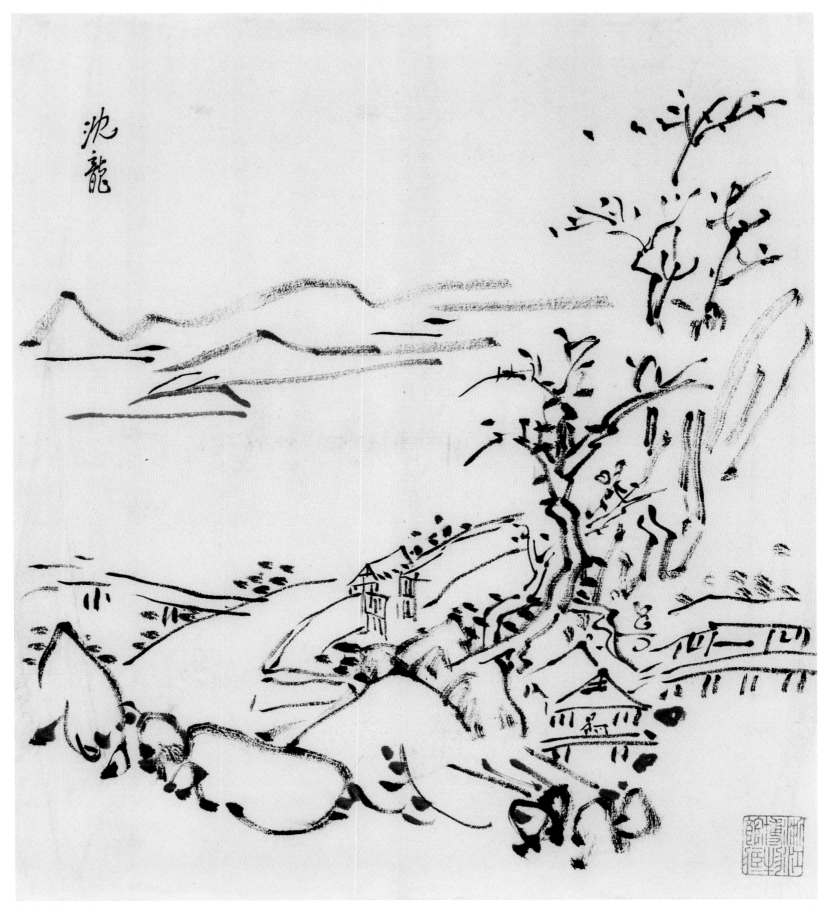

仿古山水 之二

题识：沈龙

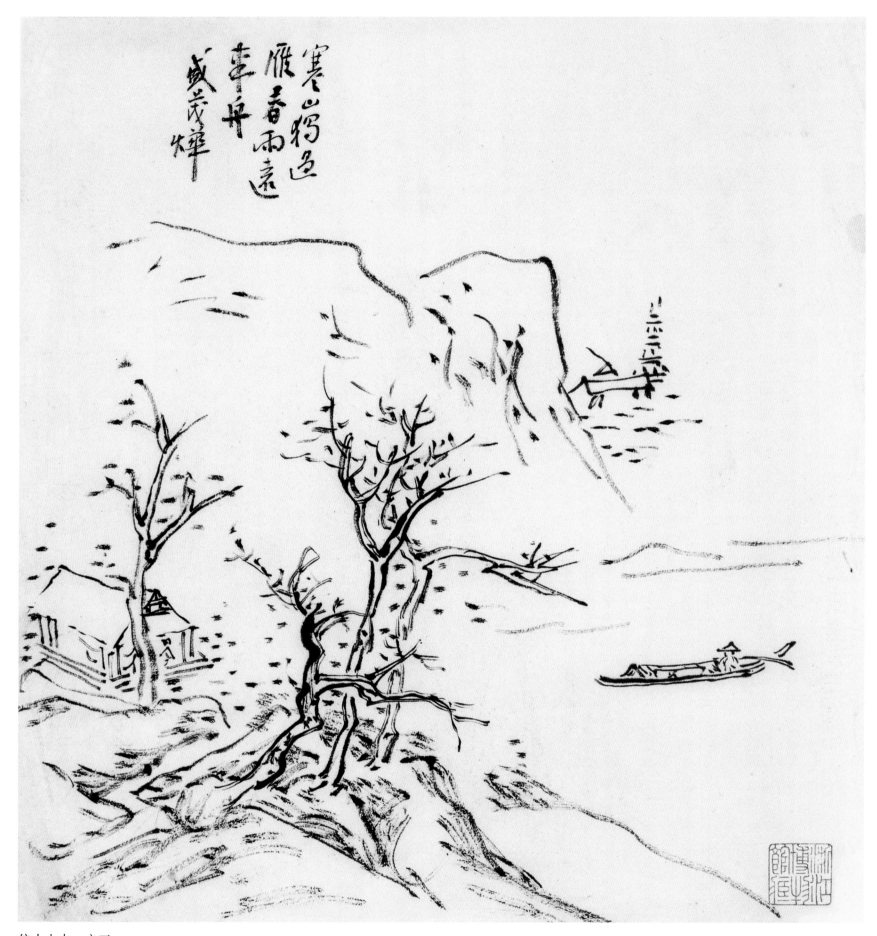

寒山獨過雁
春雨遠來舟
盛茂燁

仿古山水　之三

题识：寒山独过雁　春雨远来舟　盛茂烨

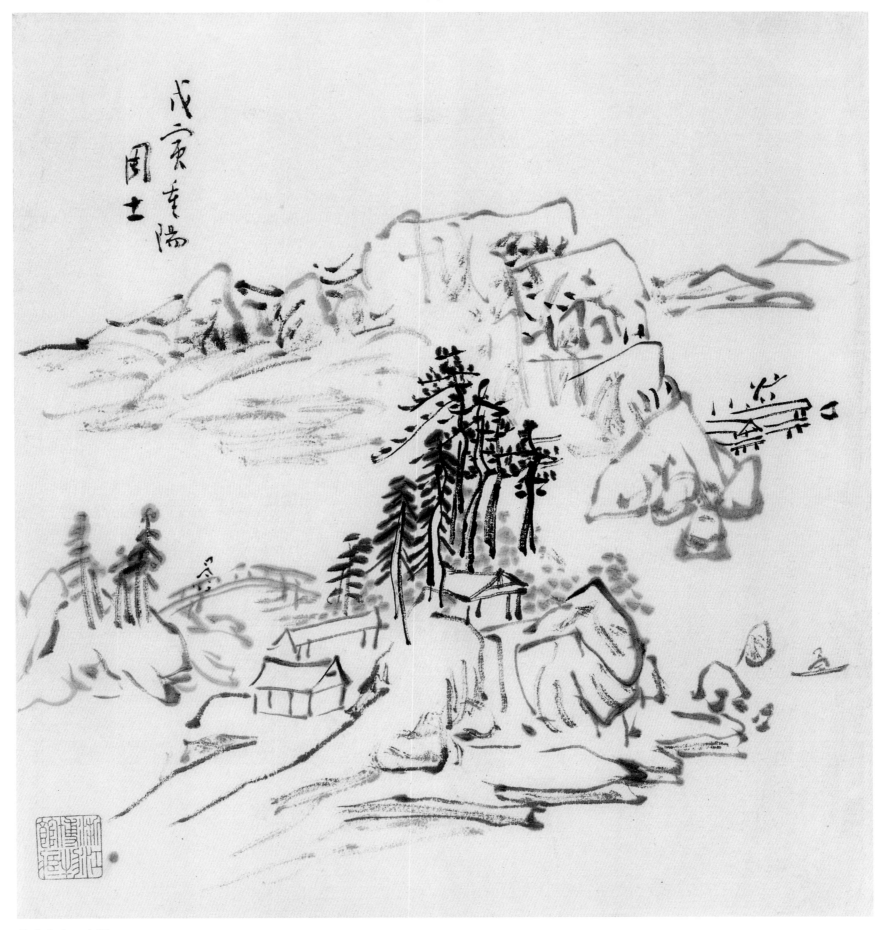

仿古山水　之四

题识：戊寅重阳　周士

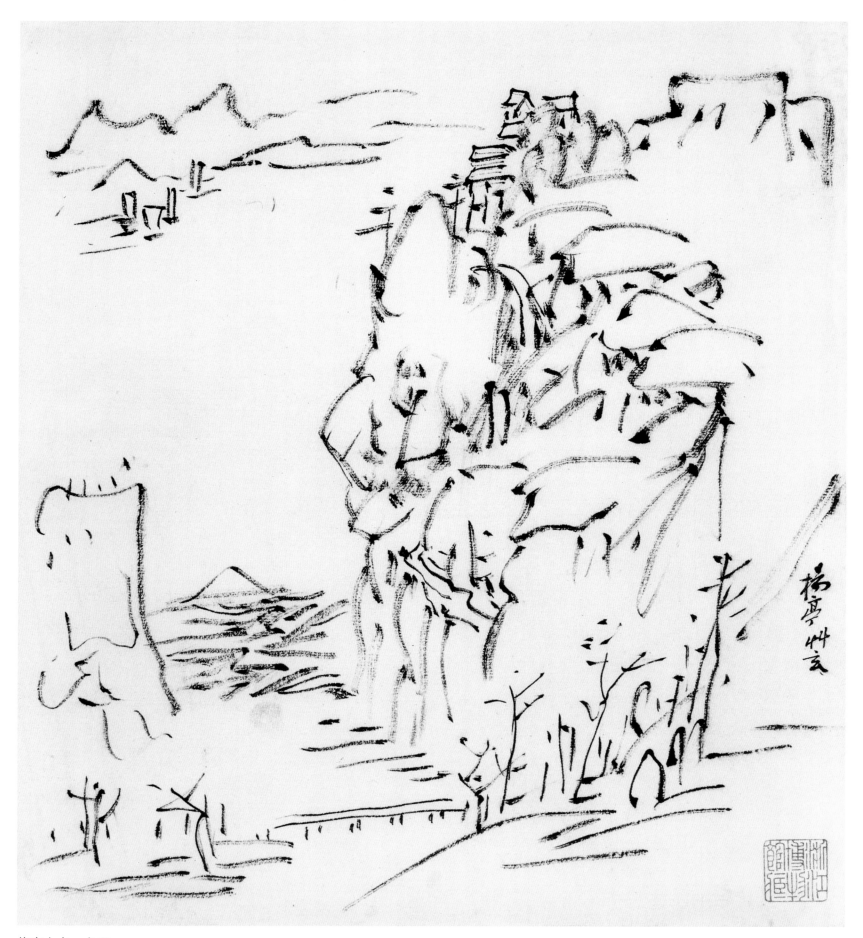

仿古山水　之五
题识：扬亭草玄

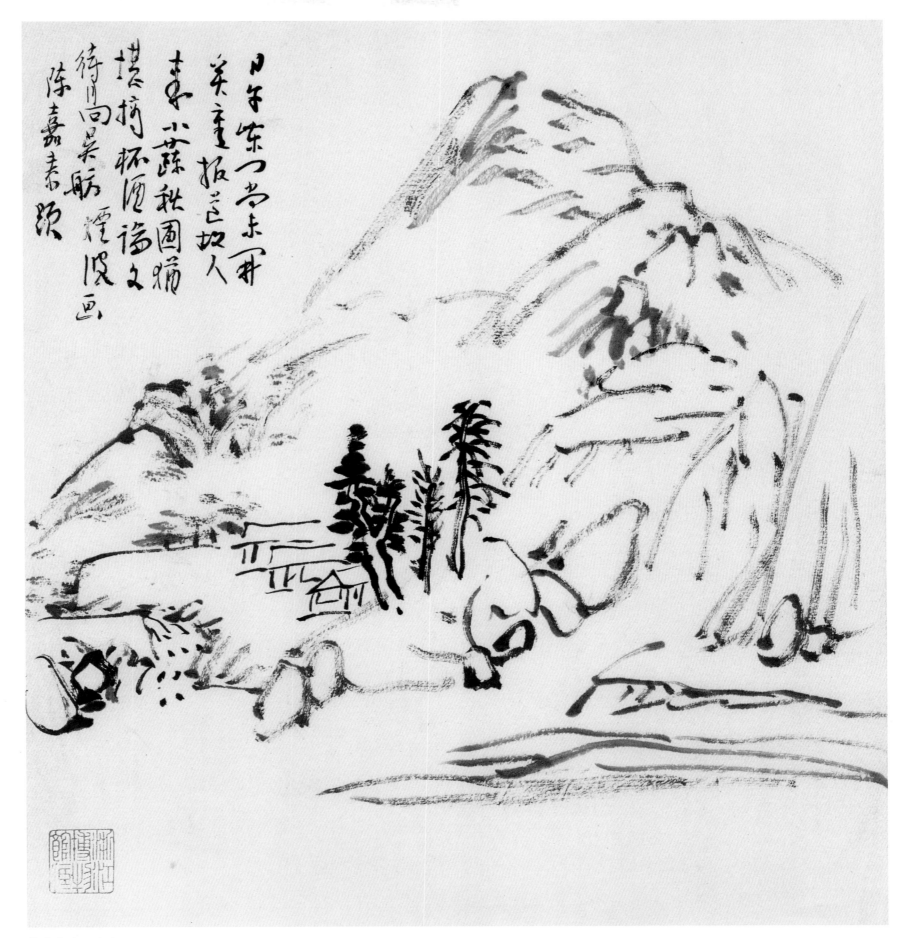

仿古山水 之六

题识：日午柴门尚未开　奚童报道故人来　小蔬秋圃犹堪摘　杯酒论文待月回　吴舫烟波画　陈嘉泰题

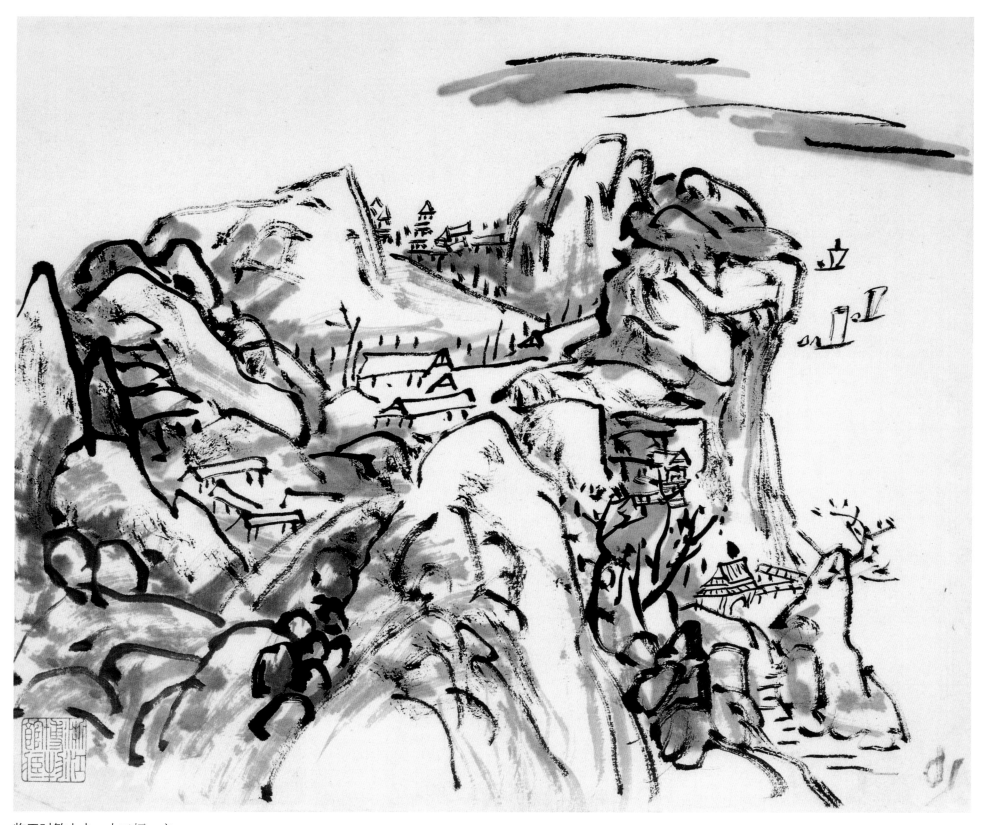

临王时敏山水　十二幅　之一
纸本　22.5cm×28cm　浙江省博物馆藏

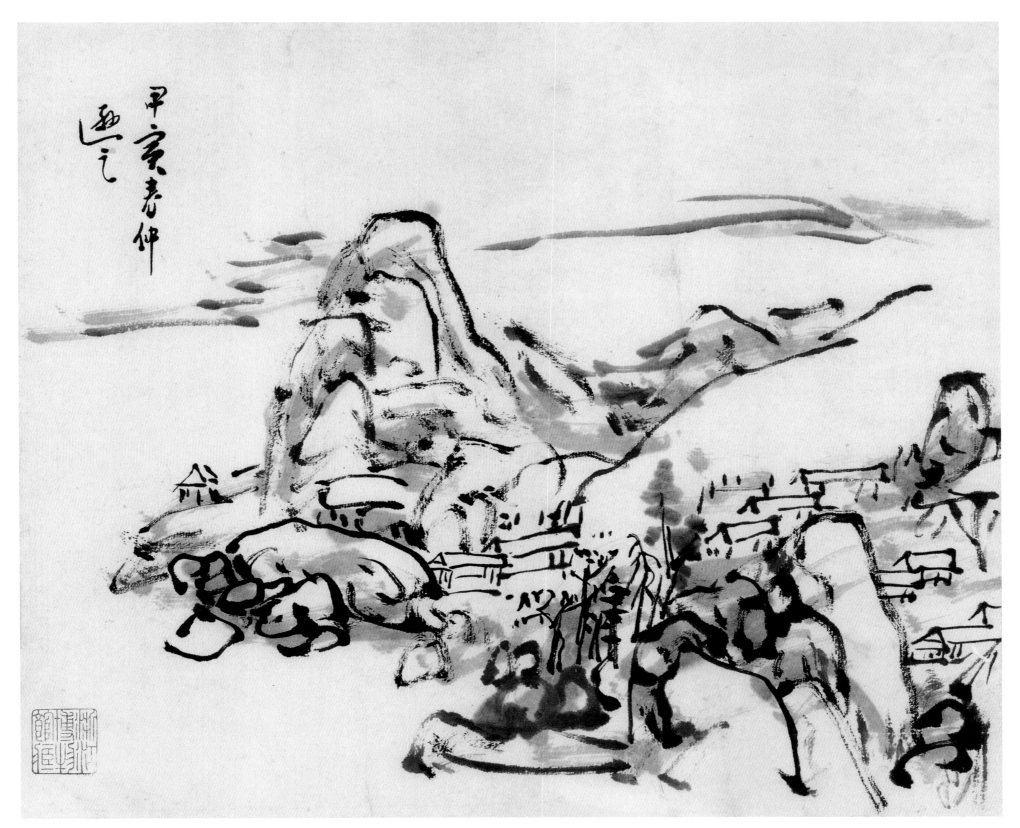

临王时敏山水　之二

题识：甲寅春仲　逊之

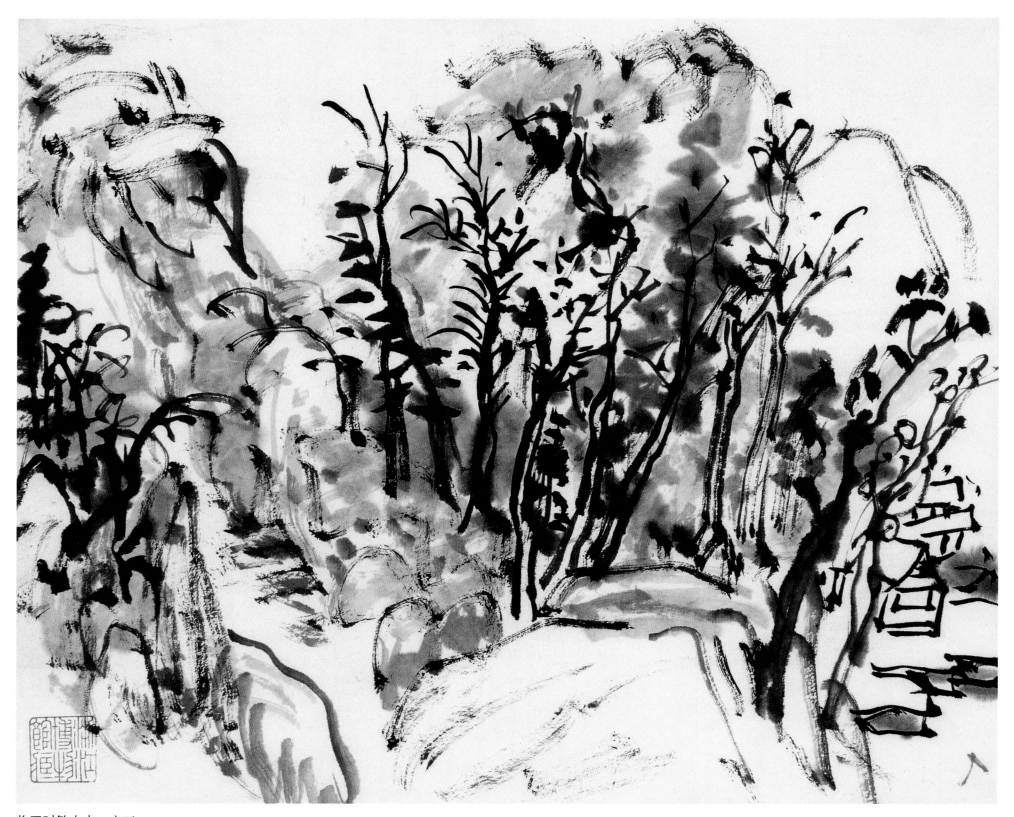

临王时敏山水 之三

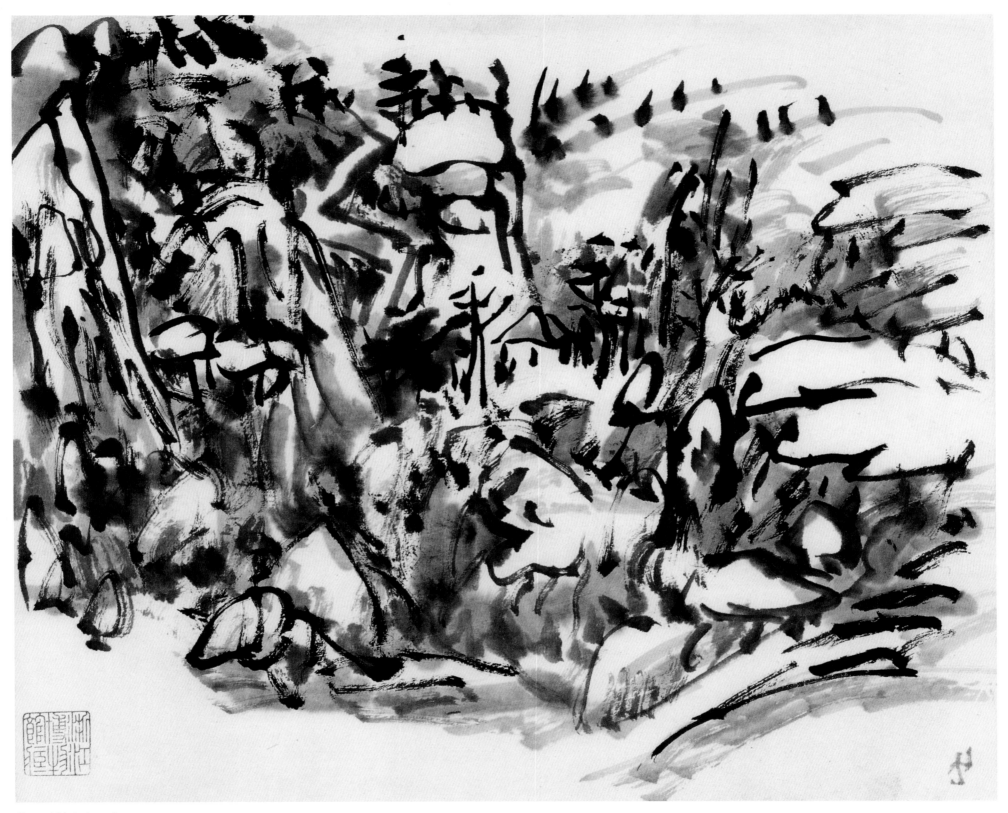

临王时敏山水　之四

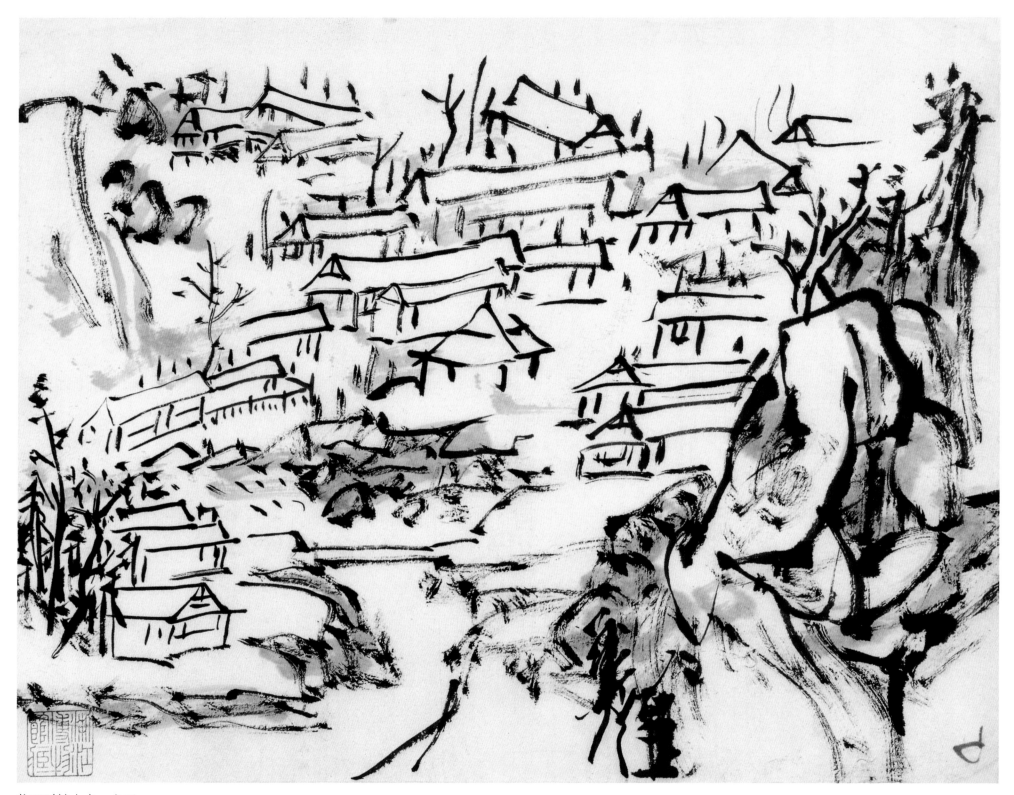

临王时敏山水　之五

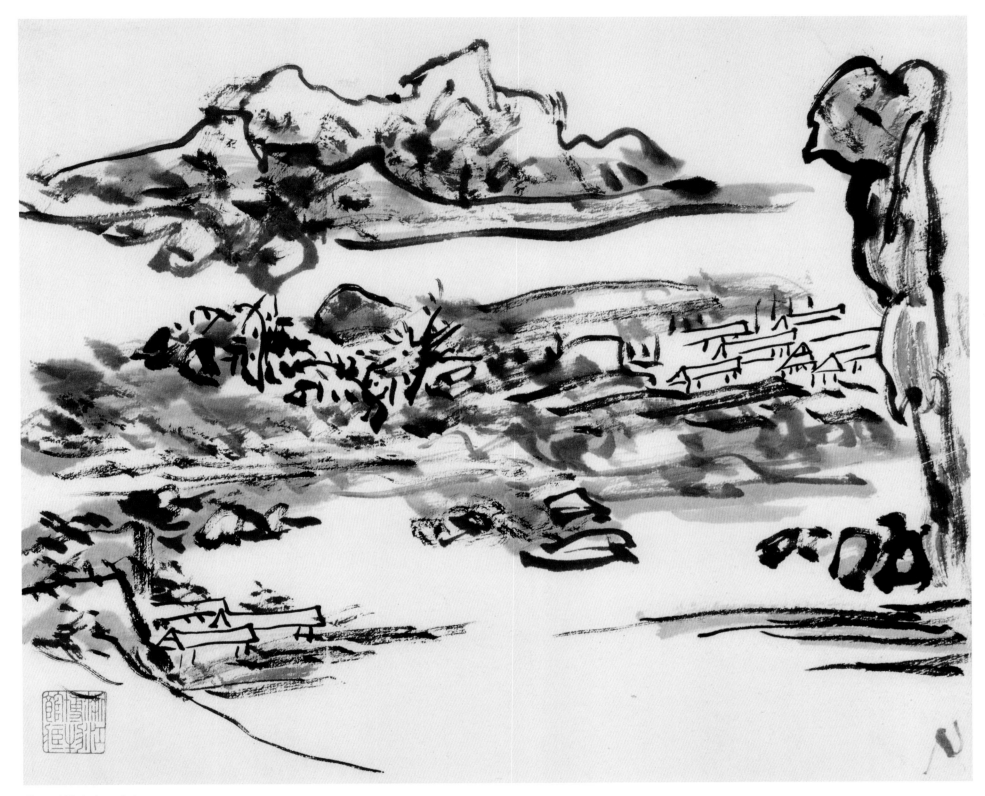

临王时敏山水　之六

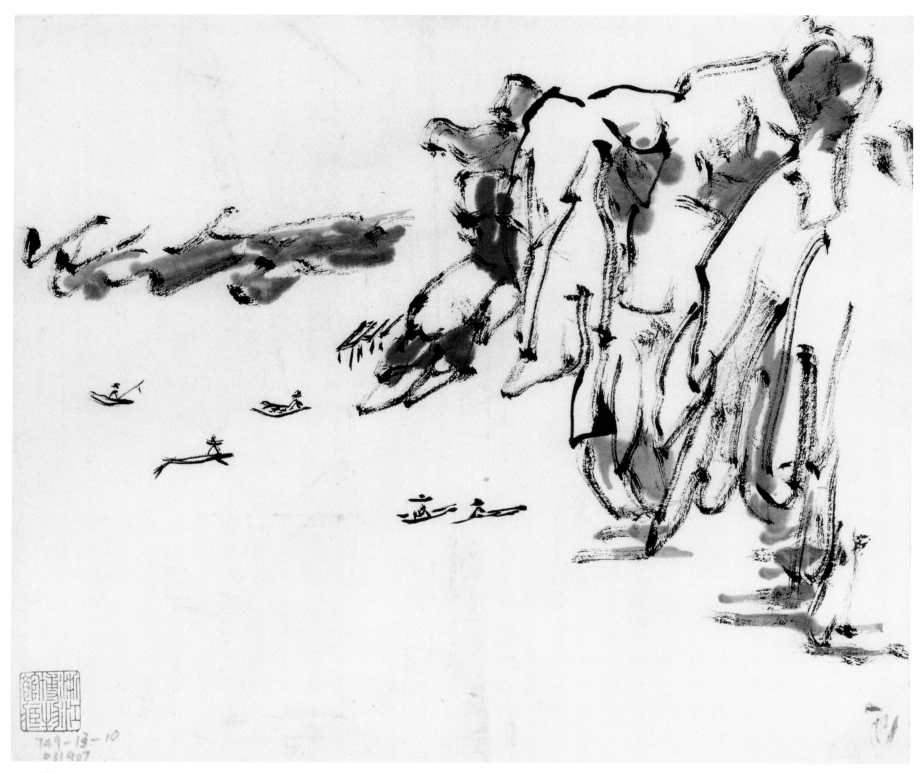

临王时敏山水 之七

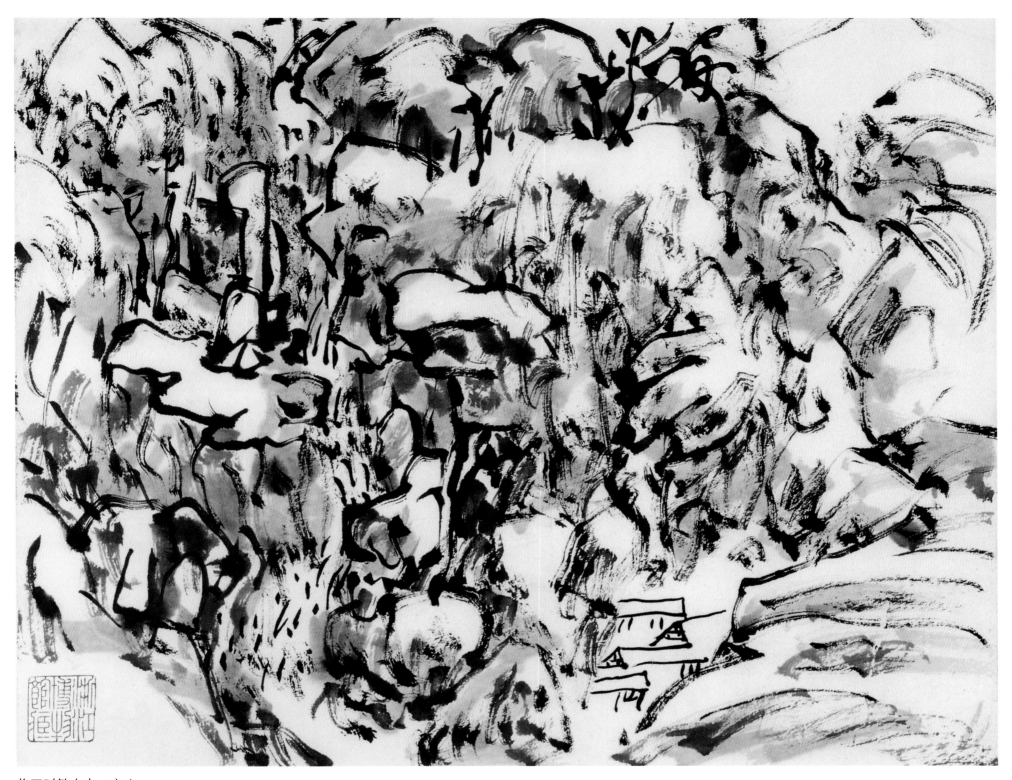

临王时敏山水　之八

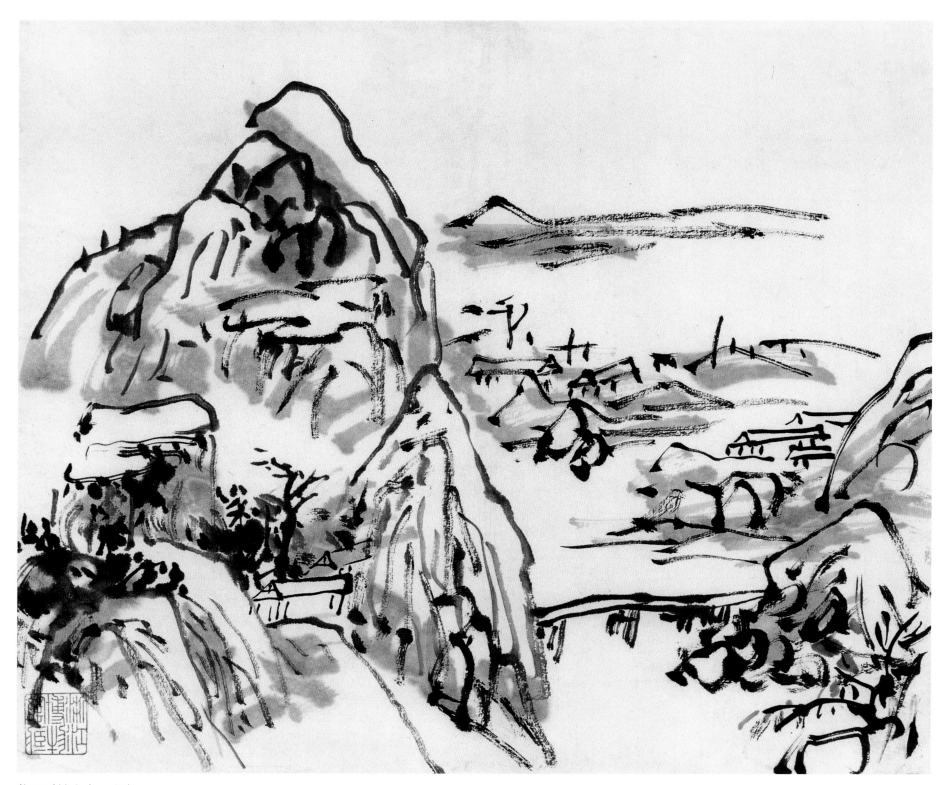

临王时敏山水　之九

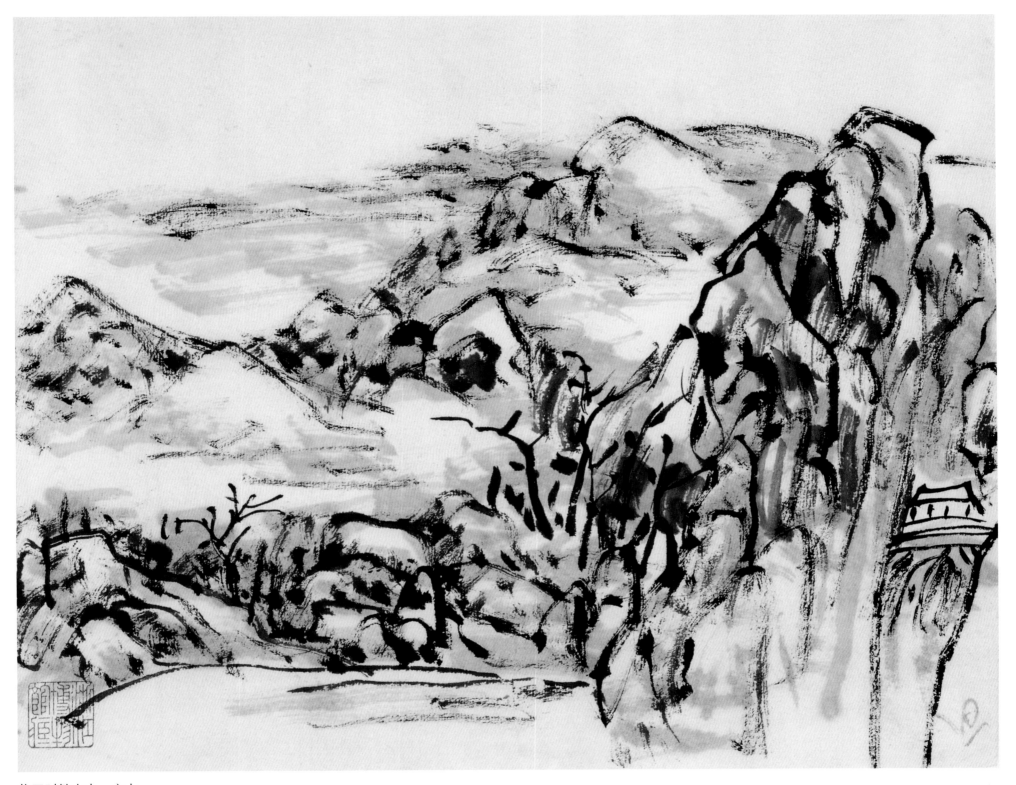

临王时敏山水 之十

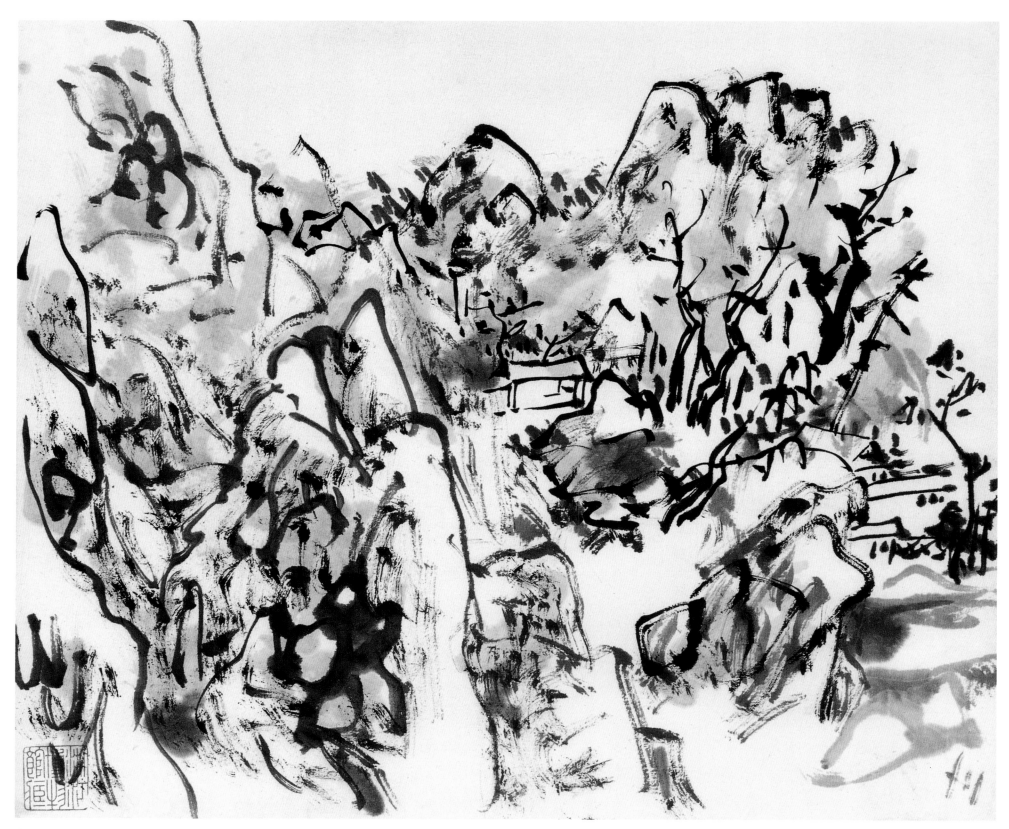

临王时敏山水　之十一

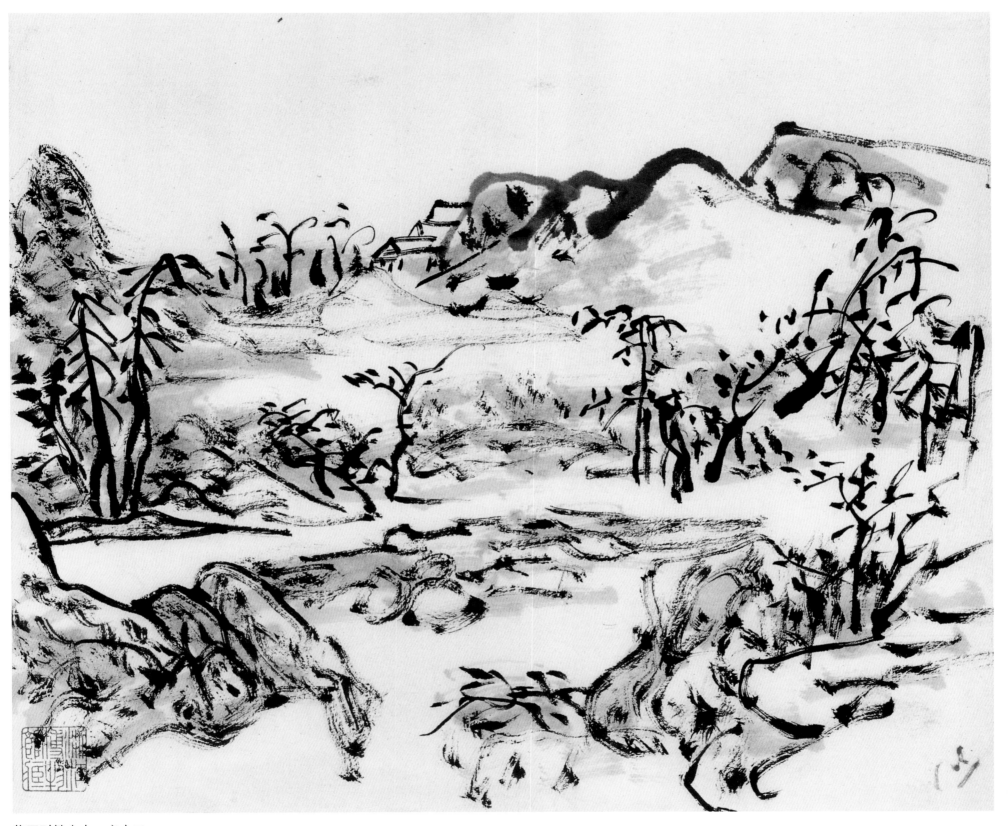

临王时敏山水　之十二

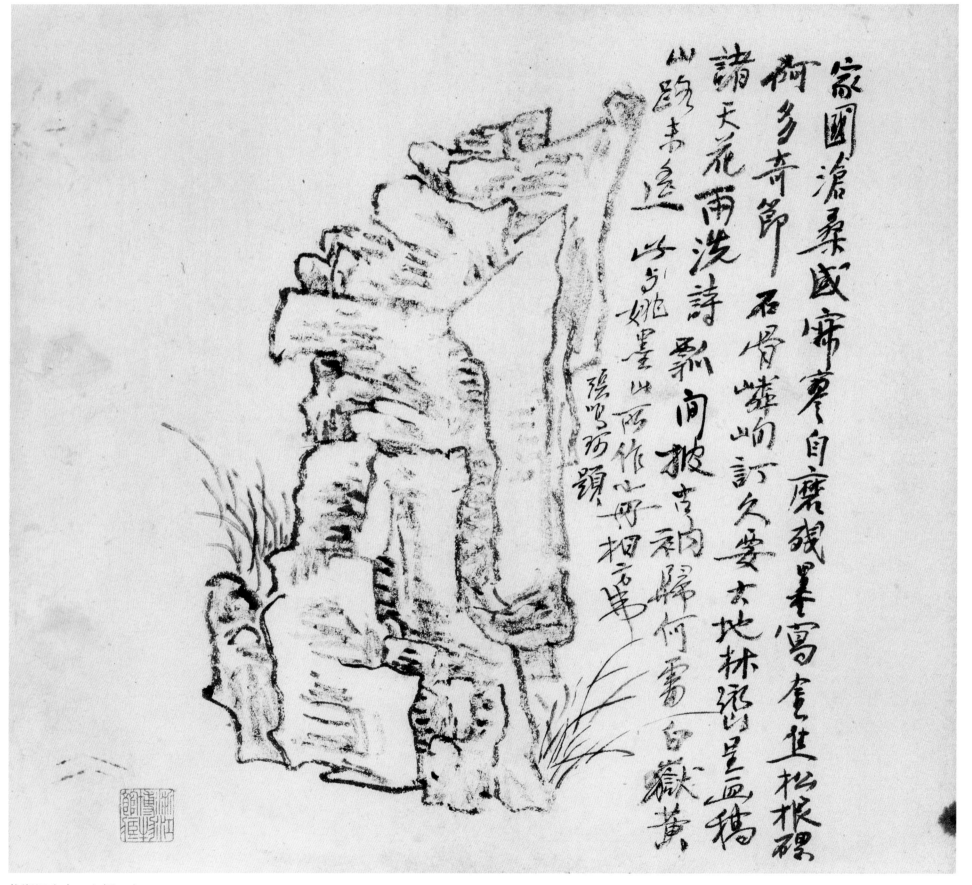

临渐江山水　六幅　之一

纸本　30cm×32.5cm　浙江省博物馆藏

题识：家国沧桑感寂寥　自磨残墨写金焦　松根磈砢多奇节　石骨嶙峋订久要　大地林峦呈画稿　诸天花雨洗诗瓢　闲披古衲归何处　白岳黄山路未遥　此与姚墨
山所作小册相仿佛　张鸣珂题

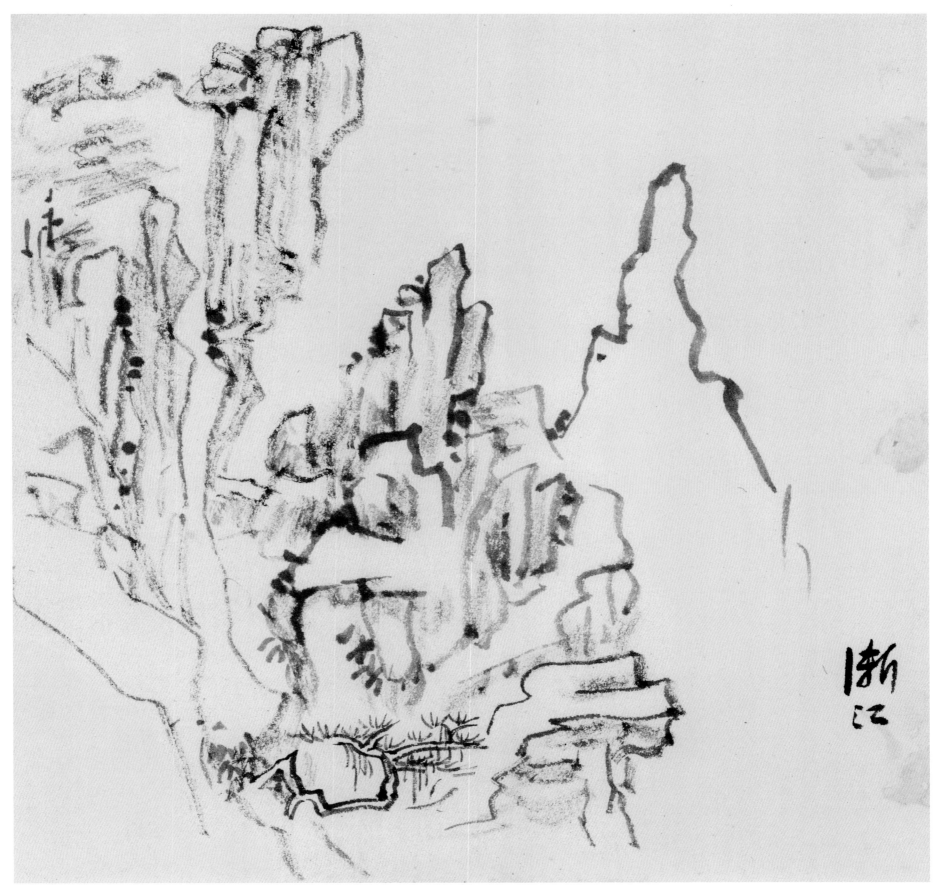

临渐江山水　之二

题识：渐江

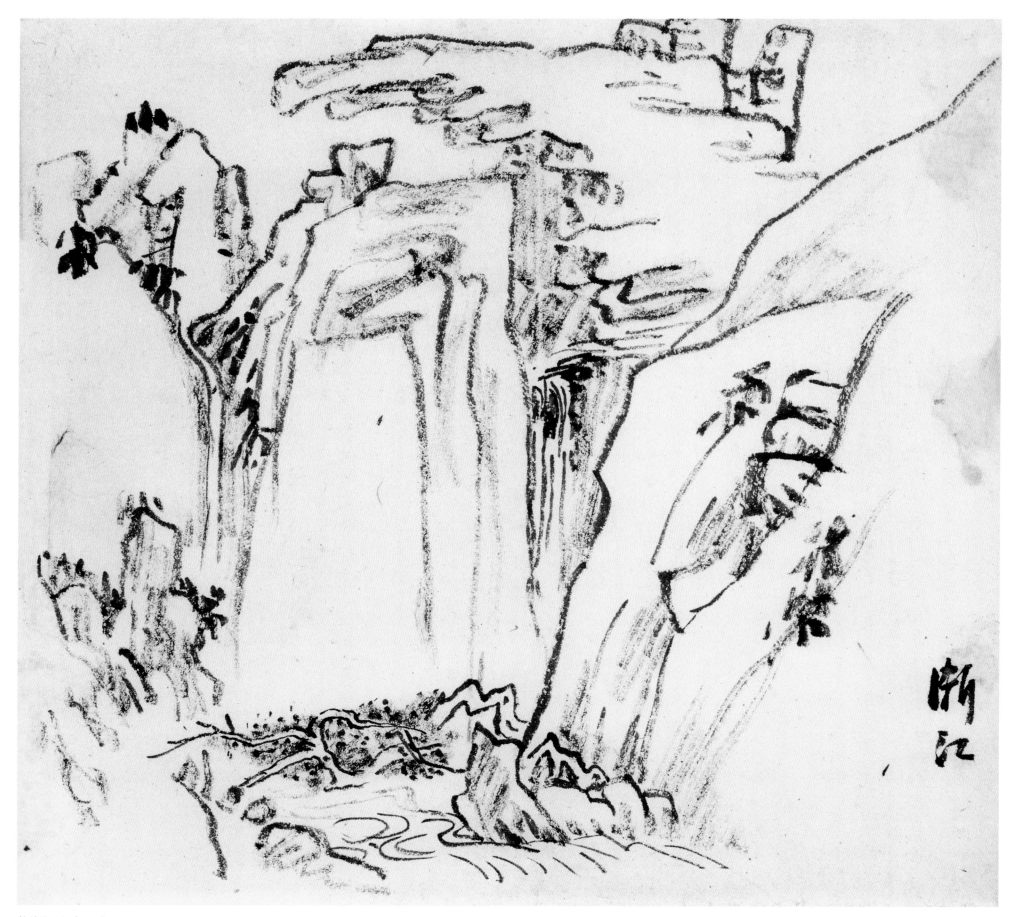

临渐江山水　之三

题识：渐江

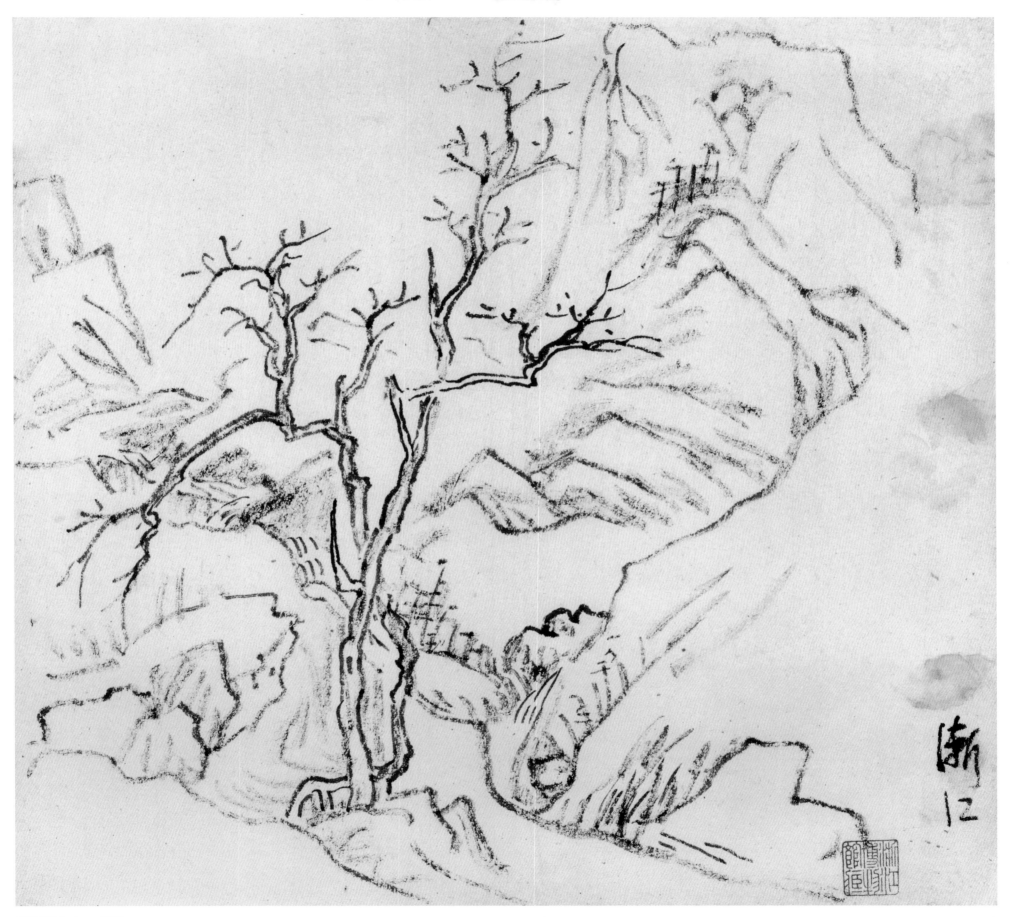

临渐江山水　之四

题识：渐江

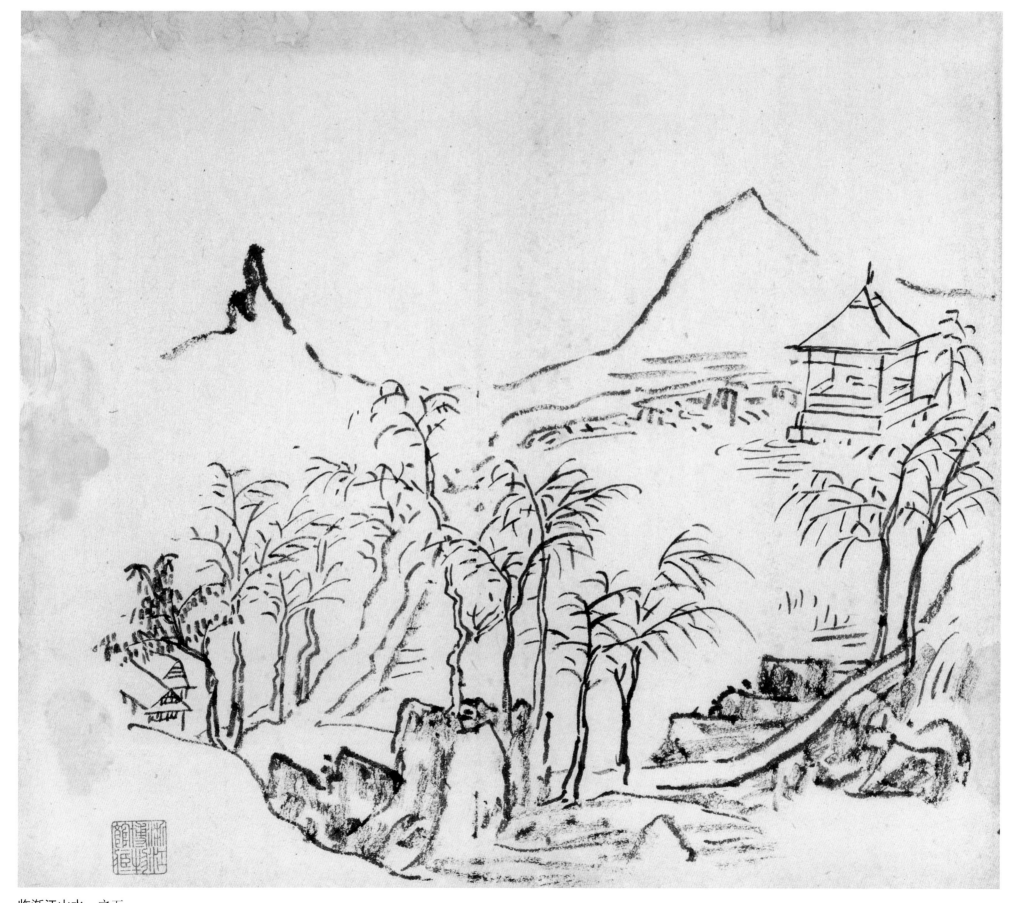

临渐江山水　之五

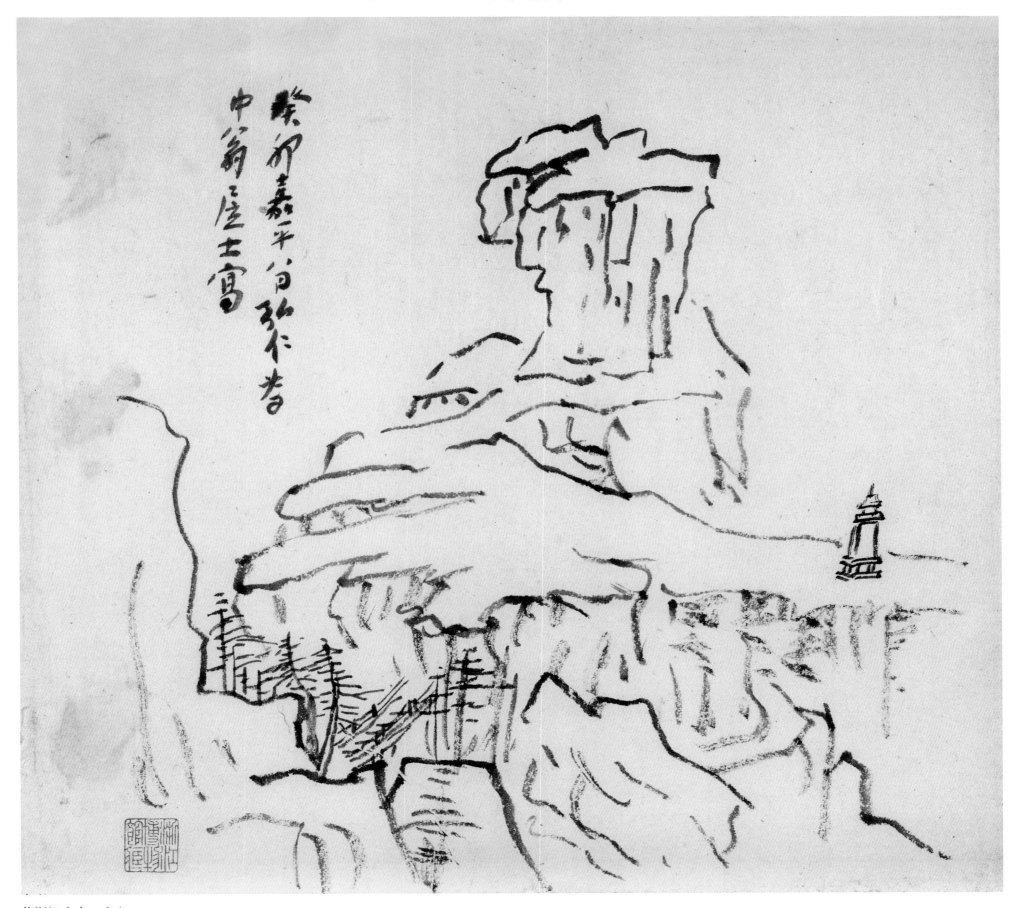

临渐江山水　之六
题识：癸卯嘉平八日　弘仁　为中翁居士写

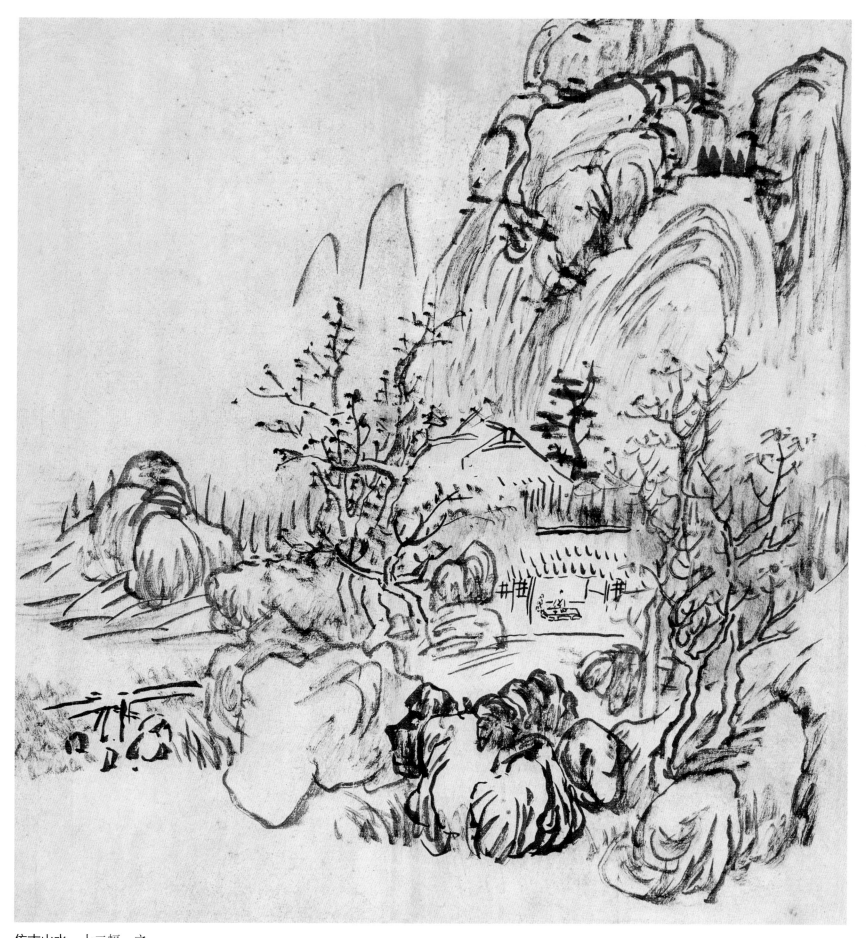

仿古山水　十二幅　之一

纸本　33cm×31.5cm　私人藏

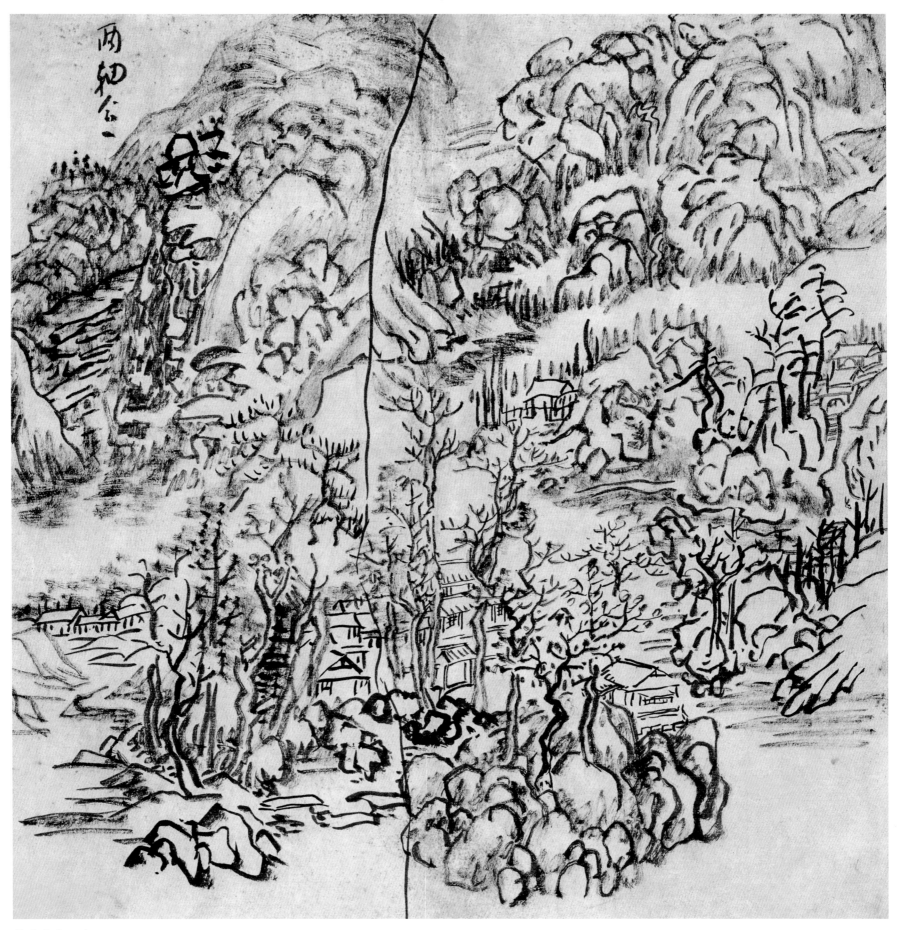

仿古山水　之二

题识：两轴合一

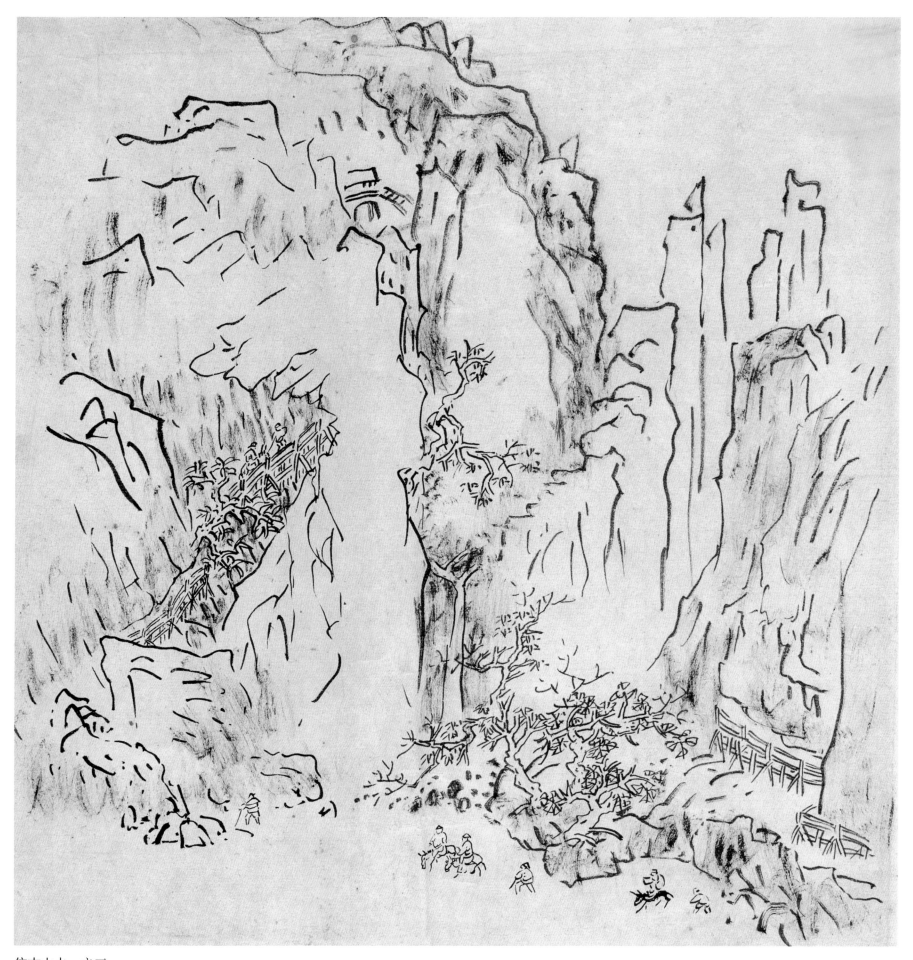

仿古山水　之三

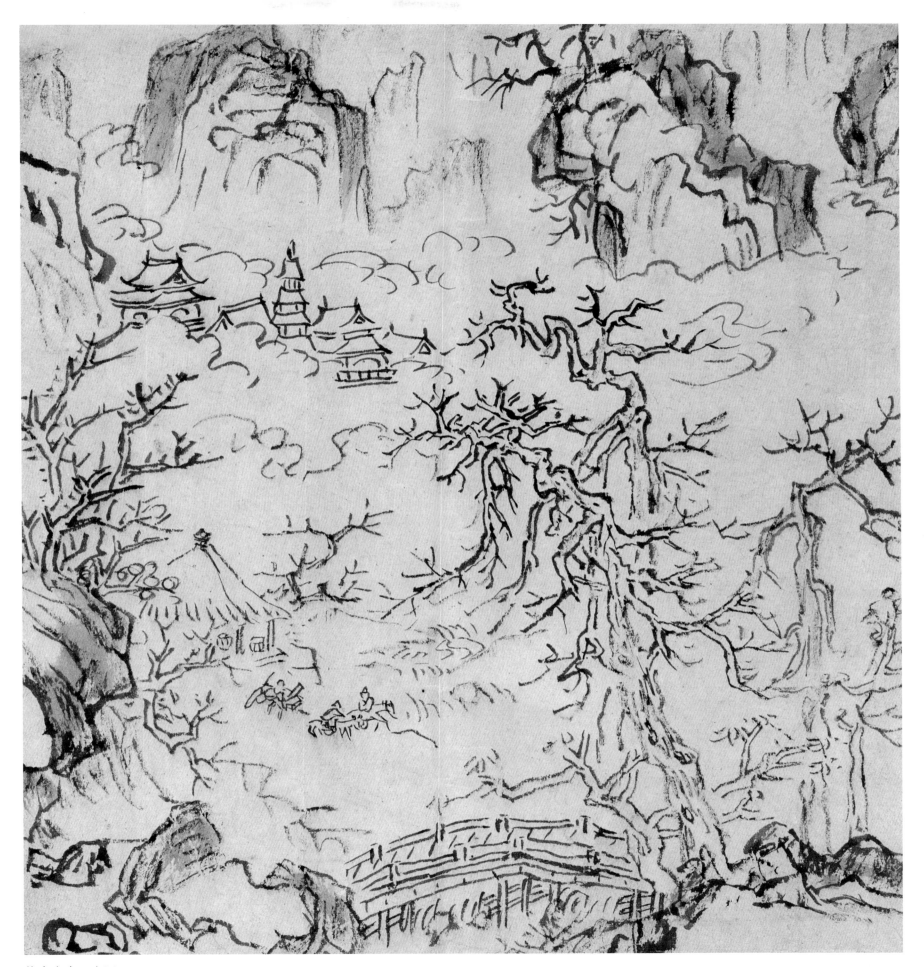

仿古山水　之四

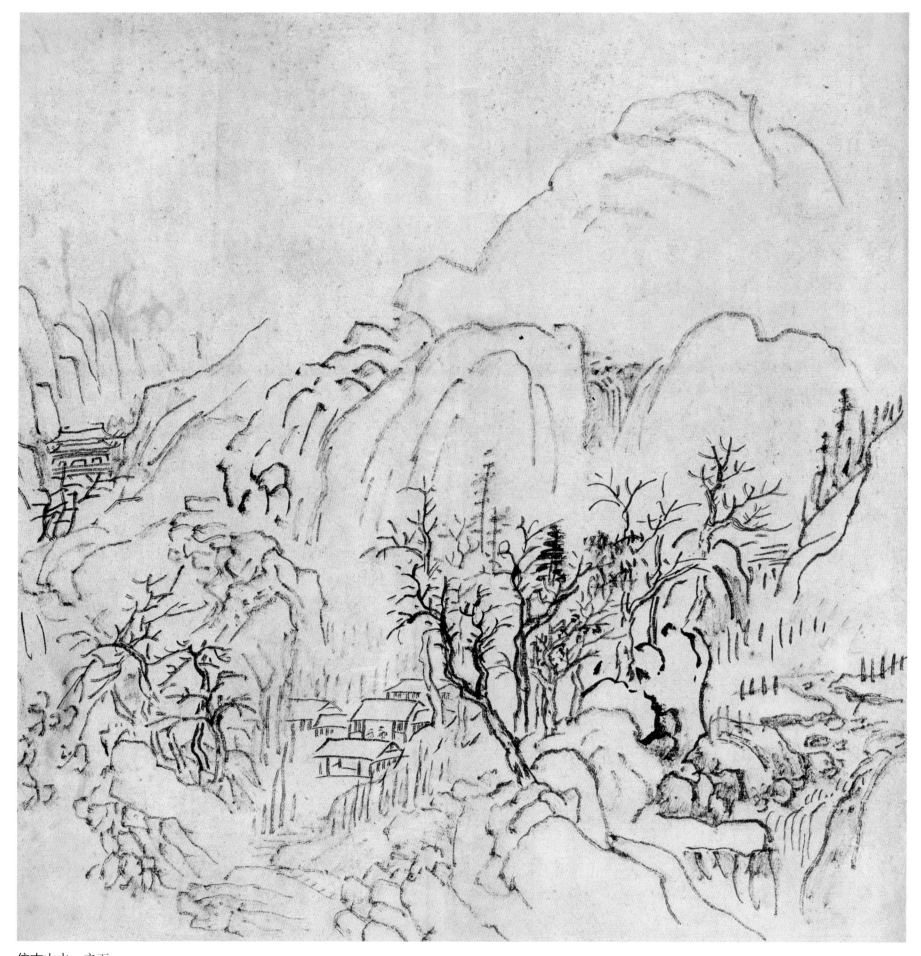

仿古山水　之五

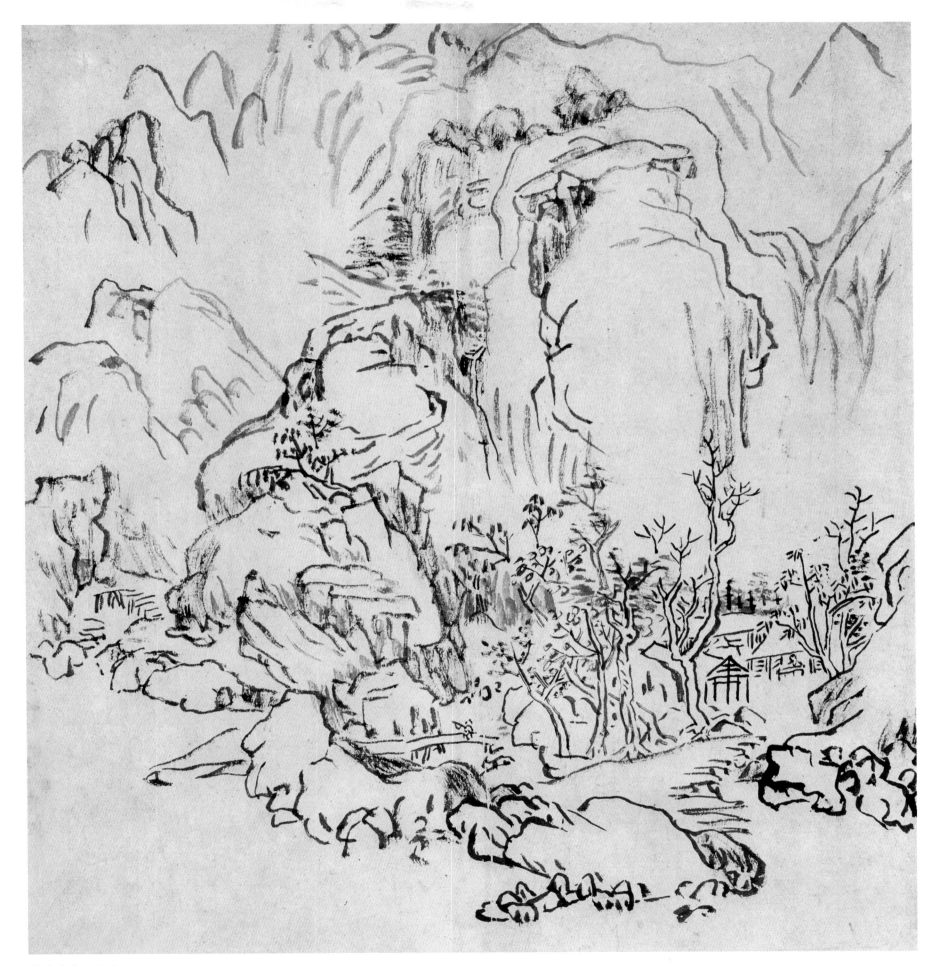

仿古山水　之六

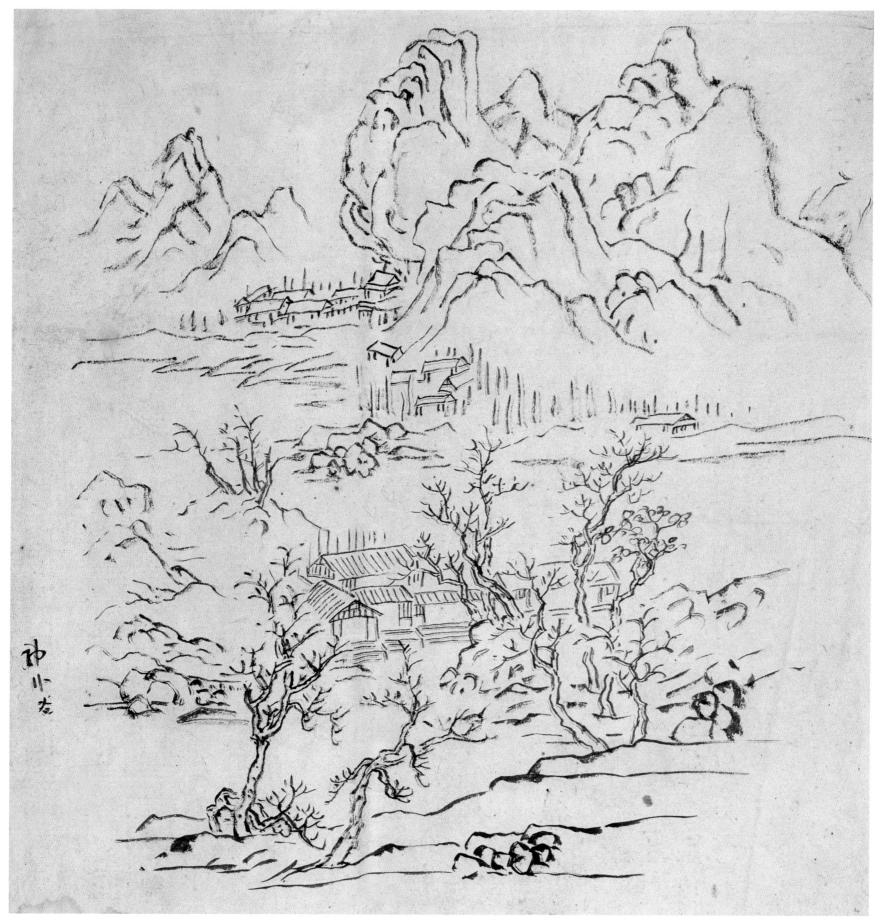

仿古山水 之七

题识：神外谷

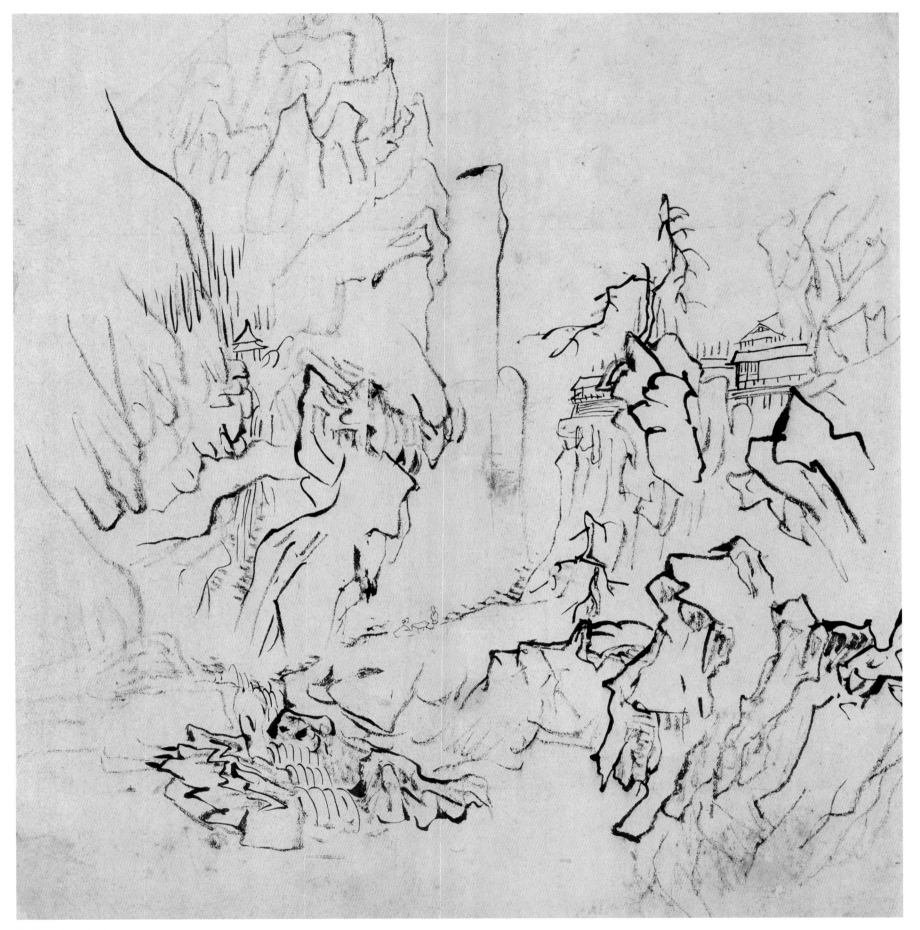

仿古山水　之八

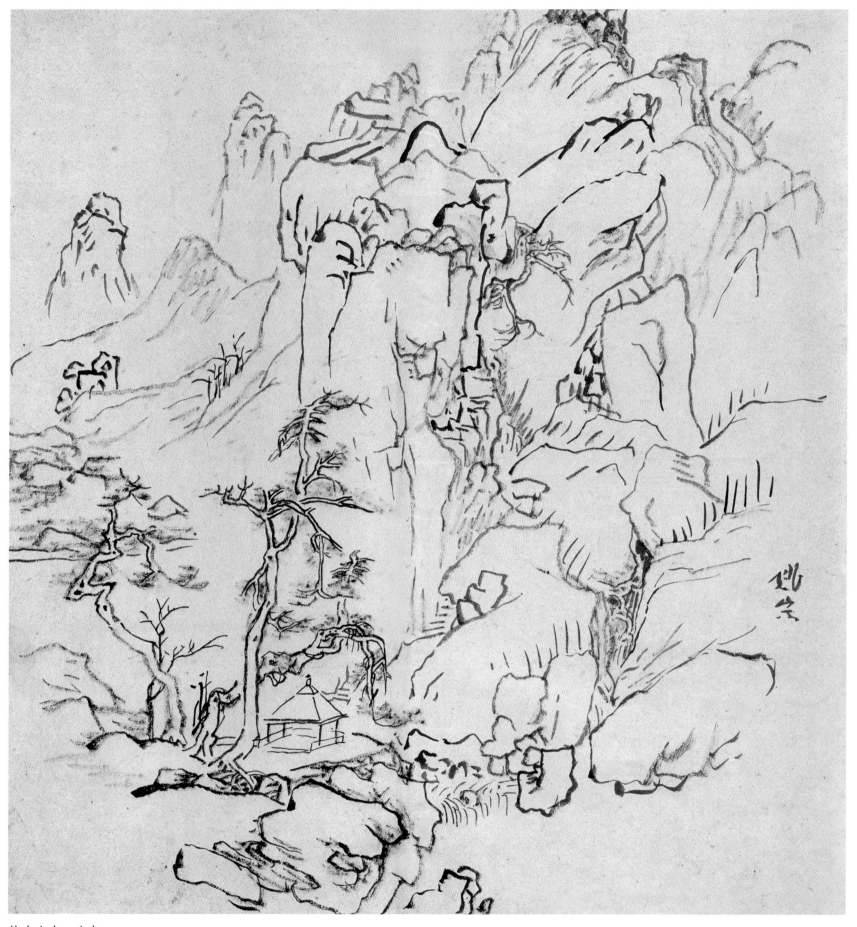

仿古山水　之九

题识：姚宗

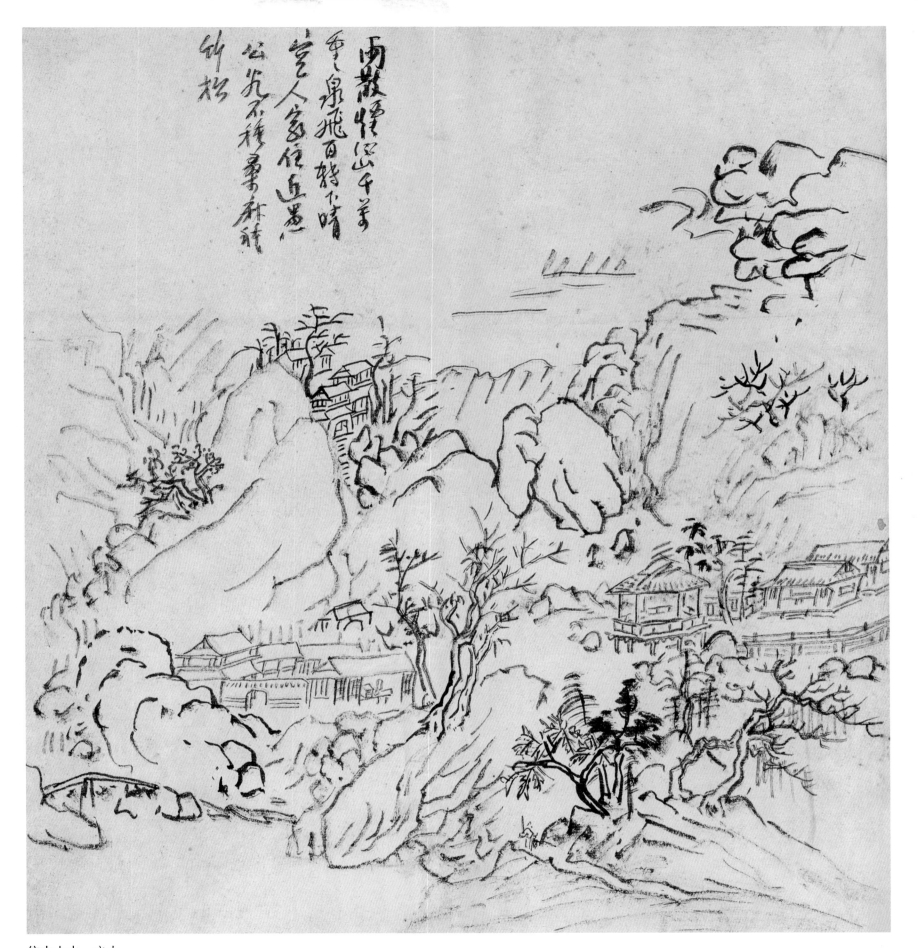

仿古山水 之十
题识：雨散烟峦千万重　泉飞百转下晴空　人家住近愚公谷　不种桑麻种竹松

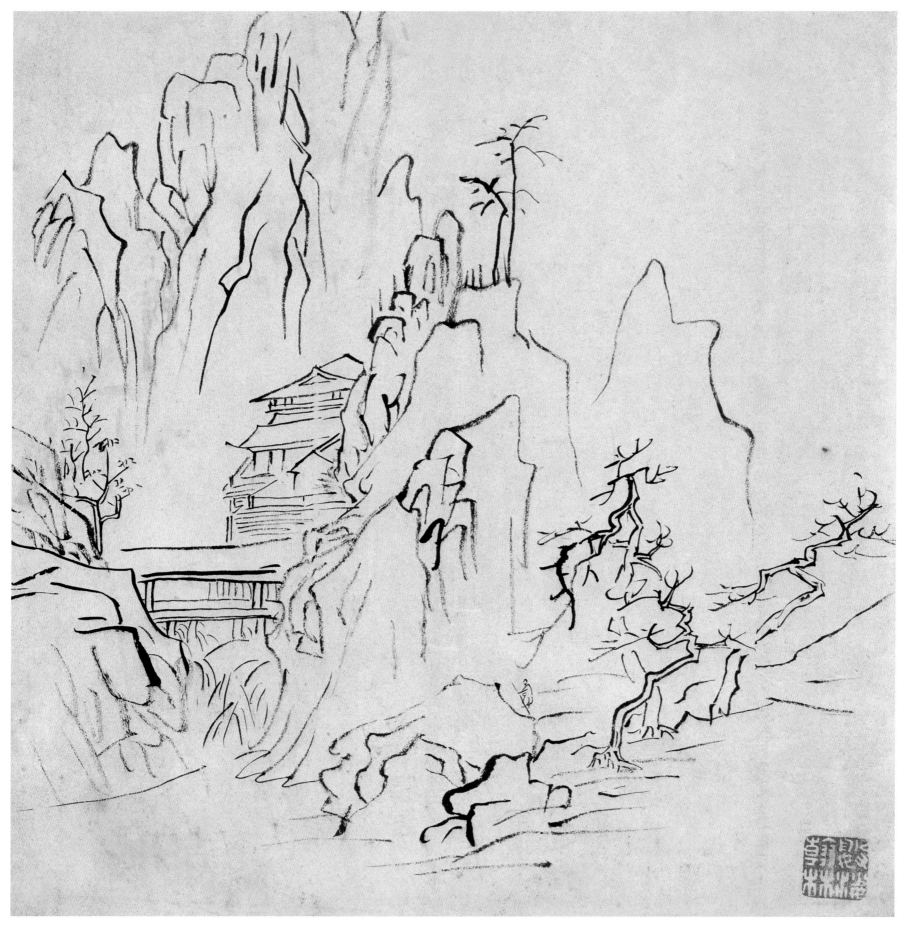

仿古山水 　之十一

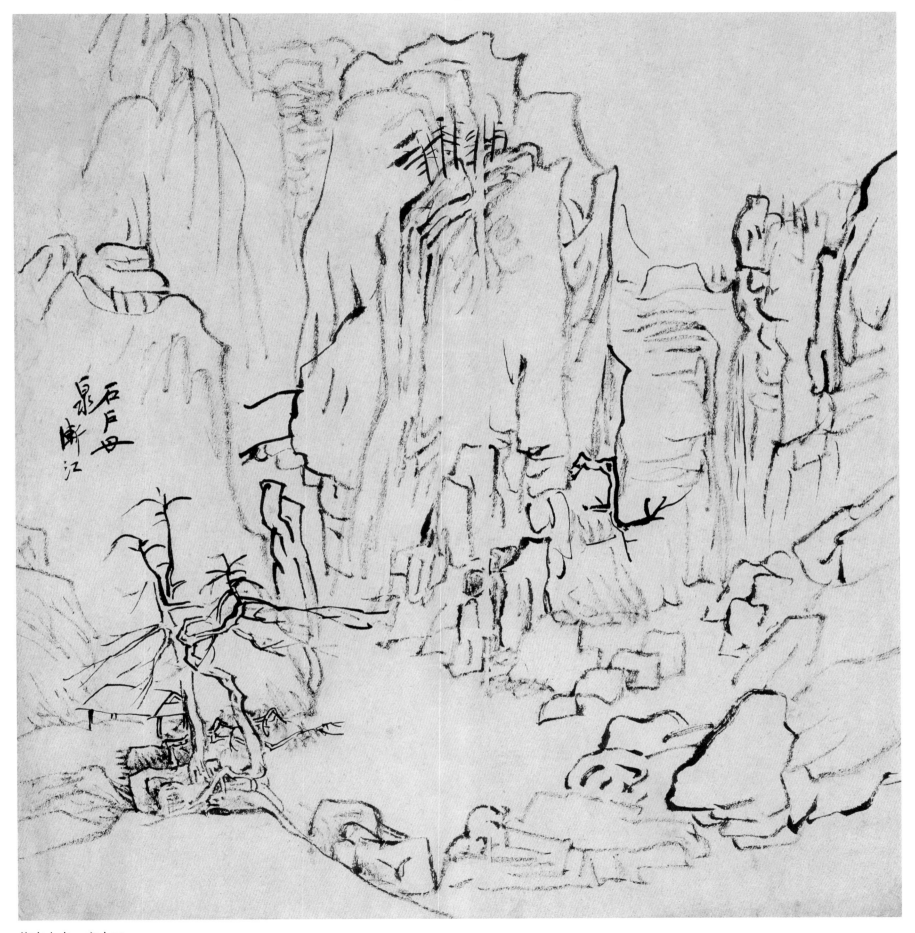

仿古山水　之十二

题识：石户丹泉　浙江

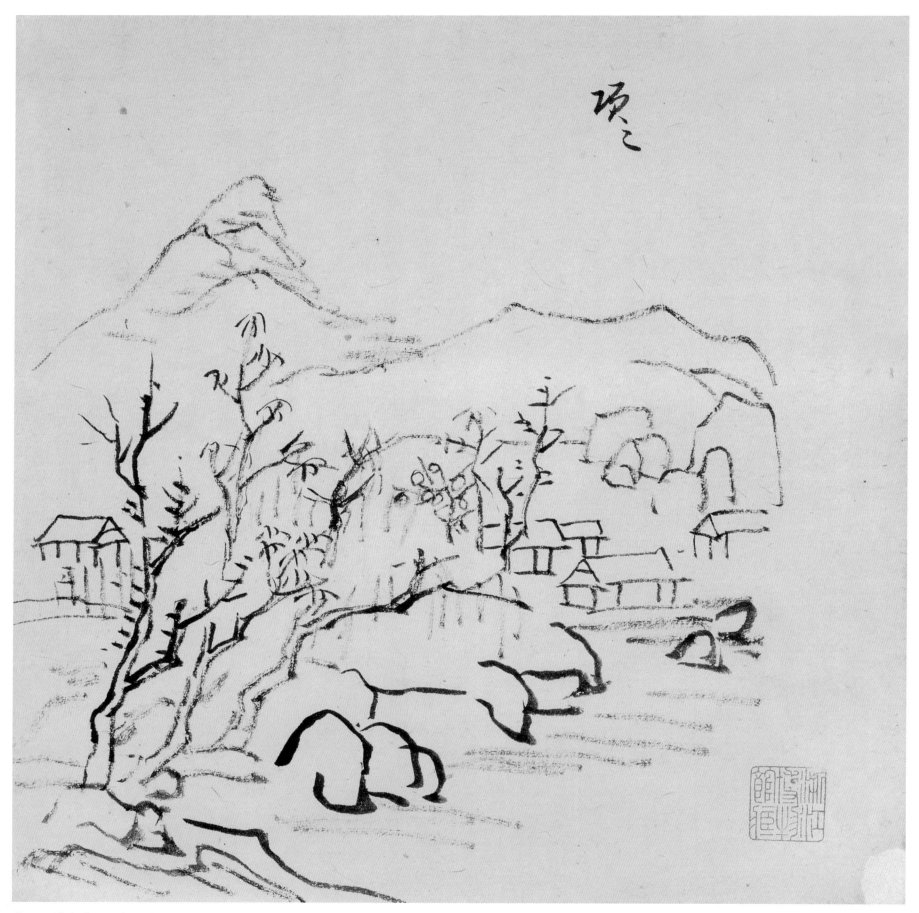

临项圣谟山水　八幅　之一

纸本　23cm×22.5cm　浙江省博物馆藏
题识：项二

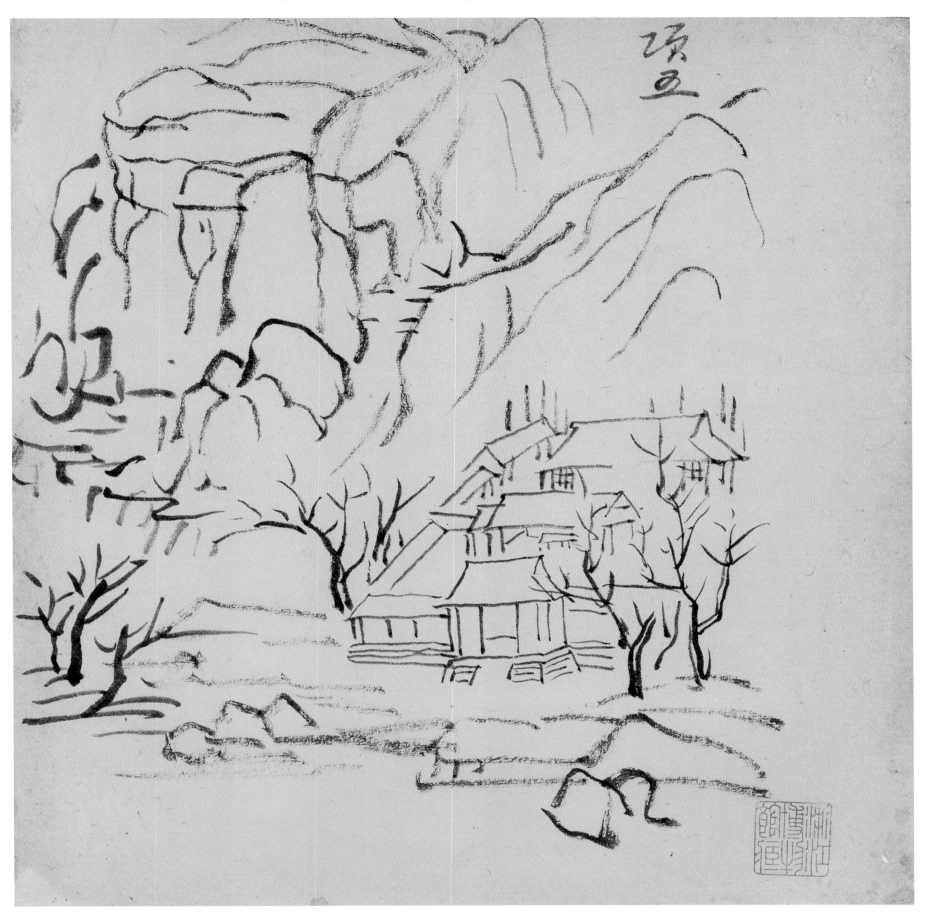

临项圣谟山水　之二

题识：项五

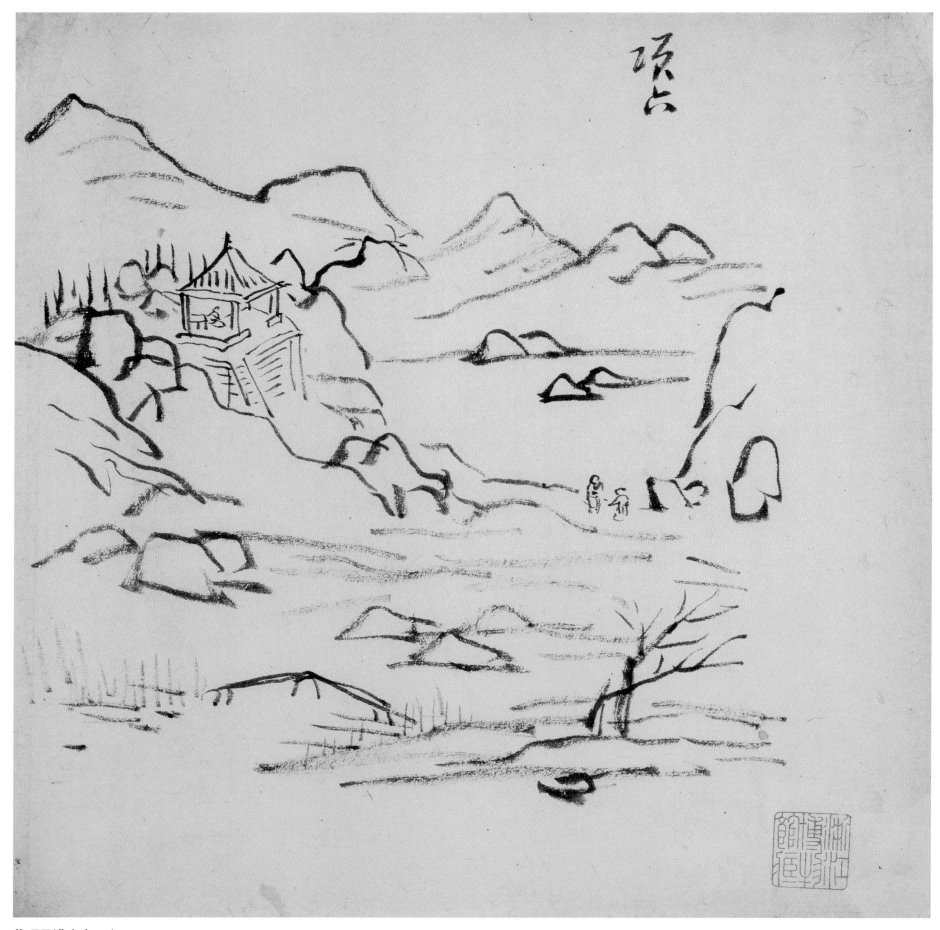

临项圣谟山水　之三

题识：项六

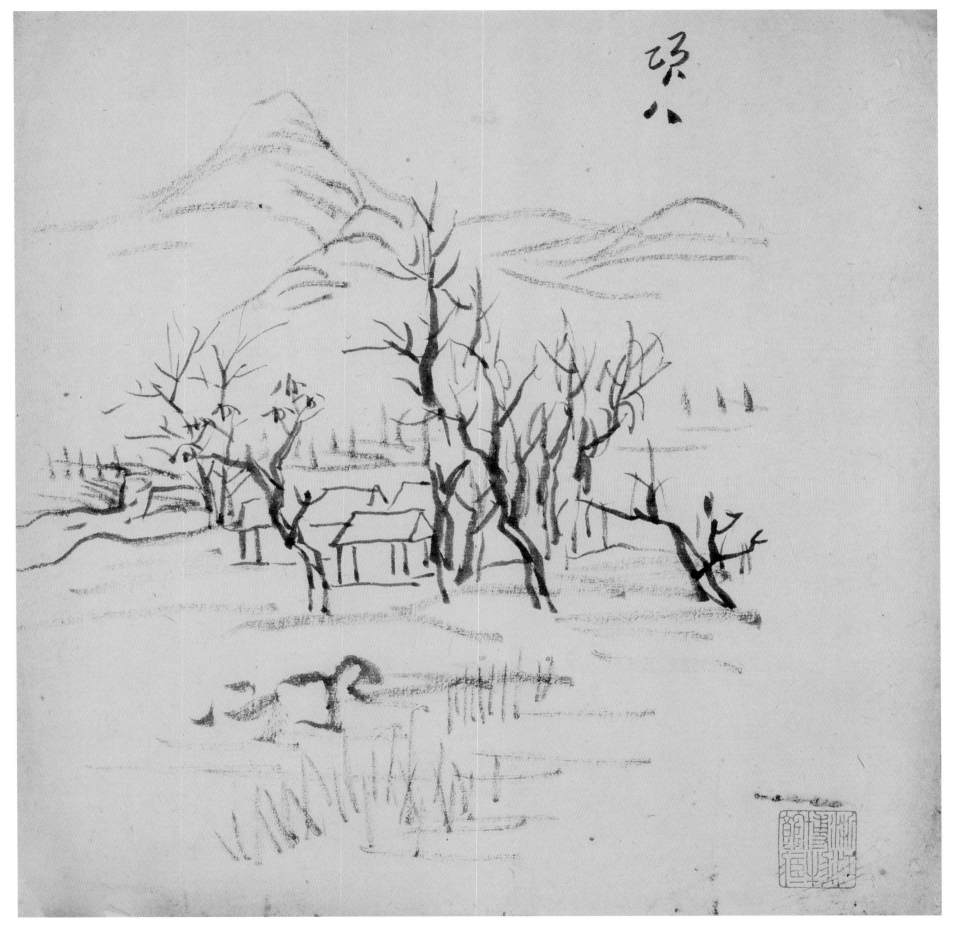

临项圣谟山水　之四

题识：项八

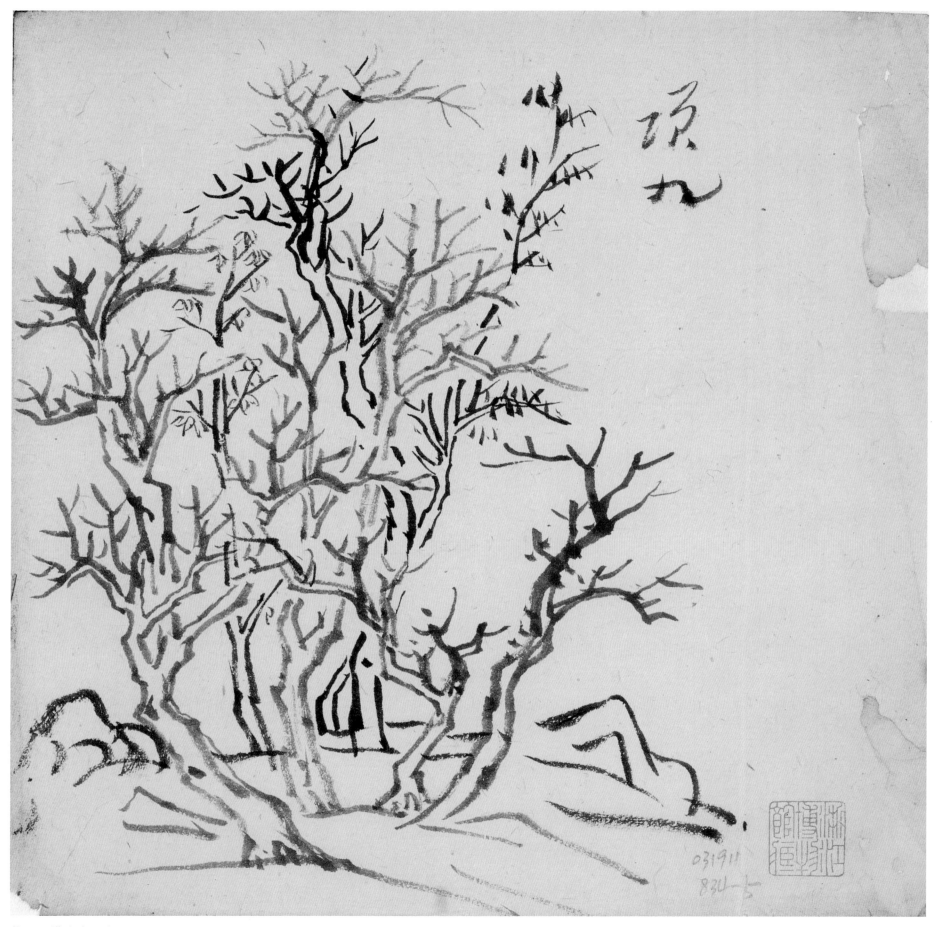

临项圣谟山水　之五

题识：项九

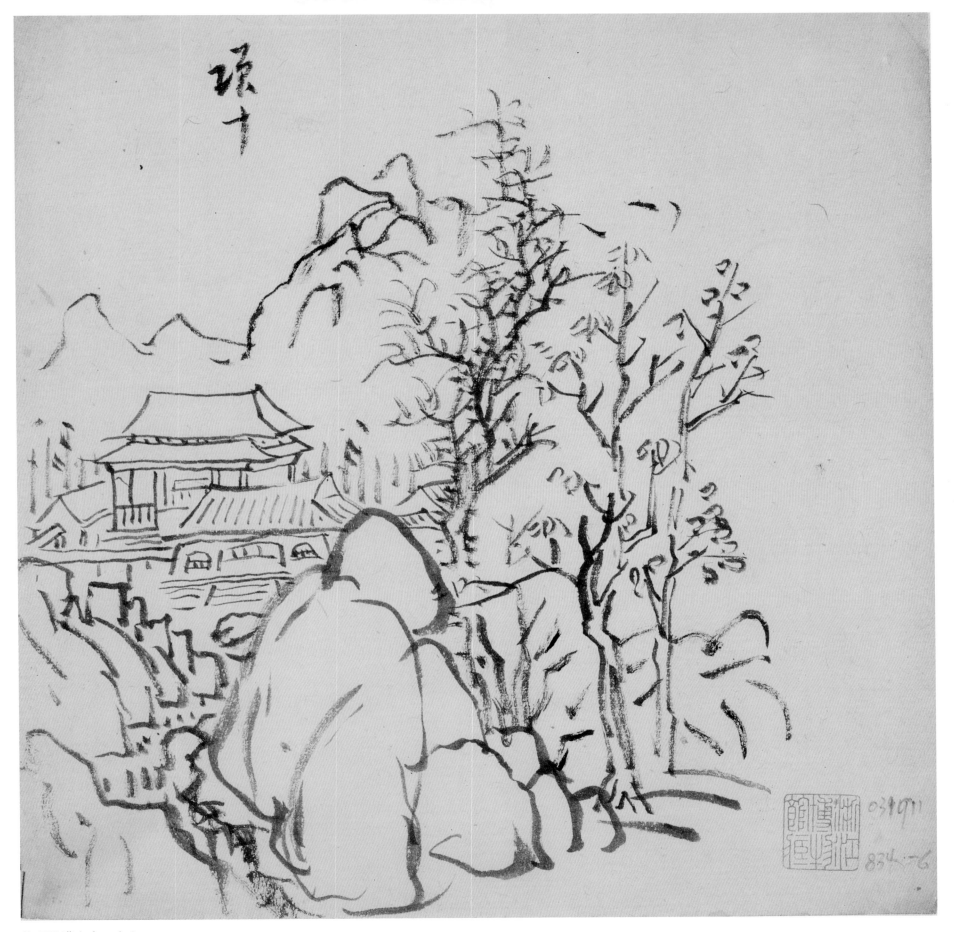

临项圣谟山水　之六

题识：项十

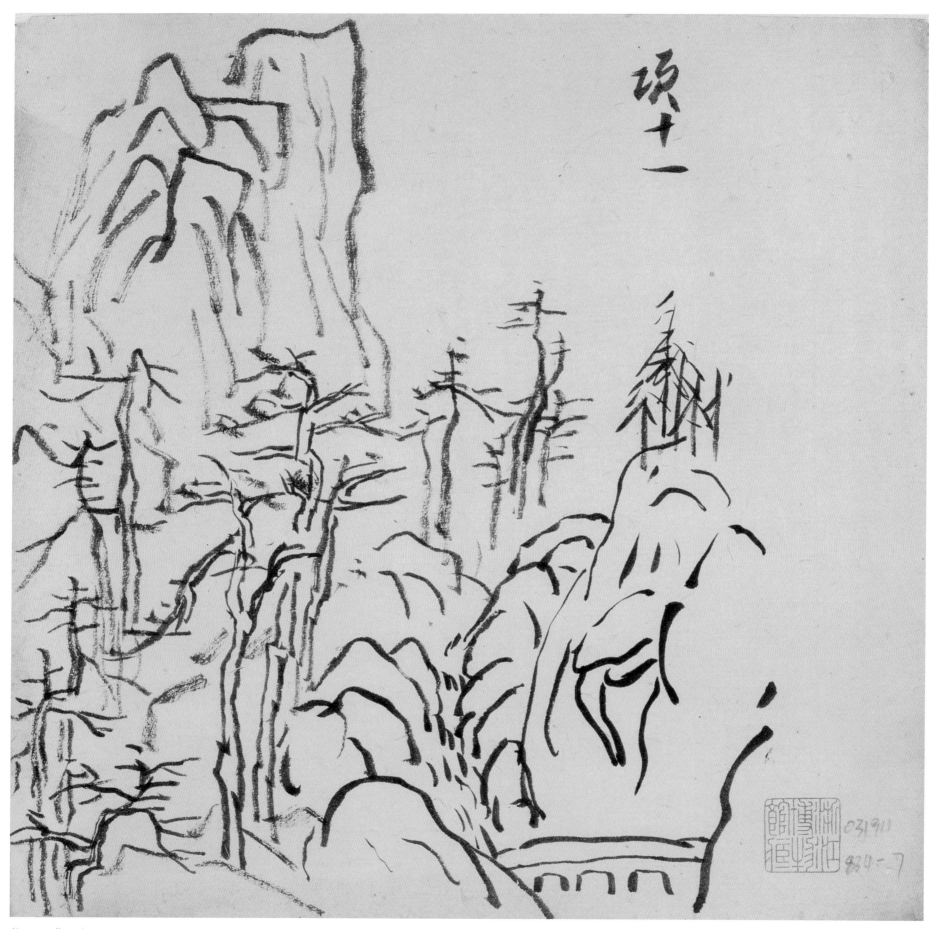

临项圣谟山水　之七

题识：项十一

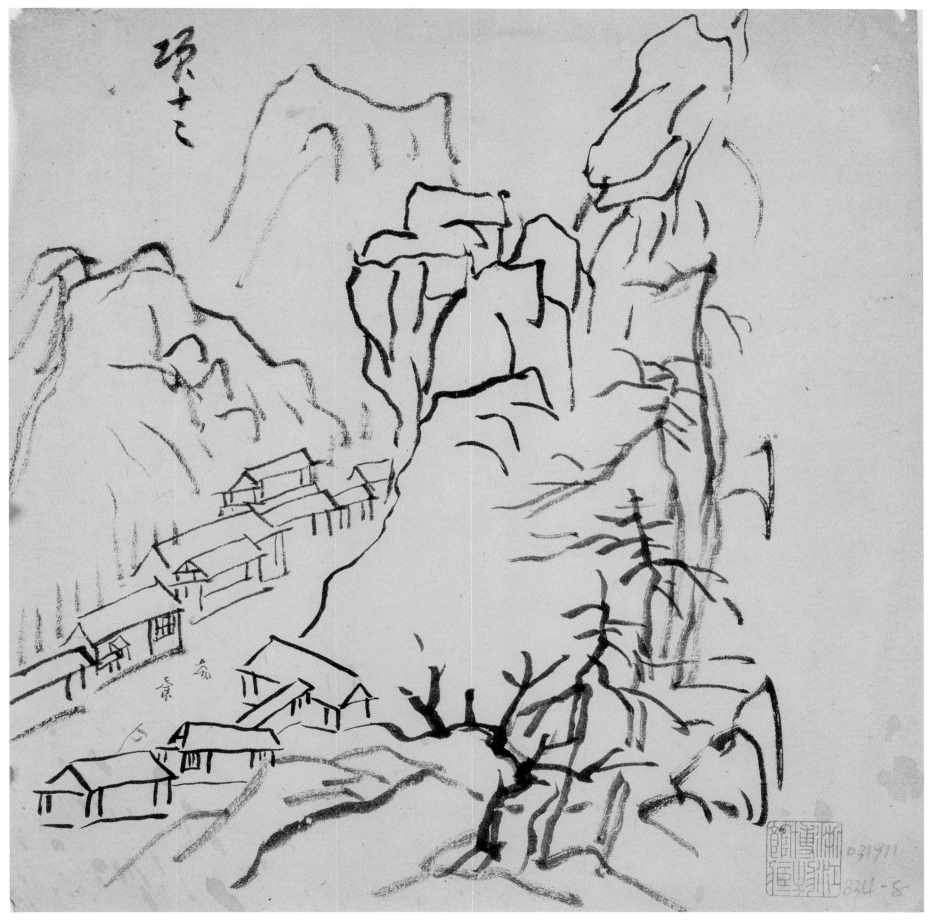

临项圣谟山水　之八

题识：项十二

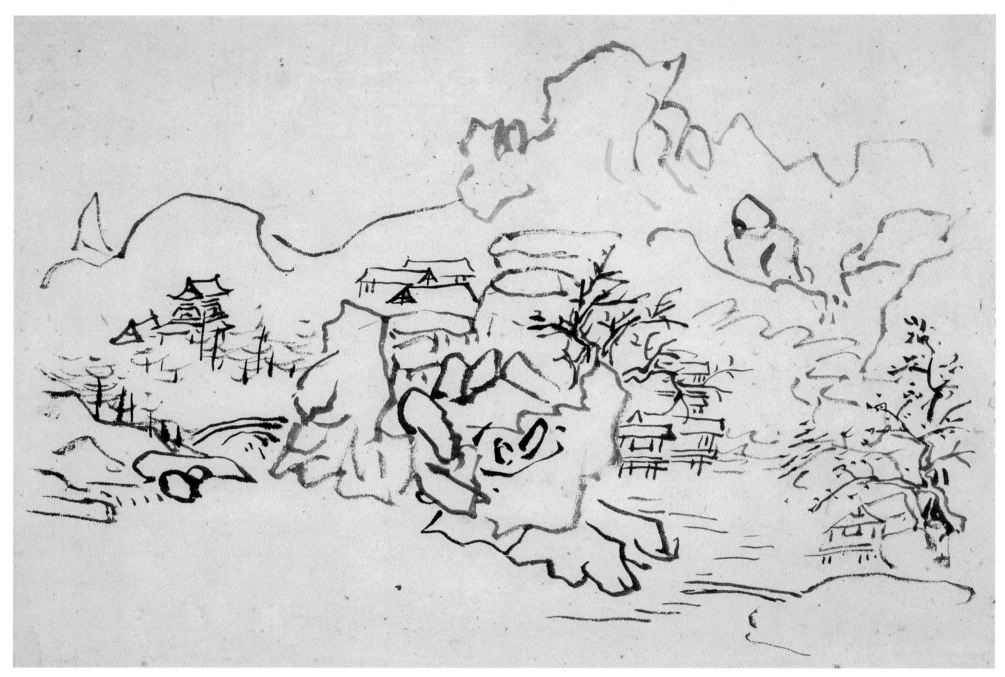

仿古山水

纸本　29.5cm×45cm　浙江省博物馆藏

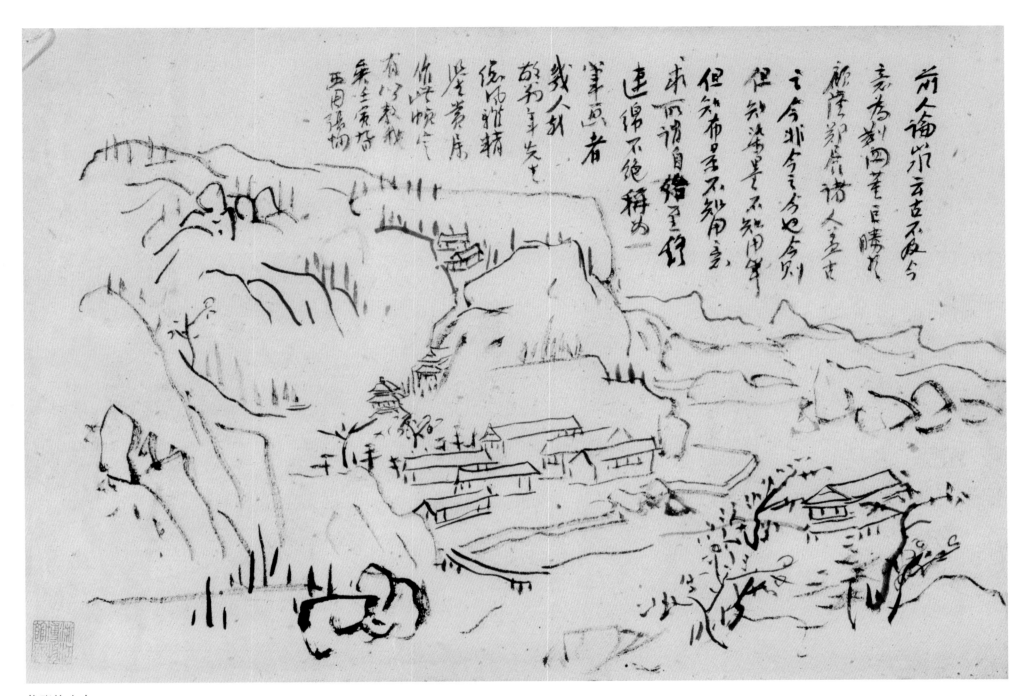

临张恂山水

纸本　30cm×45cm　浙江省博物馆藏

题识：前人论山水云古不及今　意为荆关董巨　胜于顾陆郑展诸人　盖古之今非今之今也　今则但知染墨　不知用笔　但知布景　不知用意　求所谓自始至终　连绵不绝　称为一笔画者几人哉　敬翁年先生总风雅　精鉴赏　属作此帧　定有以教我矣　壬寅九月　西周张恂

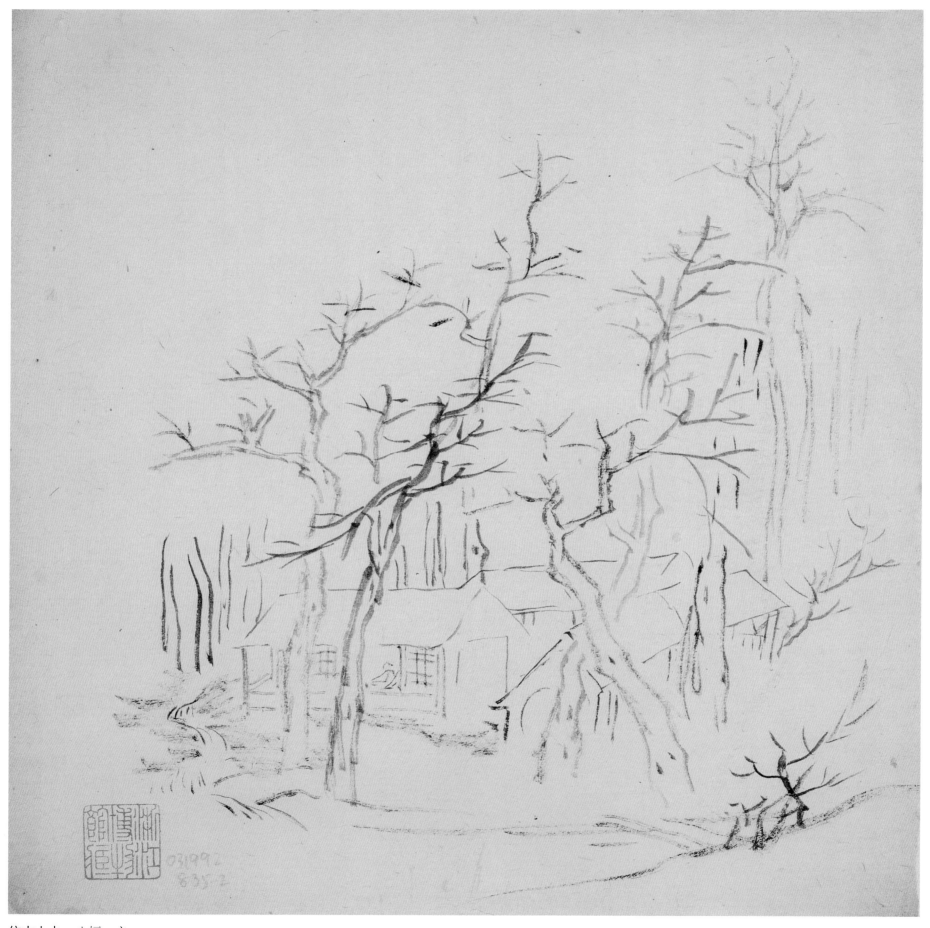

仿古山水　八幅　之一
纸本　23cm×22cm　浙江省博物馆藏

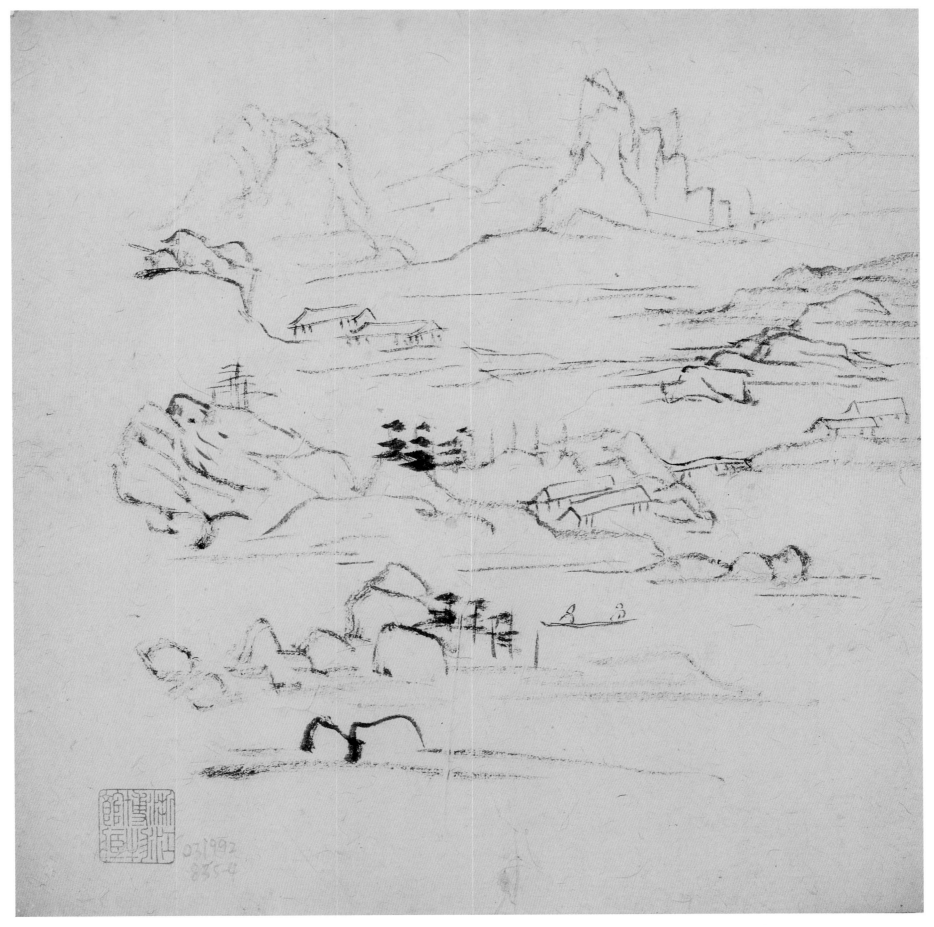

仿古山水　之二

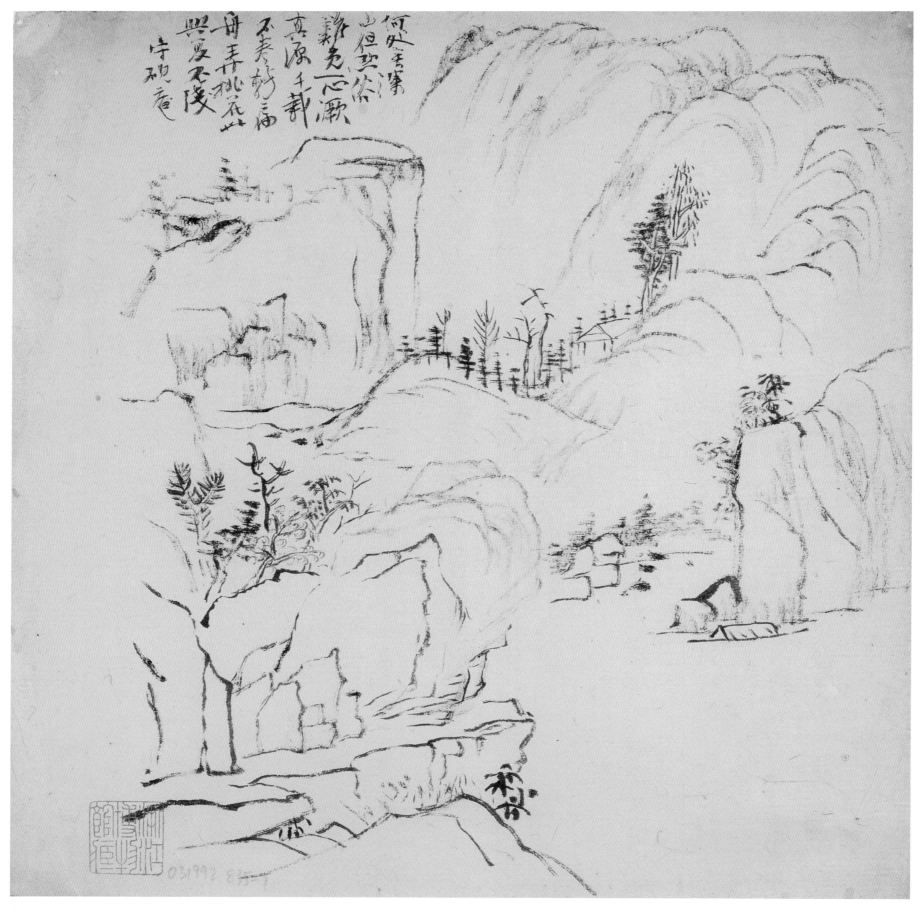

仿古山水 之三

题识：何处无深山 但愁俗难免 一心溯真源 千载不卷转 扁舟弄桃花 此兴复不浅 守砚庵

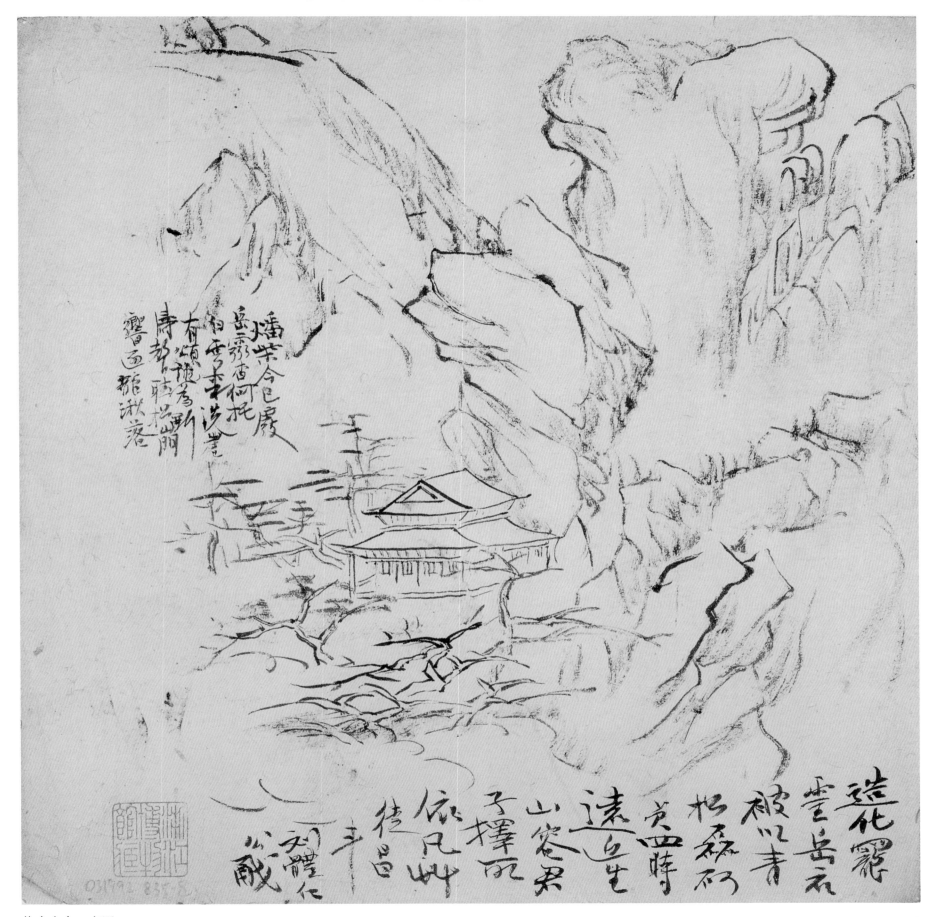

仿古山水　之四

题识：燔柴今已废　岳灵杏何托　白云来洗崖　有颂谁为斫　涛声听松崩　响逐龙湫落　造化宠灵岳　衣被以青松　磊砢贞四时　远近生山容　君子择所依　凡草徒昌丰　刘体仁公戬

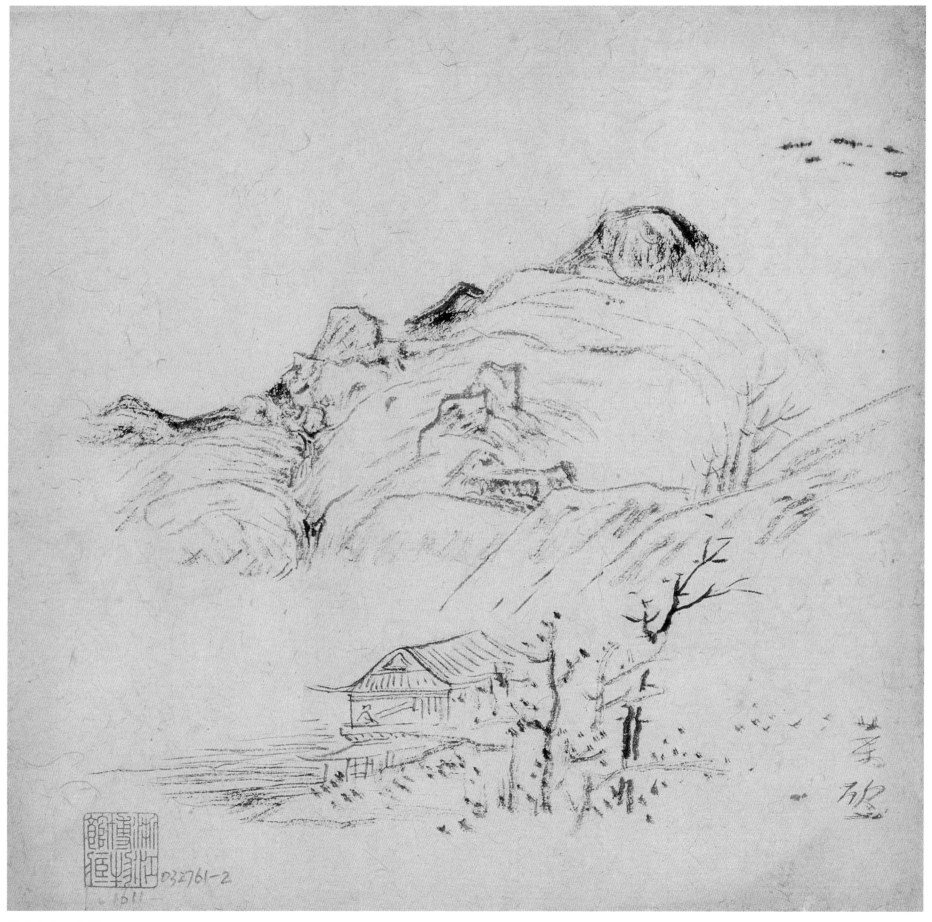

仿古山水 之五

题识：叶欣

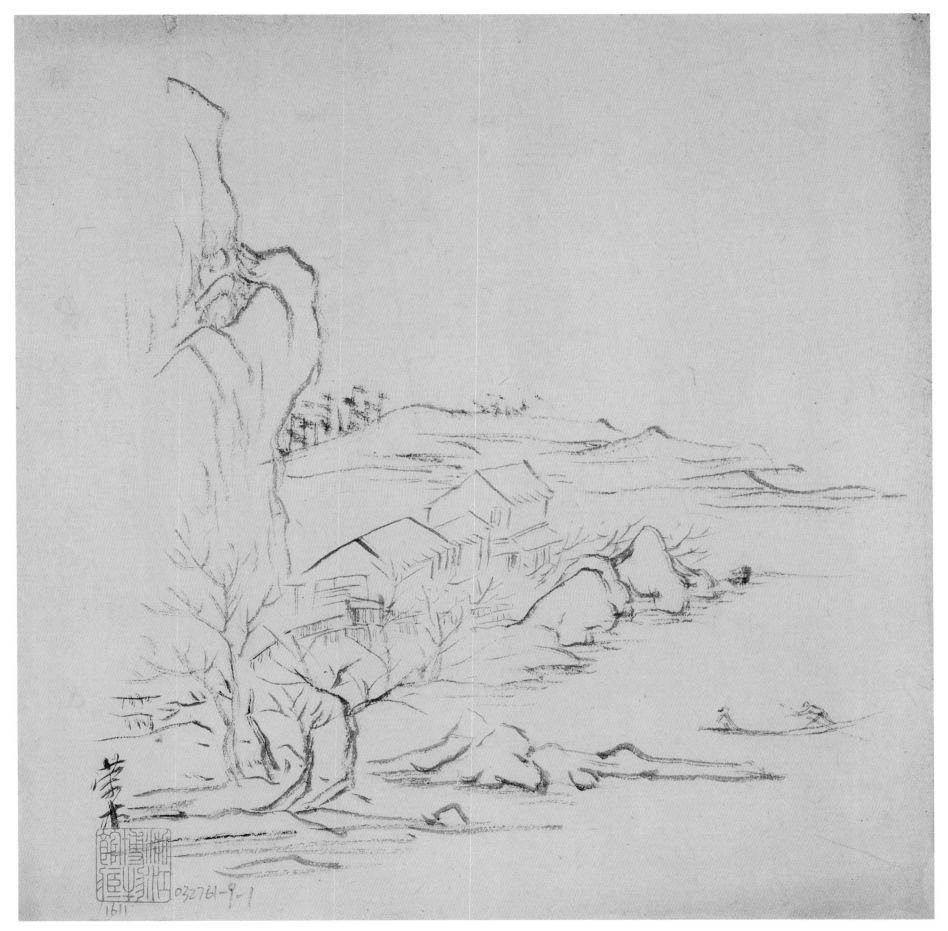

仿古山水 之六

题识：荣木

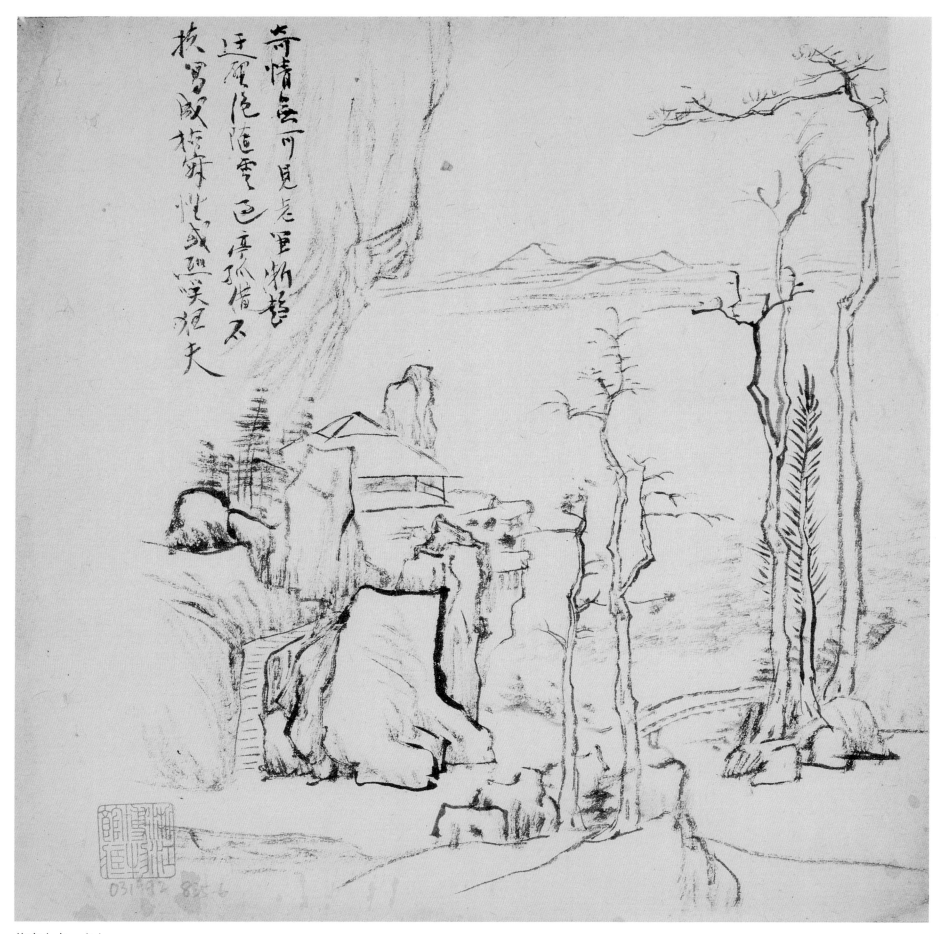

仿古山水　之七

题识：奇情无可见　老笔渐趋迁　壁绝随云过　亭孤借石扶　写成枯寂性　或恐笑狂夫

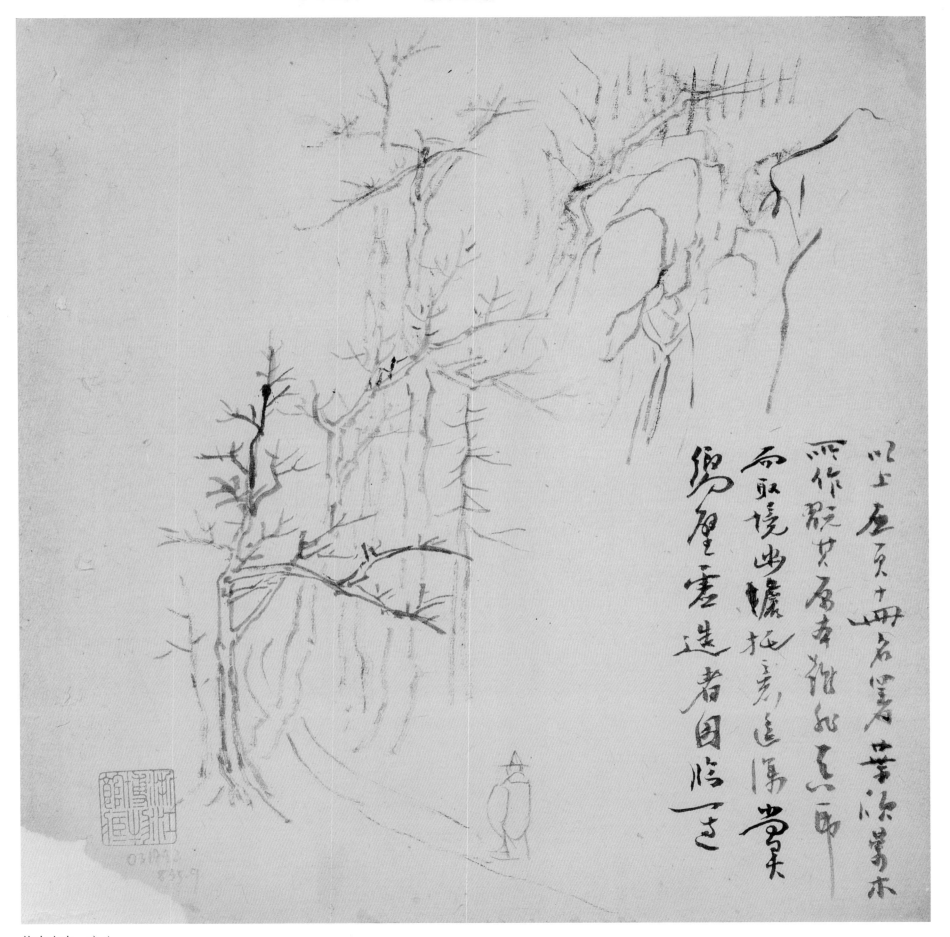

仿古山水　之八

题识：以上画页十册　名署叶欣荣木所作　玩其原本虽非真纸　而取境幽澹　托意遥深　当□向壁虚造者　因临一过

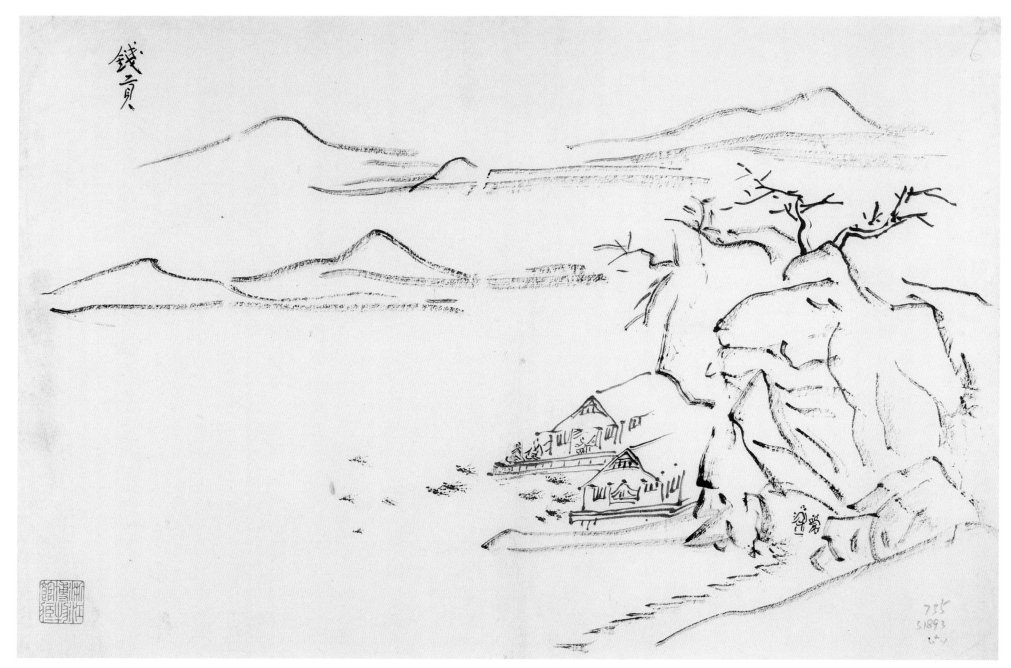

临钱贡山水　四幅　之一

纸本　28cm×41.5cm　浙江省博物馆藏
题识：钱贡

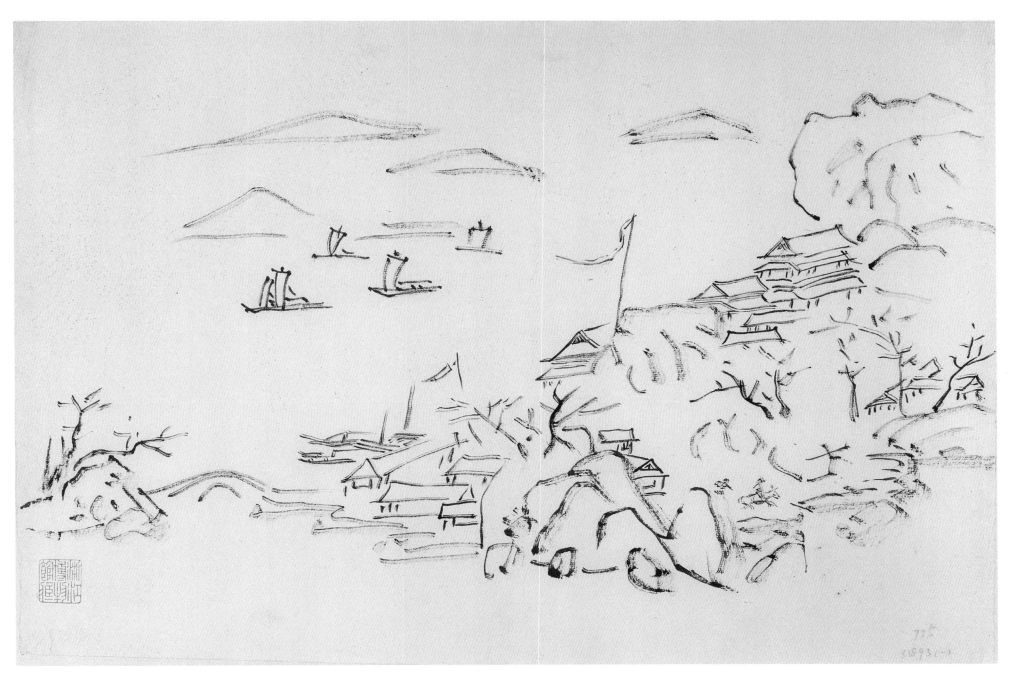

临钱贡山水　之二

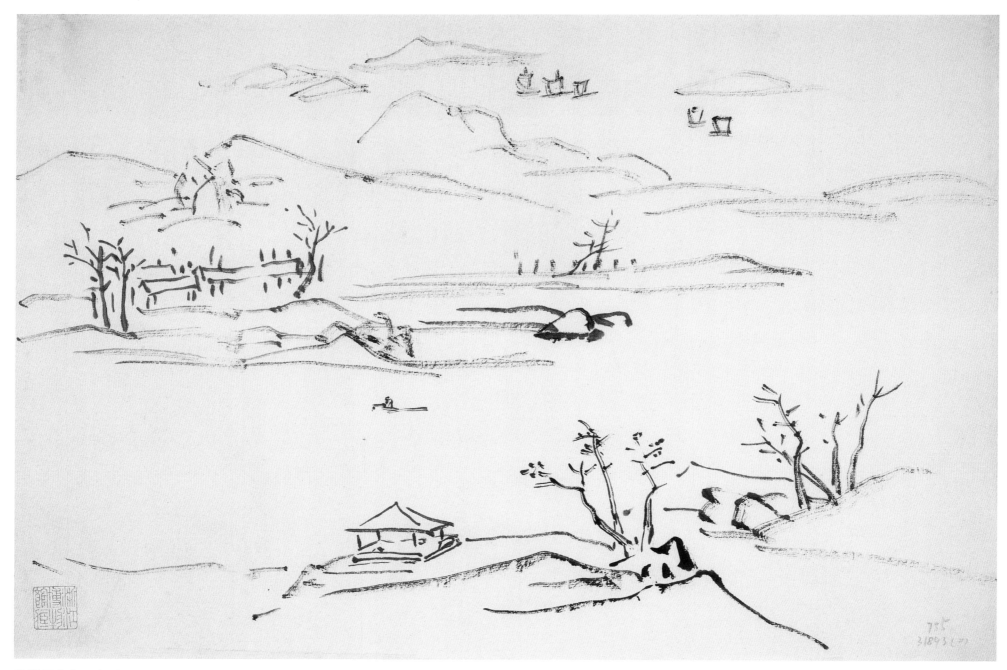

临钱贡山水 之三

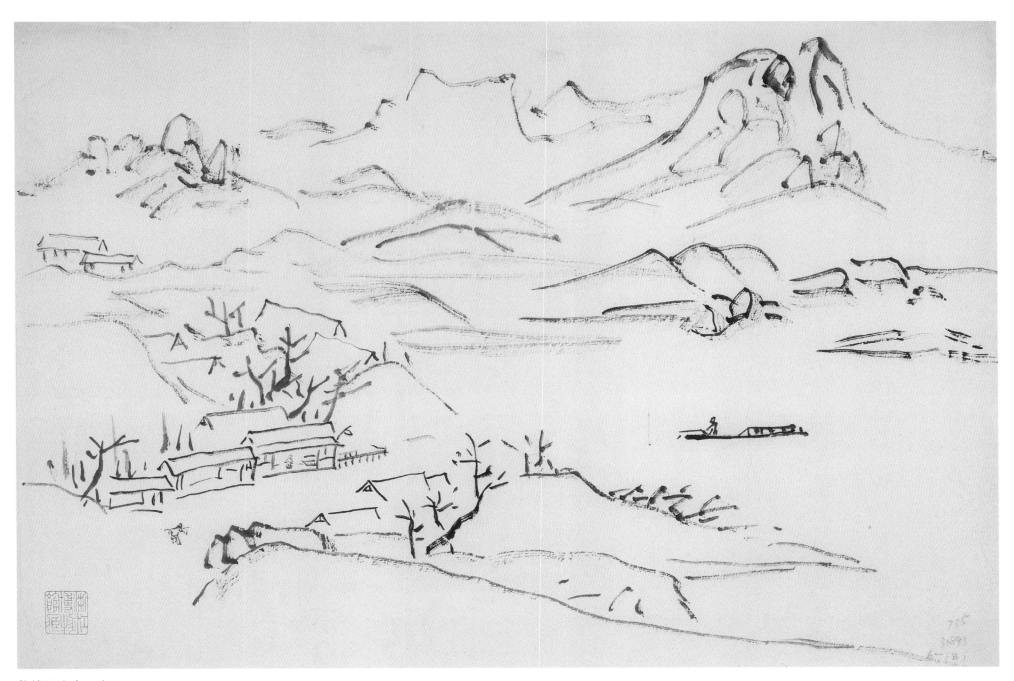

临钱贡山水 之四

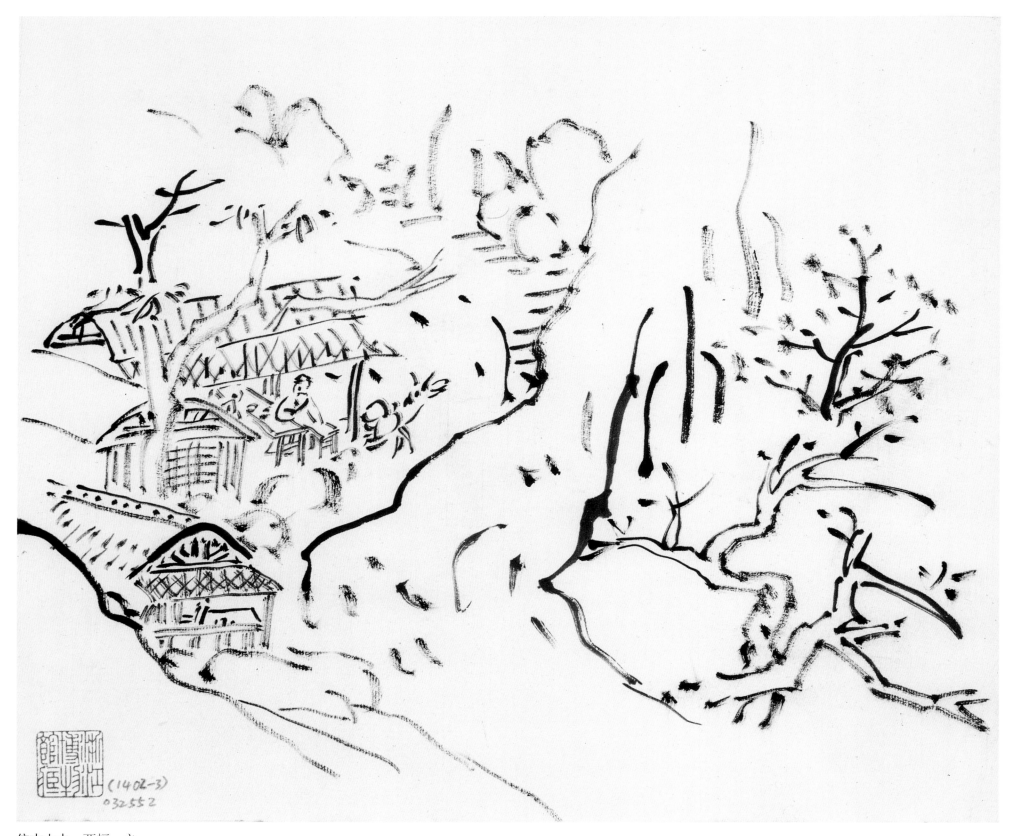

仿古山水　两幅　之一
纸本　23cm×27cm　浙江省博物馆藏

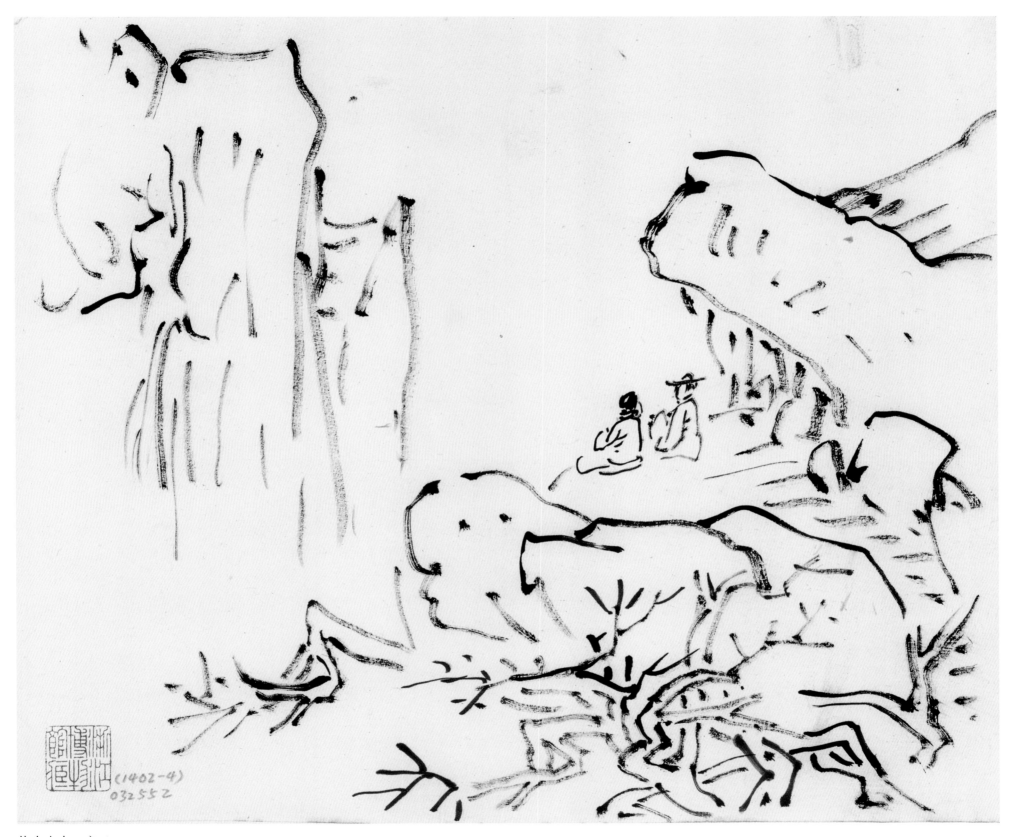

(1402-4)
032552

仿古山水　之二

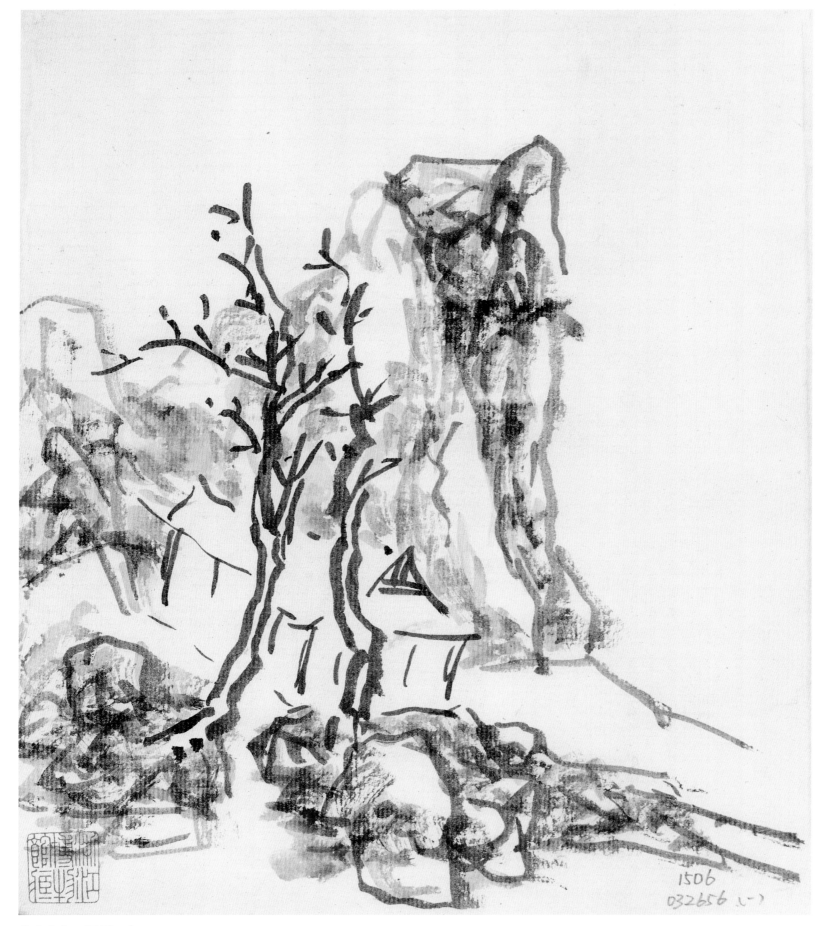

仿古山水　四幅　之一

纸本　24cm×20cm　浙江省博物馆藏

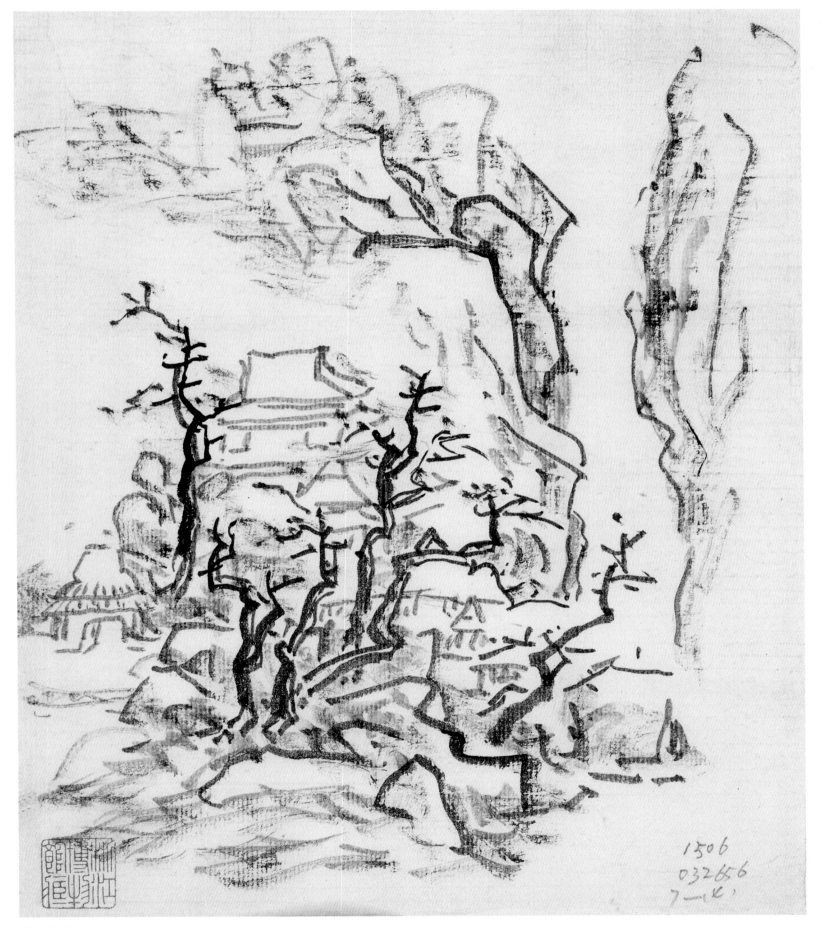

仿古山水　之二

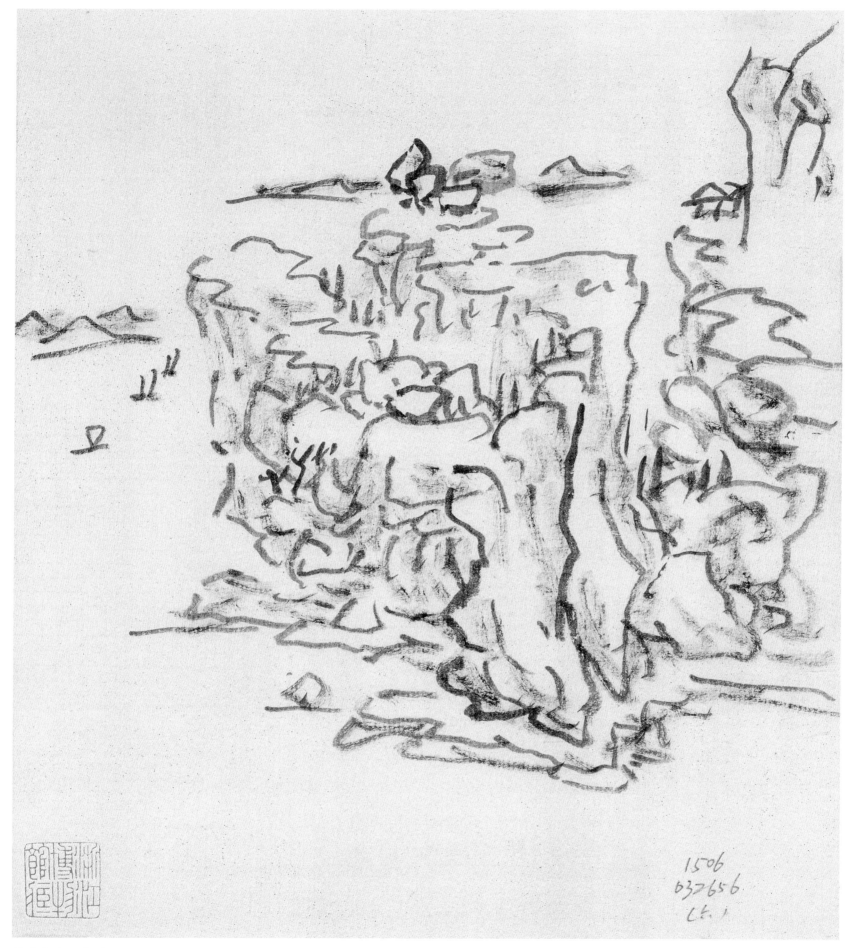

仿古山水　之三

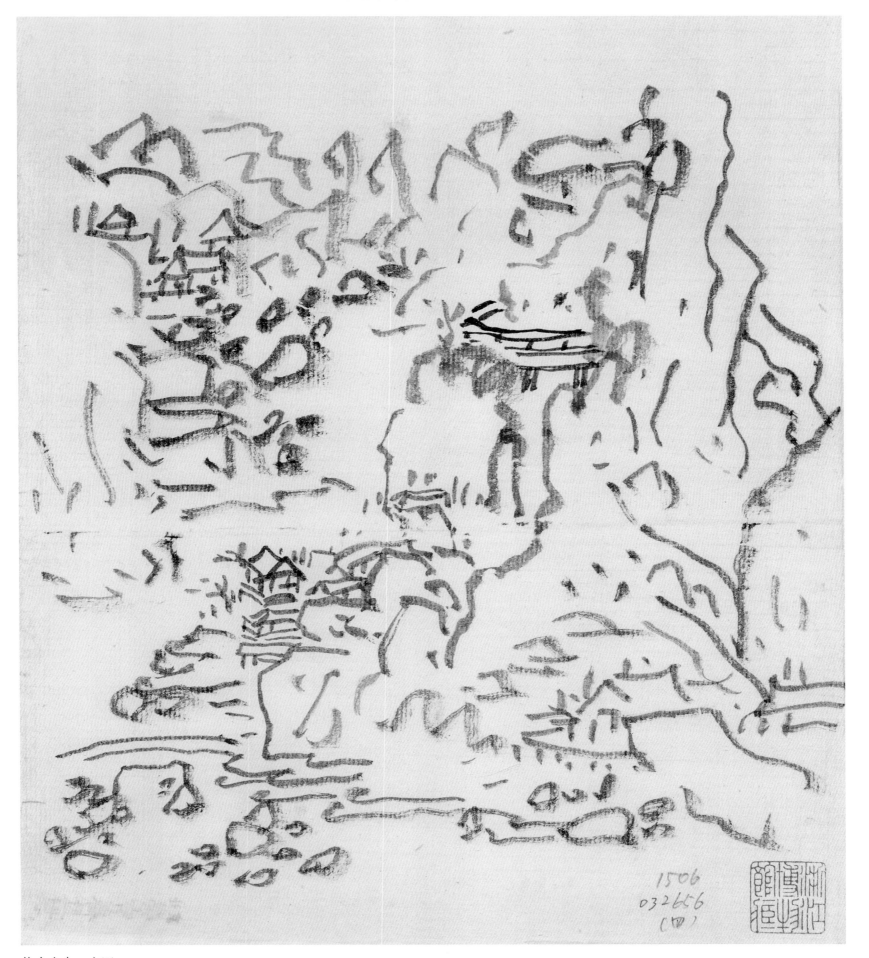

仿古山水　之四

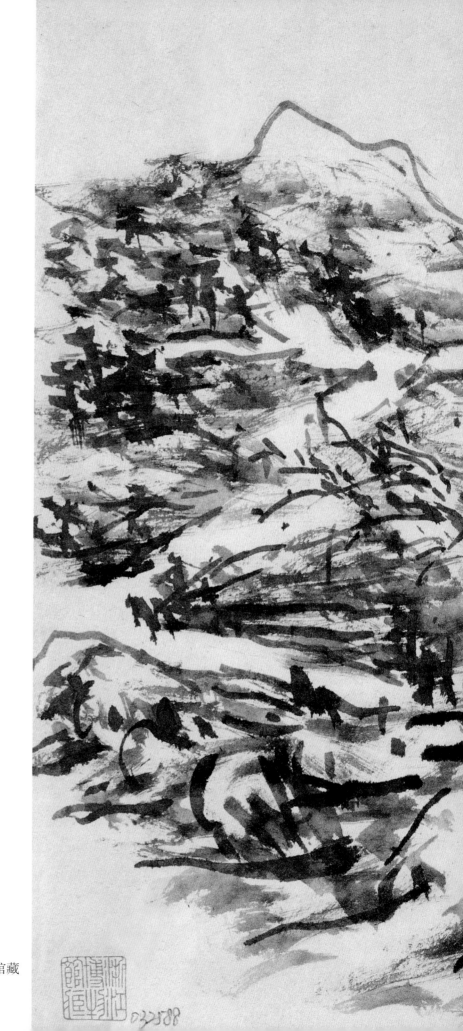

仿古山水

纸本　30.5cm×41cm　浙江省博物馆藏

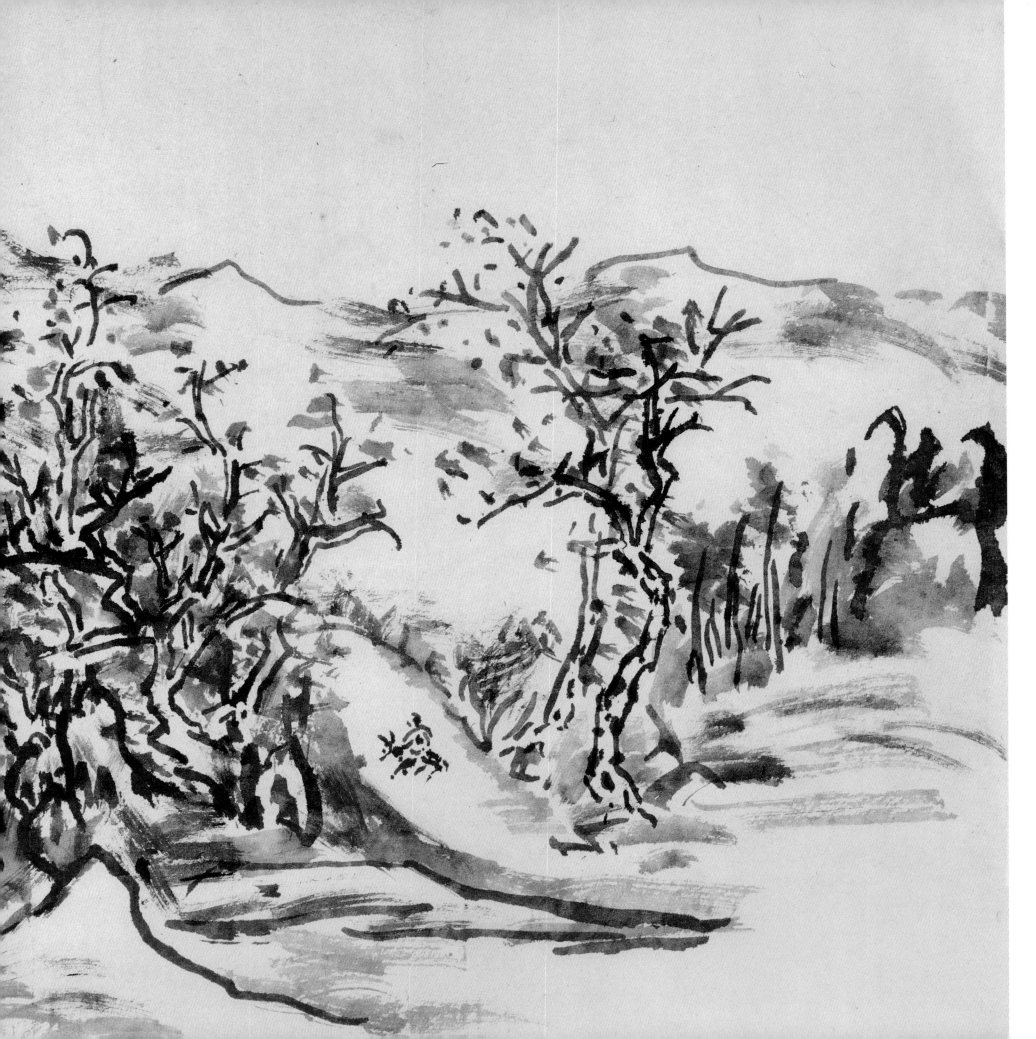

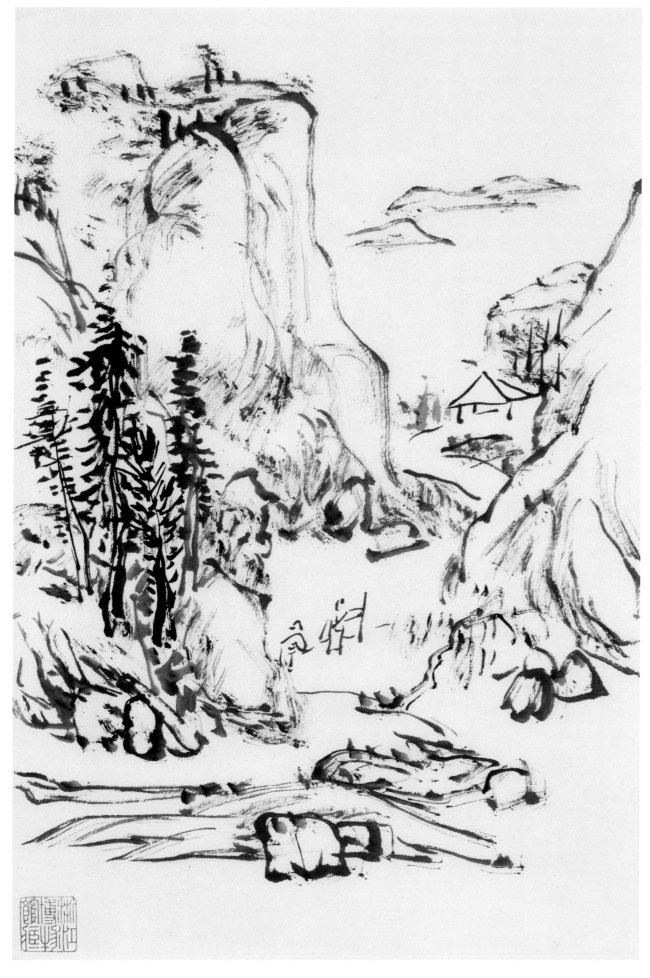

仿古山水　四幅　之一

纸本　32cm×20.5cm　浙江省博物馆藏

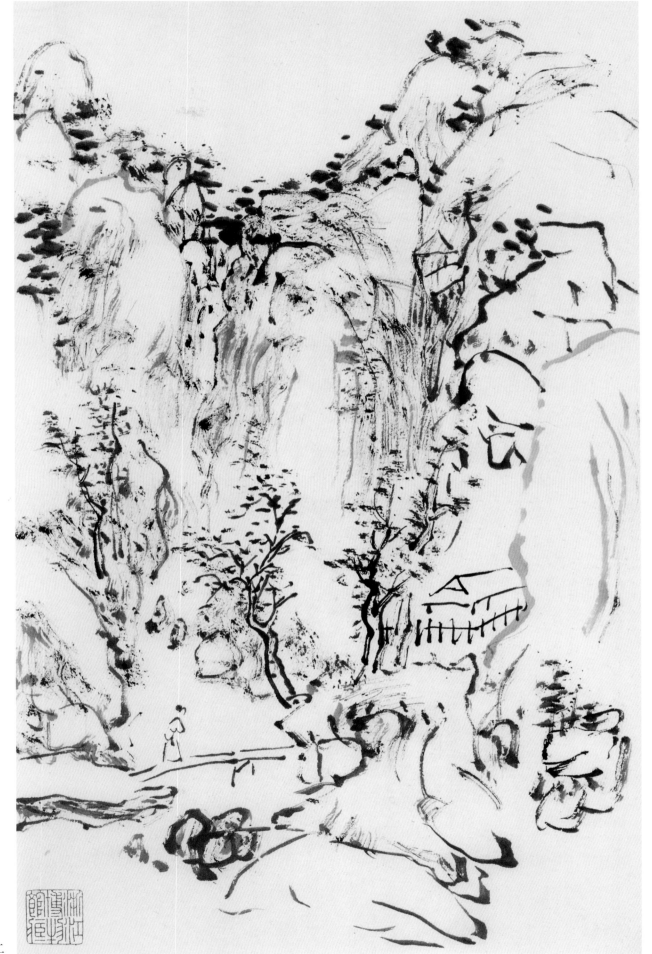

仿古山水　之二

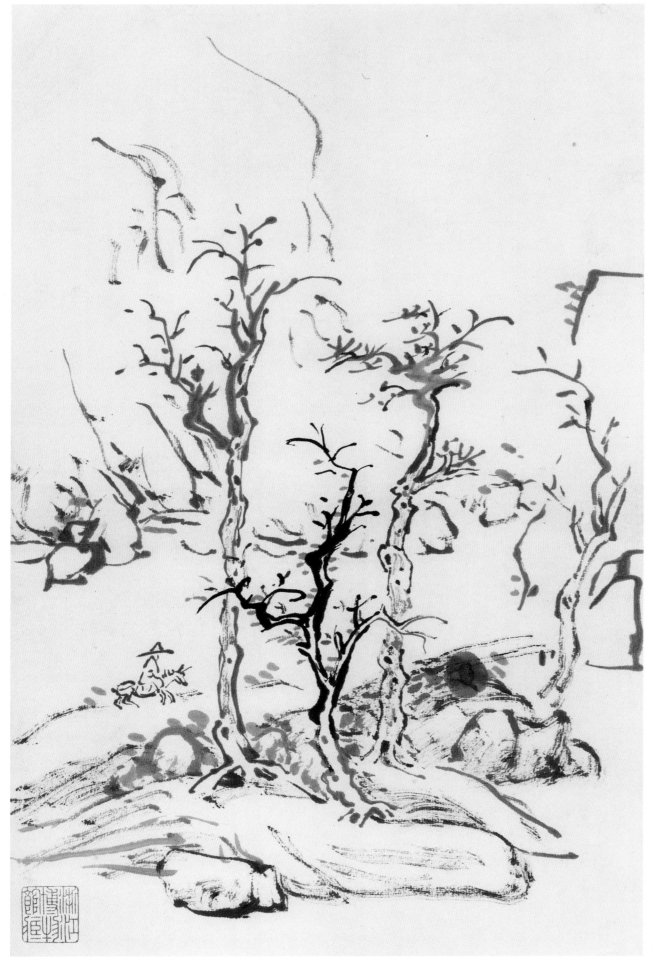

仿古山水　之三

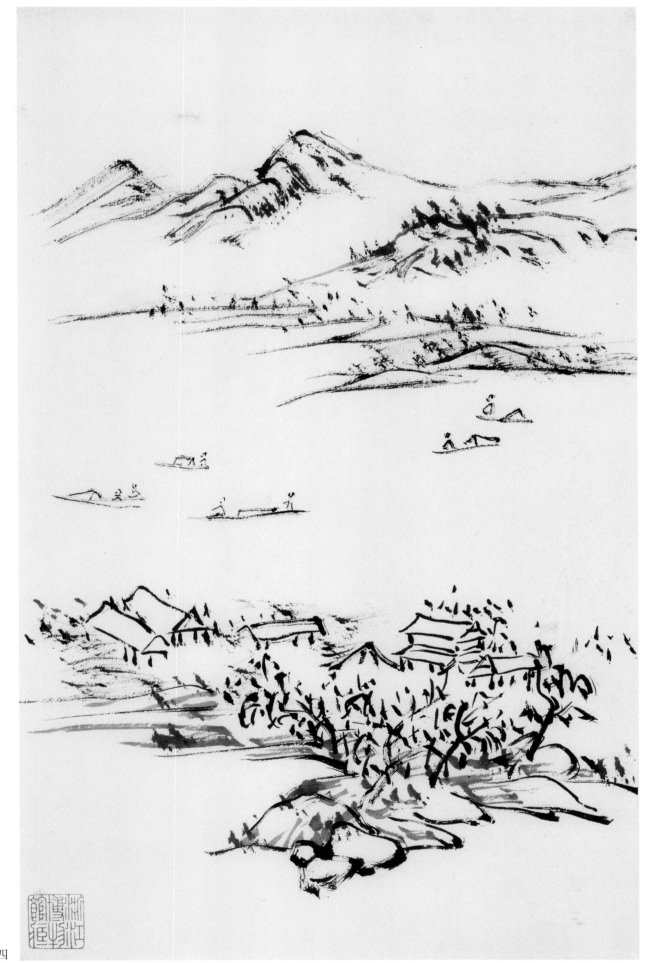

仿古山水　之四

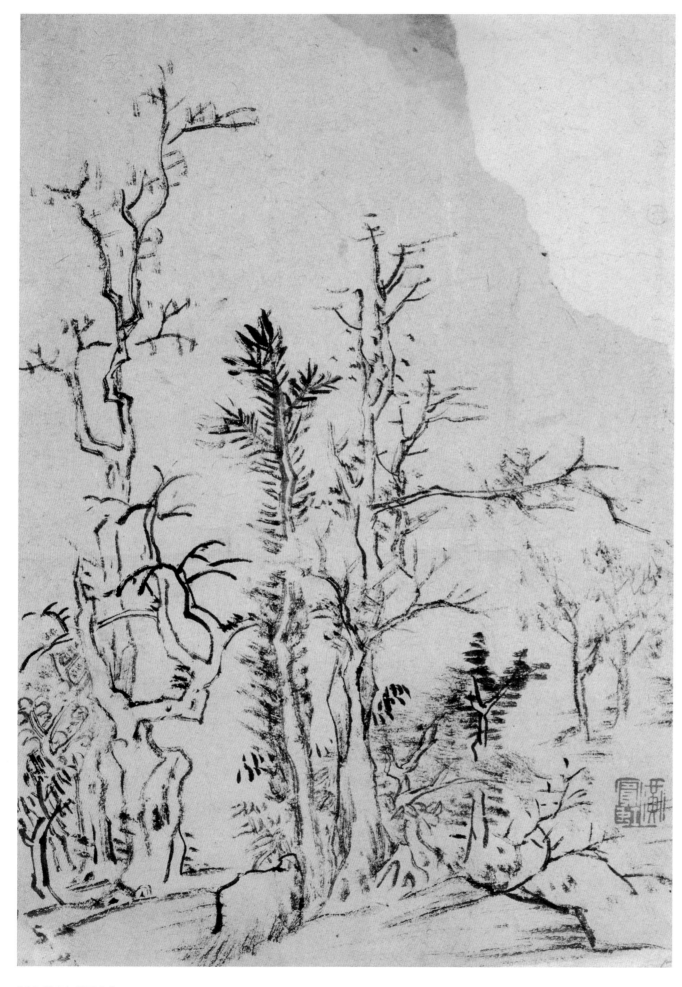

杂树

纸本　19cm × 13cm　私人藏

钤印：黄宾虹

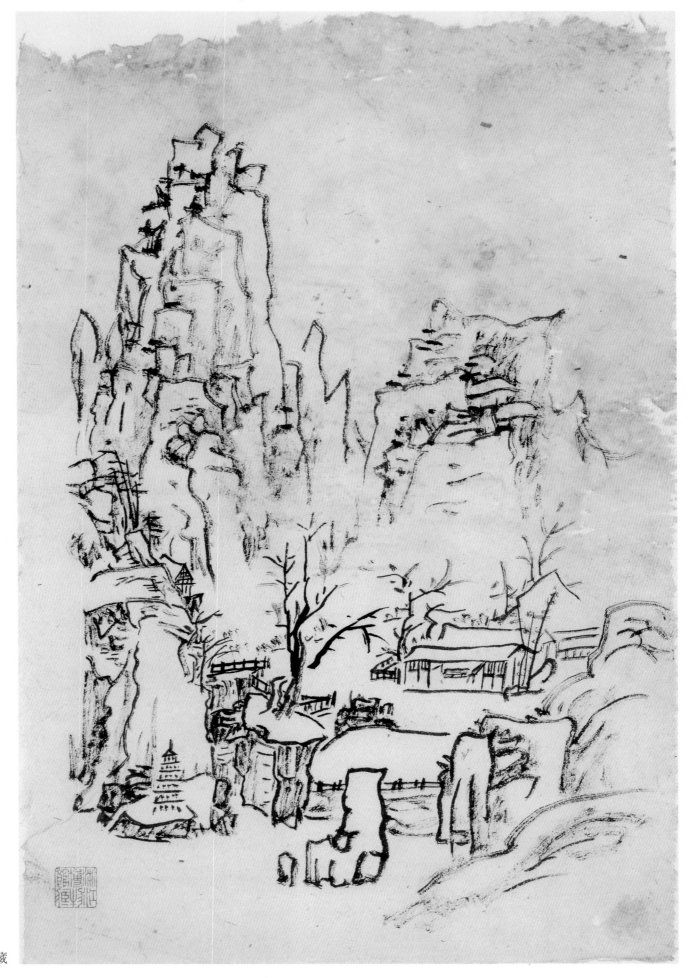

仿古山水

纸本　43cm×26cm　浙江省博物馆藏

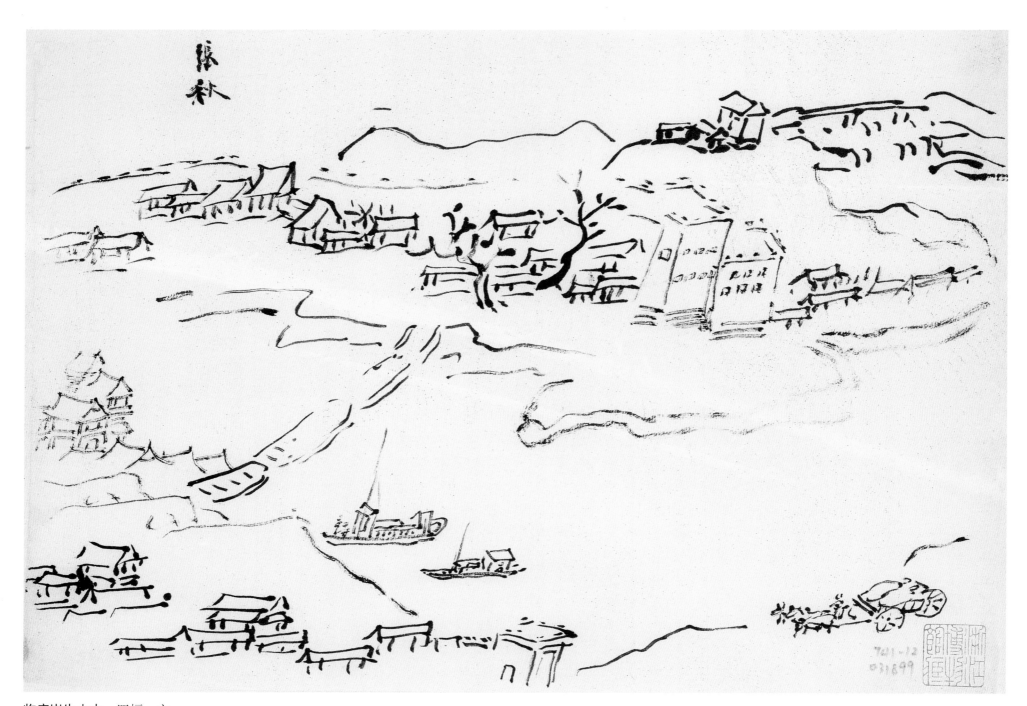

临庄岗生山水　四幅　之一

纸本　16.5cm×28.5cm　浙江省博物馆藏
题识：张秋

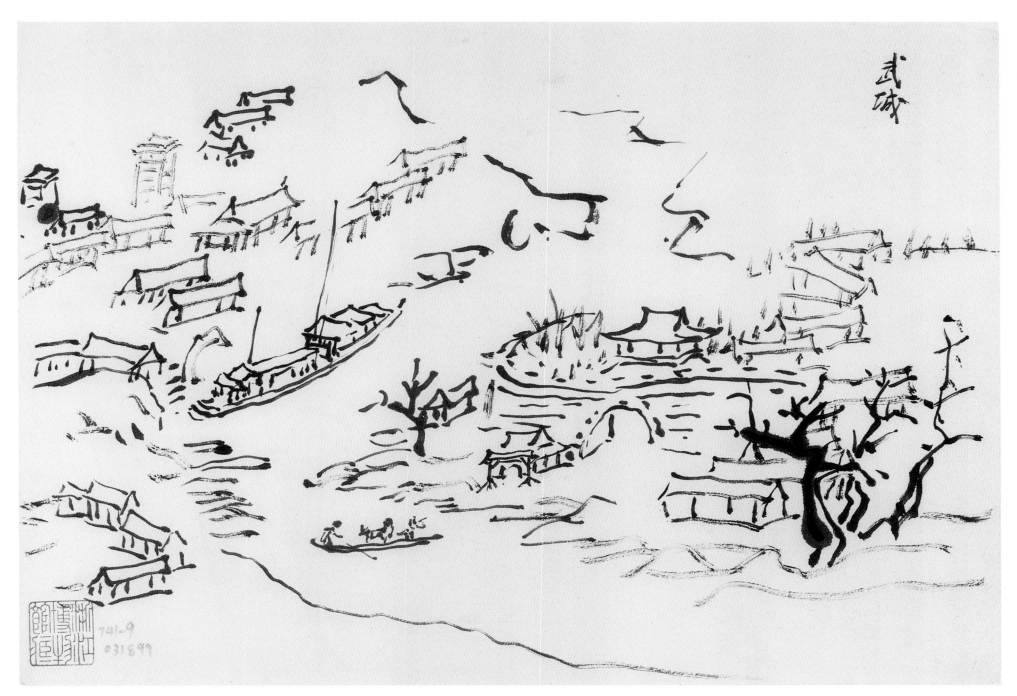

临庄岗生山水 　之二

题识：武城

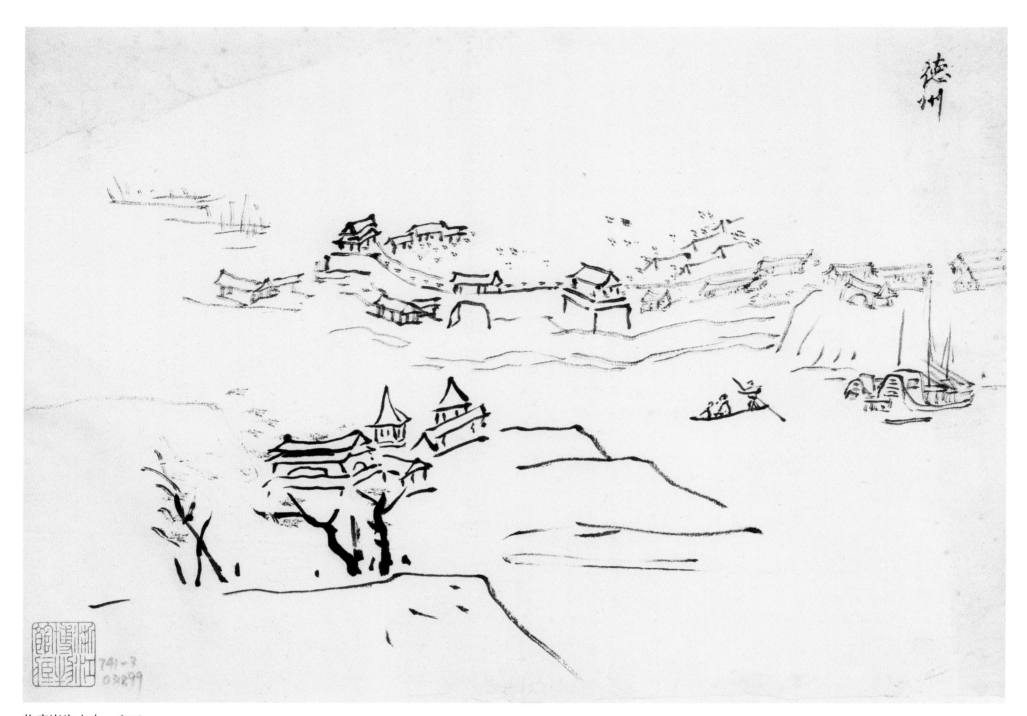

临庄岗生山水　之三

题识：德州

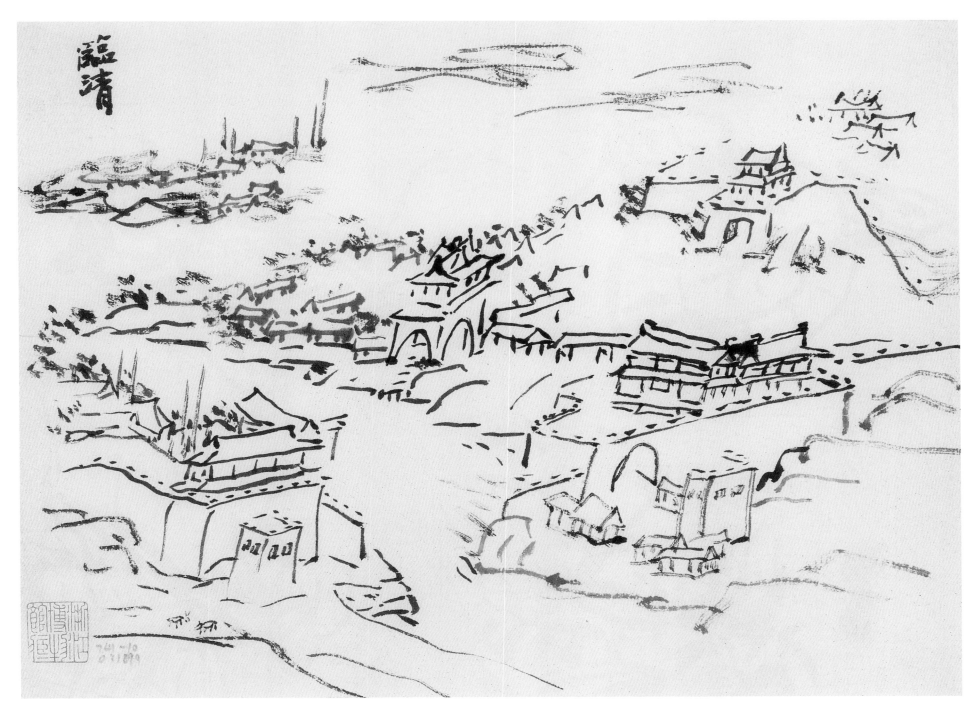

临庄岗生山水　之四

题识：临清

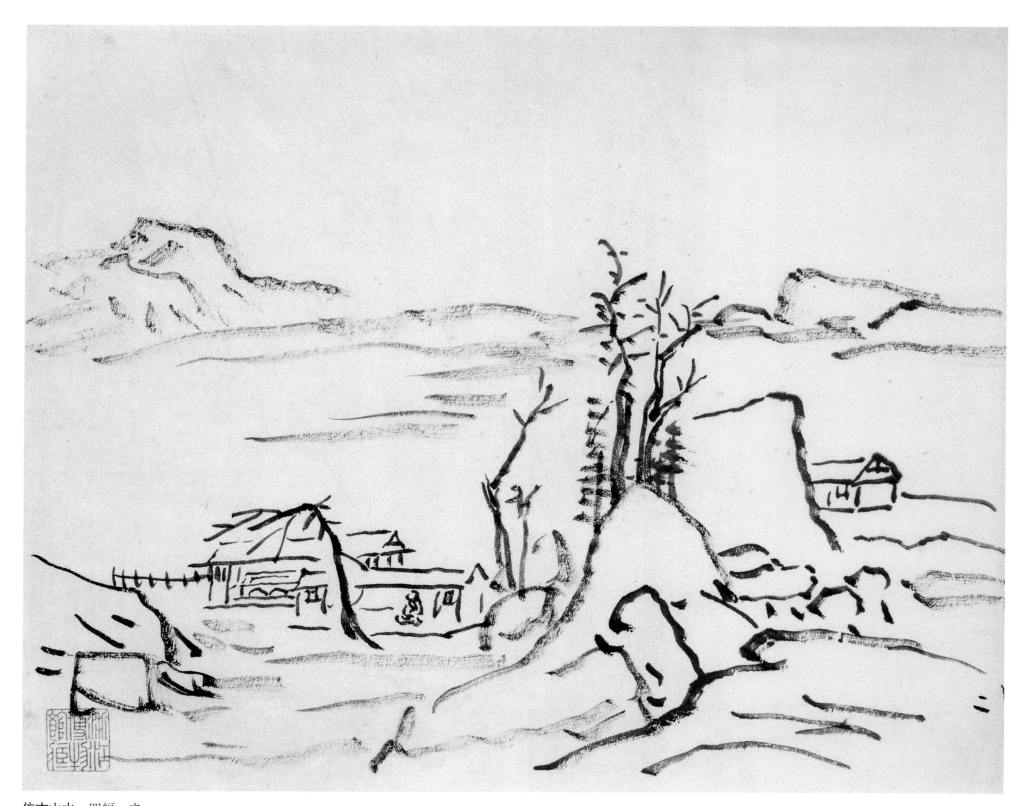

仿古山水　四幅　之一
纸本　23cm×28.5cm　浙江省博物馆藏

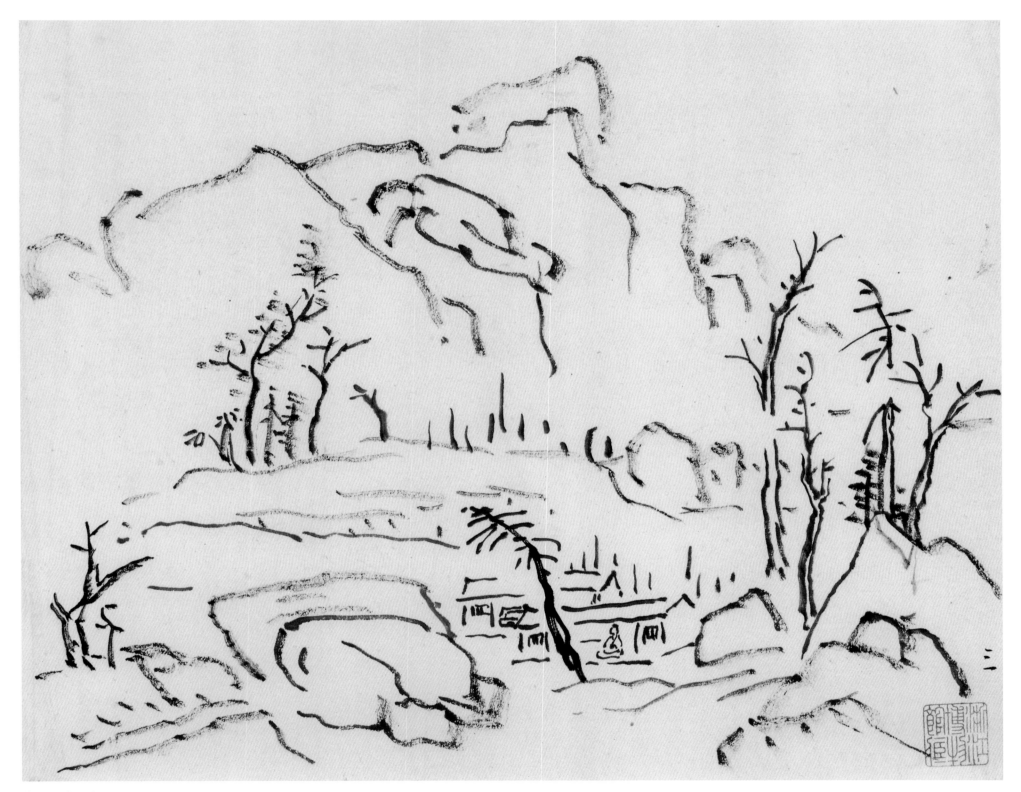

仿古山水　之二

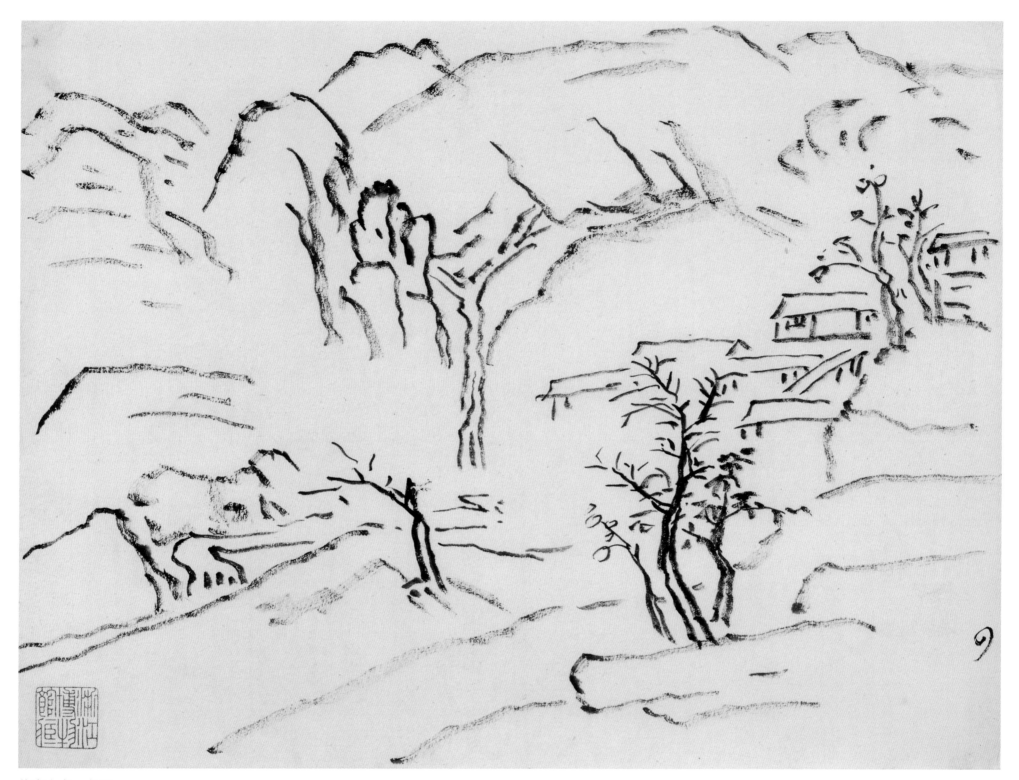

仿古山水　之三

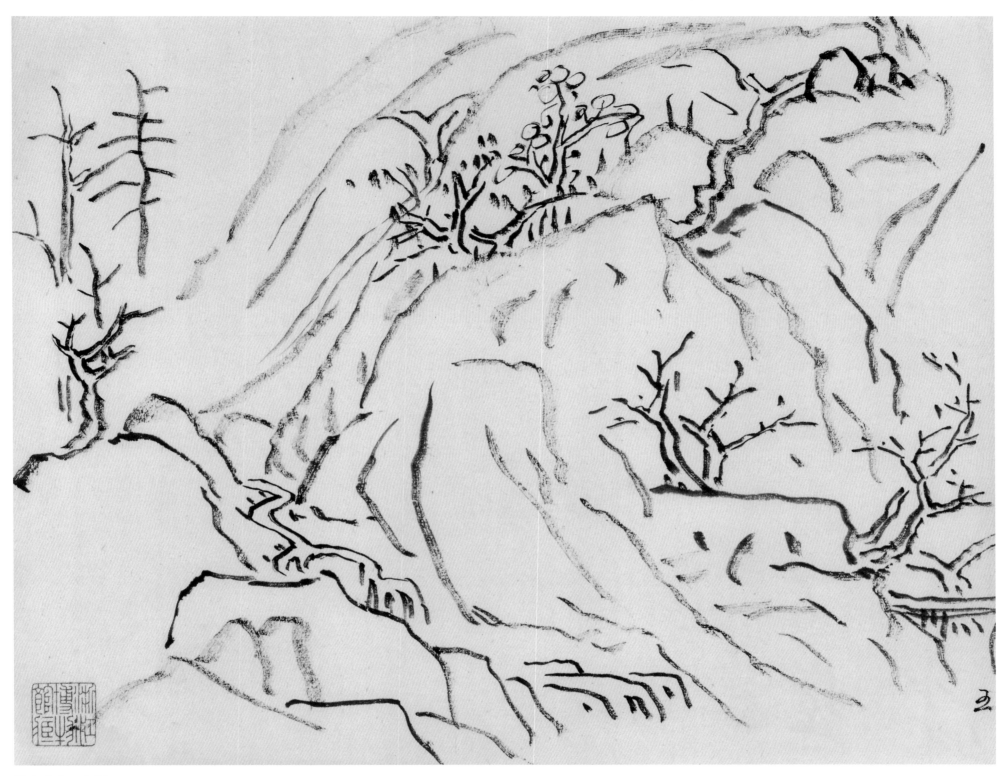

仿古山水　之四

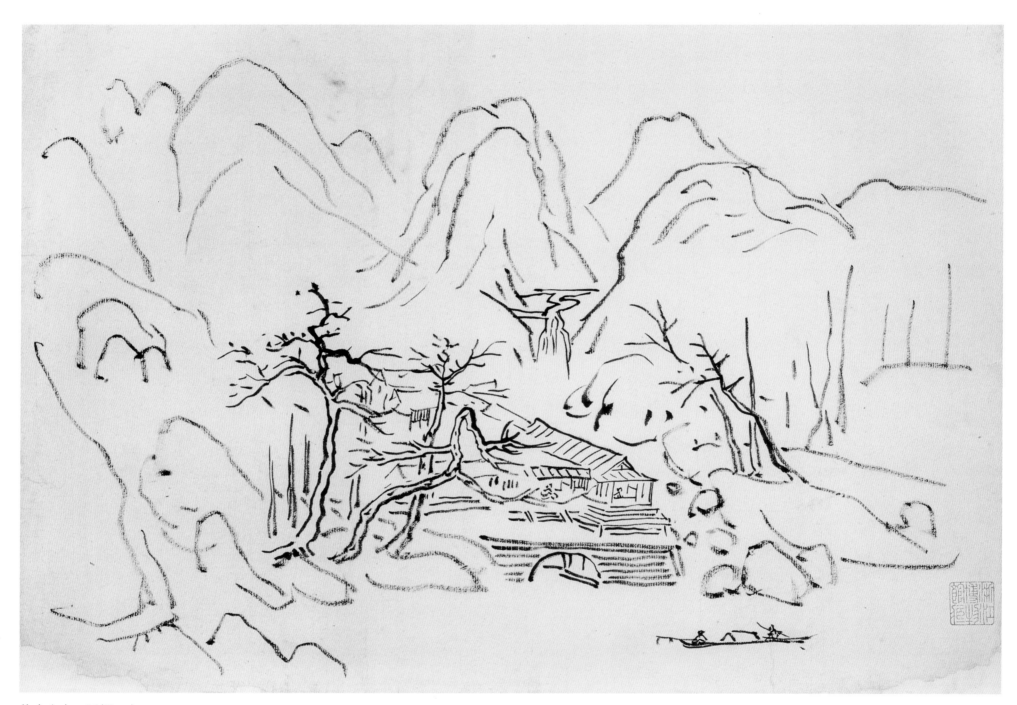

仿古山水　四幅　之一
纸本　29cm×41cm　浙江省博物馆藏

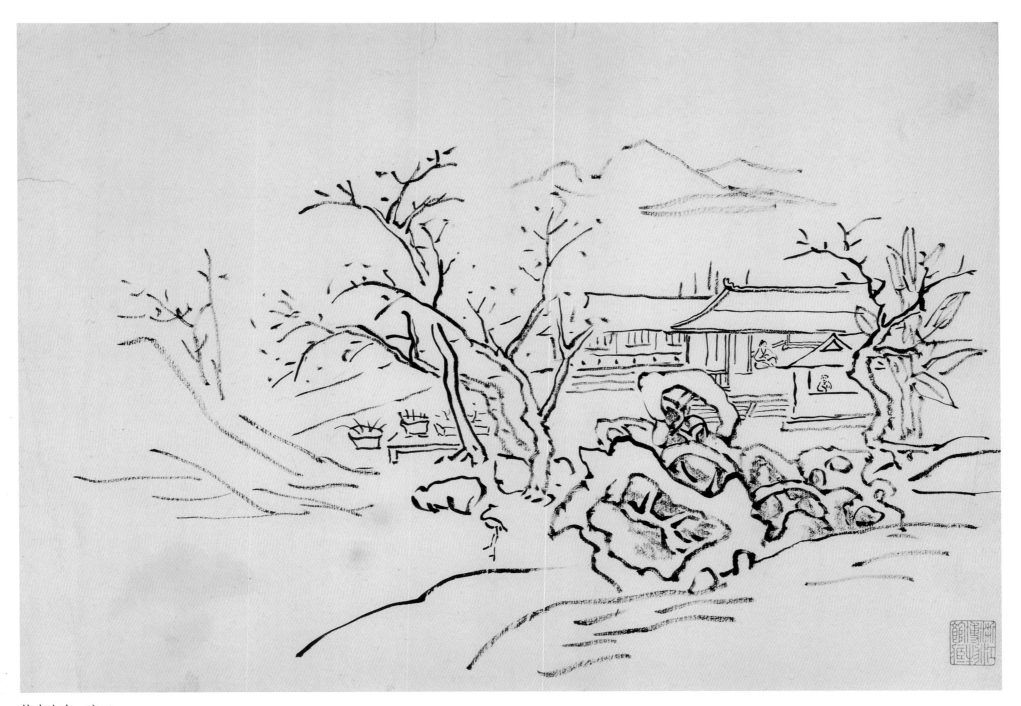

仿古山水　之二

仿古山水 之三

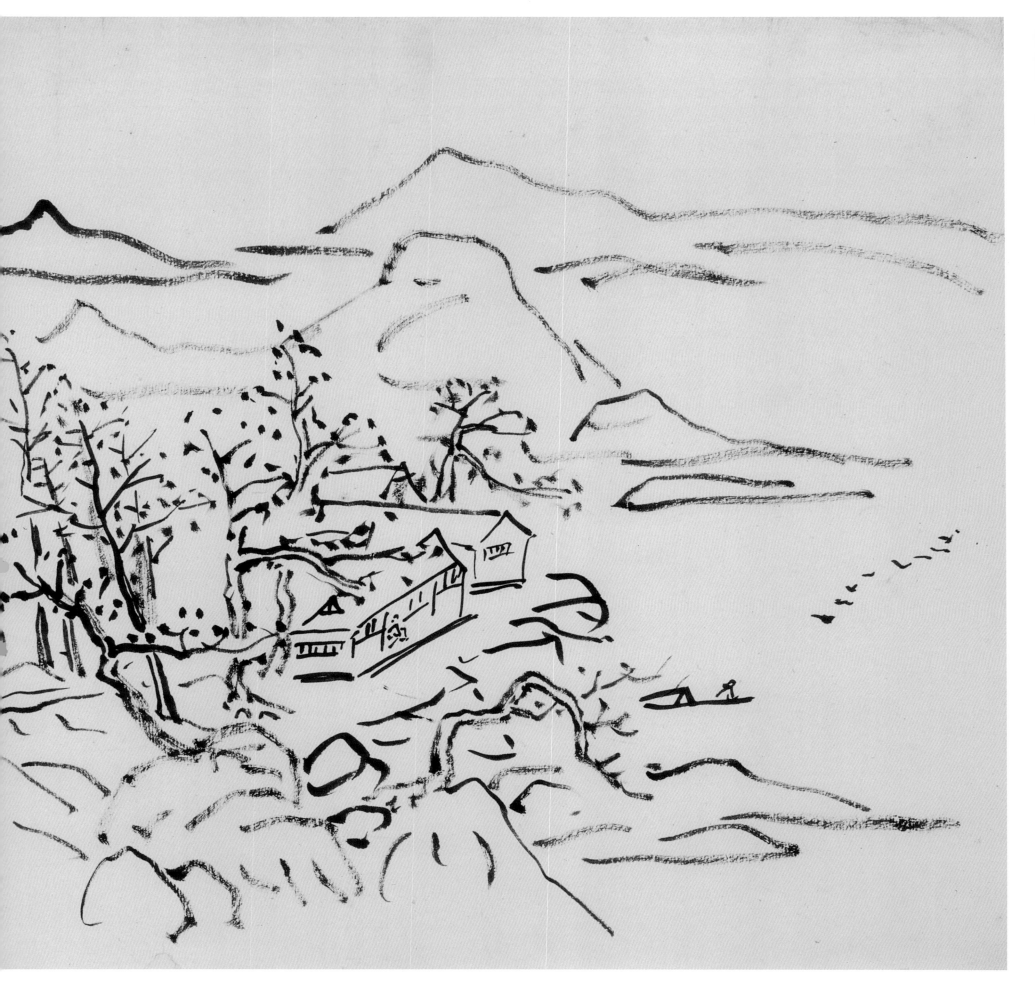

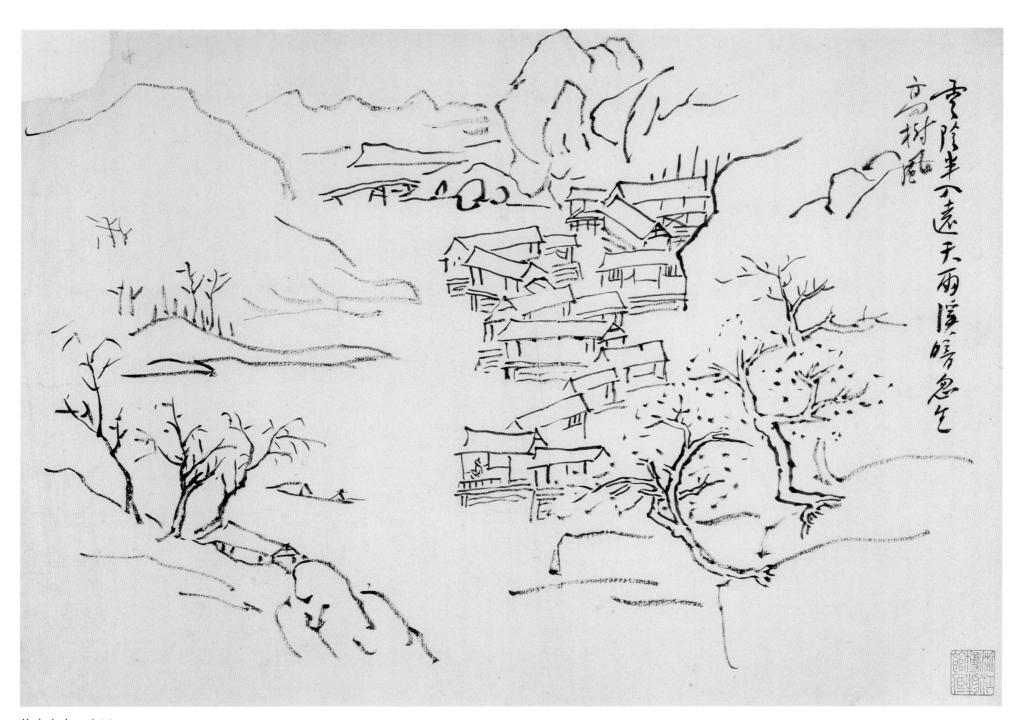

仿古山水 之四

题识：云阴半入远天雨 溪暗忽生高树风

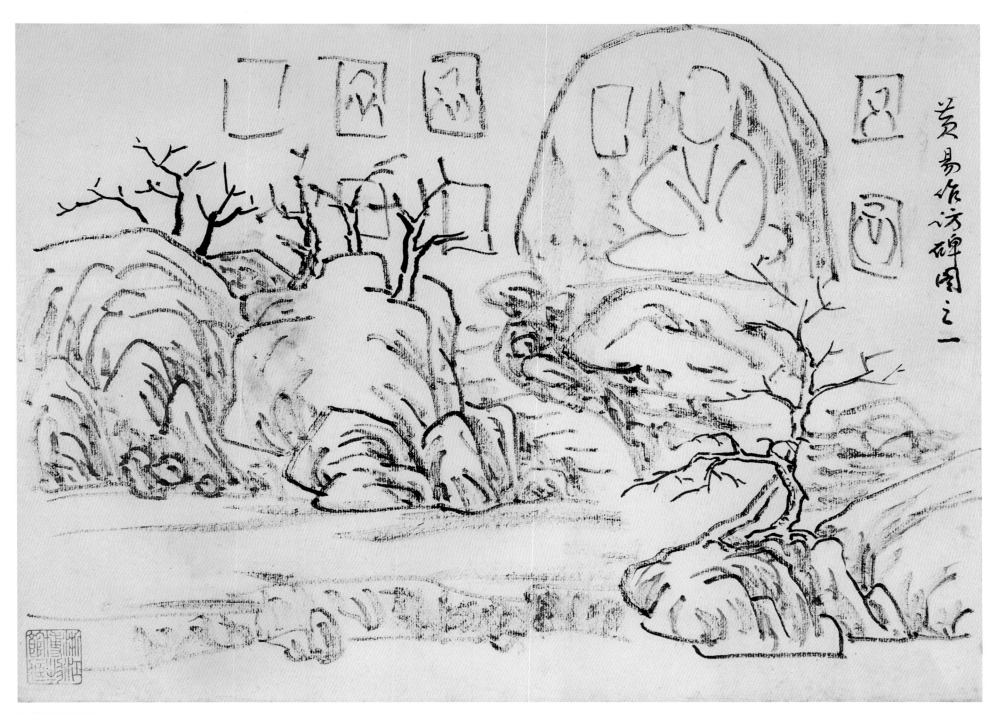

临黄易访碑图

纸本　23cm×31.5cm　浙江省博物馆藏
题识：黄易作访碑图之一

图书在版编目（ＣＩＰ）数据

黄宾虹册页全集2. 山水仿古画稿卷 / 黄宾虹册页全
集编委会编. -- 杭州 : 浙江人民美术出版社, 2017.6
ISBN 978-7-5340-5826-4

Ⅰ. ①黄… Ⅱ. ①黄… Ⅲ. ①山水画－作品集－中国
－现代 Ⅳ. ①J222.7

中国版本图书馆CIP数据核字(2017)第108570号

《黄宾虹册页全集》丛书编委会

骆坚群　杨瑾楠　黄琳娜　韩亚明
吴大红　杨可涵　金光远　杨海平

责任编辑　杨海平
装帧设计　龚旭萍
责任校对　黄　静
责任印制　陈柏荣

统　　筹　应宇恒　吴昀格　于斯逸
　　　　　侯　佳　胡鸿雁　杨於树
　　　　　李光旭　王　瑶　张佳音
　　　　　马德杰　张　英　倪建萍

黄宾虹册页全集2　山水仿古画稿卷

出版发行　浙江人民美术出版社

　　　　　(杭州市体育场路347号　http://mss.zjcb.com)

经　　销　全国各地新华书店

制版印刷　浙江海虹彩色印务有限公司

版　　次　2017年6月第1版·第1次印刷

开　　本　889mm×1194mm　1/12

印　　张　23.333

印　　数　0,001－1,500

书　　号　ISBN 978-7-5340-5826-4

定　　价　230.00元

如有印装质量问题，影响阅读，请与承印厂联系调换。